RÉFLEXIONS
SUR LA
PEINTURE
PAR
M. DE HAGEDORN

TRADUITES DE L'ALLEMAND
PAR
M. HUBER
TOME I.

Ars enim, cum a natura profecta sit, nisi natura moveat & delectet, nihil sane egisse videatur.
CICERO de Orat. L. III.

A LEIPZIG
CHEZ GASPAR FRITSCH
M. DCC. LXXV.

AVERTISSEMENT.

Avant d'entrer dans aucun détail sur l'ouvrage dont je donne une traduction, je rapporterai le jugement qu'en a porté un Critique judicieux & un Philosophe profond, Mosès Mendelsohn.

„Ceux, dit-il, qui aiment à se repré-
„senter les Beaux-Arts dans cette liaison
„étroite formée par la nature, ne peuvent
„qu'applaudir aux recherches d'un Con-
„noisseur éclairé qui répand un nouveau
„lustre sur un de ces Arts. C'est sous ce
„point de vue que j'envisage les Réflexions
„sur la Peinture de M. de Hagedorn.
„Qu'on ne s'attende point de me voir en-
„trer dans une ample discussion sur le mérite
„de cet ouvrage! Je l'étudie pour moi,
„comme un livre élémentaire qui à chaque
„pas que je fais étend mes vues, & qui
„pro-

„promène tour-à-tour mon esprit de l'at-
„telier du Peintre dans les cabinets de
„Peintures.

„Je dis que j'étudie cet ouvrage, car
„celui qui se borneroit à n'en faire qu'une
„lecture rapide, courroit risque de man-
„quer le but de l'Auteur, & même de ne
„pas l'entendre. Rebuté par quelques diffi-
„cultés, il pourroit porter un jugement
„moins favorable de son véritable prix. Le
„champ qu'il cultive est trop vaste ; pour
„l'embrasser dans toute son étendue, il veut
„un homme qui l'ait déja parcouru. Il sup-
„pose un Artiste, l'esprit nourri des règles,
„& un Amateur, capable de sentir les diffé-
„rentes applications des préceptes. L'Au-
„teur, familiarisé avec les ouvrages les plus
„célèbres de l'art, demande un Lecteur déja
„au fait des belles choses, & en état de
„s'orienter, lorsqu'on lui cite pour exemple
„quelques compositions d'un grand Maître.
„Quiconque sera entièrement novice dans
„ces choses, trouvera son style embarrassé,
„& ne saura jamais saisir sa façon de pen-
„ser. De là nous plaignons certains Ar-
„tistes trop faciles à rebuter : de peur de
„trop

„*trop apprendre dans cet ouvrage, ils n'y*
„*voudront rien apprendre du tout.*

„*Pour preuve que j'ai lu ce livre avec*
„*attention, je vais rapporter quelques re-*
„*marques générales que j'ai faites durant*
„*la lecture. Il est certain qu'à l'égard des*
„*principes universels du sentiment, M. de*
„*Hagedorn dit des choses très-capables*
„*d'étendre les réflexions de l'Artiste & de*
„*former, si je puis m'exprimer ainsi, son*
„*goût théorique. Mais je ne crois pas qu'il*
„*ait tellement épuisé cette matiere pour le*
„*Philosophe qu'il ne lui laisse plus rien à*
„*desirer. De ce nombre sont les Chapitres*
„*qui traitent du Goût, du Beau & de la*
„*Grace. — Pour ceux qui ont pour objet*
„*l'union du Poëtique & du Mécanique dans*
„*la Peinture, je voudrois bien les recom-*
„*mander à certains Littérateurs qui aiment*
„*si fort à philosopher* a priori, *sans se met-*
„*tre en peine des bornes & des ressources de*
„*l'art; la tête remplie d'une certaine chi-*
„*mere idéale, ils font aux Artistes des de-*
„*mandes, que ces derniers, qui connoissent*
„*intuitivement les limites & les ressources*
„*de leur profession, doivent trouver très in-*
justes.

„*justes. L'inconvénient qui en résulte, c'est
„que l'Artiste prend occasion de là d'endur-
„cir son esprit contre les avis les plus judi-
„cieux des Gens de Lettres.*

„*Il suffit de dire que l'Auteur n'a négli-
„gé aucune partie de la Peinture. Il donne
„d'excellents préceptes au Peintre d'Histoi-
„re; mais son goût particulier pour le Pay-
„sage perce dans tout le cours de l'ouvrage,
„& ce genre y est traité avec prédilection.
„A l'article des Tableaux de conversation,
„il ouvre une nouvelle carriere aux spécu-
„lations de l'observateur & aux conceptions
„du Peintre: il tâche d'élever ce genre à
„un plus haut dégré de perfection.*

„*Dans les parties mécaniques de la
„Peinture, dans ces divisions concernant le
„Dessin, le Clair-obscur, le Coloris &c. on
„voit constamment l'homme capable de don-
„ner des instructions aux Eleves. Enfin je
„regarde les Réflexions de M. de Hagedorn
„comme l'ouvrage le plus complet que nous
„ayons sur la Peinture* [a].“

<div style="text-align: right;">Voilà</div>

[a] *Briefe, die neueste Litteratur betreffend.* XXIIIter Theil. Berlin 1765.

AVERTISSEMENT.

Voilà à peu près ce que j'avois à dire d'un ouvrage en faveur duquel je voulois prévenir avantageusement le public & lui procurer le même accueil en France qu'on lui a fait en Allemagne. Au lieu de le faire moi-même, j'en ai chargé un homme dont la voix est connue & applaudie de ce même public: rien de plus naturel que le petit artifice de l'avoir fait parler à ma place. Les paroles du Critique Philosophe renferment une juste appréciation de cet ouvrage, & ne dissimulent pas les taches qui peuvent s'y rencontrer. L'on sent qu'un livre plus fait pour être étudié que pour être lu, doit pécher un peu contre les règles de la clarté. L'on trouvera que je suis intéressé à donner cette idée de mon original.

Qu'on me permette d'entrer dans quelques détails sur cet objet. Dès que cet ouvrage parut, je conçus le dessein de le donner en françois; mais rebuté par les difficultés, mon travail avançoit lentement, & je l'avois même entièrement abandonné, lorsque l'occasion suivante me le fit reprendre. Nicolas van Daalen, Libraire hollandois, écrivit à l'Auteur en 1771, qu'il avoit

avoit dessein de faire traduire son ouvrage en François. M. de Hagedorn lui manda que j'avois déja commencée ma traduction, & en même tems il décida ma résolution, par le désir qu'il témoigna, que je continuasse ce travail. Flatté de la bonne opinion de l'Auteur, je n'ai rien négligé pour remplir son attente, persuadé que je remplis celle du public. J'ai suivi un nouveau plan; au-lieu de me mettre à traduire, j'ai commencé par étudier la matiere & par me former des idées nettes des parties essentielles de l'art. A force de soin, j'ai peut-être rendu assez heureusement de certains endroits du livre; je demande grace pour ceux où j'ai moins bien réussi, & notamment pour les premiers Chapitres dont Moses Mendelsohn paroît être le moins content.

 Il résulte de ces observations que si cet ouvrage manque en quelques parties, c'est plus par la forme que par le fond. „Il est „souvent plus facile, dit l'Auteur lui-même „dans sa Préface, d'être utile par le fond „de la matiere, que d'être agréable par les „charmes de la diction." — La connoissance

AVERTISSEMENT.

sance que je puis avoir du goût de la nation pour laquelle je traduis, m'a fait hazarder quelques changements. Dans quelques endroits, je me suis permis de changer non seulement le tour de l'expression, mais encore de rectifier le fond de la pensée. J'ai retranché quelques notes que j'ai cru superflues pour les Lecteurs françois; j'en ai ajoutées d'autres plus analogues ou qui roulent sur des objets postérieurs à la publication de ce livre. N'y mettant point de prétention, je n'ai pas distingué mes remarques de celles de l'Auteur. En ai-je trop ou trop peu fait? C'est au Lecteur impartial à en juger. Il n'est pas possible que le Traducteur remplisse toutes les demandes du Public.

Un mot de l'Auteur & je terminerai cet Avertissement. M. de Hagedorn est frere du fameux Poëte allemand de ce nom, mort à Hambourg en 1754. Décoré du Titre de Conseiller privé de Légation de la Cour de Saxe & de celui de Directeur général des Beaux-Arts à Dresde, il jouit de l'estime & de la considération que méritent ses qualités morales & ses grandes con-
noissan-

noissances. Il est connu des Amateurs par une suite de petits Paysages & de têtes de caractere de son invention, gravés d'une pointe spirituelle, & par un ouvrage françois qui porte pour titre: Lettre à un Amateur de la Peinture &c. ouvrage dont il est souvent question dans le présent Traité & qui renferme une description des tableaux de son cabinet. J'avertirai encore que M. de Hagedorn a le mérite d'avoir su se garantir d'un défaut très-commun parmi les Connoisseurs, je veux dire de la prévention nationale & du préjugé contre les genres de Peinture. Il rend justice au talent, sans se mettre en peine si l'Artiste est Italien, Flamand, François ou Allemand, sans s'embarrasser si la composition est une grande machine pittoresque ou un petit Tableau de chevalet: il examine si le Peintre a bien rendu le sujet qu'il s'étoit proposé de traiter. Il sait priser l'opération du génie & l'exécution de la main, chacune selon son mérite.

PREFACE.

Comme je citerai souvent un ouvrage * que je donnai il y a plusieurs années, & qui renferme une description des tableaux de mon cabinet, l'on me permettra d'en dire ici un mot.

Pour rendre cet ouvrage plus utile aux Connoisseurs, je m'étois attaché à joindre aux descriptions des tableaux, les vies des Peintres qui, depuis Sandrart, avoient besoin de suppléments, surtout par rapport aux Artistes allemands. A cette occasion j'avois tâché d'établir des principes, propres à justifier mes jugemens. Je m'étois proposé un grand but, c'étoit

* Lettre à un Amateur de la Peinture avec des Eclaircissemens historiques sur un cabinet & les Auteurs des tableaux qui le composent. Dresde, chez Walther 1755. in 8vo.

c'étoit de faire revenir les Amateurs de certains préjugés qui régnent dans la méthode ordinaire de former un cabinet de tableaux, & qui confistent à n'eftimer les ouvrages que d'après la réputation de leurs Auteurs, méthode également préjudiciable au goût & à l'Artifte. Mais, comme il n'arrive que trop fouvent, la plupart des Lecteurs, ne s'arrêterent qu'à l'acceffoire : leur attention fe porta plus fur les détails hiftoriques des Artiftes que fur les principes de l'art dont j'avois étayé ces détails. Pouvois-je croire qu'on chercheroit dans la connoiffance hiftorique, ce qu'on auroit trouvé dans la notion du beau ? Cependant le fuffrage des Connoiffeurs, m'impofa l'obligation de ne pas abandonner le deffein que j'avois conçu d'abord de développer toute la théorie de l'art.

Il eft des gens qui font effrayés au feul nom de principes : il eft des Amateurs & même des Artiftes, qui les regardent avec

un

un œil d'indifférence. Auſſi les uns jugent & les autres peignent en conſéquence. Le grand Artiſte ſe couvre, pour ainſi dire, du droit des licences pittoresques; il oublie que les licences ſont des exceptions, & qu'elles ne portent pas toujours l'empreinte du génie. D'autres encore préoccupés d'un goût d'excluſion, font vanité de ſuivre certains préceptes: comme ſi de ſimples préceptes ſans le concours du ſentiment de la nature, pouvoient communiquer la connoiſſance du beau. J'étois perſuadé que les beautés reconnues pour telles en tout tems & en tout lieu, ne ſeroient jamais diſtinguées par la plupart des hommes de certaines beautés que M. de Voltaire appelle beautés locales, admirées dans un pays & mépriſées dans un autre, à moins qu'on n'excitât dans leur ame le ſentiment de la belle nature, à moins qu'on ne leur fournît l'occaſion de comparer les productions de la nature avec les ouvrages de l'art d'une maniere

maniere plus vive qu'on n'a eu coutume de faire jusqu'à préfent. Ce font ces beautés univerfelles qui motivent l'approbation, que des règles folides font en droit d'attendre. C'eft fous ce point de vue & à ces conditions que je voudrois voir donner plus d'agréments & plus d'étendue aux éléments du goût relativement à la Peinture.

Pour parvenir à cette fin, il m'a paru néceffaire de donner à ces éléments une forme plus analogue: de réduire la multiplicité des règles, & de faire dériver celles qu'on conferveroit de ces fources du beau, que la Peinture a en communauté avec tous les Beaux-Arts. J'ai penfé qu'une pareille préparation feroit en même tems une très-bonne introduction dans les cabinets de l'art où le connoiffeur poura rectifier fa théorie: l'exercice de l'œil pour l'Amateur, la facilité de la main pour l'Artifte, voilà les parties qui doivent former l'un & l'autre.

Tou-

PREFACE. XV

Toutes ces confidérations m'engagerent à tenter l'entreprife. Un trifte loifir, fruit de la derniere guerre, favorifa ma réfolution; au milieu des maux dont j'étois fpectateur, je confervai affez de force pour m'arracher à mes ennuis & pour confacrer aux Beaux-Arts des heures que je ne pouvois employer à autre chofe. Cependant ces Réflexions fur les arts furent interrompues par des revers perfonnels & par des calamités publiques. Et tels étoient ces défaftres qu'ils entraînerent à leur fuite la ruine de plufieurs ouvrages de l'art dont je venois de faire la defcription. Si d'un côté mon projet étoit de quelque utilité, comme un ami, ou difons mieux, comme mon amour propre m'en flattoit, j'étois bien fecondé de l'autre par ma paffion pour les Beaux-Arts. J'ai tout lieu de craindre que les circonftances du tems n'ayent que trop influé fur l'exécution de l'ouvrage, & qu'il ne foit fouvent plus facile d'être utile

par

par le fond de la matiere, que d'être agréable par les charmes de la diction. Et combien de fois n'arrive-t-il pas que ce dernier mérite détermine le succès & la durée de l'ouvrage!

C'est un mérite à quoi il faudra sans doute que je renonce: je ne parviendrois guere à ce but, quand même j'aurois pu donner encore quelques années à polir cet ouvrage & que j'eusse voulu obferver à la lettre, le *nonumque prematur in annum*: le froid des années m'auroit ôté encore davantage l'efpérance de réuffir par les graces du ftyle.

Cependant la vérité & la nature me reftent encore. Puiffent-elles donner à mon ouvrage le prix que j'ai cherché à leur donner, & qu'elles ont dans les productions de l'art que j'ai difcutées! C'eft de là que naiffent toutes ces fcenes de la nature, que je me fuis tant complu à décrire, & que j'ai adaptées tantôt aux règles de l'art, tantôt aux
ouvra-

ouvrages exiſtants de l'art. Il ſe peut, que ces deſcriptions ayent dégénéré plus d'une fois en petites digreſſions qui, par ce a même qu'elles rempliſſoient un objet acceſſoire, pouvoient facilement s'emparer du penchant de l'Auteur. Ces écarts légers auroient-ils beſoin d'excuſes? Les amis de la nature me raſſurent: & ceux-là ſont les véritables appréciateurs de l'art.

Comme j'écris ſur des matieres arbitraires, & que je ne me propoſe pas de donner un livre élémentaire, je me ſuis réſervé toute la liberté de l'élocution. Toutefois je me ſuis aſtreint à un ordre, & cet ordre eſt celui d'après lequel l'Artiſte a coutume d'opérer.

Il invente un ſujet qu'il croit ſuſceptible d'une repréſentation intéreſſante: par des rapports harmonieux il ordonne la machine du tableau, ou il combine les détails de la diſtribution. Cette invention poëtique, & cette diſpoſition judicieuſe qui

n'eſt

n'est qu'une invention prolongée, sont comprises communément sous le terme de composition. Par le dessin & la couleur, l'Artiste donne de la consistance à ses pensées; & par l'expression des mouvements de l'ame, il imprime la vie au tout-ensemble.

Mais avant toutes choses le goût veut être formé. L'aptitude de voir avec sentiment la belle nature; d'éviter les disconvenances dans l'imitation, ou de les convertir en beautés; de connoître le prix de la noble simplicité & de l'aimable naïveté; de les ordonner de maniere qu'ils forment des objets touchants, ou sublimes; de nous intéresser à chaque caractere, & de nous pénétrer des émotions, exprimées par la main savante du Maître: tout cela exige un goût épuré, un tact fin. Peut-être cela ne suffit-il pas encore, & qu'il est essentiel que le cœur soit formé de bonne heure. Du moins est-ce une gloire pour les arts, quand l'Artiste joint la probité au talent.

Je

Je sais combien l'idéal d'un tel ouvrage, est loin encore de celui que je produis en effet. Le plan de mon livre n'est peut-être que l'indication de la route, que j'aurois dû suivre & que j'ouvre à ceux qui viendront après moi.

Les Belles-Lettres, dit-on, adoucissent les mœurs : elles étendent du moins les connoissances de l'Artiste. De là je me suis attaché singulierement à lui rendre les Lettres plus familieres qu'on n'a fait jusqu'à présent, & cela toujours dans le rapport le plus intime avec la branche de l'art qu'il cultive.

Il n'est pas extraordinaire de voir des Artistes incapables de nous rendre le poëtique de leur ouvrage dans la langue propre à tous les Beaux-Arts, ni même d'entendre cette langue. Un des Artistes le plus estimable, s'est trouvé fort offensé, lorsque, m'ayant demandé un jour ce que je pensois d'un de ses tableaux, je lui dis, qu'outre l'expression vraie de la nature,

j'aimois à y trouver cette *noble simplicité* qui caractérisoit ses compositions: il peut voir, s'il daigne me lire, combien cet éloge étoit sincere de ma part & flatteur pour lui *b*.

Puisse cet essai sur les arts, exciter quelque bonne tête parmi les Gens de Lettre, à combiner la théorie des Beaux-Arts, avec l'expérience d'un œil exercé, & avec le sentiment du beau pittoresque! Il est certain, que nos Savants, en s'en tenant aux notions historiques sur cette matiere, se privent d'un plaisir réel: il me semble qu'ils devroient tâcher du moins, lorsqu'ils s'arrogent le droit de marquer

les

b L'Auteur parle de M. *Dietrich*, né à Weimar en 1712 & mort à Dresde le 24 Avril 1774. Eleve de son Pere & de *Thiele*, il devoit plus à un heureux instinct qu'à ses maîtres. Les tableaux de chevalet de ce Peintre, sont connus & recherchés dans toute l'Europe. L'on sait qu'il avoit le talent singulier d'imiter la maniere de presque tous les fameux Maîtres; mais dans la touche d'arbres & généralement dans l'art de faire le Paysage il étoit original.

les rapports & de fixer les limites des Beaux-Arts, d'avoir la conviction de ce qu'ils avancent. La Peinture a aussi son histoire littéraire. Souvent il seroit à propos de s'en mettre au fait, avant que de hazarder de certaines décisions. Cicéron cite toujours *Phidias* de maniere que le Critique fait honneur à l'Orateur. Tandis que nous ne voyons que trop souvent nos plus grands Savants donner à gauche dans le champ de la Peinture, & y faire des comparaisons qui au fond ne disent rien de plus, que si un Artiste ignorant vouloit nous caractériser les amours folâtres du *gracieux l'Albane* par le style leger du *tendre Boileau*, ou s'il vouloit nous dépeindre le caractere grave *du Poussin*, par la raison sévère qui règne dans les opéras de *Quinault*.

Quel inconvénient y auroit-il, si dans un ouvrage sur les arts l'on se proposoit pour but l'instruction de l'Artiste & du Savant? C'est ce que j'ai fait.

Pour

Pour plus d'une raison j'ai fuivi l'Artiste dans fon attelier, où il eft plus fouvent dans le cas de donner des leçons à fes Eleves que de recevoir des avis d'un Connoiffeur. En lui accordant fes prérogatives, il fera d'autant plus porté à faire les recherches néceffaires pour traiter un fujet felon toutes fes convenances, foit qu'il vienne de fon choix ou de celui d'un autre, foit qu'il l'emprunte de l'hiftoire ou de la fable: il fera d'autant plus attentif à ne pas refter novice, au grand préjudice de fes ouvrages, dans la connoiffance du coftume & des autres parties de fon art.

Il eft vrai que ce champ eft cultivé depuis longtems; pour faciliter l'étude de l'art aux jeunes gens, l'on a mis fous leurs yeux les tableaux d'hiftoire les plus connus & les fujets les plus propres à éclaircir les préceptes. Ces fecours font utiles affurément pour la repréfentation des fujets ordinaires. Mais l'Artifte veut-il traiter des fujets moins communs, il doit cher-

chercher des exemples moins rebattus dans l'Histoire & dans la Fable, & recourir aux sources. Les extraits de M. le Comte de Caylus sur cette matiere peuvent lui être d'une grande utilité. Pour donner au jeune Artiste la connoissance nécessaire du costume, il ne faut pas l'égarer dans des recherches trop profondes; il faut la lui montrer dans des exemples faciles, tirés de la Fable & de l'Histoire. Ces exemples doivent l'encourager à faire de nouvelles recherches, conformes non seulement au sujet du tableau, mais encore analogue à son talent, sans jamais se laisser détourner d'acquérir la facilité de la main. Les livres que j'ai remarqués & dont je conseille la lecture, se distinguent plus par leur valeur que par leur nombre. J'ai toujours eu soin de rapporter les traits de l'histoire de l'art & les procédés des principaux Maîtres, quand je les ai cru propres à éclaircir une matiere & à expliquer un précepte. Les chapitres qui trai-

tent

tent des Paysages & des scenes pastorales, servent, de concert avec la nature, à faciliter l'emploi des principes en général.

C'est aux Amateurs à examiner, si j'ai saisi le caractere de certains tableaux, & si par mon travail j'ai frayé le chemin à la connoissance de l'art. La plupart de mes descriptions ne sont que le résultat du sentiment que j'ai éprouvé. Peut-être pouroit-on m'accuser d'une sorte de témérité d'avoir cherché à renfermer dans un même plan tant de sujets divers: peut-être pouroit-on me reprocher aussi une timidité mal-entendue, si je faisois taire l'expérience que je puis avoir de ces choses.

Dans bien des collections de tableaux, le luxe y préside plus que la connoissance. Le vulgaire des Amateurs est souvent moins avancé encore que ce peuple, découvert par Lucien qui, quand il avoit perdu ses yeux qu'il ôtoit de sa tête, pouvoit voir avec les yeux qu'il empruntoit de son voisin. Il est plutôt dans l'état d'apa-

d'apathie de ce Prince dont parle de Piles; étant à la chasse, il demandoit à ses écuyers s'il avoit bien du plaisir. Heureux si par mon ouvrage je contribuois à répandre quelque jour sur des tableaux qui se trouvent séquestrés dans les cabinets de tant d'Amateurs ignorants, & qui n'attendent que l'inspection du vrai Connoisseur pour les apprécier; si j'avois réussi à éclairer le possesseur de ces trésors & à le familiariser un peu avec les principes de l'art! Je ne disconviendrois pas que je n'aye eu ce dessein: c'est dommage seulement que les principes ne donnent pas la faculté de sentir.

De sentir? — Le sentiment seroit-il le partage du savoir proprement dit? — Je voudrois que cela fut, & que le savoir n'eut jamais étouffé le sentiment. Ces deux choses réunies se servent d'ornement l'une à l'autre. Dans l'examen d'un tableau, l'esprit occupé à saisir les parties essentielles de l'art, est d'ordinaire le confident

fident du cœur. L'esprit de compagnie avec le cœur, s'entretient, pour ainsi dire, en silence avec la nature. Dans cette douce sensation, excitée par la beauté victorieuse de l'art, je crois qu'un Curieux plus sensible que savant, qu'un Amateur qui prendra une Psyché pour une Vénus, un papillon pour un papillon, goûtera plus de plaisir à la contemplation d'un tableau, qu'un Docteur hérissé de grec & de latin, qui ne cherche dans une peinture que l'érudition & qui ne découvre dans ce papillon & dans cette Psyché que l'ame de l'homme. Le Savant qui n'est que savant n'éprouve pas la tendre émotion de Calisto, si bien exprimée dans un tableau de M. Natoire [c]: occupé de lui-même & de son savoir il ne voit que la mere du petit oursin.

Mon ouvrage embrassant plus d'un objet, est assujetti aussi à plus d'un jugement. Cependant si l'exécution ne dément pas entierement le plan que je me suis formé,
j'espere

[c] V. Lettre à un Amateur &c. p. 40.

PRÉFACE. XXVII

j'espere que les choses qui d'un côté paroissent trop faites pour le Savant, au dire de certains Artistes & Amateurs, & qui de l'autre semblent trop entrer dans les détails de l'Artiste selon certains Savants & Littérateurs, ne laisseront pas de plaire à ceux qui sentent la nécessité de faire marcher de front les connoissances théoriques & pratiques. Je souhaite de voir arriver le tems, où l'Artiste & l'Amateur liront avec autant de plaisir que de fruit un *du Bos*, & où les beaux esprits apporteront l'attention d'un de *Piles* à suivre la précision nerveuse d'un *du Fresnoy*. Que mon ouvrage, alors devenu superflu, soit sacrifié à des tems plus heureux. Mais en 1762 il étoit encore nécessaire. C'est à une postérité impartiale à apprécier ce que j'ai écrit pour l'utilité de mon siècle.

Je terminerai cette Préface par les paroles d'un grand homme, laissant à chacun le plaisir d'en faire l'application. „Un „homme, dit Addison dans le spectateur, „doué

„doué d'une imagination délicate, goûte
„une variété de plaifirs, dont le vulgaire
„n'eft pas fufceptible. Il peut s'entretenir
„avec un tableau, il peut trouver dans une
„ftatue une agréable compagnie. Dans
„le filence de fon cabinet, il fe délecte
„d'une defcription. Souvent, en prome-
„nant fes regards fur des campagnes &
„fur des prairies, il eft plus fatisfait que ne
„l'eft peut-être celui qui les poffede. En
„effet, par cette forte de jouiffance, il ac-
„quiert une efpece de propriété fur tout
„ce qu'il voit. Toute la nature eft à fa
„difpofition, & il oblige les contrées les
„plus fauvages & les plus agreftes de
„fournir à fes plaifirs: de forte que le
„fpectacle de l'Univers fe préfente à lui
„dans un jour tout nouveau, & qu'il y
„découvre une infinité de charmes, cachés
„à la plupart des hommes."

TABLE
DES LIVRES ET DES CHAPITRES,
CONTENUS
DANS CE TOME I.

LIVRE PREMIER.

Principes pour former le goût de l'Artiste imitateur.

Chapitre I. Du Goût & du Beau en général. 1

Chap. II. De la Grace en particulier. - 18

Chap. III. Du choix de la belle nature par rapport aux sujets de Peinture & de Poësie. - - 29

Chap. IV. De l'Union nécessaire du goût & des règles. - - - 41

Chap. V. De la Critique surtout dans les ouvrages de Peinture. - 49

Chap. VI. De l'Antique & de la belle nature. 63

Chap. VII. Des limites de l'imitation. - 81

Chap. VIII. Caractère des heureux imitateurs. 94

Chap. IX. Qu'il faut éviter les difformités & tout ce qui blesse les sentiments délicats. - - 103

Chap. X. La Morale de l'Artiste. - 124

LIVRE

LIVRE II.
De la composition du Tableau.

SECTION I.
L'invention.

Chap. XI. Divisions de la Peinture. - 135

Chap. XII. De la liaison du Poëtique & du Mécanique dans le premier plan du Tableau. - - 141

Chap. XIII. Des Unités. - - 158

Chap. XIV. Observation de la vraisemblance mécanique & poëtique en général. 172

Chap. XV. Du Costume en général & des secours pour en acquérir la connoissance. - -. 183

Chap. XVI. Remarques sur le Costume relativement à la Fable. - 202

Chap. XVII. Remarques sur le Costume relativement à l'Histoire. - 215

LIVRE II.

SECTION II.
L'ordonnance ou la disposition.

Chap. XVIII. De l'inégalité & de l'opposition des objets divers dans un tableau. - - 231

Chap.

CONTENUS DANS CE TOME I.

Chap. XIX. De la disproportion agréable, ou de l'inégalité des formes. 238

Chap. XX. Les grouppes. - - 249

Chap. XXI. De la distribution en particulier. 261

Chap. XXII. Du repos dans un tableau, & de l'économie des grouppes & des figures par rapport au silence & à la dignité d'une composition historique. - - 284

LIVRE II.

SECTION III.

Diversités dans les objets relatifs à l'invention & à l'ordonnance.

Chap. XXIII. De l'Histoire. - - 291

Chap. XXIV. De la Fable. - - 305

Chap. XXV. Du Paysage en général. - 318

Chap. XXVI. Des Paysages bouchés, des Chutes d'eau & des Scenes pastorales. - - - 332

Chap. XXVII. Du style héroïque & champêtre dans les Paysages. - 341

Chap. XXVIII. Caractere des principaux Artistes dans les Paysages & dans les Marines. - - 351

Chap.

Chap. XXIX. Des tableaux de Conversation & des Fêtes galantes. - 382

Chap. XXX. Eclaircissements historiques des tableaux de conversation des Ecoles allemandes & flamandes. - - - - 396

Chap. XXXI. De l'embellissement des sujets, particulierement des tableaux de famille & de conversation. 414

Chap. XXXII. De l'Allégorie. - 432

Chap. XXXIII. De l'emploi circonspect de l'Allégorie. - - 465

RÉFLEXIONS SUR LA PEINTURE.
A UN AMI.

LIVRE PREMIER.
PRINCIPES POUR FORMER LE GOÛT DE L'ARTISTE IMITATEUR.

CHAPITRE PREMIER.
Du goût & du beau en général.

Vous voulez, mon cher ami, savoir mes pensées sur la Peinture. L'essence d'un art qui imite la belle nature, a-t-elle besoin d'être expliquée à un connoisseur du beau? Vous sentez vivement ce que nous offre le spectacle varié de la nature, & chez vous l'esprit justifie ce que le cœur éprouve. Combien de fois n'avez-vous pas su communiquer ce sentiment à vos amis avec la pénétration d'un Physicien, & avec ce goût qui ne manque que trop souvent aux sciences solides! Admis au nombre de ces amis, je ne puis

puis refuser mes Réflexions à un homme, à qui je les soumettrois d'ailleurs comme à mon juge.

J'appelle *Réflexions* ces discours que je vous adresse comme à mon ami. Du reste je suis bien éloigné de vouloir donner de longues dissertations pour des lettres. — Mais en discutant ces matieres combien de fois ne me serez-vous pas présent à l'esprit! Ma plume se refuseroit-elle à suivre ce sentiment? J'éviterai par-là une certaine gêne. Du moins j'aime mieux m'excuser par ces motifs que par les exemples d'un Ciceron ou d'un Fontenelle.

Vous ne serez absent de mon esprit que quand je tomberai par hazard dans le ton didactique. La plûpart du tems je croirai m'entretenir avec le jeune Artiste que vous encouragez par vos générosités: en faisant naître le goût des Belles-Lettres dans l'esprit de votre Eleve, je croirai remplir vos vûes pour les arts. Quant aux parties qui pouront convenir à nos autres amis, c'est à vous de les leur choisir. Le plus grand nombre d'entre eux regarde encore la plûpart des objets qui constituent l'art, comme des choses purement mécaniques. Ces gens, au-lieu de porter un œil critique dans les cabinets des arts, auroient besoin d'aller puiser des connoissances dans les atteliers des Artistes, afin de pouvoir répéter avec conviction le mot d'Horace: *Ut pictura poesis.* La

pratique

pratique seule épure le goût. Soit que la pratique nous conduise sur les traces de la nature ou de l'art, il est du ressort du goût de les comparer l'une avec l'autre. J'entre en matiere.

——— ——— ———

Rappellez-vous, mon ami, nos promenades à votre belle maison de campagne, où l'art subordonné à la nature concourt à relever celle-ci, & à fixer l'emploi qui lui est assigné. Vous savez que, tantôt en compagnie d'un Horace & d'un Chaulieu, nous goûtions l'innocent plaisir de la vie champêtre, que tantôt, nos pensées dirigées vers l'Auteur de la création, nous admirions, dans les sublimes descriptions d'un Thomson & d'un Kleist, les beautés de la nature: puis de retour à la maison nous retrouvions toutes ces beautés dans les tableaux d'un *Swanevelt* & d'un *Thoman*. Cette même bonté, qui donne la parure aux campagnes, dispense le talent aux Artistes: la nature & l'art font honneur à la création.

Une des choses essentielles pour guider le talent, c'est le goût. Ceux qui sont privés du goût ou chez qui il est gâté, s'apperçoivent aussi peu du manque de cette faculté que certains animaux sentent la privation de la vue, ou que nous remarquons nous mêmes le défaut des sens dont l'usage nous est peut-être reservé dans des mondes plus parfaits que le nôtre.

Quant

Quant à la justesse du goût, je n'ai besoin, mon cher ami, que d'en appeller à votre propre expérience. Ce plaisir que vous trouvez dans la culture des arts, & qui vous distingue si avantageusement de ceux de nos amis qui ne s'appliquent qu'à l'étude des sciences, établit pour principe le goût que vous avez pour les productions de la nature, ou plutôt c'est la même sorte de goût sous différentes applications. Le goût est un élève de la nature & un appréciateur de l'art : c'est l'aptitude de sentir le beau, c'est la faculté de discerner ce qui est plus ou moins beau.

Mais qu'est-ce que c'est que le beau? C'est au sentiment à nous en donner la définition. Replions-nous sur nous-même, consultons la nature, nous en apprendrons plus à son école, qu'à celle de l'esprit le plus subtil.

Jettons d'abord quelques regards sur le chemin de la discussion. Quel concours de variétés ne faut-il pas pour arriver à une fin, & quelle quantité d'idées un jugement exercé n'est-il pas souvent obligé de décomposer, avant de pouvoir prononcer sur la perfection d'un tout! Parcourez en esprit tous les membres, nécessaires à un corps parfaitement bien constitué : vous aurez plutôt senti la beauté d'un objet réel, que vous n'aurez discuté les justes rapports de cet objet & que vous n'en aurez tiré le résultat de la perfection. Présente-

fentement vous voudrez bien permettre à mon efprit, pour trouver des exemples relatifs à l'accord de la variété, de parcourir en votre compagnie les jardins & les hauteurs de nos contrées, & d'examiner avec vous les points de vue les plus magnifiques de vos campagnes.

Combien de fois, grand amateur de fleurs, ne nous avez-vous pas marqué vos regrets, quand vous veniez à la ville, de voir que cette parure effentielle du regne végétal manque à la plûpart de nos beaux jardins de Dresde! ,,Où-eft, difiez-
,,vous, l'imitation de la belle nature à qui l'art,
,,fuivant les régles du jardinage, doit céder le pas?
,,L'art voudroit-il banir l'email des fleurs, dont
,,la nature pare la moindre prairie, & nous
,,forcer enfin, au milieu des plus beaux jardins,
,,de foupirer après l'afpect d'un pré fleuri fitue
,,en pleine campagne. De quel droit, ajoutiez-
,,vous, l'abus des ornements, le goût gothique,
,,qui étendoit aufli fon empire fur nos parterres,
,,nous priveroit-il des fleurs mêmes? Pouvons-
,,nous croire qu'un végétal que la main bienfai-
,,fante du Créateur a deffiné avec tant d'élégance,
,,a revêtu de couleurs fi raviffantes & a rempli de
,,parfums fi balfamiques pour charmer nos fens,
,,foit mieux placé ailleurs que dans nos jardins?
,,Si la nature n'ofoit plus fe montrer dans fa
,,magnificence, ne faudroit-il pas alors que nous

portaf-

„portaſſions envie aux roſiers ſauvages, aux haies
„fleuries du villageois?„

Que de parties de nos jardins avoient votre
approbation! Situation avantageuſe, air ſalubre,
ſol fécond, eaux abondantes, vues magnifiques,
vous y trouviez tout ce qu'un Dargenville [a]
exige pour l'économie intérieure d'un jardin,
tout ce que Caſerte ſe vante de poſſéder avec
profuſion: vous admiriez toutes ces choſes comme
des rapports harmonieux qui concouroient à la
perfection que, ſans l'abſence des fleurs, vos
favorites, vous euſſiez accordée ſans difficulté
à ces ſuperbes jardins.

De mon côté ne vous ai-je pas paru trop
difficile, lorsque me promenant avec vous l'été
paſſé dans cette contrée délicieuſe de vos terres,
où j'admirois cette belle vue qui s'étend ſur un
château voiſin; mais où je voulois encore, pour
la perfection du tableau, l'aſpect de cette riviere
qui ſerpente avec tant de charmes à travers vos
vallons qui, comme dans un payſage *de Sachtleben*,
ſe dégrade dans le lointain? Etoit-ce ſingularité
de ma part, lorsque je voulus contempler une
partie du ciel légèrement chargé de nuages dans
un miroir, qui interrompit avec une douce har-
monie

[a] La theorie & la Pratique du jardinage, par L. S. A. I. D. A.
Paris. 1713. in 4to.

monie l'uniformité de la prairie d'ailleurs agréablement entrecoupée & qui répandit un peu plus de variété fur l'unité.

Ces deux exemples réunissent suffisamment de diversités, propres à charmer notre goût & à agir fur nos sens par leur beauté. Mais d'après les idées reçues de la perfection d'un jardin de plaisance, & de la scene la plus agréable d'un tableau, il étoit permis à l'œil de chercher toutes les parties qui concourent à cette perfection. De-là il est permis au Peintre, suivant ses notions de la beauté idéale, de seconder la belle nature par des additions judicieuses.

Tels sont aussi les tableaux que la nature nous offre dans ses plus belles scenes, & que l'art cherche à reproduire dans ses compositions les plus piquantes. La perfection se montre dans la liaison de cette riche variété; & cet accord ne se produit guere avec succès sans la subordination. De-là tout personnage qui, dans un spectacle, cherche à briller plus qu'il n'est convenable à son action, ou qui sort de son caractere, ne fut-ce que par le geste, blesse la subordination qu'on exige pour la perfection. Dans le langage des Peintres l'on diroit qu'une figure dispute le pas à l'autre. C'est pour éviter cet inconvénient que l'harmonie de la lumiere & des couleurs est devenue une doctrine particuliere de l'art.

La variété & la subordination sont donc nécessaires à l'unité. Ces qualités renferment les principes de la beauté pour le goût, & les principes de la perfection pour la discussion.

Voilà non seulement ce que le goût épuré remarque tout d'un coup, mais encore bien plus que nous ne pouvons expliquer exactement. L'harmonie des parties entre elles & avec le tout, sans s'arrêter sur le chemin de la discussion, charme le sentiment; & c'est à cette perfection, dont le sentiment saisit les rapports [b], qu'on donne le nom de beauté.

Nous dirons donc d'après cette dénomination, que la beauté est une expression du sentiment vivement affecté qui, conformément à la nature des facultés inférieures de l'ame, est obligé de se contenter des notions claires & indistinctes. Tout être qui sent la beauté, abandonne à des forces supérieures la preuve de la perfection. Mais l'harmonie de la variété dans un & même objet, sera toujours aussi éssentielle à la beauté qu'à la perfection.

Ce principe est encore fondé dans notre nature. Nous sommes destinés à faire des progrès dans des connoissances qui doivent nous être offertes par la variété; le plaisir même que nous
avons

[b] Baumgarten Metaph. §. 662.

avons pour la diversité & la nouveauté, naît de cette paſſion innée pour les connoiſſances, de cet inſtinct que le Créateur bienfaiſant a accompagnée d'agrémens, ainſi que pluſieurs autres beſoins. L'uniformité nous endormiroit. La diſperſion des objets accompagneroit d'une maniere déſagréable la variété ſans ordre, ou du moins cette variété fatigueroit nos ſens, ſi la ſubordination & l'accord ne conduiſoient pas à un ſeul & même but *c*. Mais ce qui flatte encore plus notre ſentiment dans une production de l'art, c'eſt lorſque cette ordonnance y eſt cachée avec adreſſe & nous ménage un dénouement inatendu; c'eſt lorſque le génie y a trouvé des relations extraordinaires de variété, des rapports harmonieux qui excitent l'admiration. Alors une beauté diſpute de charmes avec une autre: car la beauté a ſes dégrés comme la perfection a les ſiens.

Tout ce qui concourt à la perfection d'un objet peut être appellé bon, auſſi bien par rapport à cet objet, qu'il peut être bon pour nous-mêmes

par

c Je n'ai pas beſoin ſans doute d'avertir que l'unité & l'uniformité ſont des choſes tout-à-fait différentes. L'on ne peut pas dire de l'unité ce que le Poëte dit de l'uniformité:

L'ennui naquit un jour de l'uniformité.

Ou comme dit Cicéron: *Nam omnibus in rebus ſimilitudo eſt ſatietatis mater.*

par rapport au plaisir que nous y trouvons. Nous appellons bon, disent les Philosophes, tout ce qui rend nous & notre état meilleur. Mais dans la vie commune nous donnons aussi le nom de bonté à une chose, quand notre cœur y trouve son intérêt, ou quand il en peut faire un usage utile. Je ne sais si le Dorante de Moliere *, ce Chasseur déterminé, est Métaphysicien, quand il dit:

 Et moi je prends en diligence.
Mon cheval alezan. Tu l'as vu?
 Eraste.
Non, je pense.
 Dorante.
Comment? c'est un cheval aussi *bon* qu'il est *beau*.

Dorante nous fait sentir en deux mots la différence du bon & du beau: Crousaz dans son long Traité du beau ne nous en apprend pas davantage.

Cependant avec la permission des Métaphysiciens, nous ne nous enfoncerons pas davantage dans les recherches sur notre propre perfection; nous nous contenterons de discuter la bonté & la beauté des objets relatifs aux beaux-arts, en nous bornant à examiner de quelle perfection ils sont susceptibles. Dans les productions de l'art, disent

les

a Les Fâcheux, Acte II. scene VI. Cette scene est celle que Louis XIV. fit ajouter aux Fâcheux, lorsque cette piéce fut rejouée à St. Germain. On prétend que le Roi fournit au Poëte le caractere du chasseur.

les meilleurs Critiques, le terme de *justesse* semble presque renfermer l'idée du bon, & le terme d'*élégance* l'idée du beau. Pour cet effet nous n'avons qu'à prendre la justesse & l'élégance dans le sens le plus étendu, en renfermant sous la première dénomination le vrai, le profond & le solide, & sous la seconde, le délicat, le facile & le vif. A ces qualités nous pouvons encore ajouter la nouveauté des pensées, comme l'a très-bien montré M. l'Abbé Trublet [e] Je ne puis m'empêcher de rapporter ici un exemple emprunté de l'art & relatif à mon sujet. *Albert Durer*, quand il nous donne les proportions du corps humain, ne se propose de nous offrir que la justesse dans un accord exact des membres : c'est la bonté. Nous ne devons attendre le complément du beau que de l'élégance des contours, de la finesse des traits, & de l'apparence des muscles : c'est la beauté. Le bon n'acquiert le titre de beau que par sa disposition avantageuse pour l'effet général. De-là est-il étonnant que M. Parent [f] ait cherché la beauté corporelle dans la douce infléxion des contours ?

Or

[e] *Essais sur divers sujets de Littérature & de morale.* Voyez la seconde remarque sur quelques passages de la préface qui est à la tête des Oeuvres de Despréaux.

[f] La vie de M. Parent se trouve parmi les Eloges de M. de Fontenelle.

Or mon cher ami, si, à l'exemple de Remond de St. Mard, je voulois vous nommer ce beau en question, le bon embelli, vous trouveriez que ma définition seroit plus faite d'après l'expression du sentiment que d'après l'abstraction des idées. Il est certain que cette définition n'est pas plus dans le cas de sentir trop l'école que la description suivante du beau de notre Auteur. „Le beau, dit-il [g], „est le bon embelli, le bon piquant par lui-même „& présenté d'une façon piquante." M. de St. Mard n'a pas voulu s'appesantir davantage sur son sujet, apparemment pour ne pas blesser le costume, ayant adressé la parole à une Dame. Mais comment? Si ce Critique ingénieux, qui nous conduit sans cesse par des chemins semés de fleurs, s'en fût tenu aux douces impressions du beau & au sentiment intime de ces impressions, auroit-il pu nous montrer si solidement le fin & le délicat dans les différents genres de Poësie. M. l'Abbé Batteux dit très-bien à ce propos: „Autre chose est de „sentir les beautés, autre chose d'en connoître la „source & le principe; l'un est ce qu'on appelle „jouir, l'autre est ce qu'on nomme savoir? [h]"

Quel-

[g] *Oeuvres de M. Remond de St. Mard.* Amsterd. 1749. Tom. III. p. 52. dans la remarque.

[h] *Principes de la Litterature.* par M. l'Abbé le Batteux &c. Paris 1764. Tom. II. page VIII de l'Avertissement.

Quelque parti qu'on prenne à l'égard du beau considéré comme un supplément du bon, toujours est-il certain que le beau suppose constamment le bon, que par conséquent l'élégance accompagne la beauté, comme la justesse se trouve jointe à la bonté *i*. M. Parent qui s'est élevé contre la doctrine des proportions *k* auroit été un peu embarrassé avec ses contours élégants, qu'il appelle aussi *inflexions lentes & douces l* d'indiquer leurs distances

i C'est dans une acception philosophique que notre *Opitz* dit dans ses vers: *Toujours le* BEAU *est* BON; *ce beau qui ne doit pas son origine à la terre*. Je ne désapprouve nullement ceux qui expriment le sentiment qu'ils ont du beau, par le terme de beauté, & je ne crois pas non plus innover en rien, en me conformant quelquefois à un Opitz dans l'usage indifférent de ces mots. Je prendrai, la première dénomination dans une signification abstraite, & la seconde dans une détermination particuliere, comme ici, par exemple, où il est question de la beauté corporelle & de la beauté de l'esprit.

k „D'autres m'objectent, que les rondeurs ne plaisent
„à l'imagination, qu'en tant qu'elles prescrivent des
„proportions. Mais — — ces proportions nous sont
„entierement inconnues; autrement il ne faudroit qu'
„ouvrir les yeux pour devenir grand Géometre." *Essais & Recherches de Mathématiques & de Physique. Paris 1713. 3 Vol. in 12. Tom. III. p. 91.*

l M. Parent, ayant fait inserer dans *le journal des Savans*, année 1700. Tom. XXVIII. un Mémoire sur la beauté corporelle, avoit été attaqué sur ce sujet. C'est pour cela que dans ses *Essais* Tome III. p. 87. il cherche à démontrer qu'il est du sentiment de Felibien, & qu'il

ne

ces dans les côtés opposés d'un beau bras, si, pour la justesse & l'harmonie de ces distances, il n'existoit aucune proportion. Cependant l'Auteur dit lui-même que la proportion est aussi inhérante à la beauté corporelle, que la bonté & la justesse le sont à la beauté en général.

Vous me permettrez donc, mon ami, d'être du sentiment des Trublet & des St. Mard, & de considérer toujours le bon comme une partie constituante du beau, attendu que quand nous sentons le beau, nous sentons le tout dans l'accord de la diversité, soit que cette diversité consiste dans le vrai,

ne diffère de cet Ecrivain que par l'expression: ce que celui-ci appelle *contours élégants*, il le rend lui, par *inflexions douces & lentes*. Alors ce n'eut été qu'une dispute de mots sans conséquence; cependant M. Parent avoit prétendu dans ses premieres assertions que la variété n'étoit pas une qualité essentielle de la beauté. Mais dans la suite il ne soutint cette opinion qu'avec beaucoup de modifications, surtout dans un Mémoire, inséré à la suite de ses *Essais*. Il pensa d'abord qu'il ne lui restoit à examiner que les lignes courbes, dont l'une a plus ou moins de beauté que l'autre, & à trouver celle qui en montre le plus. Il avoit dit: „Je ne prétens „cependant non plus décider absolument laquelle de „toutes les figures corporelles a le plus de beauté: puis-„que du consentement de tous les hommes il y a un „nombre infini de beautés différentes qui peuvent pa-„roître toutes presque également belles aux yeux d'un „même homme." Dans la suite il n'a plus fait mention de cette ligne courbe.

vrai, le juste, l'élégant, le fin, le délicat, soit qu'elle renferme tout ce que nous avons considéré abstractivement dans nos divisions raisonnées, tantôt sous la dénomination du bon, tantôt sous celle du beau.

Il suffit que tout dépende de l'harmonie par rapport au beau, & par conséquent aussi par rapport à la beauté corporelle : ainsi à moins que nous ne portions notre attention sur l'unité, la variété & l'accord, nous ne pourons rien apprécier dans la nature ni rien fixer dans les arts. Nous trouvons l'application de ce principe aux incidents les plus importants de la vie humaine dans *le Traité du beau* de M. de Crousaz, qui y ajoute l'ordre, la régularité & les proportions.

Voulez-vous, mon cher ami, d'autres autorités ? Le célèbre *Armenini* [m], en parlant de la beauté relativement au corps humain, ne vous donnera pas d'autre définition du beau, quant au point principal. Vous trouverez qu'il applique cette

[m] *Jo trovo da più saggi huomini quella (belezza) non dovere essere altro in ogni cosa, che una convenevole, & bene ordinata corrispondenza, e proportione di misure frà le parti versa di se, e frà le parti, ed il tutto, e quelle di modo insieme composte, che in esse non si possi vedere, nè desiderare perfettione che sia maggiore.* Veri precetti della pittura. Venetia M.DC.LXXVIII. in 4to. P. I. C. VIII. p. 40.

cette harmonie aux dimensions de toutes les parties, tant entre elles que par rapport à l'ensemble, & de l'ensemble aux parties, en sorte qu'on ne peut pas exiger une plus grande perfection. Mais cette même harmonie, après la discussion faite, devient pour l'esprit cette perfection qui s'étoit fait connoître à notre intelligence sensible sous le nom de beauté: faute de rapports harmonieux, en appliquant cette régle à une statue de marbre, le plus beau bras, qui concourt à la perfection de l'Apollon pythien, ne feroit que rendre plus imparfait un Faune, malgré la grandeur de sa forme & la justesse de son attitude. Au terme de *symmetrie*, que nous pourions employer avec Pline dans ce cas particulier, nous pouvons substituer celui *d'harmonie*, qui est d'une étendue plus générale & qui convient à toutes les modifications de la beauté.

Il me reste une observation à faire sur cet objet. Pour peu que nous négligions d'ajouter à l'harmonie du tout, l'accord des mouvements de l'ame, qui répand la grace & la dignité sur la beauté corporelle, nous n'aurons tracé les traits que d'un beau corps sans ame. Et nos sensations n'ont pas souvent, ou n'ont pas longtems la condescendance de se prêter à l'illusion. Une pareille figure nous charmeroit aussi peu, que nous sommes peu touchés de ces jets de cire faits d'après la

figure

figure humaine: avec toute la ressemblance des traits, il leur manque une certaine vie, & toujours cet air de physionomie, que le pinceau ou le ciseau de l'Artiste imitateur sait donner à ses productions. Une beauté si morne, quand elle mériteroit encore ce nom, une beauté dénuée de toutes les variétés, seroit bien éloignée de remplir l'idée que nous avons de la beauté parfaite & de l'accord des parties. Cependant comme quelques Critiques ont séparé le beau du bon, bien que le beau renferme nécessairement le bon, ils ont cru pouvoir aussi distinguer la *beauté* de la *grace*, ou, en comparant ces deux aimables qualités, ils ont cru pouvoir considérer chacune sous un point de vue particulier. Pourquoi ferions-nous difficulté, mon cher ami, de nous conformer aux sentiments de ces Ecrivains dans le chapitre suivant? En effet nous voyons bien des beautés, se charger de la preuve des assertions de ces Critiques: privées de graces, elles ne sont guere avantagées que de la symmétrie des anciens Artistes.

CHAPITRE II.
De la Grace en particulier.

Cette harmonie parfaite des parties, felon Armenini, fuppofe entre elles une convenance naturelle, qui répande la grace fur le tout-enfemble. Le beau pour plaire a tellement befoin d'être accompagné du gracieux, que le moins beau qui en eft en poffeffion, l'emporte fouvent fur le plus beau. Dans cette oppofition les Philofophes ont confidéré *la beauté* & *la grace* fous l'image de deux fœurs différentes d'humeur. La beauté pour nous toucher a befoin de vie & de mouvement, & c'eft pour nous offrir le tableau d'un caractere manqué qu'un de nos Poëtes a fait paroître la beauté muette fur notre Théâtre ". Comme l'expreffion de l'ame qui concourt à remplir la beauté du tout, manque à ces beautés inanimées, le Deffinateur qui rend fidelement les traits, ne peut rien produire d'animé.

Ce font là, fi j'ofe m'exprimer ainfi, de ces rapports moraux, qui influent fur toute l'exiftence, fur toute la phyfionomie d'une perfonne & qui déterminent tous fes mouvements. Ce font ces
mêmes

" *La Beauté muette*, Comédie en un Acte, *de Jean Elie Schlegel*, inferrée dans le fecond Volume de fes œuvres.

mêmes rapports qui répandent fur la floriffante jeuneffe cette grace touchante dont elle eft en poffeffion fans s'en douter, & qui donnent à la vive enfance cette innocente gaieté, cette aimable franchife que l'Artifte cherche à imprimer aux Amours & aux Génies, avec lesquels il anime & égaie fes compofitions. Tels folâtroient autour du chevalet de leur pere les enfants de *l'Albane*, d'après lesquels le *Fiamingo* & *l'Algarde* ont formé les amours qui ont immortalifé leur cifeau.

Ne perdons pas de vue ces *rapports moraux* pour l'expreffion du beau dans la configuration humaine, quoique Armenini fe contente de nous indiquer feulement les juftes proportions des membres. Ces proportions ne forment qu'une des trois parties conftituantes de la beauté du corps humain. Ajoutons-y le mouvement gracieux & convenable du corps pour tous les arts d'imitation, & joignons-y le coloris pour la Peinture. C'eft dans ces trois parties que Laireffe cherche les trois

* *François du Quesnoy* ou *Flamand* appellé *Fiamingo* par les Italiens, & *Alexandre L'Algarde*, de Bologne, deux fameux fculpteurs, célébres furtout par les graces de leurs enfants, modelés & fculptés. On fait de *l'Albane* qu'il avoit époufé en fecondes nôces une femme aimable qui lui fervit longtems de modele pour fes Venus; & douze beaux enfants qu'elle lui donna de fuite, lui fourniffoient les Amours pour fes tableaux. Voyes *Abrégé de la vie des plus fameux Peintres*. Tom. II.

Graces, réunies dans Venus-Uranie. Si nous y trouvons de plus la belle expreſſion de l'ame, nous avons ſans contredit la *grace* par excellence.

C'eſt en ſuivant le chemin de la noble ſimplicité que nous parviendrons à cette hauteur de l'art. La nature, lors même qu'elle s'offre ſous l'aſpect le plus impoſant, a toujours marché par la route la plus courte: elle communique ce ſtratagême au génie qui opere d'après ſes loix.

D'une économie prudente, d'une ſage modération, éloignée du ſuperflu & de la diſperſion des objets, réſulte ſouvent cette facilité apparente dans la liaiſon des parties; de-là vient que notre œil & notre eſprit ont ſi peu de peine à ſuivre cette liaiſon dans les ouvrages de l'art *p*. On caractériſe cette heureuſe facilité, qui ne ſe propoſe que peu pour objet, mais qui charme notre cœur & qui excite notre admiration, qui ſaiſit notre eſprit & qui lui donne beaucoup à penſer, ſous le nom de *noble ſimplicité*, qui ſouvent a tant d'affinité avec le ſublime: du moins le fait-on dans les arts d'imitation, & fait-on toujours gré à l'Artiſte lorſque ſon ouvrage porte ce caractere. Mais cette belle ſimplicité eſt-elle autre choſe que la grace dans la nature & dans l'art, lorſque dans les

p Voyez Fontenelle Réflexions ſur la Poëtique. XXVIII.

les sujets touchants elle procéde d'après les loix d'une sage économie. Des causes coopérantes peuvent bien changer son nom, mais non pas son essence. Sous la forme du *naïf*, ce simple a fourni à plusieurs les traits les plus sublimes [q]. C'est cette naïveté qui inspiroit *Myron*, lorsqu'il fit le fameux Satyre, étonné à la vue de son chalumeau. Elle conseille *Chardin* dans les attitudes de ses jeunes garçons & de ses jeunes filles, elle guide le crayon de *Boucher*, quand il esquisse ses jolis enfants, elle accompagne *le Prince*, lorsqu'errant autour des cabanes rustiques, il cherche des sites intéressants pour la pointe facile *de St. Non*. Dans les accessoires de ce genre, c'est à dire dans le paysage, dans les scenes champêtres d'un *Berghem*, où les loix d'une sage économie sont d'une nécessité absolue, vous verrez toujours que l'Artiste n'a emprunté de la nature que peu de chose en apparence, mais certainement tout ce qui peut enrichir avec peu de chose une composition.

De la contemplation des tableaux, mon cher ami, je vais vous conduire à celle de la campagne. La même contrée offre souvent à l'obser-

[q] Voyez, *Réflexions sur l'Ode*, de Remond de St. Mard. Tom. V. p. 19. mais voyez surtout les *Réflexions sur le sublime & le naïf dans les Belles-Lettres* de Moïses-Mendelsohn, dont on trouve une traduction françoise dans les *Variétés Littéraires*. Tom. II. p. 118.

vateur qui la confidere debout, un payfage d'une beauté parfaite; mais dont il connoit plufieurs de la même beauté; ce n'eft qu'affis qu'il remarque dans cette contrée dont la vue eft bouchée & dont les objets font foiblement éclairés par les rayons du foleil, les parties peu nombreufes, mais décidées, qui diftinguent un *Berghem*, un *du Jardin*, un *Affelin*, de ces Artiftes pauvrement riches.

Cette noble fimplicité, cette aimable naïveté me ramene à la convenance naturelle de toutes les parties, convenance qui communique la grace non feulement à la figure humaine, mais encore à tous les objets des arts, j'ajouterois volontiers à toutes les branches des fciences. Dans la nature vous ne trouvez rien de peiné: lors donc que vous rencontrez cette naïveté dans un tableau ou dans une ftatue, vous croyez voir la nature elle-même toujours libre dans fes opérations. Que mon expreffion, mon cher ami, ne peut-elle fuivre cette nature comme ma penfée!

C'eft ainfi qu'une partie découle de l'autre, & prête à la portion voifine un fecours qu'elle a reçu de la premiere. Le tout s'offre à nos regards, & notre œil ne fuit fans peine les parties qui lient le tout, les jointures artificielles & cachées fouvent avec peine, que parce qu'elles paroiffent formées librement, comme la nature elle-même.

DE LA GRACE EN PARTICULIER.

Conformément à ce principe, la prudence défend au Peintre toute imitation capable de fatiguer l'œil de l'observateur qui veut en saisir la chaîne & le but: hors de certaines heures d'étude, il s'interdit tous les racourcis durs *r* tant du corps humain que de la perspective en général.

Vous savez, mon ami, que rien n'obtient plus aisément notre approbation que cette facilité apparente qui lie les parties au tout dans les ouvrages d'imitation. Non seulement elle seconde la diversité dans l'accord, mais encore elle anime cet accord jusque dans les objets inanimés. En disant qu'elle plait & qu'elle gagne notre cœur sans attendre le suffrage ou le consentement de notre esprit, nous ne ferons que suivre le sentiment de de Piles dans sa définition de la grace *s*. Et peut-être ce que je viens de dire, est la description de la grace dans toute l'étendue dont les objets de l'art sont susceptibles. Quant à la signification la plus stricte & la plus déterminée de la grace, je me réserve d'en parler encore ci-après.

r Voyez, Baldinucci de' Professori del Disegno. Sec. IV. D. II. p. 37.

s „On peut définir la grace ce qui plaît & ce qui gagne „le cœur sans passer par l'esprit. *Idée du Peintre* „*parfait.*"

La grace se manifeste dans les attraits d'une Aspasie, dans l'attitude fiere d'un Athlete qui s'aprête pour attaquer son adversaire. Elle accompagne la majesté sur le trône; dans l'humble cabane elle embellit l'amour & le chant. Non seulement elle brille dans les regards de la Mere des Amours, mais encore elle perce dans les traits de la Déesse déguisée en Chasseresse, & le pieux Enée la reconnoit à sa démarche. La grace pare aussi de fleurs bien assorties les tresses des Nymphes de Thessalie; elle ennoblit l'attitude nonchalante de l'innocente Bergere, qui attend, d'un air rêveur, son Daphnis. Amie de la joie, elle folâtre avec l'aimable jeunesse: se mêlant dans les jeux des jeunes garçons vifs & ardents, & répandant l'incarnat de la pudeur sur les joues fleuries des jeunes filles douces & timides. Elle fuit les meres qui font hommage au fard & aux modes exagérées, pour se donner aux filles qui ignorent souvent le prix du don qu'elle leur fait. Par complaisance toutefois pour l'âge rassis qui n'a plus de prétentions, elle prend cet air vénérable qui embellit les jours de la vieillesse de la mere tendre & sensée, elle répand la sérénité de la jeunesse sur le frond du vieillard, pere & citoyen qui embrasse des enfants bien nés.

En un mot: la grace, dans le sens général, se communique à tous les êtres, aux êtres inanimés même

même, lorsque l'Artiste, savant dans l'agencement de sa composition, sait saisir le côté le plus avantageux des objets, ou lorsque, pour produire le plus grand effet, il sait les faire valoir par les finesses de son art, précepte important pour le Peintre de portrait. Elle se montre à lui dans les branches vigoureuses des arbres, elle conduit ses regards sur les déploiments agréables d'une draperie & sur la rupture savante des plis heureusement disposés. Ici il remarque le tendre mélange des petites parties qui se font valoir sans troubler la composition entiere, là il contemple les branches variables des arbres & les rapports de leur feuillé relativement aux autres parties du tableau. Il construit son édifice avec ces matériaux, sans le charger d'ornements superflus. C'est alors que la grace répand ce je ne sais quoi qui plait sur les parties & sur le tout, sur l'ordonnance & sur l'exécution: victorieuse elle appelle le connoisseur du beau dans les cabinets de l'art.

Gardons-nous donc, & de perdre de vue cette notion étendue de la grace par rapport à la pratique de l'art, & de dispenser l'Artiste, à cause d'une idée plus haute, & en même tems plus restreinte de la grace, de rechercher le gracieux dans les moindres circonstances. La grace a ses dégrés: mais sans doute les langues manquent plutôt de termes fixes que de mots généraux pour les marquer, à

commencer par le bon air & la bonne mine, jusqu'au charme & à l'agrément, & de là jusqu'à cet attrait sublime, approprié aux êtres célestes. Ce que Quintilien appella *Gratia*, Pline le nomma *Venustas*. L'histoire de l'art nous apprend qu' Apelle fut le premier qui lui donna le nom de *Venus* [t], & qui l'imprima à ses ouvrages immortels. Mais ce que nous venons de dire de cette qualité ne peut être entendu que de la plus haute signification de la grace, qu'autant que les mouvements intérieurs d'une ame digne de son origine céleste, s'accordent avec la beauté de la configuration & de l'action extérieure du corps, & que l'Artiste imitateur réussisse à rendre l'expression de ces mouvements avec cette facilité qui n'est que la pure & simple nature. Ce n'est qu'après avoir saisi cette idée qu'un Peintre, marchant sur les traces *d'Apelle*, pouroit encore risquer de tracer les traits de la Venus céleste de Platon.

Un

[t] Voyez, *Schefferi Graphice* l. e. *de arte pingendi liber singularis.* Norimb. 1669 in 8. p. 39. Cet ouvrage d'un homme qui, avec un grand fonds d'érudition, décèle un goût naturel pour la Peinture, ne sauroit manquer de faire plaisir aux curieux, s'ils veulent en entreprendre la lecture avant celle de *Junius* (Dujon) *de Pictura veterum*: dans le premier ils trouveront un abrégé de ce qui est discuté fort au long dans le dernier.

Un Artiste poussé par l'impulsion de la nature & du génie à rendre des objets si sublimes, ne sauroit trop exalter son imagination lorsqu'il médite son idéal: dans les moments de son enthousiasme nous lui accorderons de ne reconnoître pour grace que ce qui poura remplir la plus haute idée que nous en ayons, que ce qui poura le transporter pour ainsi dire au milieu des Artistes de l'école de Sicyone. Toutefois la réputation des ouvrages de l'art qui n'existent plus, peut bien échauffer notre imagination, mais il n'est donné qu'aux monuments les plus exquis encore subsistants de l'antiquité de la nourrir & de faire naître le desir de perpétuer l'art chez les modernes. Du moins nous sera-t-il permis de rappeller l'Artiste des spheres de l'idéal pour lui faire contempler la jeune Faustine, & de rendre justice à l'art moderne dans la fameuse Aurore *du Guide*.

L'enfance & la jeunesse viennent de me fournir la plûpart des exemples de la grace: & pouvons-nous nous dissimuler, en considérant l'idéal le plus sublime de cette aimable qualité, que dans les figures les plus célébres de l'antiquités elle a toujours eu pour compagne la florissante jeunesse? Ce bel âge & l'enfance sont en possession de la grace dans un sens moins positif, mais plus ordinaire, parce que c'est communément à la figure humaine

maine que nous reſtreignons la grace. Des membres ſouples & mobiles obéiſſent aux doux penchants de l'innocence & de la gaiété: éloignés des glaces de l'âge, ils exécutent les mouvements du corps avec cette aiſance & cette franchiſe, inſéparables de la grace. Que l'Artiſte obſerve avec ſoin ces penchants d'une ame pleine d'activité, & ces mouvements d'un corps ſouple, & il poura être ſûr de charmer par la magie de ſon art! S'il ne ſe ſent pas la force de rendre l'expreſſion de ces deux qualités, qu'il ne riſque jamais de repréſenter l'aimable jeuneſſe dans un tableau de converſation. Nous ajouterons que l'Artiſte, en faiſant choix de la belle nature, poura toujours ſe promettre un ſuccès complet. Dans le chapitre ſuivant nous diſcuterons ce choix de la belle nature.

CHAPITRE III.

Du choix de la belle nature par rapport aux sujets de Peinture & de Poësie.

Les sentiments agréables qui accompagnent la considération du beau, sont analogues aux desseins du Créateur: vouloir étouffer & pervertir le goût, dont la nature a favorisé plus ou moins chaque homme, c'est dédaigner un présent qu'elle nous a fait & agir contre notre destination.

Pour qui la nature étale-t-elle ses beautés? Pour qui les arts enfantent-ils leurs merveilles? C'est pour l'observateur sensible, pour le connoisseur éclairé. Dans la nature nous ne voyons regner qu'harmonie; dans les arts imitatifs nous ne remarquons souvent que des copies affoiblies de cette harmonie. Ce sont cependant ces arts qui, ainsi que tous les arts d'agrément, cherchent à gagner l'esprit en touchant le cœur: par l'expression sensible de la perfection, ils se proposent de nous procurer les plaisirs les plus purs & les plus innocents, que nous puissions goûter.

Cet artifice est l'imitation du beau dans la nature; & l'expression sensible de la beauté a droit de nous plaire à plus d'un titre, spécialement par ce qu'offrant des types à notre imagination, elle

lui

lui facilite les moyens de saisir des idées générales & éloignées. Nous sommes disposés à nous laisser transporter d'admiration par le sublime & l'extraordinaire. Une agréable surprise nous saisit & nous fait oublier nous-même. Tantôt charmés par la vive représentation d'une action touchante, nous voulons prendre part aux entreprises importantes, aux passions qui en forment le nœud & à toutes les affections de l'ame ; tantôt, détournant la vue de ces objets d'un ordre élevé, nous prenons plaisir à rire de la folie de nos semblables, à goûter la joie de la société civile & le repos délicieux de la vie champêtre. Les images qui nous retracent ces scenes diverses, nous font sentir que tous les événements tristes & gais sont sujets à des vicissitudes. Dans le premier cas, notre ame semble s'exalter par le sentiment de la magnanimité, dans le second elle paroit s'abandonner aux douces émotions de la nature, ou les sentir sous des images ennoblies d'une maniere plus digne de son essence.

Sous quelque nom, mon cher ami, que vous désigniez ces différentes représentations, sous celui d'Epopée, de Tragédie, de Comédie, d'Idylles ou de Poëmes champêtres, vous trouverez tous ces genres de la haute & moyenne Poësie dans la Peinture. L'on n'a jamais prétendu restreindre l'esprit créateur aux genres connus de la Poësie

&

& de la Peinture. Combien de fois le Poëte & le Peintre n'ont-ils pas opéré, sans penser seulement à la ressemblance qui se trouve dans le principe commun aux deux arts. Mais cette ressemblance même n'a pas dû échapper à l'œil du Critique. Il y a un Ecrivain qui a prétendu trouver l'essor & l'enthousiasme de la Poësie lyrique " dans Acis & Galathée, fameux grouppe de marbre de Tuby. Les préceptes du Poëte sont presqu'autant de leçons pour le Peintre : le léger Horace & le sévere Despréaux, ont écrit également pour tous les deux.

Instruit des loix communes à ces deux arts, vous avez de plus, mon ami, ce goût avec lequel vous nous faites sentir la nécessité d'appliquer les régles de la Poësie à celles de la Peinture. Le goût est absolument nécessaire. J'ajouterai encore, qu'avec toute l'expérience que donne la théorie, qu'avec toute la ressource que fournit l'esprit, sans le goût, ou sans le sentiment du beau, il est aussi difficile de parvenir à une certaine perfection, qu'il l'est sans l'étude ou la connoissance des principes. Le sentiment que les sujets divers de la Poësies vous ont fait éprouver, aura aussi affecté votre cœur à la vue des différents objets de la Peinture.

N'exigez

" Voyez, Juvenal de Carlencas, *Essais sur l'histoire des Belles-Lettres.* Tom. III. p. 18.

N'exigez donc pas de moi, que je vous expose la haute Poësie d'après les monuments des *Raphaël* & des *Pouſſin*, ni que je vous explique le genre hiſtorique de la Peinture, d'après les actions d'Alexandre, tracées par le pinceau de *le Brun:* Peintures qui font plus d'honneur au conquérant de l'Aſie, que les ſtatues qui lui furent érigées de ſon vivant, & qu'il ne dût, ſelon le témoignage de Pauſanias, qu'à la légéreté du peuple & à l'adulation des Grecs. Le Poëte & le Peintre épiques nous figurent une action grande & merveilleuſe. Nous offrent-ils la valeur ſous un perſonnage connu, ils nous la repréſentent du plus beau côté. Cependant ils ne ſe reſtreignent pas entiérement aux traits flatteurs, ſous leſquels l'hiſtoire, tracée par le pinceau de la vérité, nous fait révérer un Epaminondas, ou un Leonidas, des héros qui ont ſi peu d'imitateurs. Dans un tableau poëtique ou pittoreſque, le merveilleux donne du relief à une action, & éleve en même tems l'ame de l'obſervateur. Le Dieu de la guerre lui-même n'eſt pas en ſureté d'un Diomede, qui bleſſe & outrage la Déeſſe des Amours. Des armes données par les Dieux préſervent Achille du danger; & il ne falloit rien moins que des chevaux immortels pour mener aux combats le Guerrier preſque invulnérable mais non immortel. Homere a chanté les fureurs du fils de Pélée; mais comme dit Haller:

DU CHOIX DE LA BELLE NATURE &c. 33

Qui a célébré les louanges d'un Habis, bienfaiteur des humains? Pour moi, du moins, j'aimerois mieux contempler ce dernier, représenté sous les traits d'un pere & d'un ami de l'humanité, orné de la grace de l'Idylle, & de la parure du Poëme champêtre, instruisant ses sujets dans l'agriculture, & les encourageant dans les beaux arts, que de voir les illustres calamités rendues avec le pinceau sublime d'Homere.

La magnanimité des héros, supérieure aux atteintes du malheur, ainsi que toutes les vertus & tous les vices des grands de la terre, que le Poëte embellit dans la Tragédie pour exciter nos passions & pour captiver notre admiration, font le même effet sur nous dans les fictions du Peintre. Par le nœud de l'intrigue le Poëte à l'avantage de nous conduire graduellement à l'époque principale, que le Peintre nous représente tout d'un coup *.

Le champ de la fable appartient également au Peintre & au Poëte, qui se sont toujours éclairés respecti-

* Malgré les avantages du Poëte qui peut nous conduire au nœud principal par la variété des passions & par le secours des remarques, le Peintre trouve des ressources infinies dans son génie. Addisson dans la déscription d'un tableau de Raphaël, nous fait voir combien un grand Artiste sait nous montrer de choses dans un seul instant. Ce tableau représente Jesus-Christ après sa résurrection, paroissant au milieu de ses disciples dans une chambre formée.

respectivement. Virgile s'est instruit par la Cassandre de *Théodorus*, & par d'autres tableaux exposés dans les temples de Rome. Son Laocoon est l'heureuse copie, faite avec la liberté du génie, du grouppe sublime des trois illustres Rhodiens: toutes les descriptions du Poëte sont si pittoresques & si bien adaptées au sujet, qu'on diroit qu'il à écrit sous la dictée de l'Artiste, ou qu'il n'a écrit que pour l'Artiste.

Ovide plus expéditif, va au fait dans ses inventions, & ne paroît pas songer à fournir des sujets d'imitation pour le Peintre. L'histoire de Lycaon métamorphosé en loup, renferme une excellente morale; mais elle sera toujours choquante dans un tableau. Ce Poëte ne laisse pas d'être riche en images. Dans ses métamorphoses qui ont de la ressemblance entre elles, il procéde comme fait le Peintre intelligent dans l'économie de son tableau: il considere son sujet sous un autre aspect, ou il le représente sous une nouvelle face. Il résulte souvent de nouvelles images & des beautés particulieres de cette maniere d'envisager les choses dans les sujets semblables pour le fond. Telle est, par exemple, la fable de Dryope & de Daphnée, Nymphes métamorphosées toutes deux en arbre. Modèle instructif pour le Peintre.

Le pere de l'Iliade conduit l'Artiste au sublime, en peignant les hommes comme les Dieux: mais
com-

combien de fois ne dégrade-t-il pas la Divinité au-dessous de l'humanité! Dans cette sublime exagération se trouve néanmoins le beau, & ce coloris de *Rubens*, plus vigoureux souvent que celui de la nature. L'Odyssée *y* offre, comme *le Guide*, des images plus douces, & peut-être plus de dessin. La Cour d'Alcinoüs présente au Peintre des sujets plus piquants, que le champ de bataille sous les murs de Troye.

Ce n'est pas uniquement au Poëte que le Peintre abandonne les Faunes & les Dryades, ni le leste cortege de la Déesse de la chasse. Il en peuple ses paysages, &, comme a fait un Gesner dans son Daphnis & dans ses Idylles, il se transplante au milieu de la nature la plus riche & de l'âge le plus heureux; il y choisit les scenes de ses compositions. Tantôt il nous offre les belles régions de l'antiquité, ornées de temples, de vases & de statues. Tantôt il nous représente ces mêmes contrées sous un aspect plus sauvage & convertes des ruines des chefs-d'œuvres de l'art; ces objets font

y Voyez les excellentes observations de M. Warton sur l'Odyssée dans *l'Aventurer*, Tom. III. p. 36 à 89. Addisson, en faisant le parallele de ces trois grands Poëtes anciens, s'exprime ainsi: „Homere frappe l'imagination „de ce qu'il y a de grand, Virgile de ce qu'il y a de „beau, & Ovide de ce qui est extraordinaire." V. *spectateur*, Discours qui traitent du plaisir de l'imagination.

naître des réflexions dans notre ame & nous font oublier le fracas de la ville. Tantôt, il nous transporte dans des campagnes fertiles, & il nous affocie aux travaux & aux fêtes des cultivateurs & des villageois.

A la voix du Peintre comme à celle du Poëte, les rochers fe tapiffent de mouffe & de liere; le chêne antique couvre de fon ombre le repas du joyeux moiffonneur. Il commande, & les rivieres ferpentent dans les plaines, & les branches fouples des faules tortueux fe mirent dans le criftal des eaux. Les montagnes fe colorent des rayons du foleil levant & couvrent les hameaux difperfés dans la vallée. Les ombres alongées des corps annoncent-elles le déclin du jour, il fait fortir les bêtes fauves des forêts; ou il introduit fur la fcene le Berger, accompagné de fon vigilant Argus, marchant le long d'un ruiffeau, & conduifant fon troupeau raffafié.

Ut juvat paftas oves
Videre properantes domum!

C'eft ainfi, mon cher ami, que vous pouviez vous écrier, lorsque, goûtant dernierement les charmes de la vie champêtre, vous vous trouvâtes, dans les mêmes circonftances que votre cher Horace: & c'eft ainfi que procéde le Peintre, lorsque, voulant renouveller en nous les fenfations qu'il éprouve, il déploie fon génie pour donner toute la perfection à l'expreffion fenfible des objets.

Le véritable ami des arts établit pour règle que le choix de la belle nature est aussi essentiel pour le paysage que pour les autres genres de Peinture; tout amateur persuadé de ce principe, trouvera la nature commune aussi inférieure à la nature embellie, qu'il trouve d'ordinaire la figure humaine au dessous de l'antique. Plein de cette idée de perfection, je tâchai dernierement de vous convaincre de mon système: mais un seul accident de lumiere, occasionné par le soleil qui, perçant tout d'un coup la nue & prolongeant ses rayons sur vos campagnes, sembla renverser tous mes raisonnements.

Aussi quelle nature nous offrent vos contrées! Les agréments infinis & les charmes variés de vos côteaux & de vos vallons, présentent à la vue, par des teintes doucement rompues, des arbres d'une forme parfaite, tels que ceux qui bordent le chemin des environs de votre parc; tous ces objets de la nature sont d'une beauté si piquante, que j'aurois peine à vous en montrer de semblables dans un tableau *de Claude le Lorrain*. Cela ne semble-t-il pas contredire mon principe relativement au choix de la belle nature? Ici quel parti reste-t-il à prendre à l'art? C'est de saisir les beautés accidentelles, dérivées des jours variés, des nuages fuyants, des brouillards & des vapeurs. Voulez-vous voir l'art embelli par l'effet de la nature? Prenez un beau jour d'été & remarquez une heure avant le coucher

du soleil la route que prend la lumiere incidente sur le grouppe de la belle cascade de votre jardin. Que pouvez-vous imaginer de plus pittoresque que de voir les ombres se jouer sur le treillage vert, sur les hautes charmilles & sur les arbres encore plus hauts qui se servent mutuellement de bordure! Distribuez sur cette scene deux ou trois spectateurs ravis à la vue de ce spectacle magnifique de la nature & de l'art, & votre tableau est fait.

En effet celui qui ne sera pas touché par cette nature, ne le sera guere par l'art; car l'art emprunte tous ses charmes de la comparaison avec la nature. Et tout homme qui, après avoir fait cette comparaison, voudra juger de bonne foi, conviendra avec Leonard de Vinci [z] & M. Watelet, que l'art ne sauroit atteindre certaines beautés de la nature. Il trouvera l'art grand dans les circonstances choisies, mais il trouvera la nature, comme la source de tout art, infiniment plus grande dans la correspondance de la diversité & dans l'effet du tout-ensemble.

Et même l'entendement sublime du statuaire antique, qui a su si bien rendre ses grandes conceptions

[z] *Traité de la Peinture.* Chap. 133. „Les couleurs ne pouvent atteindre à l'éclat de celles qui sont en la nature, dit M. de Piles, le Peintre ne peut les faire valoir que par comparaison." *Conversation sur la Peinture.*

ceptions en combinant de certaines beautés éparses, & élever son ouvrage au-dessus de la nature commune, appartient, comme une goutte d'eau à cette vaste mer *a*. Tout notre savoir, toute notre industrie, n'est aux yeux du Philosophe qu'une foible empreinte de cette haute intelligence qui regne dans la nature. Car même la nature commune que l'Artiste sait subordonner à la belle nature, sert à l'embellissement de l'ensemble, comme une heureuse négligence, concourt à la perfection d'un tableau. La fille d'Alcinoüs, la belle Nausicaa au milieu de sa suite, seroit moins piquante, si Homere avoit prodigué les traits dont il a peint cette Princesse à relever les charmes de ses compagnes *b*. C'est ainsi que dans le tableu d'*Euphranor*, représentant les douze Dieux, Jupiter paroissoit effacé par Neptune, à la figure duquel le Peintre avoit donné le plus haut dégré de perfection.

a Voyez, Conversations sur les beautés de la nature, par M. Sulzer.

b M. de Piles, dans ses *conversations sur la Peinture*, en nous faisant la description d'un tableau de *Rubens*, représentant le massacre des Innocents, nous montre le rapport des grouppes épisodiques avec le grouppe principal. Ne confondons point la nature moins belle avec la nature commune. Il y a dans l'antique de beaux Faunes comme de beaux Apollons. Mais diroit-on que les proportions des Faunes sont communes. Tous les gens gros & gras ne sont pas même propres à former des Silenes, qui, au jugement de la Peinture, sont en possession de la difformité.

Tous les dégrés de l'âge de l'homme peuvent nous fournir de beaux modeles. M. Zacharie dans son Poëme sur les quatre âges de la femme, nous offre la belle nature jusque dans le personnage de sa Vieille *c*.

Des vues sur de vastes campagnes suffisent par leur étendue pour charmer notre imagination. *Au travers des vapeurs transparentes d'un nuage, s'ouvre tout à-coup le spectacle d'un nouvel univers:* dit M. de Haller dans ses Alpes. Voilà un tableau, mon cher ami, qui vous offre en même tems le neuf & l'extraordinaire. Lorsque le Peintre se voit dans l'impuissance de suivre les beautés presqu' infinies d'une si vaste circonférence, il lui reste encore l'artifice de l'ordonnance pour donner la beauté à son tableau par l'accord judicieux des parties.

c Voyez, Choix de Poësies Allemandes. Tom. III. p. 207.

CHAPITRE IV.

De l'union nécessaire du goût & des règles.

La nature commune étoit sans doute le modele que les premiers imitateurs chercherent à rendre dans toute sa simplicité. On sent qu'il n'est pas question ici de fixer l'époque & le lieu où l'art a pris son origine; nous étant bornés à discuter les divers genres d'imitation, nous n'avons garde de porter atteinte à la gloire de la découverte à laquelle prétendent les Chaldeens, le Egyptiens & une infinité d'autres peuples.

L'histoire de la Grece qui s'arroge aussi l'honneur de cette invention, & qui se vante à plus juste titre d'avoir introduit la beauté idéale dans les arts imitatifs, ne nous dit pas si l'aimable Corinthia, jeune fille de Sicyone a choisi son amant dans la belle nature avant de tracer sa figure d'après l'ombre qu'elle apperçut sur une muraille. Par cet essai elle réveilla l'industrie de Dibutade son pere, potier de la même ville, à qui ce contour fournit l'idée de modeler des figures; ainsi la fille donna les éléments de la Peinture, comme le pere donna ceux de la Sculpture. Ces premiers inventeurs choisirent donc la nature qu'ils avoient devant les yeux. Chez la fille l'amour s'étoit chargé de

choisir pour elle & pour l'art; & j'aime à croire que le penchant de son cœur, joint au discernement de son esprit n'a pas été entierement dénué de goût.

Du moins le goût antérieur à toutes les regles, conduisit insensiblement à un choix plus délicat de la nature; & ces Maîtres de l'imitation qui soutiennent encore chez la postérité la grandeur de leur réputation, parvinrent enfin à donner toute la perfection possible à leurs premiers grands ouvrages. Ce sont ces productions du génie qui fournissent aux observateurs des arts des objets de comparaison avec la nature: Critiques judicieux, ils déduisent de cette comparaison des principes solides, & ils transmettent pareillement leurs noms à la postérité.

Nous ignorons si Homere, le pere des Poëtes *d*, si Eschile, Sophocle & Euripide, ont été guidés par des regles; mais dans le cas qu'ils en ayent eues, les Critiques anciens qui ne sont pas parvenus à nous, les auroient puisées dans des modeles originaux, comme Aristote devoient tous les principes de sa Poëtique aux productions des grands Poëtes que

d Plusieurs Critiques, entre autre Racine le fils, présument qu'Homere a eu des modeles plus anciens pour l'Epopée. Nous n'avons pas besoin de citer un Linus, un Amphion, un Musée & d'autres, pour expliquer la remarque de Ciceron, lorsqu'il dit: *Nec dubitari potest, quin fuerint, ante Homerum, Poëtae.*

que nous venons de citer. C'est une remarque que Dryden [e] a faite sur Aristote ; & c'est dans ce sens que M. l'Abbé Batteux nomme l'Oedipe de Sophocle, le modele des règles. Les grands ouvrages de l'art, où l'Artiste a observé la nature, où il a été guidé par ce goût inné & épuré par la pratique, ont précédé selon l'ordre des tems, les regles les plus belles & les principes les plus formels.

En voici un exemple. Avant que les écrits des anciens eussent fait mention d'une cromatique, ou d'une science des couleurs, les Artistes essayerent de cultiver ce champ inculte. *Polignotus* de Thasos & *Mycon* d'Athenes, furent les premiers à quitter la Peinture monochrome, ou à une couleur, & à peindre avec quatre couleurs. Il en est de même du mélange des couleurs, & de cette sage distribution des jours & des ombres, pratique dans laquelle *Apollodore* éclaira ses contemporains, & sur tout *Zeuxis*, son éleve. Après les plus heureuses tentatives, la Peinture, sortant pour ainsi dire d'une lente enfance, parvint tout d'un coup à une jeunesse

[e] *Aristotle rais'd the fabrik of his Poetry frome observation of those things, in which Euripides, Sophocles and Eschylus pleas'd: He consider'd how they rais'd the Passion, un theme has drawn Rules for our Imitation.* Ainsi s'exprime le Poëte Anglois dans sa préface de *state of Innocence and fall of Man.*

jeunesse active qui laissa bientôt entrevoir les fruits d'une force virile. L'invention de l'esprit & le choix du goût, ne purent être indifférents aux Artistes & aux Appréciateurs des choses relatives aux arts. Les suffrages des hommes de sens, furent les Avant-coureurs de ce goût exquis qui devint bientôt le goût dominant dans toute la Grèce, de ce goût qui imprima aux ouvrages de l'art cette grandeur imposante & cette beauté variée qui nous transportent de plaisir, mais qu'on ne peut réduire en regles qu'en décomposant une infinité d'idées. Plus on réduira de ces règles en principes solides, plus le goût, cette faculté naturelle, trouvera de facilité à les saisir, sans les restreindre à un point de vue si borné. Cette faculté, ou ce tact fin, discerne alors dans les ouvrages de l'art les beautés auxquelles nous donnons un nom; &, comme nous avons plus d'idées que de termes, elle apprécie celles auxquelles nous ne donnons point de nom. J'appellerois volontiers celles-ci beautés senties & celles-là beautés nommées. Le goût estime les premieres à raison du talent qu'a l'Artiste pour s'élever sans la participation des règles, & les secondes à raison du cas qu'il fait du principe qui lui a indiqué ces beautés, & qui n'a pas été pour lui un précepte stérile.

Il est vrai, toutes les beautés rassemblées dans un ouvrage de l'art pour le sentiment, ne peuvent

pas déterminer les regles en détail. Il suffit qu'elles déterminent beaucoup. Au contraire quand un Artiste, qui observe une statue ou un tableau, est frappé soudain d'un assemblage de beautés, & quand les règles connues lui fournissent peu de secours pour exprimer ce qu'il sent si bien, il s'imagine alors que les choses qu'il ne peut pas rendre, sont aussi incompréhensibles aux connoisseurs qu'à lui-même. De là naît cette confiance de l'Artiste en son propre jugement, la défiance & l'insuffisance des regles, enfin le triomphe du caprice & de l'illusion. La découverte d'une source ne devroit-elle pas fournir l'occasion de la tarir?

Je me flatte, mon ami, que vous serez content de mes raisons en faveur des règles, & que vous me dispensez de justifier mon respect pour les regles. Vous ne m'accuserez pas de tomber en contradiction si je suis aussi empressé à recommander aux Artistes & aux Curieux les écrits des juges de l'art & des gens de lettres, que je le suis maintenant à défendre les privileges du goût. Il m'est permis je pense d'envisager l'atteinte de ces privileges, jointe au manque d'attention à la nature, comme un des obstacles, pourquoi tant de jeunes Artistes, après avoir donné les plus grandes espérances, n'ont pas été plus loin dans leur carriere. Pour en trouver la cause, nous n'avons pas besoin

de

de recourir à la dispute des Anciens & des Modernes, ni à une inertie de la nature actuelle.

Aristote examine dans ses principes jusqu'à quel point il a saisi l'esprit de ses originaux d'une exécution si libre & découvert la source de leur beauté; tandis que la plûpart des Critiques de nos jours ne se rendent compte que du soin qu'ils ont eu de suivre les préceptes d'Aristote, d'Horace ou de le Bossu. Je demande cependant si un homme qui, indépendamment de l'étude des Critiques judicieux, sonderoit les sources où les originaux de ces Critiques ont puisé, si un tel homme n'iroit pas plus loin que celui qui s'en tient uniquement aux règles? L'on peut dire que les regles sont aux modeles, ce que les copies timides sont aux originaux hardis. Mais le premier de tous les modeles est toujours la belle nature; si vous n'avez pas le goût de cette belle nature, vous n'aurez jamais le sentiment délicat des arts. Dans la suite de ces Réflexions j'appliquerai ce précepte à la Peinture.

Ce bon goût, ce tact fin joint à la connoissance des règles doit nous montrer de bonne heure la route du beau. Il est une beauté qui, dans de certaines circonstances, telle que dans la structure du corps humain, peut être démontrée par les regles des proportions; comme ces proportions à

leur

leur tour, relevées par la grace, peuvent être trouvées dans les antiques. Le mauvais goût qui prend si souvent le ton de la décision, entre autres travers, s'arroge aussi le droit de l'infaillibilité dans ses jugements. Or le privilege de prononcer entre le bon & le mauvais goût est sans contredit reservé aux ouvrages de l'art qui portent le caractere de l'approbation universelle, & aux écrits des Critiques & des Connoisseurs judicieux. Je ne parle ici que des moyens d'éviter toute dispute: car on ne peut pas songer à la persuasion intérieure, lorsque le sentiment du beau y manque, ou qu'il est abandonné à la prévention.

Athenes nous a peut-être figuré de la maniere la plus sensible la subordination du goût & des regles, lorsqu'elle fit placer la statue d'Esope ƒ de la main de Lysippe, à la tête des images des sept Sages de la Grece. Ce n'est pas ici le lieu de lever les doutes qu'on pourroit former contre la belle nature dans ce sujet, ou de discuter la question, en consultant Benthley, savoir si Esope a jamais été bossu & difforme. Jusque là les sept
Sages

ƒ „Les Atheniens éleverent à Esope une statue, & érige„rent à cet Esclave un monument éternel, afin que „chacun sût que la carriere de l'honneur est ouverte à „tout le monde, & que ce n'est point à la naissance, mais „à la vertu que la gloire, est due." Epilogue Livre II.

Sages avoient instruit le monde par des regles & des préceptes. Esope vint & trouva dans la nature & dans l'orgueil de l'homme un moyen plus facile de l'enseigner. Il fit des fables, & le goût lui indiqua, sinon la tournure élégante d'un Phedre, du moins la route la plus simple pour faire sentir vivement la beauté de la vertu, & la nécessité des bonnes mœurs & des devoirs de la société. De-là faut-il s'étonner que les Athéniens lui ayent donné le rang sur les autres sages. Les meilleures règles sont celles où nous pouvons nous replier sur le sentiment intime, non seulement par rapport aux mœurs, comme nous le montre l'exemple d'Esope, mais encore relativement à tous les objets de notre curiosité.

CHAPITRE V.

De la Critique surtout dans les ouvrages de Peinture.

Oui, mon ami, tous les ouvrages des vrais appréciateurs des Beaux Arts, sont le fruit du sentiment; & une critique qui coule d'une source pure n'est sans doute que le compte rendu de ce qu'on a senti, n'est que le résultat du goût épuré & la justification de ce goût d'après des principes connus ou qui mériteroient de l'être. Le caractere des Critiques, des vrais & des faux Connoisseurs, est trop étroitement lié aux progrès des Arts, ou aux obstacles qu'ils rencontrent, pour devoir craindre qu'un examen succinct de ces différents objets soit ici hors de saison. Je voudrois pouvoir maintenir les prérogatives de la nature & du sentiment dans tous les esprits. Qu'il me seroit facile d'y réussir, sans un amour propre mal entendu!

Le Connoisseur des arts s'abandonne de bonne foi à l'impression du beau. C'est dans cette douce sensation qu'il cherche le principe du plaisir qu'il éprouve, & non pas dans la mémoire, ni dans un système adopté. Il connoit avec Horace les règles & l'esprit des règles, mais il connoit aussi avec Horace

Horace les bornes de l'homme [g]. Les petites négligences répandues dans un écrit, dans un tableau ou dans un autre ouvrage de l'art, lorsque sans nuire au tout-ensemble, elles sont accompagnées de beautés réelles, n'ont pas le droit absolu d'interrompre cette douce impression dont je viens de parler. L'Auteur ne les ayant pas cherchées n'a pu y faire attention : elles ne sont pas d'une assez grande conséquence pour lui faire un crime de son manque d'attention. Il est plus facile de remarquer la dureté des vers de Chapelain, que d'analyser les tours naïfs d'un la Fontaine & les Peintures gracieuses d'un Gessner, ou, à l'exemple d'un Batteux & d'un Ramler, d'en indiquer chaque nuance. Qui est-ce qui ne voit pas qu'une main dans une figure *du Bassan* est mal dessinée, ou que les plis dans les draperies *d'Albert Dürer* & de *Lucas de Leide* sont trop roides & trop coupés? Mais pour juger le jeu des muscles ou la justesse académique d'une attitude, pour trouver, comme a fait *Paul Veronese* [h], de l'ordre dans les plis d'un

g „Tout homme — — lorsqu'il n'est pas né méchant, & „lorsque les passions n'offusquent pas les lumieres de sa „raison, sera toujours d'autant plus indulgent qu'il sera „plus éclairé." De l'Esprit. Disc. III. Chap. 10.

h Voyez sur cet article *Descrizione di toutte le pitture della Città di Venezia.* (Venezia MDCXXXIII. in 8vo. p. 46. & surtout Ridolfi & Baldinucci. Ce livre est une édition augmentée & changée dans l'introduction de *Riche Minera della Pittura Veneziana* de Boschini.

d'un *Albert Dürer* & d'un *Lucas de Leide*, & pour en bannir la roideur ; pour suivre *Solimene* dans l'entente des drapperies, ou pour mettre le beau en évidence dans d'autres parties, & pour découvrir les défauts dans le beau du second ordre: pour cela il faut le tact le plus fin, l'esprit le plus exercé *i*. Voilà l'occupation la plus digne du Connoisseur, quand il prononce les arrêts de la Critique. Mais lorsque dans un sujet les défauts l'emportent manifestement sur les bonnes choses, ou lorsque les règles du goût sont généralement blessées, il trahiroit la bonne cause du goût, s'il faisoit difficulté de mettre au jour sa critique, en motivant toujours son jugement, ou si, se laissant entraîner par le torrent du mauvais goût, il alloit méconnoître les principes universels des arts. Ses sentiments sont analogues à l'art, comme l'art l'est à la nature : muni des principes dont il a senti la vérité, il fait paroître les Quintilien, les Horace, les

i „Il faut peut-être plus de goût & d'esprit pour bien sen„tir les grandes beautés d'un ouvrage, que pour en dé„couvrir les défauts." Cette maxime de Charles Coypel, a été mise dans un nouveau jour par M. l'Abbé Trublet dans ses Essais. (Réflexions sur le goût) Malgré la vérité de cette proposition, relativement au Connoisseur sensible, il n'est pas moins du devoir de la Critique de découvrir les défauts d'une certaine finesse, qu'il est de son devoir de développer les beautés d'une certaine finesse.

les du Bos & les du Fresnoy, comme des témoignages authentiques, contre ceux qui ont besoin de témoignages, pour réveiller en eux le sentiment.

La Critique, inspirée par l'esprit de parti, est le contraire de celle dont nous venons de parler. Pleine de prévention, elle s'endurcit à la vue des plus grandes beautés, & fait grand bruit en appercevant les moindres défauts. Elle parcourt les écrits qui traitent des arts, non pour puiser la vérité dans les sources pures de la nature, mais pour se munir d'armes imposantes & faire recevoir ses loix impérieuses. Si elle avoit l'empire sur la nature, elle en banniroit le soleil & la lumiere, elle n'y souffriroit que les brouillards & la fumée. Au moindre avantage, elle veut régner despotiquement : quelquefois même elle parvient à ses fins pour un tems. Les Critiques de ce caractere ressemblent aux trente Tyrans dont font mention les annales de Rome. Tous ont eu assez d'autorité pour exciter des troubles ; mais peu ont eu assez de célébrité pour transmettre leur nom à la postérité.

Dans la Peinture chaque école détermine notre Critique à prendre une nouvelle façon de penser. Loin d'être citoyen du monde & d'envisager les progrès des arts sous un point de vue général, il ne porte ses regards que sur les lieux où ses préjugés ont pris naissance. Retranché dans ce poste,

il

il y trouve un excellent champ pour combattre. Quelquefois la nature reprend fes droits & le frappe dans un tableau ; il fait la réprimer & fufpendre fon approbation, jufqu'à ce qu'il fache de quel pays eft l'Artifte, & fi ce pays à l'honneur & l'art la permiffion de lui plaire. *De qui eft cette Bataille ?* demanda un jour certain Artifte, frappé de la manœuvre hardie du Maître. *D'Augufte Querfurt*, lui répondit-on : auffitôt un nuage épais offufqua fon vifage fur lequel ou venoit de lire l'admiration & le plaifir. L'Artifte fe tut & fembla rougir des fentiments de la nature. Pardonnezlui, il étoit étranger, & le froid de l'orgueil national faifit fes membres. Si l'on avoit pu lui nommer un *Bourguignon*, ou un *Parrocel*, il auroit confervé fa chaleur naturelle.

Mais quoi, fi fouvent des Allemands même ? - - Je vous entends - - - favez-vous auffi fi ces Allemands connoiffent leur patrie & s'ils defirent de la connoître.

L'orgueil national n'eft pas d'accord avec lui-même. L'idée de la patrie dans un homme plein de cet orgueil s'étend à raifon de l'éloignement de l'ennemi qu'il combat. S'il n'a en tête que des étrangers, il s'expofe pour tous fes concitoyens : mais s'élève-t-il une guerre dans le fein même de la nation, il ne fe met en campagne alors que pour

sa province, enfin pour peu que l'amour propre s'en mêle, il ne combat plus que pour sa personne. Il suffit qu'un Peintre soit d'une école qui réunisse la vérité des Flamands aux avantages de celle de son pays, pour déplaire à une autre école de la même nation. Et l'Artiste d'une école a toujours la pénétration de voir que son ami & son concitoyen auroit pu infiniment mieux dessiner. Demandez-lui qui est-ce qui réunit les perfections de l'art? Il ne trouvera rien de plus facile que de répondre à votre question. Trop modeste pour se nommer lui-même, il ne fait que dire où il a pris naissance, & quel est le premier pays du monde pour les arts: il vous fait entendre que ce n'est que pour vous éclairer qu'il a privé de sa présence ce pays fortuné.

La Critique rafinée est également nuisible dans les Belles-Lettres & dans les Beaux-Arts. On voit d'abord, comme à de certains portraits faits de pratique, qu'elle n'a pas été faite d'après nature. Elle accumule des principes arbitraires, elle les revêt d'une livrée étrangere; ils ne font impression sur la multitude qu'à cause de leur air de singularité. L'esprit faux a aussi son éclat, son côté brillant pour les yeux foibles, & ce côté brillant a ses admirateurs. Le simple, le naïf n'est pas fait pour toucher les Critiques de cette classe. La jeune & tendre *Cosaque* de Gellert & *la Toilette du matin*

de

de *Chardin* ᵏ qui offrent l'expression la plus décente de la nature dans toute sa simplicité, n'ont point de charmes pour lui. Il veut plus d'ornements, il veut que tout petille d'esprit. Mais quoi, s'il étoit plus difficile d'exprimer les émotions naïves que les mouvements violents, de montrer la nature dans sa simple parure, que d'étaler l'art chargé d'ornements superflus & sans naturel! -- C'est ainsi qu'un souhait ingénu, qu'une pitié naïve, que Shakespeare a exprimé dans le personnage de l'innocente Miranda, paroit une petite circonstance du Poëte: mais cet incident nous offre le langage d'une passion naissante; il dit infiniment plus que l'éloquence affectée & l'esprit brillant de Dryden, & que le jargon doucereux de Rowe, comme le remarque l'ingénieux Warton ˡ. Et c'est ainsi qu'une figure de le *Sueur* & de *Lairesse*, fait naître plus de réflexions, que tout le fracas dans les meilleurs dessins de *la Fage*.

Il n'est que trop d'expérience qu'un esprit outré, avec peu ou point de goût, est bien plus nuisible, qu'un goût faux sans esprit. Ce faux goût est sans doute plus tyranique, mais les gens sensés,

ᵏ Voyez *la Comtesse suédoise*, Roman de M. *Gellert*, traduit en françois par M. *Formey*, & *la Toilette du matin*, tableau de M. *Chardin*, connu par l'Estampe qui a paru sous ce titre.

ˡ Voyez *l'Adventurer*, Discours 97. Tom. III.

sensés, loin de suivre ses loix, en gémissent ou s'en moquent en secret. Il en est tout autrement de l'esprit faux surtout dans les arts, il séduit tout & s'empare même des bonnes têtes. Egal au savoir pédantesque pour les effets pernicieux, il étouffe le bon goût dans sa naissance, & ses succès entraînent souvent des nations entieres? „Quelque „singuliere que soit une opinion, dit M. l'Abbé „Batteux *m*, dès qu'un homme d'esprit se met en „tête de la prouver, il ne manque guere de trouver „des raisons & des autorités pour l'établir, au moins „jusqu'à un certain point; surtout si la matiere est „subtile par elle-même & un peu embarrassée. S'il „convainc peu de personnes, du moins y en-a-t-il „un grand nombre qu'il jette dans l'incertitude." Remond de Saint-Mard & l'Abbé le Batteux, ces défenseurs zélés du bon goût, nous ont montré le foible de l'esprit faux & rafiné dans les Lettres, comme du Bos en général & de Piles en particulier ont fait dans la Peinture.

La même proposition, servant de principe au Poëte & au Peintre, on sent qu'il est facile de l'appliquer tour-à-tour aux Belles-lettres & aux Beaux-Arts. Le Littérateur & le Connoisseur ont également besoin d'une vue perçante qui saisit l'impression de la belle nature, pour pénétrer dans les mysteres

m Voyez, *Principes de la Littérature*, Tom. II. p. 246.

myſteres de l'heureuſe imitation, & d'un jugement ſain qui apperçoit tous les rapports, pour faire la comparaiſon des Lettres & des Arts.

Quant à ces Critiques érudits des arts agréables, quant à ces Artiſtes d'une certaine nation ambulante qui, ne produiſant rien eux-mêmes, & qui ne s'attachant qu'à décrier les productions des autres, je veux que notre vieux Sandrart *n* leur donne une petite leçon en termes plus forts que polis. „Celui, dit-il, qui n'a pas étudié attentivement la „pratique de ſon art, celui qui n'a pas ſuivi aſſidue„ment les leçons de la Peinture, & qui prétend „toutefois ſe faire paſſer pour un Artiſte habile, ou „ſeulement pour un Connoiſſeur judicieux, parce „qu'il a beaucoup lu, celui-là eſt un extravagant „qui ne peut guere tromper que lui-même & ceux „qui lui reſſemblent.—" „Qu'eſt-ce que c'eſt que votre Sandrart," entends-je demander à un de ces hommes du bon ton? „n'a-t-il pas écrit des in-

Folio

n Joachim Sandrart, Peintre allemand du dernier ſiecle, n'eſt pas moins connu par ſes écrits ſur les Arts, que par ſes ouvrages de Peinture. Ce qu'il a écrit de plus conſidérable eſt ſon *Académie d'Architecture, de Sculpture & de Peinture*, ouvrage traduit de l'Allemand en Latin en II Vol. in-Folio ſous le titre: *Academia Artis pictoriae*. M. le D. *Volkmann* vient de nous donner une nouvelle édition allemand de cet ouvrage utile, où l'Editeur s'eſt attaché à donner plus de préciſion & plus de netteté au ſtyle. Sous cette nouvelle forme l'ouvrage eſt en VIII Vol. in-Folio.

Folio fur la Peinture ? Pour moi, je ne me pique pas d'avoir beaucoup lu ; avec du goût & de l'esprit, on n'est jamais embarrassé. Je juge les Artistes sans jamais avoir reçu d'instruction d'aucun Artiste, & je regarde les écrits relatifs aux arts comme une marchandise qui n'est bonne que pour les écoles. Cette sorte de connoissance est un don naturel. Avec les Connoisseurs je décide à moitié, avec ceux qui ne le sont pas je tranche net. Et soit dit entre nous, quand mon goût ne seroit pas des plus sûrs, ma décision ne sera pas non plus fort dangereuse, & sans vanité. — — " Ne vous semble-t-il pas, mon ami, entendre l'aveu de ces prétendus connoisseurs, si d'ailleurs nous pouvons nous flatter d'entendre jamais un aveu si sincere de leur part. Ces messieurs se promenent d'un air leste & délibéré sur les vastes champs des sciences & des arts ; dispensés de rien approfondir, il leur suffit d'éfleurer tout & de jetter un coup d'œil à droite & à gauche. Une plaisanterie bonne ou mauvaise, une mine expressive ou équivoque donne à deviner ce qu'ils n'ont garde d'expliquer plus nettement. Certain Voyageur qui arrivoit de Canton & qui savoit sans doute assez bien son alphabet chinois dans lequel une lettre signifie tout un mot, m'a assuré qu'une pareille mine, exprimeroit à la Chine le mot *ignorance*, en lettres claires & intelligibles. J'interrompis les obser-

observations de mon Chinois Allemand; si je l'avois laissé faire, il auroit trouvé pour chaque espece d'ignorance un nouveau pli du visage, ou pour chaque pli un nouveau caractere.

Mais ce caractere appartient-il à la classe des Critiques? Il me semble, mon ami, que vous en doutez, & que vous êtes persuadé que la Peinture, ainsi que la Poësie a ses Stentors. Personne, dites-vous ne mettra les Crieurs au nombre des Critiques. D'accord. Mais ces gens-là font du bruit. Le jugement prononcé par le goût, ne s'annonce pas avec ce ton bruyant, avec cet air tranchant.

L'abus de l'esprit ou plutôt l'esprit faux est d'une autre espece. Vous me dispenserez, mon ami, de vous démontrer le préjudice qui en résulte pour les arts, vous qui voulez toujours voir l'esprit accompagné de la raison, & le savoir associé avec le goût. L'esprit faux ne doute de rien; il croit que tout est de son ressort. Rien n'est plus insupportable que le Connoisseur superficiel qui décide, si ce n'est le savant empesé qui discute. Il faut voir la satisfaction d'un Critique prévenu, lorsqu'il a établi quelques règles arbitraires, dont l'emploi n'est confirmé ni par le goût ni par la nature! — — Ce qui manque à tous les deux c'est le sentiment, qui ne nous trompe point & qui nous fait juger sainement des choses.

J'ai

J'ai toujours aimé le raisonnement de Dorante dans Moliere. Après avoir rapporté des raisons solides contre ceux qui, étouffant le sentiment, n'ont dans la bouche que les règles de l'art, il s'exprime en ces termes: „Enfin si les pieces qui „font selon les règles ne plaisent pas, & que celles „qui plaisent, ne soient pas selon les règles, il „faudroit de nécessité que les règles eussent été mal „faites. Moquons-nous donc de cette chicane où „l'on veut assujettir le goût du public, & ne con- „sultons dans une piece que l'effet qu'elle fait sur „nous. Laissons-nous aller de bonne foi aux cho- „ses qui nous prennent par les entrailles, & ne cher- „chons point de raisonnement pour nous empê- „cher d'avoir du plaisir.

Cet argument renferme un précepte essentiel par rapport aux jugements sur les ouvrages de l'art en général, & des tableaux en particulier. Ayons toujours soin en entrant dans un cabinet de Peintu- res de nous dépouiller de toute prévention. Com- bien de gens, sans afficher le titre de Connoisseur, conduits par le sentiment, jugent souvent mieux les productions de l'art, que ceux qui, au lieu d'y chercher la nature qui parle au sentiment, ne sont attentifs qu'à y découvrir le système qu'ils ont une fois adopté. Cette nature que j'ai rencon- trée dans les préceptes d'un Felibien, d'un de Piles, d'un du Frenoy, m'a rendu ces Ecrivains estimables

par

par conviction. Echauffé du feu de l'enthousiasme, du Marsy chanta la Peinture avec la variété & les graces enfants de la nature. D'un ton plus instructif, Watelet parle au sentiment & charme l'esprit. Voilà les Auteurs propres à étendre nos connoissances & à épurer notre goût. Quant aux Peintres je voudrois qu'ils se rendissent familier le grand ouvrage de *Lairesse* [o] : cet Ecrivain-Artiste, qui leur met pour ainsi dire la palette à la main, se place à côté d'eux & leur recommande la pratique & la vérité. C'est aux ouvrages de ce mérite à regler, à diriger notre amour pour les arts, afin de nous empêcher de confondre ce goût sain, ce sens droit, que la nature n'a refusé à personne, avec l'imagination toute seule. Que la paresse naturelle ne vienne point s'autoriser de la décision de Dorante que nous venons de rapporter : elle ne prouve rien en sa faveur. Quand il seroit vrai de dire que nous pouvons nous passer de consulter les Critiques dans les arts, en nous livrant au sentiment de la nature, il n'est pas moins vrai que nous fréquentons

[o] Le *Traité de la Peinture* de Lairesse, est écrit en Hollandois & forme deux Volumes in-Folio, ornés d'Estampes : il est différent de l'ouvrage qu'on a en François sous ce titre : *Principes du Dessin, ou Méthode courte & facile pour apprendre cet Art en peu de tems*, par le fameux Gerard Lairesse, in-Folio, enrichi de 120 planches. Amst.

quentons des sociétés qui nous écartent sans cesse de la voie du bon goût, que la nature nous avoit indiquée. Insensiblement nous confondons les objets : nous abandonnons la vérité pour suivre les caprices de la mode. Au lieu que si nous apportons un goût délicat pour apprécier les ouvrages de l'art, il arrivera que ce plaisir, inséparable du sentiment, nous invitera à réfléchir, à comparer, à juger les principes devenus la règle du beau & capables de donner de la consistance à nos idées flottantes.

M. le Batteux nous renvoie à l'école universelle des Belles-Lettres, c'est à dire à l'école d'Homere & de Virgile; & les Peintres dignes véritablement de la profession qu'ils exercent, étudient ces grands maitres, & expliquent l'objet le plus sublime de leur art, la nature embellie, par les figures de Marbre, les bas-reliefs, & les pierres gravées de la belle antiquité, sources fecondes dans lesquelles a puisé le grand *Raphaël*.

CHAPITRE VI.

De l'Antique & de la belle Nature.

L'Antique *p* nous apprend à choisir la nature, & à réaliser les beautés nommées idéales. Il offre la structure du corps humain dans des contours coulants & dans de belles proportions. Dans l'Antique le haut dégré de beauté, donné par l'harmonie des proportions, par le choix du sujet & par l'agencement des figures, reçoit un nouveau lustre de la grace, compagne inséparable de la beauté, de ce charme que la nature offre ingénuement, & que l'art enfante sans avoir l'air de l'avoir cherché. Là tout est combiné, tout, jusqu'à l'expression du corps en agitation & de l'ame souffrante, est éloigné de toute contorsion & de toute attitude capable de blesser la bienséance, défauts qui sont devenus dominants par la suite des tems & qui nous choquent dans les dessinateurs les plus exacts.

L'An-

p On sait qu'on donne le nom d'Antique à tous les ouvrages de Peinture, de Sculpture & d'Architecture, faits en Egypte, en Grece & en Italie depuis le siecle d'Alexandre, jusqu'aux invasions des Barbares, destructeurs des Arts. On seroit sans doute encore plus exact si l'on remontoit jusqu'à Phidias, qui a vécu avant Alexandre.

L'Antique nous fait voir que pour choisir des beautés de détail il falloit que l'œil de l'Artiste fut exercé, & que pour lier ces beautés, il étoit essentiel que le jugement de l'Ouvrier eut conçu des idées abstraites de la sorte de beauté qu'il ne trouvoit point réunie dans les objets individuels. S'agissoit-il de donner un air plus noble à un corps d'ailleurs très-beau, ou d'embellir quelques unes de ses parties, défectueuses relativement au tout-ensemble, l'art aussitôt suppléoit aux négligences de la nature. En combinant l'expression de l'ame la plus élevée avec le corps le mieux conformé, l'Artiste atteignoit à cette beauté sublime dont l'original s'étoit présenté à sa pensée.

Cette combinaison de l'ensemble est pour ainsi dire l'ame de l'art; elle nous en donne la plus haute idée. Le simple choix des belles parties, semble être une chose facile comparativement à la liaison de ces parties. Mais cette ingénieuse association suppose toujours, avec le grand goût du dessin, la représentation pittoresque des beaux objets sur lesquels la nature a répandu ses richesses, & à l'égard desquels l'Artiste a pu s'aider de ses propres idées de la beauté. Nous trouvons dans l'Antique des exemples aussi heureux qu'incontestables de ces deux cas, exemples que nous pouvons envisager sous différents points de vue & comparer d'après les préceptes de l'art.

Poly-

Polyclete ⁹, pour faire sa fameuse statue, nommée la *Règle*, prit les belles proportions, non d'un seul corps, mais de plusieurs; & il y réunit les perfections des parties qu'il avoit remarquées dans différentes figures. Dans le sens le plus restreint ce procédé de l'Artiste ne prouve qu'en faveur de l'excellence de ces parties relativement à une figure moins belle dans tout le reste. Peut-être, mon ami, vous trouverez cet exemple plus convainquant que celui de *Zeuxis*, lorsque ce Peintre fit son tableau d'une Helene, si vanté par les Anciens. Vous savez que les Crotoniates, d'autres disent les Agrigentins, dans l'intention de laisser un monument à leur ville, lui envoyerent les plus belles filles de leur pays pour le mettre à même de faire un beau choix; que cet Artiste en retint cinq, & que c'est en réunissant les charmes particuliers à chacune, qu'il conçut l'idée d'une beauté parfaite, qu'il rendit supérieurement dans la personne d'Helene. Dans ce choix il a pû se glisser quelque chose

9 Polyclete l'ancien un des plus fameux Sculpteurs de l'Antiquité, florissoit vers la 87 Olympiade. La statue de cet Artiste, nommée la *Règle* par tous les connoisseurs, représentoit un Garde du Roi de Perse, où toutes les proportions du corps humain étoient parfaitement observées. Il y eut un autre Polyclete, aussi Sculpteur, qui parut huit Olympiades plus tard, & qui fut moins célébre que le premier. Tous deux étoient d'Argos, selon Pausanias.

chose de la façon de penser d'Aristippe [r] à qui Denys le Tyran donna le choix de trois belles filles: le philosophe les prit toutes trois. Comme Ciceron nous assure que les cinq filles que *Zeuxis* s'étoit reservées pour lui servir de modeles, étoient les plus belles de Crotone, il paroîtra téméraire de ma part de douter du fait, ou de restreindre l'intention de l'Artiste aux différentes parties, que chacune de ces Beautés choisies possédoit au suprême dégré. Mais dans cette affaire Ciceron ne pouvoit que conjecturer, comme Bayle [s] a fait à son tour : & conjecture pour conjecture j'aime mieux croire que Bayle a raison. Notre Philosophe moderne panche fortement pour la beauté des jeunes filles renvoyées. Pour moi je suis presque convaincu, qu'à l'exception des beaux détails qui ont fixé le choix de *Zeuxis*, celles qui ont été renvoyées ont eu en total plus de beauté en partage que celles qui sont restées.

Ces belles parties suffisoient donc à *Zeuxis* & à *Polyclete* pour remplir leur idée de la beauté d'un tout. Ces deux Artistes me fournissent des exemples du premier cas dont j'ai parlé plus haut, de ces objets que la nature s'est plue à embellir.

Cepen-

[r] Voyez, la vie d'Aristippe par Diogene, traduite par le Fevre & inferée à la suite du Plutarque de Dacier.

[s] Voyez dans son Dictionnaire, l'article *Zeuxis*, à la remarque E.

Cependant cette même image d'une beauté accomplie, présente à la pensée de l'homme habile, pouvoit guider la main d'un autre Artiste non moins habile, dès qu'il fixoit son choix sur un seul original, pour lequel la nature s'étoit montrée libérale dans les parties les plus frappantes, & pour lequel elle n'a eu de réserve que dans les choses moins apparentes. Voilà un exemple du second cas en question. Tout dépendant de la maniere d'envisager les objets, il a fort bien pu arriver qu'une des Beautés de Crotone, renvoyée par *Zeuxis*, ait servi ensuite de modele à un autre Artiste, accoutumé à voir les choses sous un autre point de vue, & l'esprit assez fecond pour suppléer à ce qui manquoit à son original.

Ces deux cas différents conduisent à une même fin, qui est de réaliser la beauté idéale, en consultant la nature. Dans le premier, l'Artiste combine les plus belles parties d'après l'idée qu'il s'est formée du tout; dans le second, cette même idée vient à son secours & lui fait faire les exceptions convenables dans le tout presque parfait. Or ces deux cas s'accordent aussi en ceci, qu'il ne faut jamais négliger de consulter la nature.

Auquel de ces deux chemins, mon ami, donneriez-vous la préférence? Si nous considérons la difficulté, & l'art qu'il faut pour lier les parties,

il paroît que nous avons décidé la question par ce que nous avons dit plus haut. Le goût, cet arbitre dans les productions de l'art, peut avoir également part dans les deux cas en question. A cet egard l'on ne risque jamais rien de s'en rapporter au choix arbitraire de l'Artiste. Le goût particulier de l'homme à talent, ce goût qui éleve son imagination, lorsqu'il choisit lui même, lui refuseroit son influence, s'il étoit obligé de se plier aux idées d'autrui. Rien ne nous empêche de nommer la premiére maniere un enthousiasme, ou de lui donner, à l'exemple des Poëtes, un nom encore plus élevé. Dans les arts cet enthousiasme est quelque chose de réel, & il est estimable tant qu'il se tient renfermé dans de justes bornes, & que les Artistes savent y renoncer en quittant le pinceau & le ciseau, comme les héros de théatre savent se dépouiller de leur grandeur en ôtant leurs habits.

Je reviens encore à *Zeuxis*. Augustin Niphus, contemporain de l'Empereur Charles-Quint, m'en fournit l'occasion. Vous me permettrez, mon ami, de vous citer celui qui, à ce qu'on prétend, se disoit l'Empereur des Savants. Il nous donne une description magnifique d'une des plus belles Princesses de son temps, de Jeanne d'Aragon, dont il étoit le Médecin; il prétend que *Zeuxis*, s'il avoit été à portée d'en faire la comparaison, auroit trouvé en elle toutes les beautés réunies pour faire

son

DE L'ANTIQUE ET DE LA BELLE NATURE. 69

fon Hélene [t]. Vitruve a été moins exact à nous calculer les belles proportions du corps humain, Anacréon a été moins foigneux à nous faire la peinture de fa maîtreffe, que ne l'a été ce Connoiffeur du beau à nous donner une idée de la beauté de fa Princeffe. Cependant, mon cher ami, vous regreterez peut-être de ne pas trouver dans cette defcription, les fourcils qu' Anacréon nous dépeint fi bien en nous faifant le portrait de fa maîtreffe: Connoiffeur en beauté, il ne vouloit pas qu'ils fe joigniffent tout à fait, mais il ne vouloit pas non plus qu'ils fuffent féparés par un intervalle trop fenfible. A cet égard il nous fera permis de nous écarter un peu de l'idée qu'ont eue quelques Anciens [u] de la

[t] — — forma, quae corporis pulchritudo fi, tanta, ut nec Zeuxis, cum Helenae fpeciem effingere decreviffet, apud Crotoniates tot puellarum partes ut unam Helenae effigiem defcriberet, perquifiviffet, fi fola hujusmodi infpecta illi ac pervefligata excellentia fuiffet. C'eft ainfi que Niphus, dans fon Traité de Pulchro, commence la defcription de la belle Jeanne, que Crouzfaz a inferée toute entiere dans fon Traité du beau. Tom. I. Chap. IV. Voyez auffi l'article de Jeanne d'Aragon du Dictionnaire de Bayle. François Junius, de Pictura Veterum, L. III. c. IX. rapporte les paffages des anciens fur la beauté des parties du corps humain, pour fervir de commentaire à une defcription de la beauté de Theodoric Roi des Oftrogoths, faite par Sidonius Apollinaris.

[u] Dans l'hiftoire de la guerre de Troye, attribuée fauffement à Darès le Phrygien, on dépeint Helene avec un figne entre les deux fourcils, *notam inter duo fupercilia habentem.*

la régularité des traits du visage & de la physionomie, & de regarder aussi comme une exception les sourcils blancs de Diane, révérée à Clazomene, exception qui promet sans doute des découvertes importantes dans la Mythologie.

Il faut vous l'avouer, mon cher ami, de ce qu'il est rare de trouver des objets individuels parfaitement beaux, je n'en voudrois pas inférer que la nature en fut entierement avare. Je suppose toujours dans l'Artiste la capacité d'en faire le choix. Je ne veux pas non plus citer l'exemple de Démétrius Poliorcetes. Plutarque rapporte dans la vie de ce Prince que sa beauté étoit telle que ni les Peintres ni les Sculpteurs de son tems, ne purent venir à bont de la rendre parfaitement, quoiqu'on vit fleurir alors les plus grands Artistes. Dans ce fait il peut y avoir eu du plus ou du moins; il se pouroit bien aussi que le récit des Historiens ne s'accordât pas avec le sentiment des Artistes accoutumés à observer les loix de l'harmonie, au dépens même d'un peu de ressemblance. Il suffit de remarquer qu'*Apelle*, pour faire sa Venus sortant de la mer, trouva un modele dans la nature [x]. La figure de

[x] Pline présume que c'étoit Campaspe maîtresse d'Alexandre qui la céda à *Apelle*. Cependant Athenée dit expressément qu'*Apelle* avoit fait sa Venus d'après Phryné, lorsque cette fameuse courtisane, à la fête de Neptune, se deshabilla devant le peuple & entra toute nue dans

la

de Mercure fut faite d'après celle d'Alcibiade. Si *Praxitele* & d'autres, suivant les observations de M. Winkelmann [y], ont procédé de la même façon dans les cas semblables, sans s'écarter des loix universelles de l'Art, il résulte que le modele d'un beau choix concouroit à rendre d'une maniere sensible la beauté idéale de l'Artiste. Le goût & la vérité n'en demandent pas davantage.

Les beautés dont le sexe de l'opulente Crotone montroit des parties séparées, pouvoient bien avoir incité l'art imitatif, confiné en une ville moins opulente, de les combiner dans un objet qui ne s'étoit pas présenté à l'Artiste pour être imité. La belle nature procéde comme l'art : elle a ses chefs-d'œuvres. Et cette belle nature, qui a si bien secondé les Artistes de l'Antiquité & qui suit constamment les mêmes loix, seroit-elle sans force, sans énergie pour nous ? Si la chose étoit ainsi, je préférerois l'agréable erreur à la triste vérité. Une pleine conviction de cette assertion décourageroit l'Artiste & l'empêcheroit d'entreprendre une chose dans laquelle il ne se flatteroit pas de réussir. Non, tâchons plutôt de le persuader que ce jugement est

trop

la mer. Arnobe l'ancien nous assure que toutes les figures de Venus, connues dans la Grece, avoient été faite d'après cette illustre beauté.

[y] *Gedanken über die Nachahmung der griechischen Werke* &c.

trop sévere, & trop peu flatteur pour le sexe, & que c'est à cette belle partie du genre humain a décider cette importante question. En effet, une *Anguiſciola*, ou une *Rosalba*, en qualité d'Artiſtes, auroient pu nous dire fur cet objet des chofes auſſi belles & auſſi concluantes qu'un Auguſtin Niphus.

On fait que l'Ile de Schio étoit célèbre jadis pour la beauté de fes femmes, & que ce fut là qu'Homere prit le modele de fa Thétis. L'eſt-elle encore? J'en doute. Du moins les relations des voyageurs modernes lui font perdre furieuſement de fa reputation à cet égard [z]. Peut-être l'Ile d'Irlande eſt-elle le Schio des Iles Britaniques [a]. Mais quoi, eſt-il honnête d'aller chercher

[z] Les Voyageurs modernes accufent les plus belles femmes de Schio d'avoir les mains & les pieds d'une groſſeur demeſurée. *Corneille le Brun* nous a donné le buſte d'une femme de diſtinction de cette Ile; s'il nous en eut donné une figure entiere, nous pourions peut-être abſoudre le fexe de cette accufation.

[a] „La beauté eſt ſi commune parmi les femmes d'Irlande „que, pour s'attirer une admiration extraordinaire, il „faut qu'elle reſſemble aux plus brillantes deſcriptions „de nos romans. Les naturaliſtes attribuent cette faveur „de la nature à la temperature de l'air qui défend l'Ile „dans toutes les faiſons de l'excès de la chaleur & du „froid." Ainſi s'exprime l'Abbé Prévôt dans fon *Pour & Contre*. Tom. VIII. p. 281. On peut comparer cette deſcription à celle que le Cardinal de Retz fait des femmes de l'Ile Majorque: Voyez, Mémoires du Cardinal de Retz. Tom. III.

cher les modeles de la beauté en Irlande? Qu'en diront nos belles?

Le choix, que nous pofons toujours pour principe, n'a pas été négligé par les Artiftes modernes: dans un fameux tableau *d'Adrien Hannemann*, un des meilleurs Eleves de *van Dyk*, ce choix a fu immortalifer la beauté d'une jeune Hollandoife, fous l'image modefte de la paix [b].

Nous n'avons donc pas befoin, comme ont fait de certains favants, de chercher dans la nature une altération, un changement défavantageux pour nous. Ces révolutions accidentelles loin d'être défavantageufes pour nous, ne peuvent être que favorables aux pays feptentrionaux, & furtout à nous autres Allemands. A la vue des terres cultivées & des villes floriffantes de notre pays, qui connoîtroit encore cette Germanie âpre & fauvage, defcrite par Tacite? Les Galiens anciens & modernes, qui ont dirigé leurs recherches fur les belles formes du corps humain, favent combien la falubrité

[b] La jeune perfonne qui fervit de modele pour ce tableau, fut richement récompenfée, par la République, à qui l'ouvrage étoit deftiné. *Van Gool neederlantfche Schilder en Schilderefen.* Tom. I. p. 26. & Defcamps *Vie des Peintres Flamands* &c. Tom. II. p. 187. Baldinucci nous apprend que Bartolomeo di Lionardo de l'illuftre maifon de Ginori fervit de modele à *Jean de Bologne* pour le jeune Romain qu'on voit dans le fameux grouppe de l'enlevement d'une Sabine.

brité du climat influe fur la beauté des habitans. Les changements arrivés en Allemagne, par la deftruction de ces immenfes forêts dont parlent les anciens Hiftoriens, par ces lieux fourés, rendus acceffibles à l'action des vents & aux rayons du foleil, par ces vaftes marais defféchés en différents tems, par ces montagnes agreftes devenues des terres cultivées & par une nourriture plus faine, tous ces changements arrivés d'ailleurs fous une zone tempérée, ne peuvent qu'être favorable à la conformation de fes habitans.

Nous ferons mieux de croire avec *Rubens* [c], que les jeux olympiques & les autres exercices gymnaftiques des Grecs donnoient au corps un dévélopement, une perfection, à laquelle on n'a pas contume de parvenir aujourd'hui. C'eft ainfi que nous voyons nos grands Danfeurs embellir leur figure par l'attitude avantageufe qu'ils favent donner à leur corps. Mais *Rubens* lui-même qui étoit fi pénétré de la beauté des ouvrages anciens & qui favoit fi bien en juger, auroit bien dû tâcher de s'en approcher davantage, en ne perdant jamais de vue l'antique & en obfervant un choix févere de la belle nature. Je ne prétens pas faire tort à la beauté de fes femmes, furtout à celle de la derniere,

[c] *De imitatione ftatuarum*, fragment rapporté par de Piles dans fon *Cours de Peinture*.

derniere, qui lui servoit de modele pour ses tableaux. Cependant quand il peignoit d'après elle la Déesse de la jeunesse & les Graces à la taille svelte & légere, ne se perdoit-il pas dans les grands traits de la figure de sa femme? Cupidon même, selon une Epigramme italienne très-connue, trouvoit Venus sa mere trop longtems belle *d*. Ou ce grand Maître aspiroit-il à la réputation d'un *Zeuxis* *e*, & vouloit-il donner autant de force à la configuration de ses femmes qu'il donnoit de vigueur à son coloris.

Si donc, pour donner une forme encore plus avantageuse à une taille déja bien faite, il ne s'agit que des exercices du corps; nous ne trouverons pas

d Muratori della perfetta Italiana. Tom. I. p. 280.

e Zeuxis, après avoir profité des découvertes d'*Apollodore*, tenoit le premier rang parmi les Anciens pour la science des couleurs. Quant à ses figures, voici ce qu'en dit Quintilien, *Inst. Orat.* LXII. c. 10. *Zeuxis plus membris corporis dedit, id amplius atque augustius ratus, atque ut existimant, Homerum secutus, cui validissima quaeque forma in forma feminis placet.* Pline lui fait à peu près le même reproche, qu'il semble pourtant restreindre à la grosseur des jointures & des extrémités. *Parrhasius*, célèbre contemporain de *Zeuxis*, a mérité au contraire les éloges de l'antiquité pour cette partie. Quintilien dit de ce Peintre que ses contours étoient si purs & si coulants, & qu'il mérita d'être un des Législateurs de la Peinture, que les autres Artistes prenoient pour modele dans leurs représentations des Dieux & des Héros.

pas la nature plus avare aujourd'hui qu'elle ne l'a été autrefois; il est vrai elle semble toujours favoriser plus un climat qu'un autre. Gardons-nous de mettre sur le compte de la nature, ce qui est absolument à la charge de l'Artiste qui n'a pas été assez soigneux dans le choix de la belle nature, & songeons toujours que la chasteté des mœurs est encore plus précieuse que la facilité de trouver des modeles tels que ceux que fournissoient les jeux de la Grece. Les exercices corporels des Spartiates, & surtout les danses de ces jeunes Lacédémoniennes, nommées par dérision *montre-hanches*, danses autant approuvées par Plutarque dans son paralelle de Numa & de Lycurgue, que blâmées par Euripide dans sa tragédie d'Andromaque, étoient en pure perte pour les Artistes; ils seroient plus profitables aujourd'hui pour la Peinture, qu'il ne l'ont été à Sparte, où cet art, aussi dégradé que les beaux arts en général, n'étoit exercés que par les étrangers & par les esclaves.

Dans le plus beau corps d'un lutteur, longtems exercé aux jeux gymnastiques, l'habile Dessinateur, d'après les idées reçues de l'harmonie, trouvera, sans doute que de certaines parties ont besoin d'être adoucies. En voici un exemple. Vers l'endroit de l'avant-bras, où les anatomistes remarquent un muscle qu'ils appellent l'étendeur du pouce, il seroit à propos peut-être, que l'Artiste,

en

en deffinant cette partie, s'aftreignit à l'adoucir plus qu'il ne la trouve dans la nature; & cela d'autant plus que l'expérience nous attefte que les membres qui éprouvent les plus fréquentes tenfions, acquérent à la longue une force plus grande que ne femble le permettre le rapport harmonieux des parties. Le renflement de ces parties exige de l'Artifte un embelliffement de l'avant-bras qui dépend abfolument de l'obfervation des contours doucement enchaînés les uns dans les autres & des traits variés d'une efpece de ligne ondoyante.

Cependant dans les luttes publiques la nature montroit la fonction rapide des mufcles, à l'œil non moins rapide de l'Artifte, attentif à ces accidents fubits & à ces beautés momentanées. De là vient qu'on remarque l'obfervation de ces chofes dans toutes les figures de marbre de l'antiquité. Ainfi l'attention au jeu des mufcles, jointe à quelque connoiffance de l'anatomie *f*, eft un objet d'autant

f Nous recommandons aux jeunes gens l'*Anatomie de de Piles* qui a paru fous le nom de Tortebat. Cependant l'Italie poffede fur cette matiere un ouvrage beaucoup plus complet, favoir: *Anatomia per ufo ed intelligenza del Difegno; ricercata non folo fú gl'ofi e mufcoli del corpo umano, ma dimonftrata ancora fù le ftatue antiche più infigni di Roma — delineata per iftudio della Regia Academia di Francia, preparata fù i cadaveri dal Dottor Bernardo Genga - Con le Spiegazioni del Sig. Can. Gio. Maria Lancifi — data in luce da Dominico de Roffi - in Roma — M. DCXCI. in Folio.*

d'autant plus recommandable aux Artistes, que l'Antique même, qui indique avec tant de précision les parties musculeuses, ne peut représenter à la fois qu'une seule position du corps. Si le Dessinateur n'a point pénétré les fonctions variées de ces muscles, toute sa science, quand même il auroit étudié les restes les plus précieux de l'antiquité, est toujours insuffisante dès qu'il est obligé de changer la position de sa figure. Le procédé de transporter sur la toile des statues entieres, peut trouver ses approbateurs, lors surtout que ces statues doivent représenter des figures de marbre dans le tableau. Mais heureux l'Artiste qui, en imitant l'antique d'un beau choix, (car aussi l'antique doit être soumis au choix) sait penser & opérer de son propre fonds & qui ne rougit pas d'être le disciple de la nature.

A peine puis-je en concevoir l'ombre! Ainsi écrivit en latin le modeste *le Blon* [g] au bas d'un dessin que je possede. Ce morceau offre l'attelier d'un Artiste avec les premiers traits du dessin, depuis les lignes partielles du corps humain, jusqu'aux plus fameuses statues, croquées comme des ombres fugitives, & son propre portrait, fait d'un dessin plus fini.

Cette

[g] La vie de l'Artiste, né à Francfort sur le Mein en 1670, est décrite dans les Vies de Peintres de *van Gool*, Tom. II. p. 342.

Cette modestie sied bien à un Artiste. Mais les Philosophes nous enseignent aussi que nous devons aspirer à la connoissance de nous mêmes par le double motif, & de réprimer les saillies de notre orgueil, & de faire valoir les talents dont la nature nous a doué. Heureux si nous pouvions nous élancer sur cette hauteur, d'où nous remarquerions la marche de nos prédécesseurs, & les moyens qu'ils ont employés pour parvenir au dégré de perfection qu'ils ont atteint! Trouvez-vous cela, mon ami, au dessous de la dignité d'un être pensant?

Pour cet effet, je crois que le chemin le plus sûr, est d'associer dans l'imitation les beautés idéales imprimées aux chefs-d'œuvres des Anciens, aux beautés choisies de la nature.

Celui qui voudra séparer ces principes trouvera facilement dans quelques passages des Anciens un motif pour le faire, ou plutôt un prétexte pour adopter l'un ou l'autre parti. La règle de *Polyclete* parle pour l'imitation de l'Antique, & la réponse *d'Eupompe*, Artiste digne de fonder la fameuse Ecole qui produisit *Lysipe* & le maître *d'Appelle*, décide en faveur de l'imitation de la nature. *Eupompe* sans doute ne vouloit parler que de l'imitation servile, lorsque sur la demande qu'on lui fit quel Maître il suivoit, il ne répondit qu'en montrant une foule de gens qui étoient là présent,

en

en disant: Voilà mes modeles, j'imite toujours la nature, & jamais aucun Artiste. Peut-être aussi Eupompe suivoit-il sa tête & croyoit-il trouver dans la belle nature ce riche fonds d'où *Polyclete* a tiré sa règle.

Au reste est-il à présumer que chez les Grecs le corps des Artistes ait été plus d'accord sur les principes que ne l'a été celui des Philosophes? Que cela seroit mortifiant pour la Philosophie! En qualité de partisan des Arts, je voudrois bien concéder, ce qu'en qualité de disciple de la philosophie, je suis obligé de mettre en doute.

Cependant qui est-ce qui nous empêche de combiner ces deux opinions sans aucune prévention? Il ne s'agit que d'en déterminer les limites: discussion qui sera l'objet du chapitre suivant.

CHAPITRE VII.
Des limites de l'imitation.

Il suffit d'établir pour principe que les sources du beau ne tarissent jamais pour les esprits intelligents. C'est dans ces sources qu'ont puisé les Statuaires & les Lapidaires antiques : quoiqu'ils nous ayent laissé les modeles les plus parfaits, ils n'ont pas prétendu nous fermer l'accès des mêmes sources. Au contraire, ils nous ont offert le naturel dans les plus savantes imitations, ils nous ont montré le chemin qui conduit à ce naturel, & ils nous ont laissé en tout le droit du choix & de la comparaison.

Vouloir chercher des modeles dans la nature sans avoir formé son goût sur l'Antique, sans s'être pénétré des vraies notions de la beauté, ce seroit s'écarter de propos délibéré d'un chemin frayé, pour chercher un sentier sauvage au milieu des ronces & des épines. Je sais qu'il est des esprits singuliers qui se plaisent à se frayer une nouvelle route & qui se persuadent d'être sur la bonne voie : ne leur portons point envie, quand il arriveroit par un bonheur extraordinaire qu'un génie de cette trempe y eut fourni une belle carriere.

Pendant plusieurs siècles les hommes les plus sages ont fait tous leurs efforts, pour déterminer l'idée

l'idée de la beauté ou plutôt de cette perfection qui justifie notre goût. Ils se sont proposé pour but d'ouvrir les yeux à leurs neveux en leur offrant des monuments visibles. Et c'est dans ce sens que la Venus de Medicis, au rapport de Baldinucci [h] a conduit *le Bernin* à la découverte des beautés dans la nature, qu'avant cela il avoit cru trouver uniquement dans cette belle statue. Il est à croire que sans l'inspection de la Venus en question, ces beautés auroient été cachées encore longtems à ses yeux. Aussi *Eupompe*, avant de décider en faveur de la belle nature, avoit-il vu auparavant & les ouvrages de *Polyclete* & les beautés de la nature.

Ne pas faire tout le cas possible de l'Antique, cet excellent guide des plus grands Maîtres, ou le révérer aveuglément sans l'allier avec la nature toujours fraîche & riante, c'est dans l'un & l'autre cas,

[h] V. Abrégé de la vie des Peintres de l'Ecole Romaine du Recueil de Crozat. p. 15. J'ajouterai à ces remarques théoriques les observations pratiques d'un Artiste expérimenté, du fameux Lairesse: „Souvent nous voyons „fréquenter les Académies, des Eleves qui ne connoissent „pas seulement les belles parties d'un modele & qui „ignorent en quoi consiste la qualité d'une belle partie; „& cela parce qu'ils n'ont jamais dessiné d'après les „statues antiques, ou s'ils l'ont fait, c'est avec si peu „d'attention, qu'ils ne se sont occupés que du maniement „du crayon & nullement de la beauté du Contour." *Traité de la Peinture*. L. III. p. 89.

cas, sinon se boucher les yeux, du moins manquer le sens des Anciens.

Les modeles ne nous ont été donnés qu'à condition que nous tâcherions de combiner la nature avec l'antique. Des êtres pensants, des hommes remplis de l'idée de leur destination, ont fourni des modeles à des êtres doués des mêmes facultés. L'imitation du beau est pour ceux qui n'ont pas renoncé au plus noble privilege de l'humanité, le fruit de la sagacité & non pas celui de la prévention.

Telles étoient apparamment les pensées que *Raphaël* rouloit dans sa tête, lorsqu'on le vit errer le long des murs & sous les voûtes du Colisée, ou lorsqu'il parut immobile devant des statues & des bas-reliefs. Bientôt l'on vit éclorre sous son pinceau les perfections des Anciens, ornées des graces modernes. Mais *Raphaël* ne s'en tint pas à l'Antique. Quand les précieux restes de l'antiquité ne lui fournissoient plus de modeles de beauté, il avoit recours à la nature. Celle-ci ne lui paroissoit-elle pas assez belle, comme lorsqu'il conçut l'idée de sa *Galathée*, il donnoit l'essor à son imagination, & son esprit fertile trouvoit les plus belles conceptions. Jusque là il avoit le mérite d'avoir fait un beau choix: maintenant il avoit celui d'être créateur. Tel est aussi le jugement que Ciceron porte de *Phidias*, lorsque cet Artiste fit les figures de Jupiter & de Minerve.

Les vrais modeles parlent au sentiment, se font entendre à l'esprit fléxible, avant que la volonté de l'Artiste imitateur se soit décidée. C'est ainsi que l'instruction de ces modeles reste présente pour nous. *Cléomene*, *Agasias* & *Raphaël* n'ont pas cessé d'être nos maîtres, ni le *Titien* d'être notre devancier.

Je me flatte, mon cher ami, que vous ne trouverez pas mauvais que je sépare ici le devancier du maître. Par rapport au coloris, dans lequel le *Titien* a singulièrement excellé; le naturel est toujours le principal maître. De là vous voyez combien il est avantageux de savoir discerner les beautés caractéristiques d'un ouvrage de l'art en général. Aussi rien de plus louable que le zele de Lairesse, lorsqu'il se plaint des jeunes gens qu'ils négligent de connoître les belles parties d'un modele, ainsi que nous venons de voir dans la note précédente. Il résulte de ces remarques, que l'étude de la nature est un objet essentiel pour le coloriste. C'est-là sans doute ce qui doit nous faire comprendre, comment le *Poussin* a pu copier le *Titien*, & rester fort au dessous de lui, quant à la couleur. Toutefois le coloris même de ce Maître n'est pas toujours à méprifer, & il ne faut pas en croire sans restriction de certains écrivains qui l'ont trop déprimé relativement à cette partie.

Il en est tout autrement du dessin, plus difficile à trouver parfait que le coloris. En posant les principes de cette partie de la Peinture, on peut donc établir, qu'il faut étudier l'Antique & les Maîtres qui l'ont suivi, & combiner cette étude avec celle de la nature.

C'est dans cette considération que nous révérons les belles statues des Anciens. Transportés à l'aspect de ces chefs-d'œuvres, nous admirons les beautés idéales que l'Artiste leur a imprimées. Nous dessinons d'après les grands Maîtres, & nous étendons nos conceptions d'après l'Antique : mais nous cherchons les couleurs dans la nature avec le *Titien*, & avec le *Lorrain*, non moins parfait dans son genre.

Il s'agit de déterminer ici l'idée précise du vrai dans la Peinture, envisagé sous différents points de vue.

Le vrai idéal du genre le plus noble est purement poëtique. Il choisit & combine des perfections de détail, qui pour l'ordinaire ne se trouvent pas ensemble, ou du moins qu'on ne rencontre pas dans la nature commune. Or ce vrai idéal, pour produire ces sortes de perfections, veut être joint expressément au vrai simple, ce vrai qui imite les objets, pris souvent sans trop de soin ni de choix, jusqu'à faire illusion par la fidélité de l'expression. Le vrai idéal se charge de la peine de

choisir

choisir pour le vrai simple, & de lui indiquer pour ainsi dire les objets d'imitation: c'est de l'union de ce choix délicat & de la fidélité de cette heureuse imitation, que naît le vrai composé & parfait ; ce prix inestimable que chaque Artiste doit chercher à remporter.

Cette union du vrai idéal & du vrai simple est également nécessaire dans les objets les plus simples & les plus sublimes. Et cela non seulement dans la Peinture, mais aussi dans les Belles-Lettres. De Piles [i] a très-bien discuté ce précepte important, par rapport à l'art de peindre, & Racine le fils [k] ne l'a pas moins bien appliqué à l'art d'écrire.

D'après ces notions le marbre même, auquel les Auteurs de l'Apollon du Belvedere & de l'Antinoüs ont imprimé leurs pensées, le vrai ideal, n'empêche pas l'Artiste de chercher la vérité simple. Par la facilité de la main, le Peintre donnera à la toile, comme le Sculpteur à la pierre, cette molesse des chairs & cette délicatesse de la peau qui semblent faire respirer une figure ; par la pureté de son contour, à quoi j'ajouterai la science des rondeurs & des méplats, il donnera aux objets un ton vrai, facile & vaporeux. Malheur à lui, si dans le marbre animé il ne voit que le marbre ! Et malheur

[i] Voyez son *Cours de Peinture*.

[k] „Le vrai idéal est nécessaire dans les sujets les plus „simples, & le vrai simple est nécessaire dans les sujets „les plus sublimes." *Oeuvres de Racine.* Tom. V. p. 186.

heur encore à lui, s'il a la ridicule vanité de donner un air de marbre à ses figures, pour montrer qu'il a étudié l'Antique, s'il oublie de leur donner l'expression de l'ame & cette noble simplicité qui doit faire leur caractere ; enfin s'il néglige dans l'imitation, le jeu ou l'apparence des muscles, les touches larges & moëleuses, avec les contours grands & amenés de loin. Les statues même auroient pu lui enseigner à traiter les chairs comme des chairs.

Ces statues lui indiquent non seulement en grand les objets qu'il doit chercher dans la nature pour l'exécution de son ouvrage, mais encore, après avoir opéré d'après le naturel, elles lui mettent sous les yeux les choses qu'il doit comparer avec l'antique. Les jeunes garçons de *Cephisiodore* qui, dans leurs jeux se tenoient les bras entrelacés, sembloient imprimer leurs doigts délicats plutôt dans la chair que dans le marbre [1]. Et sur ce point les modernes ne sont pas inférieurs aux Anciens : les enfants *du Fiamingo* & *de l'Algarde*, ne le cédent point à ceux de *Cephisiodore*.

Quelquefois la quantité de plis n'accuse pas bien le nud sur le marbre. D'autres fois ces plis, formés d'après des draperies mouillées, l'indiquent trop. On a vu des Peintres prendre aveuglément pour modele, les duretés même que la nécessité impose

[1] Plinius XXXVI. 5.

impose au Sculpteur. Ces gens-là ne savent jamais oublier le marbre. Peu de Peintres égalent sur ce point le sage *Polidore de Caravage*, dont je ne citerai que les Sybilles gravées par Goltzius. Ces figures offrent la pâte du naturel, quoique l'Artiste, peignant en clair-obscur & ayant à représenter des bas-reliefs, fut plus dans le cas que d'autres de s'attacher à la maniere des Sculpteurs.

Je vais citer un nouvel exemple touchant l'emploi des parties; mais j'avertis en même tems qu'il faut toujours se rappeller que les accessoires ne doivent pas l'emporter sur les objets principaux. Il y a des Artistes qui prétendent retrouver les mains du Laocoon dans plusieurs mains de *van Dyk*, quoiqu'il n'ait pas toujours été fidele à l'Antique. Mêmes travaux par rapport aux attachements & aux muscles, même force pour le Dessin; mais le tout traité avec le ménagements des tons, & arrosé par le sang que la nature montre autour des articulations. Chez *van Dyk* le marbre, qui nous offre la nature embellie, reçut la vie de la nature. „Par „la force du pinceau, dit *Antoine Coypel*, faisons „s'il se peut que les figures de nos tableaux paroissent plutôt les modeles vivants des statues antiques, „que les statues, les originaux des figures que nous „peignons *m*." Voilà l'heureuse union qu'opéra

le

m V. Discours prononcé dans les Conférences de l'Académie Royale de Peinture &c. Paris 1721. p. 112.

le savant pinceau de l'Artiste flamand. L'on sait que la passion trop marquée pour l'Antique a souvent entraîné le *Poussin* & lui a fait négliger le naturel; ce qui donne à ses figures un air de statue & a fait dire à quelques uns qu'on pouroit désigner dans les figures antiques celles qu'il avoit pris pour modeles. Ceci ne regarde pourtant que quelques parties, telles que les drapperies; car pour l'expression des passions, il atteignoit souvent ses originaux [n].

Lairesse conseille sagement de choisir le modele académique le plus parfait & de le poser d'après l'attitude de la plus belle Antique; il veut par conséquent qu'on fasse la comparaison du naturel & de l'Antique. Il compare l'imitation d'une belle statue à une traduction bien faite, dans laquelle le Traducteur s'est attaché principalement à bien rendre le sens & l'énergie de l'original. Pour le reste, se conformant au génie de sa langue, il écrira dans un style clair & agréable, sans vouloir s'asservir à la gêne de rendre tous les mots de son texte,

[n] Testelin dans ses *sentiments* & Felibien dans ses *Entretiens*, nous font voir que le *Poussin*, dans son tableau de la *Manne*, s'est approprié les expressions du Laocoon & de l'Hercule Commode & d'autres statues. L'Antique lui a souvent fourni de belles pensées qu'il a su combiner avec ses propres conceptions. Combien d'heureuses imitations ne doivent pas leur origine aux figures de la Colonne Trajane?

texte. *La Lettre tue, l'esprit vivifie,* est une maxime dont l'Artiste imitateur ne doit pas moins chercher à se pénétrer que le Traducteur.

Les monuments respectables de l'antiquité prétendent donc à juste titre nous inspirer le goût de les imiter. Cependant il nous reste toujours le droit de l'examen & du choix. Privilege qui nous a été confirmé par la vénération des siècles, & qui donne à ce respect, né de la connoissance intime de la chose, le prix que l'aveugle approbation ne peut jamais donner.

C'est en vertu de cette conviction, qui découle plus de l'observation des choses que de l'autorité des meilleurs Ecrivains, qu'on parvient à apprécier la beauté du corps humain en y cherchant la correspondance dans laquelle elle se trouve avec les figures antiques de marbre, comme on jugeoit jadis les statues d'après la *Regle de Polyclete.* Ovide *o* pour donner une haute idée de la beauté du Centaure Cyllare, dit qu'il égaloit les chefs-d'œuvres des Artistes. Voici la description qu'il en fait: „Sur son visage brilloit ce caractere mâle qui plaît, „l'air de sa tête, la forme de ses épaules, ses „mains, sa poitrine, enfin tout ce qu'il avoit de „la figure humaine, étoit d'une beauté comparable „aux chefs-d'œuvres de l'art les plus admirés." Et Plaute *p* ne s'exprime pas moins nettement sur

cet

o Metam. XII. *p* Epid. Act. 5.

cet objet lorsqu'il dit: „Rien de plus féduifant, de-
„puis les pieds jusqu'à la tête, que les charmes de
„cette belle captive. Si vous en doutez, examinez-
„la: vous croirez voir une Peinture d'une exécution
„parfaite." Ce font ces paffages & quelques autres
femblables des Anciens, que les Critiques fe plaifent
à citer pour prouver leur thefe fur cet article.

Toutefois l'examen & le choix abfolu de la
perfection, ont auffi leurs exceptions; les préceptes
de l'art ne font pas moins abfolus & rien n'autorife
de s'en écarter. On admire le corps de la Venus
Callipygis, on fait cas de la drapperie, & on
rejette tout-à-fait la tête.

C'eft au moyen de cette liberté dans le choix
que le *Bernin* eft devenu l'émule des Anciens dans
l'art de traiter le nud & de rendre le marbre auffi
maniable que la cire. Il les a furpaffé dans la ma-
niere de draper & de jetter fes plis. On a reproché
à cet Artifte d'avoir manqué, quelquefois à la con-
venance, en abufant de fa facilité à manier le
marbre & en chargeant fes drapperies de trop de
plis; quand ce reproche feroit fondé, rien n'em-
pêche l'imitateur de faifir l'efprit de fon modele
& de faire un meilleur ufage de ces détails. *L'Al-
garde* & le *Fiamingo* ont fingulierement excellé
dans la maniere de rendre la beauté des enfants:
ce dernier femble même avoir étendu l'art du Sta-
tuaire par rapport aux figures portées en l'air.

Sans

Sans doute, mon Ami, vous allez me demander l'application positive de ces règles à la Peinture. Il ne suffit pas de pouvoir nommer simplement l'essor qu'ont pris les grands Maîtres : il s'agit de discuter & de fixer les dégrés de l'heureuse imitation.

Quant à l'imitation vicieuse nous n'en ferons mention qu'en passant. Elle n'est pas toujours le défaut des Artistes sans génie; elle est quelquefois celui des grands hommes. Des hommes tels que Dryden qui, à l'exemple de Sophocle *q* se permettoit des fautes de Chronologie comme des licences poëtiques. Des Poëtes & des Peintres se sont laissés entraîner par l'autorité du Dante, à l'exemple duquel ils ont mêlé le saint & le fabuleux. Ce défaut de justesse, ce manque de bienséance est la partie foible d'un des plus fameux tableau qui existe. Je parle du Jugement dernier de *Michel-Ange*, tableau que Freart du Chambray a mieux jugé, que le Peintre n'a tiré partie du Dante.

Les Imitateurs serviles nous offrent un autre écart. Nous les abandonnons au mépris dont ils se couvrent eux-mêmes. Quelques Etrangers se
font

q Ce grand Poëte tragique dans son Electre fait assister Oreste aux jeux pythiques, institués plusieurs années après la mort de ce héros. Dryden & Lee rappellent à leur Oedipe les Spectacles d'Athenes qui n'existoient pas alors. Voyez là-dessus le jugement de *Lamotte* dans son *Essay upon Poetry and Painting*.

font plus à produire en public quelques uns de ces imitateurs fous un ajustement Allemand *r*. Ces Etrangers n'ignorent pourtant pas que l'Allemand *Kneller* n'ait été servilement imité ; or il s'agit de savoir si tous ceux qui ont imité servilement *Kneller*, étoient des Allemands. C'est à M. Rouquet à résoudre cette question *s*. Comme de vrais Pygmées dans l'art, ils se ravalent encore au dessous des Pygmées de Longin qui se servoient de bandages & de ligatures pour suspendre la croissance, & pour diminuer le volume de leur petite figure. Mais ces petits hommes n'existoient que dans un état passifs. Pour ceux dont nous venons de parler, ils sont doublement petits, & par l'esprit qui leur manque, & par les entraves qu'ils mettent à celui qu'ils ont.

r V. *The Spectator* N. 83.
s The present state of the Arts in England. By M. Rouquet, Membre of the Royal Academie of Painting and Sculpture; Who resided thirty years in this Kingdom. London, 1755. in 8.

CHA-

CHAPITRE VIII.
Caractere des heureux imitateurs.

Essayons de fixer nos idées sur cette matiere. Appuyés des éléments de l'art, posons pour principe un tableau propre à charmer le goût du connoisseur & à exciter l'esprit de l'imitateur. La description d'un pareil tableau pourra servir en même tems d'explication aux termes techniques les plus nécessaires.

Pour l'exécution d'une pensée noble, & autant qu'il est possible d'une pensée neuve, le Peintre s'attache de subordonner tellement les objets de sa composition, qu'ils n'offrent à l'œil du spectateur qu'une seule action principale & un seul point de vue. On suppose dans son tableau des objets d'un beau choix disposés dans un bel ordre & dessinés dans leur caractere; on y suppose des figures à qui l'économie de la manœuvre & la fierté de la touche, donnent la vie & l'expression de l'ame. L'ordonnance pittoresque & la belle entente de lumieres & d'ombres défendent l'œil de toute distraction. L'Artiste appelle la vue du connoisseur par la simplicité d'un clair-obscur large: il lui dévoile la variété soit dans l'agencement des accessoires qui concourent au soutien des tra-

vaux

vaux principaux, foit dans le cadencement des tendres demi-teintes d'ombres & de couleurs. Sans ce ftratagême l'œil remarque les parties où la lumiere pouroit être trop claire & les ombres trop obfcures. Dans le premier cas, le Peintre faura adoucir ces parties par des couleurs locales foncées fans interrompre la lumiere une fois adoptée, & dans le fecond il faura les relever par des couleurs locales claires & des reflets bien entendus. Les couleurs rompues avec adreffe & les teintes transparentes charment les regards du connoiffeur qui, placé à une diftance convenable, admire la belle exécution de l'ouvrage & croit voir la nature elle-même. A l'afpect d'un pareil tableau l'Artifte fent cette impulfion qui le porte à l'imitation du grand, du fublime. Il éprouve alors la douce chaleur d'une lumiere qui éclaire, qui fe communique, mais qui n'éblouit jamais.

Cette façon d'envifager un ouvrage de l'art dans fon enfemble, encourage l'Artifte imitateur à effayer fes propres forces. A la vérité les caracteres extérieurs qui diftinguent le pinceau de l'Artifte pris pour modele, & les combinaifons judicieufes des couleurs, en quoi on reconnoit le faire ou le maniement, comportent auffi l'imitation. Mais comment? Plus par l'impreffion, que les traits de reffemblance font dans la mémoire, & par la liberté de comparer durant le travail l'original avec

l'imi-

l'imitation, fuite d'une main facile, que par une copie fcrupuleufe & léchée de toutes les parties [1]. Au rapport de Baldinucci, le *Tintoret*, pour fe fortifier dans le coloris, plaçoit quelquefois des tableaux du *Schiavone* à côté des fiens.

L'Imitateur de génie augmente encore de hardieſſe. Les principes d'après lesquels le Maître de l'Original a opéré, fe découvrent à fon efprit, comme les détails mécaniques fe dévoilent à fon œil. Plus heureux qu'Ennius qui n'a connu que l'ombre d'Homere, l'efprit de l'auteur femble s'identifier avec l'efprit de l'imitateur. Il confidere fon modele avec les mêmes yeux que l'inven-

[1] Sans doute il eſt inutile d'avertir qu'il eſt queſtion ici des premiers morceaux d'un Artiſte qui entre dans la carriere, & nullement des eſſais d'un Ecolier qui doit fuivre les éléments de fon art. Quant à ces derniers, Abraham Boſſe & d'autres Ecrivains leur conſeillent d'étudier les Gravures d'après *Raphaël* & d'autres grands Maîtres, ainſi que les ſtatues antiques de *François Perrier*. C'eſt d'après ces belles choſes que les Eleves doivent ſe former le goût. Au reſte je prends ici les Eleves dans un ſens général, & je dis que tous ceux qui s'appliquent au deſſin, ceux-même qui ne fe propoſent pas d'en faire leur profeſſion, ne ſauroient s'accoutumer trop tôt à voir les bonnes choſes. On a dit que des Eſtampes médiocres étoient tout ce qu'il falloit pour orner les livres deſtinés à l'éducation de la premiere jeuneſſe; ce langage n'a pu être tenu que par quelques uns de nos Libraires qui s'embarraſſent peu de gâter le goût des enfans, pourvu qu'ils dépenſent peu & qu'ils gagnent beaucoup.

l'inventeur seroit tenté de le considérer lui-même pour étendre encore le cercle de ses connoissances. Avec cette disposition de l'esprit, celui qui ne portoit jusqu'ici que le nom d'imitateur, prend un vol plus haut. Guidé par les règles du goût & par les principes de l'art, il se fait connoître enfin, comme *Annibal Carrache*, pour ce qu'il est, pour un génie supérieur. C'est ainsi que le *Cignani*, en cherchant à réunir la force d'*Annibal*, à la beauté, à la grace & à la vérité de *Raphaël*, du *Titien* & du *Correge*, s'est rendu digne d'être chanté par un Manfredi, qui a célébré dans ses vers la fameuse coupole de Forli, où ce Peintre a représenté le *Paradis*.

Un *Raphaël* introduit par le *Bramante* dans la Chapelle sixtine, ne jette qu'un regard furtif sur l'ouvrage ébauché de *Michel-Ange* : & déja il a pénétré de nouveaux secrets dans l'art. Les sales du Vatican sont ouvertes à tous les Artistes, & le génie de *Raphaël* ne parle point à leur esprit.

C'est ainsi que cet illustre modele des plus grands dessinateurs, devint le modele d'un sage imitateur. L'amour propre de ce génie sublime ne se trouvoit jamais rabaissée par la prévention, quand il aspiroit à la perfection de ses talents. A peine eut-il vu les tableaux de *Leonard de Vinci* qu'il quitta la maniere séche & dure du *Perugin* son maître. Nous n'examinerons pas ici la question,

que nous avons déja discutée plus haut, savoir s'il n'auroit pas mieux valu que *Raphaël* eut appris les règles du bon coloris d'un *Titien*, ou plutôt de la nature que d'un *Fra Bartolomée?* Relativement à cet objet, on ne pourroit jamais porter un jugement plus hardi sur cet Artiste, que celui qu'a porté Diodore [a] de Sicile, sur *Phidias*, sur *Apelle* & sur les premiers Artistes de l'Antiquité. *Apelle* reconnoissoit lui-même la prééminence d'un *Amphion* & de quelques autres Peintres touchant certaines parties de l'art. Mais sans aucune témérité nous pouvons permettre à notre imagination de nous offrir les plus sublimes compositions du grand *Raphaël*, avec la vérité touchante du gracieux *Titien*.

Un Artiste qui aspire à la perfection de l'ensemble, imitera *Raphaël*, non seulement dans les parties de son art qu'il avoit acquises, mais encore dans celles qu'il se proposoit d'acquérir & qu'il ne perdoit jamais de vue : il s'efforcera de parvenir à cette excellence du coloris à laquelle certainement *Raphaël* seroit parvenu s'il eut vécu davantage. Toujours il prenoit son vol plus haut; il étoit comme dit Plutarque de Coriolan, sans cesse l'émule de lui-même.

En

[a] *Neque enim Phidias — neque Praxiteles — neque Apelles aut Parrhasius — tantam in suis operibus experti sunt felicitatem, ut peritiae suae effectum prorsus irreprehensibilem exhiberent. L. XXVI. c. 23.*

En paſſant d'une partie de la Peinture à l'autre, de la correction du deſſin à la beauté du coloris, nous trouverons que la même choſe a lieu, quand l'imitateur prend pour modele le fameux *Rembrant* ſi cher à bien des égards à tant de Connoiſſeurs de l'art! Les avantages réels de ce grand Maître pour faire valoir les jours & les ombres, pour entraîner en quelque ſorte l'œil du ſpectateur & pour le captiver par la magie irréſiſtible de ſon clair-obscur, ſont des objets bien dignes d'imitation. Pareillement dans ſes Eſtampes, tous les traits de ſa pointe ſont autant d'expreſſions libres de ſon deſſin; de ſorte que ces morceaux, par rapport à l'effet ſéduiſant & à la fonte moëleuſe, ſi je peux m'exprimer ainſi de ſimples gravures, peuvent diſputer de beauté à bien des tableaux [x]. *Rembrant* a ſuivi la nature baſſe; mais rien de plus facile que de faire abstraction de ces parties. Ce Peintre, par exemple, choiſit Ganymede, comme Jupiter n'a jamais pu le choiſir. Le jeune homme, le viſage tout contracté, eſt enlevé dans les airs par l'aigle qui le tient dans ſes ſerres tranchantes, & l'expreſſion de la crainte perd ſa force, dès que le Peintre a voulu y mêler un trait plaiſant. La critique trouveroit l'exécution de cette idée plus ſupportable pour une

autre

[x] On poura ſe convaincre de ce que nous diſons ici en conſidérant les deux *Harings*, le grand & le petit *Copenol*, le Bourguemaître *Six*, ainſi que le joli payſage de ce Maître dans le goût d'*Elzheimer*.

autre représentation de Lucien. *Leochares* célèbre Sculpteur de l'Antiquité, fait pour ainsi dire sentir à l'oiseau de Jupiter qui il porte dans la personne de Ganymede, & à qui il le porte. Il faut que les serres de l'aigle ménagent le jeune homme, même au travers de ses vêtemens. Que l'Artiste imitateur pense comme *Leochares* y, & qu'il peigne comme *Rembrant*.

Je ne crois pas que ce soit là trop exiger. Quintilien étoit venu après les plus grands orateurs, & néamoins il n'en avoit pas trouvé un seul qui eut entierement rempli les désirs des Critiques. S'il étoit défendu, dit ce Rhéteur Romain, d'étendre l'art de la parole, pouroit-on se promettre un Orateur parfait?

Je demanderai donc pareillement: Si *Zeuxis* s'en fut tenu à la découverte d'*Apollodore*, si *Euphranor* se fut arrêté aux contours de *Zeuxis*, le même *Zeuxis* seroit-il devenu le plus grand Peintre pour la beauté du coloris, & *Euphranor* auroit-il été le plus sublime Artiste pour la grandeur du contour? Cependant tous deux péchoient dans la correction du dessin; dans leurs tableaux on trouvoit les têtes & les attachemens trop gros en proportion des autres parties du corps.

Ainsi

y *Plinius* XXXIV. 8. *Martialis* I, 6. Ce sujet a été singulierement bien traité par *Annibal Carrache*, dans sa Galerie Farnese, & par M. *Pierre*, très-bien gravé par *Preisler*.

Ainsi la plus haute gloire des anciens, loin d'étouffer le feu des modernes, doit être pour ceux-ci un motif d'émulation. *Polyclete*, l'auteur de la fameuse Règle, s'est vu préféré par *Myron* dans quelques parties de l'art; & je me rappelle d'avoir lu dans Cicéron un passage où il voudroit que *Myron* eut été plus attentif à suivre la vérité. Qui nous empêche de souhaiter aussi que nos Artistes parviennent à la science des couleurs des écoles de Venise & des Pays-bas?

Il n'est pas jusqu'à la différence de ces écoles qui n'ait ses charmes particuliers. Je dirai encore un mot sur cet objet avant de terminer ce chapitre.

La belle variété qui regne dans les ouvrages de l'art est, ainsi que l'agréable diversité dans les productions de la nature, une nouvelle source de nos plaisirs. Si nous désirons que tout soit moulé sur une règle, fut-ce la règle de *Polyclete*, ou une semblable de *Raphaël*, nous savons bien ce que nous souhaitons pour la perfection de certains ouvrages individuels de l'art, mais nous ignorons, conformément à la constitution essentielle de notre nature, ce que nous voulons pour étendre le cercle de nos plaisirs. Le Créateur de toutes choses, en dispensant aux Artistes cette diversité de talents, en leur donnant cette conformité d'esprit par rapport aux notions principales de l'art, n'a eu en vue que notre plus grande satisfaction: suivant sa sagesse infinie,

finie, il n'a pas voulu que deux objets parfaitement semblables, se rencontrassent dans la nature.

L'entiere conformité de pensées, de dessin & de coloris, rendroit à la fin fort déserts nos plus beaux cabinets de Peinture. Je sais du moins beaucoup de gré à *van Dyk* de n'avoir point cherché à transporter les belles carnations, qu'on admire dans les portraits du *Titien*, sur des originaux d'une région & d'une carnation toute différente. Ainsi que *le Titien*, *van Dyk* a su adapter la science des couleurs au naturel qu'il avoit devant les yeux dans les pays où il faisoit quelque séjour & donner à ses figures des attitudes avantageuses.

Sur ces deux Artistes on peut faire la remarque suivante, empruntée d'un des plus grands Critiques parmi les Anciens. „Vous savez, dit Ciceron dans „son Orateur, qu'il est un seul & unique genre d'in-„vention, dans lequel ont excellé *Myron*, *Polyclete* „& *Lysippe*. Tous ces Artistes ont suivi une ma-„niere différente, de façon toutefois que vous ne „voudriez pas qu'ils se fussent ressemblés."

Ne trouvez-vous pas, mon cher ami, que cette remarque renferme un grand sens, tant par rapport à l'imitation, que relativement à la source du plaisir que nous offrent nos cabinets des arts?

CHAPITRE IX.

Qu'il faut éviter les difformités & tout ce qui blesse les sentiments délicats.

Le principe qui nous enjoint d'imiter la belle nature, nous impose aussi l'obligation d'être circonspect dans le choix du laid ou du difforme. Nous éprouvons une juste indifférence pour l'imperfection, à moins qu'elle ne contribue, comme une heureuse négligence [z] sous la main d'un homme de génie, à donner du relief à la figure principale du tableau ; celle-ci, par la place qu'elle occupe, se procure alors une valeur, qu'elle n'auroit pas pu obtenir autrement. La règle qui emporte avec soi la nécessité de ne juger digne de faire le sujet d'un tableau, que le noble, le grand & ce qui se montre sous une face intéressante & agréable, n'est rien autre chose qu'une définition plus positive de notre premier principe. Qu'y a-t-il donc de plus superflu, du moins en apparence, que de s'arrêter aux préceptes & aux exemples contraires, absolument incapables d'égarer un Artiste, qui n'a pas fait difficulté d'adopter le principe de l'imitation de la belle nature ? Et pour les

petits

[z] *Sed quaedam etiam negligentia est diligens.* Cicero ad M. Brutum Orat.

petits transgresseurs, le Critique ne s'en met pas fort en peine.

Vous raisonnez fort bien, mon cher Philosophe, me semble-t-il vous entendre dire; tout cela sera fort bon tant qu'il n'y aura point de ces grands Artistes qui, de même que les autres mortels, oublient un principe dont ils se sont errigés les défenseurs, ou qui tombent par sécurité. Malheureusement l'expérience. . . . Mais faisons mieux, considérons ensemble toutes ces sortes de cas particuliers, & notons tout ce qui poura être superflu, envisagé sous l'autre point de vue. Peut-être cette notice aura l'utilité d'une carte marine qui indique les écueils & les bas-fonds, & qui avertit le navigateur exposé sur la mer de se tenir sur les gardes.

Quand nous lisons dans la vie d'un certain Peintre Espagnol [a], que cet Artiste avoit représenté d'une maniere si naturelle un cadavre à demi pourri & presque consommé par les vers, que personne ne pouvoit le regarder sans être saisi d'horreur, & que ceux qui l'appercevoit par hazard, s'enfuyoient en se bouchant le nez; il n'en résulte rien autre chose, si non la forte présomption, qu'il est des objets,

[a] *Don Juan de Valdès*, Peintre, Sculpteur & Architecte de Seville, où il est mort en 1691. V. *Las Vidas de los Pintores y Estatuarios eminentes Espáñoles*, por D. Antonio Palomino Velasco, (Londres 1742. 8. p. 150.)

objets, qui ne font pas faits pour être peints, ou qui ne doivent l'être que dans les cas singuliers, qui loin de faire règle dans les beaux arts, n'y font tout au plus que des exceptions.

Ordinairement nous fuyons, même dans la Peinture, tout ce qui choque la délicatesse du sentiment, & surtout nous nous éloignons des objets qui excitent dans la nature le dégoût & l'aversion qui l'accompagne. L'art & l'imitation y perdent tous leurs charmes; & cette vérité des traits d'ailleurs si touchante, sera d'autant plus choquante, qu'elle persuadera mieux les yeux. On sent bien qu'il n'est pas question ici du grand ni du terrible. Les Peintres & les Poëtes d'une imagination vigoureuse, les Michel-Ange & les Milton, puiseront toujours des beautés pittoresques dans les Enfers, ou dans le Tartare des Anciens.

Moses Mendelsohn, discute la nature du dégoût en Philosophe solide & en Critique judicieux [b], & il montre que certains objets ne deviennent désagréable à la vue que par la simple association des idées, en nous rappellant la répugnance qu'elles causent au goût, à l'odorat ou au toucher. Cette répugnance seule suffit, quand même il ne s'y trouveroit point d'objet de dégoût pour la vue. Dans une représentation fidele de la Déesse de la Tristesse,

[b] *Briefe die neueste Litteratur betreffend.* V Theil 100 Seite.

Tristesse, telle qu' Hésiode nous la décrit, le dégoût seroit la premiere des sensations desagréables, qui s'empareroit de notre ame *c*. Et même la circonstance que Longin condamne dans le tableau de la triste & sombre Déesse, quel Artiste voudroit l'indiquer dans un monstre: Une puante humeur lui couloit des narines. Peut-être même cela exciteroit plutôt le rire que le dégoût. Une peinture, qui nous offriroit le repas affreux de Terée, avec la tête sanglante d'Itis, exciteroit en nous l'horreur à raison de la bonté de son exécution.

D'un autre côté rien n'est plus ridicule qu'un dégoût excessif dans les beaux arts; rien ne leur est même plus funeste que ce goût uniforme qui pose des bornes trop étroites. M. Schlegel, Traducteur & Commentateur de M. l'Abbé Batteux *d*, discute cette matiere & releve ceux qui ne respirent qu'après des images riantes, qu'après les Anacréons & les Catulles, (j'ajouterois pour la Peinture,

c „La Tristesse se tenoit près de là toute baignée de pleurs, „pâle, séche, défaite, les genoux fort gros, & les ongles „fort longs. Ses narines étoient une fontaine d'humeurs, „le sang couloit de ses joues, elle grinçoit les dents & „couvroit ses épaules de poussiere." Remarque de Dacier sur le Traité du sublime, traduit par Despréaux. Chapitre VII.

d V. Les Beaux Arts réduits à un même Principe, Tom. I. p. 137.

ture, qui ne soupirent qu'après les Watteau & les Lancret); il cite dans un autre passage de ses éclaircissements, le tableau frappant d'une vieille femme sale & dégoûtante, comme un exemple, où l'art étale inutilement ses richesses. Ce Critique a parfaitement raison. Seulement dans ce tableau de la vieillesse, l'idée de la malpropreté qu'il y joint, est absolument accessoire; car elle ne choqueroit guere moins dans la représentation de la plus belle jeunesse. De-là les arts d'imitation, se sont toujours attachés à distinguer dans l'un & l'autre sexe une belle vieillesse, de cette état de misere ou de difformité qui accompagne quelquefois le dernier période de la vie. On contemple encore avec plaisir ces figures où les ans multiplient les rides de la peau, mais où ils ne peuvent effacer les traits, propres à l'expression morale de l'ame; un beau vieillard ou une vénérable vieille de *van der Helst* & de *Denner*, plaira certainement davantage, qu'une laideur fort recherchée. C'est d'après ces principes que Brockes, si connu par ses tableaux poëtiques, apprécie le buste d'une femme âgée que *Denner* peignit sous ses yeux pour ma collection. Et comme dit M. Zacharie dans son Poëme *des quatre âges de la femme: L'ordre & la propreté régnent autour d'elle: dans un calme heureux elle adoucit par les soins domestiques l'aspect de la vieillesse.* Si l'Artiste eut traité son sujet différemment, il se

seroit

seroit écarté du choix du beau dans ce genre. L'exception prouveroit contre lui, & non pas contre la règle fondamentale.

Il en est tout autrement d'un objet, dont la présence inspire la terreur dans la nature. La forme de cet objet peut d'ailleurs être belle & susceptible de l'exécution la plus agréable de l'art. Dans le cas présent la terreur ou l'idée subite d'un malheur inattendu, ne paroît pas tant excitée immédiatement, qu'être, comme dit Wolf, une horreur des sens, produite par la réminiscence d'une sensation qu'on a déjà éprouvée; sensation que la conviction également prompte & moins distincte de l'imitation fait disparoître, en ne nous laissant que le sentiment de la beauté & de la force de l'objet, & par conséquent en ne nous laissant qu'un sentiment fort agréable.

Dans la nature le lion furieux, lors même qu'il est le paisible compagnon d'un Androclès, excite cette frayeur: mais par la fierté de sa prestance, il atteste que la nature a été prodigue en le formant. Il s'en suit de-là que les bêtes les plus féroces, dès qu'on en sépare l'impression du danger, ne nous affectent plus desagréablement dans l'imitation. Elles ne forment des objets desagréables que dans des circonstances particulieres: sous le pinceau d'un *Rubens* ou d'un *Snyder* elles ont au contraire un charme

charme singulier. Cette circonstance particuliere n'existe plus, dès que l'idée obscure du danger contre lequel la nature se révolte, a été abstraite de l'émotion de l'ame, qui n'a rien en elle-même qui nous déplaise. „Il s'agissoit, dit M. Batteux, de „séparer ces deux parties de la même impression. „C'est à quoi l'art a réussi: en nous présentant „l'objet qui nous effraie, & en se laissant voir en „même tems lui-même, pour nous rassurer & nous „donner, par ce moyen, le plaisir de l'émotion, „sans aucun mélange désagréable." Dans la suite de ce chapitre l'Auteur discute ces causes avec autant de solidité que de goût. Du reste il me semble qu'il ne fait que suivre l'idée de Fontenelle, sur la cause de la douleur mêlée de plaisir, sentiment qu'éprouve le spectateur à la représentation d'une tragédie. Ceci poura s'appliquer aussi en quelque façon aux mêmes sujets dans la Peinture, pour juger les choses les plus capables de remuer notre cœur.

Peut-être pouroit-on encore étendre la sphère de la Peinture. La paisible contemplation de la beauté & de l'élégance de la forme, que la nature, en mere bien-faisante, a accordé à la plupart des animaux, & qu'elle n'a refusé en marâtre qu'à un bien petit nombre, devient pareillement la source d'un nouveau plaisir. Ce plaisir est senti singulierement par l'admirateur de la nature, qui,

après

après avoir promené attentivement ses regards sur la beauté de la création, les ramene sans prévention sur le spectacle des arts. Aussi rien de plus agréable que le plaisir mixte, qui résulte d'une grande variété d'observations. Les choses que la crainte nous avoit empêché de bien connoître jusque-là, deviennent des objets qui flattent notre curiosité. Par leur vive exposition que nous devons à l'art, le plaisir se trouve guéri de la prévention, & acquiert un nouvel attrait par l'adresse de l'imitateur. Deux célèbres Anciens ont même prétendu trouver dans cette imitation la cause, pourquoi nous éprouvons du plaisir à contempler des objets hideux. Les tableaux de la fameuse *Rachel Ruytsch*, & ceux de sa devanciere, *Marie von Oosterwyk*, pouroient bien rendre douteux les raisonnements de Plutarque, qui met les lezards au nombre des objets dégoûtants. Que n'auroit pas fait ce Canibale amoureux, dont Montaigne cite la chanson, s'il avoit été Peintre? Voici la priere qu'il adresse à la couleuvre. „Couleuvre, arrête „toi, couleuvre! afin que ma sœur tire sur le pa„tron de ton corps & de ta peau la façon & l'ouvra„ge d'un riche cordon que je puisse donner à ma „mie: ainsi soient en tout tems ta forme & ta „beauté préférées à tous les autres serpens.

Figurons-nous que ce serpent a été un de ceux de la petite espece qui n'est pas nuisible & qu'Olea-

rius

rius représente dans une planche gravée à cause de
son extrême beauté. Boileau nous dit :

> Il n'est point de serpent, ni de monstre odieux
> Qui par l'art imité ne puisse plaire aux yeux.
> D'un pinceau délicat, l'artifice agréable,
> Du plus affreux objet, fait un objet aimable.

Je ne voudrois point recevoir cette proposition, en
général très-juste, sans aucune modification, ni en
séparer ce que le Poëte ajoute pour le Théatre :

> Mais il est des objets que l'art judicieux
> Doit offrir à l'oreille, & reculer des yeux.

L'Artiste doit donc s'interdire de peindre tout ce
qui seroit un objet d'horreur pour les yeux du
spectateur, ou il faut qu'il adoucisse les traits de
son tableau, comme le Poëte fait à l'égard de son
récit. Le Peintre *Antiphilus*, ayant jugé l'histoire
d'Hypolite digne de son pinceau, choisit l'époque
où ce Prince infortuné apperçoit le monstre. Ici
la Peinture n'a pas voulu offrir à l'œil ce que la
Poësie a osé faire : Racine, dans ce qu'il fait dire à
Theramene, nous expose toute l'horreur du tableau.
On sait le jugement qu'on a porté de cette fameuse tirade.

Il faut qu'il y ait des limites dans les arts,
quand ce ne seroit que pour mettre un frein à
l'imagination du Peintre, pour l'empêcher de dégrader le corps de l'homme & de planter sur ses
épaules la tête d'un animal. D'après ce principe,

le Centaure & le Dieu Pan aux pieds de chevre, plairont toujours davantage que le Minotaure & les Divinités Egyptiennes: dans le premier cas, l'assemblage des plus belles créatures, peut renfermer les beautés les plus variées de l'art.

Quant au reste, qu'on nous épargne la vue des monstres. *Ils sont effrayans dans la nature, dans les arts ils sont ridicules*, dit très-bien M. l'Abbé Batteux. Un Artiste, ne rassemblera pas dans un tableau, contre le premier précepte de la poëtique d'Horace, des serpents & des oiseaux, des brebis & des tigres, ou il destine sa Peinture à servir d'épouvantail aux oiseaux, comme Pline & Vasari le rapportent très-gravement, l'un d'un Peintre Romain dont j'ai oublié le nom, & l'autre de *Léonard de Vinci*. Si le monstre, enfanté par l'imagination du Poëte, est aussi hideux qu'Apollodore & Homere ont peint les Géants Typhon & Briaré, il faut bien se garder de le peindre. Au-lieu que si l'Artiste représente le monstre, destiné à être tué par Persée, il s'en sert pour donner plus de relief à la beauté d'Andromede; & le pinceau d'un *Titien*, d'un *le Moine*, ou d'un *Noël Nic. Coypel*, en tire peut-être plus de parti, que lorsque, pour relever la beauté de Venus on lui associe un Vulcain boiteux. L'ingénieux *Puget* a choisi pour son fameux grouppe d'Andromede l'époque où Persée détache du rocher la fille de Cassiope. Le héros
est

est entouré d'Amours, dont la présence indique & l'occasion & le succès de toute l'entreprise. Achille Tatius décrit un tableau, représentant le même sujet; le monstre y est transformé en une baleine, & cela sans doute pour éviter tout ce qui peut inspirer l'horreur. Cependant il n'étoit pas besoin que ce fut justement une baleine. Aussi en citant cet exemple, n'ai-je pas prétendu restreindre l'idéal que *Rubens* a employé pour représenter les chevaux marins dans le fameux tableau du *Quos ego*, conservé à la galerie de Dresde, idéal que *Torelli*, à ce qu'il me semble, a heureusement imité.

On voit en général que les Anciens ont été très-circonspects dans ces sortes de représentations. L'Artiste moderne, qui donne un air hideux à la tête de Méduse sur le bouclier de Minerve, trouve à rectifier ses idées sur les monuments de la plus haute antiquité. Sur les pierres gravées antiques, on voit souvent que la chevelure de serpents de Méduse n'est qu'indiquée. L'Artiste s'est efforcé de donner aux traits du visage la plus grande beauté, pour appuyer sans doute les passages de quelques Ecrivains [*] qui affirment, que l'aspect d'une beauté accomplie, est bien plus capable de produire sur un admirateur cette pétrification étonnante, que

[*] *Pausanias, in Corinthiacis,* c. 21.

la vue d'une laideur recherchée. La fameuse Méduse de Strozzi, rapportée par le Baron de Stosch, nous offre cette beauté singulierement bien rendue. Les empreintes de M. Lippert *f*, si zelé pour répandre le goût de l'antique, pouront encore mieux convaincre les amateurs de ce que j'avance. Cet homme par son entreprise a également bien mérité de l'art ancien & moderne; & le succès de son travail est tel que je n'ai pas besoin de recommander son utilité aux connoisseurs.

Je ne sais pourquoi l'Artiste, poûvant puiser dans les richesses d'Homere, emprunteroit ses sujets des Métamorphoses d'Ovide, où la fable transforme les créatures humaines en des êtres monstrueux. Les monstres sont pour les cabinets d'histoire naturelle, & non pas pour les galeries de Peinture. La morale des Princes peut faire son profit de la fable qu'on raconte de Lycaon. Mais je ne voudrois pas faire traiter ce sujet, j'aimerois encore mieux donner à peindre l'Hypogriphe de l'Arioste. Malgré cela s'il y avoit des amateurs qui voulussent absolument faire traiter l'aventure de ce Roi d'Arcadie après sa Métamorphose, nous pourions les confirmer dans leur goût par l'autorité d'une estampe d'après *Raphaël*, citée par John Evelyn *g*, ou

du

f Nova Acta erud. Jan. 1758. p. 337.
g Sculptura, or, *the History and Art of Chalcography and Engraving in Copper.* London 1755. p. 49.

du moins appuyer leur opinion par les exemples de *Rubens* & d'*Elzheimer* [h] Ces deux derniers Artistes ont traité la fable des habitants de l'Ile de Delos métamorphosés en grenouilles. L'Artiste allemand n'a conservé la configuration humaine qu'à une partie des Déliens. Dans le tableau de *Rubens* [i], l'attitude de Latone avec ses enfants est décidée & ne laisse rien d'équivoque. Pour moi je crois que ce morceau n'auroit rien perdu, si l'Artiste eut représenté quelques uns de ces hommes grossiers dans leur forme primitive, & les autres entierement métamorphosés en grenouilles: par là il auroit épargné aux connoisseurs le spectacle de ces êtres monstrueux & dégoûtants. Ainsi le connoisseur éclairé doit savoir gré à *Annibal Carrache*, d'avoir évité cet inconvénient dans son morceau du palais Farnese, où Circé métamorphose les compagnons d'Ulisse en pourceaux. Le compagnon du Héros, couché sur le devant du tableau, cache en quelque sorte sa tête métamorphosée, en passant son bras par dessus le groin qui est à l'ombre [k]. Cette ombre vient très-bien à l'appui d'une représentation, qu'il s'agissoit d'adoucir un peu.

Parmi

[h] Ce morceau d'*Elzheimer* est connu par une estampe de *Medelaine de Passe*, fille de *Crispin de Passe*, Graveur de Cologne.

[i] Le tableau en question se trouve à la Galerie de Dusseldorf.

[k] *Imagines Farnesiani Cubiculi. Annibal Carracci pinx, Petrus Aquilla del. et incid.*

Parmi les Fleuves couronnés de roseaux, un Inachus, un Acis ou un Tibre [l] la tête armée de cornes ne doit pas plus nous choquer qu'un Bacchus ou un Pan portant également des cornes. Michel-Ange, qui a élevé son Moïse au dessus de l'air vénérable des Fleuves a jugé nécessaire pourtant de lui donner cette sorte de ressemblance avec ces Divinités païennes. Je laisse à d'autres à discuter quel motif lui a fait prendre ce parti [m]. Pour moi je ne ferois point difficulté d'exclure de la Peinture le Po avec une tête de Taureau; je reserverois des sujets pareils pour les statues, les bas-reliefs & les médailles. Ou je les ferois traiter par des Dessinateurs; parce que dans un dessin la vérité insinuante du coloris y manquant, on ne remarque pas si bien la fidelité de la représentation. De-là on sent bien que ces remarques ne sont pas faites pour les coloristes foibles; c'est le seul cas où leur incapacité ne nuit point à leur composition. Relativement à cet objet le Sculpteur trouve moins d'inconvénients que le Peintre. Mais qu'est-ce qui empêche celui-ci, quand il est dans le cas de

traiter

[l] *Vincenzo Cartari Imagini dei Dei degli Antichi.* Lyon 1581. p. 222.

[m] M. Falconet, critique l'ajustement de Moïse, & trouve indécent que l'Artiste lui ait laissé les bras nuds jusque par dessus les épaules. Voyez: *Observations sur la statue de Marc-Aurele & sur d'autres objets relatifs aux Beaux-Arts. Amst.* 1771.

traiter des sujets semblables, de les exécuter dans son tableau en forme de bas-reliefs. Si les Idoles horribles des nations Indiennes, quand on nous les représente dans un de leurs temples avec quelques unes de leurs cérémonies, n'ont rien qui nous déplaise, c'est sans doute parce que l'imitation d'un simple bas-relief ne sauroit avoir cette vie & ce sentiment qui nous affecte. Pour peu que la nature ait été violée par la représentation de l'art, nos sensations nous en avertissent bientôt & nos yeux blessés se détournent de l'objet. „Medée ne doit „point égorger ses enfants à nos yeux : le dé-„testable Atrée ne doit pas faire les préparatifs de „son repas sanguinaire sur le Théatre *.„ Tel est le précepte qu'Horace donne aux Poëtes tragiques. Plutarque reprend le Peintre *Timomachus* d'avoir représenté Medée, égorgeant ses enfants. D'ailleurs ce même Peintre se trouve loué dans deux épigrammes, traduites par Ausone, pour avoir choisi l'époque de la suspension d'un si cruel dessein, le moment de la réflexion. La conséquence que l'on peut tirer de ces deux récits, est toujours la même chose pour le Peintre. Elle confirme la règle fondamentale, & de plus le sens des anciens se trouve éclairci par un autre exemple, rapporté

par

* Nec pueros coram populo Medea trucidet,
Aut humana palam coquat exta nefarius Atreus.
Horatii Episto. L. III. v. 185.

par Lucien. Je m'étendrai davantage ailleurs sur cet exemple. Il suffit de dire que Medée est le sujet de ce tableau.

Rien de plus facile à trouver que le terrible; mais quand il n'est pas combiné avec la grandeur morale, il lui manque cette force qui, en remuant le cœur, y répand du plaisir. Le desespoir de Medée en général me paroit plus intéressant que la vengence du fils d'Achille. Qui ne se sent pas attendri à la vue de l'infortunée Polixene? Le silence même d'Homere sur l'action barbare de Pyrrhus qui égorge la fille de Priam sur le tombeau d'Achille, devient instructif pour l'Artiste. Peut-être l'est-il plus que le tableau de *Polygnote*, exposé à Delphe. Pausanias [a] a été aussi soigneux à nous faire remarquer ce silence qu'à nous donner la description de ce tableau. Cependant parmi les Peintres d'aujourd'hui, l'ingénieux *Pittoni* a traité plusieurs fois l'histoire de Polixene, mais toujours avec la plus grande circonspection. Cet Artiste devoit-il, à l'exemple de *Polygnote*, représenter Pyrrhus furieux saisissant de la main gauche, la chevelure de la Princesse nouée derriere la tête? Oui, peut-être pour peindre les mœurs d'alors. *Pittoni* ne nous montre que les préparatifs du sacrifice, & Pyrrhus, l'épée nue dans la main droite, adressant la parole à l'infortunée fille de Priam.

Darès

[a] *In Atticis.*

Darès le Phrygien nous apprend qu'elle avoit la taille haute & svelte, & qu'elle avoit les cheveux longs & blonds qui, suivant Pausanias, étoient noués par dessus la tête à la maniere des Vierges Troyennes *p*. Il ne faut pas que l'agrément soit en contradiction avec le costume.

C'est en apportant la même circonspection, qu'on rend supportables les Peintures de la mort d'Holopherne. Je mets la mort du Général assyrien au nombre des sujets que le bon goût ne fournit guere aux Artistes, surtout lorsqu'ils la traitent imédiatement après la catastrophe *q*. Si les Artistes se sont souvent écartés des principes reçus, il s'en faut bien que ç'ait été toujours par l'impulsion du génie. Obligés de travailler pour des gens plus riches que sensés, ils falloit qu'ils se conformassent à leurs idées bizarres & triviales. Une infinité de tableaux qui péchent contre les règles, surtout contre celles du costume, manifestent le mauvais goût des curieux qui les avoient commandés.

H 4

p Sur cet objet, voyez surtout l'ouvrage de Winkelmann, intitulé: *Description des pierres gravées du feu Barois de Stosch*. Florence 1760. La Description de Polyxene sur une sardoine de ce cabinet nous offre une belle explication du tableau de Polygnote.

q C'est d'après ce principe que Richardson, *Traité de la Peinture* Tom. I. p. 50. releve dans un dessin *de Polidore de Caravage*, l'action de Caton qui vient de rouvrir sa plaie.

dés. Aussi Borghini dans son *Riposo*, s'éleve-t-il avec force contre cette dépravation, & montre l'influence fâcheuse qu'elle peut avoir sur les ouvrages de l'art. Cependant toutes les fois qu'on voudra que l'usage de quelques grands Artistes décide la question, mes remarques seront en pure perte. Qui ne connoit le penchant singulier de *Joseph Ribera*, dit *l'Espagnolet*? Le Martyre de St. Barthelemi ou de St. Laurent, & en général les sujets les plus terribles & les plus affreux, étoient les objets chéris de son pinceau. On peut dire de lui, ce que Pline rapporte *d'Eutycrate*, fils & éleve de *Lysippe*: *Austero maluit genere, quam jucundo placere.*

J'ai remarqué des sujets pareils dans des tableaux peints par de célèbres Artistes; mais ils m'ont toujours paru plus faits pour charmer les yeux d'un sanguinaire Mahomet qui donnoit de l'ouvrage & des leçons à *Gentil Bellin*, que pour plaire à un connoisseur du vrai beau. On sait que cet Empereur fit couper la tête à un esclave en présence du Peintre, pour mieux le convaincre, que dans son tableau de la décolation de St. Jean, il avoit manqué la nature.

En jettant les yeux sur le tableau de Terée où l'on voit Progné jetter sur la table du Roi de Thrace la tête sanglante & déchirée d'Itys son fils, je reconnoitrois aussi peu le sage & tendre auteur de

Stra-

Stratonice & d'Antiochus, que Despréaux reconnoissoit l'auteur du Misantrope en voyant jouer les fourberies de Scapin: mais *Lairesse* raccommode tout, en nous apprenant lui-même dans son ouvrage sur la Peinture, que ce tableau étoit une composition inconsidérée de sa jeunesse. La sévérité avec laquelle il juge ce morceau lui concilie tous les suffrages, & fait qu'il mérite de servir de modele à tous les Artistes. Dans ce jugement on retrouve tout *Lairesse*.

Mais il y a d'autres Artistes qui demandent de l'attention, de l'admiration, & non pas de l'indulgence: car ils marchent sur les traces d'Homere. Il est vrai, ils suivent aveuglément les pas de ce Poëte mais ils les suivent. Un Artiste de cette espece va furetant les Anciens: associé à leurs admirateurs, il donnera comme un autre le titre de divin à Homere, il ne vous parlera que d'antique. Mais plein de cette gravité qui caractérise l'Antiquaire, & loin de chercher le gracieux chez les Anciens, il ne s'arrête qu'au sombre, dont l'aspect est seul capable de dérider un peu son front. Prend-il le parti de vous offrir du gracieux, il vous représentera, avec des contours ressentis, Diane outragée par Junon. Il se gardera bien de vous offrir cette Déesse au moment, où dépouillée de son arc & de ses fléches, elle paroit dans l'Olympe de-

vant Jupiter qui écoute ses plaintes & qui y paroît sensible : il vous la représentera dans cette situation contrainte, où Junon, lui saisissant les deux mains, lui donne sur les oreilles avec son arc. Pour ses tableaux sublimes il choisira le combat des Dieux, & le sujet principal sera Minerve renversant Mars & Venus sur l'arene. Etendues dans la poussiere, elles gissent tout de leur long, ces pauvres Divinités ! L'Artiste audacieux veut-il s'élancer dans les spheres de l'Allégorie, il entoure la main droite de Jupiter de l'affreuse chevelure *r* d'Até, sa fille, Déesse du mal, & il la fait précipiter du haut des lambris célestes par le Dieu du tonnerre.

Vous remarquerez ici, mon cher ami, que toutes les Allegories d'Homere qu'Heraclide nous a disséquées, ne sont pas propres à faire des sujets de Peinture. Celles mêmes qui passent pour les plus ingénieuses, lorsque les personnages allégoriques ne sont pas susceptibles de prendre de belles formes, sont dans le cas des exceptions. Encore moins la décence permet-elle à la Peinture de nous offrir les outrages & les violences des hommes contre les femmes ; elle doit renoncer à traiter le sujet où Jupiter charge Vulcain de châtier Junon. Feroit-elle paroître la sœur & l'épouse du Maître des Dieux, les mains attachées derriere le dos, deux

énormes

r Ilias XIX.

énormes enclumes à ses pieds, & suspendue à une pierre d'aiman. Ce sujet peut-il être exécuté sans nous révolter à cause de la considération que nous avons pour le sexe, & sans détruire entierement l'idée que la fable nous donne d'une Déesse? C'est M. le Comte de Caylus qui rapporte l'exemple & qui forme le doute [1].

Mais c'est assez vous entretenir de ces écarts, que je serois bien embarassé de vous représenter sous une face tolérable. La plus belle de toutes les routes est celle qui mene au beau. On ne demande plus, pourquoi la beauté plaît-elle si fort? „C'est la demande d'un aveugle," répondit Aristote à un homme qui lui faisoit cette question.

[1] *Nouveaux sujets de Peinture & de Sculpture.*

CHAPITRE X.
La Morale de l'Artiste.

Ne faut-il pas que l'Artiste qui veut exciter en nous le sentiment du beau, du noble & du sublime, soit lui-même vivement affecté de ces qualités, & que pour l'être, il ait des idées nettes de ces choses? „Voulez-vous m'arracher „des pleurs, dit Horace, commencez par pleurer „vous-même."

Peut-être me trouvera-t-on aussi rigide pour les Peintres qu'on a trouvé Vitruve sévere pour ses Architectes; il exigeoit d'eux toutes les connoissances des Philosophes. On me permettra néanmoins d'exiger de mon Artiste qu'il ait des idées justes des principes moraux, & qu'il en fasse l'application aux règles du goût; du moins je suis aussi en droit de le faire, que ceux qui, pour lui faciliter la connoissance du dessin & de la perspective, veulent qu'il prenne une teinture de la géométrie. C'est là une maxime de *Pamphile*, répétée depuis par Alberti, Abraham Bosse, Lairesse & d'autres; elle est encore confirmée par les fondations nouvelles des Académies de dessin.

Vous n'ignorez pas, mon cher ami, qu'il ne suffit pas d'avoir un talent distingué, pour manier
légé-

légèrement le pinceau & le ciseau, que ce n'est pas assez d'avoir un jugement sain, épuré par les connoissances, pour faire enfanter à l'Artiste des productions qui parlent au sentiment & qui emportent les suffrages de la tranquille raison. Voulez-vous peindre les ames, il faut ajouter à ces qualités, des talens encore plus sublimes: *Il faut*, dit Opitz, *un esprit qui ait de la chaleur, qui s'élance au de-là des pensées des ames communes.*

Pour atteindre à la perfection il faut que toutes ces qualités se trouvent réunies. Sur rien on ne pense rien; un esprit sans chaleur ne conçoit que des pensées froides, & une ame sans mœurs n'enfante que des idées dénuées de noblesse. Et sans la facilité de la main la pensée la plus heureuse manquera son but faute d'une belle exécution.

Si pour exécuter une belle pensée, vous ne voulez choisir que les heures d'enthousiasme, vous me trouverez d'abord de votre sentiment. La Peinture à son heure du Berger comme l'amour; c'est cette heure favorable que le Peintre doit savoir saisir & mettre à profit. Longin, ce Maître du sublime, donne le conseil aux Orateurs de se nourrir sans cesse de pensées nobles & élevées.

Ce conseil d'un sage Critique est applicable à tous les beaux arts. Il faut que l'esprit du Peintre, comme Opitz l'exige de celui du Poëte, *sente le ciel*.

ciel. Mais que dans son vol le plus haut il soit toujours éclairé de la lumiere la plus pure!

La sérénité de l'esprit décide seule le dégré de décence marqué pour chaque composition, & donne le caractere de grace convenable à chaque figure. Le lourd, le roide & le papillotage sont les défauts contraires à ces qualités : d'après l'ouvrage on juge l'ouvrier.

Il faut que les formes soient non seulement correctes, mais il faut aussi qu'elles soient moëleuses de dessin. Soit que l'esprit de l'Artiste, livré aux impressions de la joie, trace le tableau des jeux & des ris, soit que rempli d'une douleur intime, il imprime sur la toile l'image des soucis & des chagrins, il sera toujours dans l'obligation de sacrifier aux graces. C'est ainsi qu'on exige pour tous les ouvrages du sentiment & de la chaleur. C'est à ces seules conditions, mon cher ami, que votre Artiste, donnera aux personnages de son tableau cette vive expression de dignité & de convenance, conforme aux idées reçues, soit qu'il emprunte ses sujets d'Anacréon ou d'Homere. Il ressemblera dans son art à ces habiles acteurs qui savent heureusement saisir le caractere du personnage qu'ils représentent.

Dans les plus belles tragédies du grand Corneille la vertu Romaine ne brille avec tant d'éclat que parce que le Poëte se sentoit animé d'une façon

de

de penser analogue. Et dans les ouvrages immortels du profond *Pouſſin* la gravité Romaine se montre encore plus que le costume du tems dans lequel ce grand Artiste a su heureusement se placer.

La Morale que je prêche n'est rien moins que sévere, & elle ne donnera pas grande peine à votre Artiste déja préparé par une heureuse éducation. Pour moi, je me croirois bien richement récompensé de mes peines, si je pouvois contribuer à la perfection morale de quelques Eleves, si je pouvois leur persuader d'entendre mieux leurs intérêts, & d'éviter ces éclats de caprice & d'entêtement, ces mouvements de haine & de jalousie, qui ravalent l'ame, qui dépriment le talent, & qui nuisent à la réputation de l'Artiste & à la gloire des arts. L'Artiste homme de bien répand une nouvelle dignité sur les Arts [t].

Je vais vous tracer le tableau de cet homme. Honnête & généreux, il sent le mouvement de la vertu & l'amour des arts au même dégré, il s'efforce autant à se former le cœur, qu'à se perfectionner dans la profession à laquelle il s'est senti appellé par l'impulsion de la nature. Je l'aime, parce qu'il aime

[t] N'oublions jamais un trait de la vie de *Cignani*; n'oublions jamais son cœur noble & honnête: „Son caractere de bonté, „de générosité, le portoit à soulager ses Eleves, à faire du „bien à ceux qui le désobligeoient, & à louer ceux qui par„loient mal de lui." Dargenville, Abregé de la vie des plus fameux Peintres. Tom. II. p. 177.

aime parmi ses contemporains les plus habiles, parce qu'il aime l'art & l'Artiste. Je l'estime, parce qu'émule d'une gloire à laquelle tout le monde peut aspirer, il tâche d'acquérir les talents qui lui manquent, & qu'il ne cherche point à établir sa réputation sur les débris de celui qui les a déja acquis. - - - Mais n'est-ce pas là exiger d'un Artiste les vertus d'un Grandison ?...

Non, ce n'est pas trop exiger: c'est la vertu sublime d'un Virgile parmi les Poëtes, d'un *Apelle* parmi les Peintres qui rendit justice à *Protogene*; c'est cette vertu que le *Titien*, toujours jaloux du *Tintoret*, n'acquit jamais. Le *Bernin*, tout jaloux qu'il étoit, ne put refuser de rendre la même Justice à Perrault, & le *Bernin* a trouvé un Panégyriste dans le contempteur de Rousseau ".

J'ajou-

" A la voix de Colbert Bernini vint de Rome,
De Perrault dans le Louvre il admira la main.
Ah! dit-il, si Paris renferme dans son sein
Des travaux si parfaits, un si rare génie,
Faloit-il m'appeller du fond de l'Italie?
Voilà le vrai mérite. Il parle avec candeur,
L'envie est à ses pieds, la paix est dans son cœur.
Qu'il est grand! qu'il est doux de se dire à soi-même,
Je n'ai point d'ennemis, j'ai des rivaux que j'aime!
Je prens part à leur gloire, à leurs maux, à leurs biens,
Les arts nous ont unis, leurs beaux jours sont les miens &c.
Voltaire. Discours sur l'envie.

Cette Anecdote de M. de Voltaire, comme je m'en suis informé, s'accorde parfaitement avec le bruit public, & n'a d'ailleurs rien de contraire à la sagacité du Bernin.

Mais

J'ajouterai encore quelques traits au tableau moral de l'homme à talent. L'Artiste qui occupera la premiere place dans mon eftime, c'eft celui qui cherche de bonne foi la vérité, qui écoute fans emportement ouvert ou fans rage fecrete le jugement motivé du connoiffeur, qui ne prend pas une humeur atrabilaire & un caractere intraitable pour de l'efprit & du zèle : qui feconde & foulage de tout fon pouvoir fes confreres moins bien partagés que lui de la fortune, qui eft intimement perfuadé que les traits d'humanité donnent bien plus de relief à l'homme, que les talents les plus diftingués fans mœurs & fans vertus : qui, cherchant à plaire & à être utile à une autre génération, tâche de former d'habiles gens, & qui, loin de jetter un œil d'envie fur les progrès d'un Eleve de génie, lui dévoile tous les fecrets de l'art : qui enfin eft bien éloigné de fe flatter follement que le Créateur n'a été prodigue de fes dons que dans une époque & que pour un feul homme, que cette heureufe époque

Mais les *Mémoires de Charles Perrault*, imprimés à Paris depuis quelques années fur le manufcript de l'auteur, fe trouvent entièrement en contradiction avec ce qu'on avance ici & dégradent furieufement le caractere embelli de l'Artifte Romain. La juftice que le *Bernin* rendit à *Marin* qui avoit excité fa jaloufie par un magnifique bufte de marbre repréfentant Louis XIV, auroit-elle auffi befoin de nouveaux témoignages ? *Mélanges d'Hift. & de Litt. de Vigneul de Marville. T. III. p. 108.*

I

que est celle où il vit & que ce fortuné mortel, c'est lui! Rien ne sauroit excuser une façon de penser uniquement restreinte à soi-même.

Que chaque Artiste examine sérieusement, si la sérénité de l'ame ne communique pas une nouvelle beauté à ses talents & mêmes à ses ouvrages. Et quelle ame conserve à juste titre plus de sérénité que celle de l'homme de bien? - - -

Certainement le goût du beau moral, & celui du beau dans les arts, coulent de la-même source, comme l'a très-bien remarqué M. Batteux [x]; & assurément un Professeur, préposé à enseigner l'un & l'autre, ne seroit rien moins que superflu dans une Académie bien reglée.

C'est alors que les lumieres de l'Artiste s'étendent, & que ses inventions deviennent susceptibles d'une infinité de nuances. Dans l'exécution d'une statue ou d'un tableau, l'abondance de pensées & la fecondité de génie viennent à l'appui d'un sujet que l'Artiste a médité, & qu'il a considéré, d'après les notions morales & sous les aspects mécaniques de l'art.

C'est ainsi que le jeune *Bernin* donne à son Apollon, lorsqu'il poursuit la jeune Daphné, un caractere de l'amour le plus violent & le plus respectueux [y]. Apollon saisi d'étonnement de ce qu'il voit, & le bras un peu tiré en arriere, semble vouloir

toucher

[x] *Les Beaux Arts réduits à un même principe.* Ch. X.
[y] *Villa Borghese, in Roma* 1700.

toucher en tremblant la Nymphe fugitive & arrêtée dans sa course au moment de sa métamorphose.

Un Peintre estimable, *Gerard Lairesse*, exprime ce même respect d'une autre maniere. Apollon n'ose toucher la Nymphe qu'avec le revers de la main, la partie intérieure tournée du côté du spectateur. Il sent si le cœur de la Belle qu'il perd tout d'un coup, palpite encore. C'est la beauté de sa configuration qui doit faire connoître Phebus. Mais il faut qu'il soit privé de l'éclat du Dieu de la lumiere & des honneurs de la Divinité, parce que Jupiter l'avoit banni du Ciel, & condamné, comme dit *Utz*, *à vivre parmi les mortels, loin des plaisirs des Dieux, & à garder les troupeaux d'Admete*. Sous la main d'un Artiste qui ne connoît que l'amour sans respect, Apollon auroit été pris pour Pan, & les Graces, effarouchées par l'ouvrier, auroient fui encore plus vîte que Daphné.

Les exceptions des fameux Maîtres ne doivent jamais changer nos principes. Elles ne font que nous imposer la nécessité de nous les rappeller sans cesse. On admiroit dans *Parrhasius* la grace de l'exécution, l'élégance du contour, mais jamais le pinceau cynique.

Voyons maintenant les tableaux de conversations. Aussi dans cette partie de l'art, l'expression ennoblie parle en faveur de la façon de penser, & peut-être des liaisons de l'Artiste. Lairesse s'est

vainement efforcé de donner aux Artistes l'instruction la plus utile en faisant la comparaison de l'honnête & du noble avec le grossier & le bas par les images les plus sensibles. On remarque que cet Artiste se peint lui-même, & que ses ouvrages portent souvent les marques de sa vie déreglée. *Adrien Brouwer*, qui ne péchoit que par le choix du sujet, étoit ferme dans le dessin & dans la manœuvre, & suivant le langage des Peintres il avoit de la noblesse dans le faire; mais comment cet Artiste, s'il avoit voulu prendre un vol plus haut & choisir des sujets plus élevés, auroit-il pu atteindre la moralité convenable d'une expression & d'une attitude, lui, qui ne fréquentoit que des tavernes & des hommes de la lie du peuple? Ce manque de politesse, ou, comme disent les François, de ton de la bonne compagnie, n'est-il pas aussi le défaut de la plûpart de nos savants? Privés de l'avantage de fréquenter le grand monde, le mauvais ton perce malgré eux dans leurs écrits par la bassesse des expressions & par d'autres suites d'une éducation négligée.

Cependant le terme de *noblesse*, tel que je viens de l'employer dans l'acception des Artistes, ne vous a-t-il pas un peu choqué? Je le crains: je m'explique donc?

Il y a des Artistes qui décident de la noblesse d'une composition d'après l'entente mécanique des cou-

couleurs, d'après les traits fermes & fondus les uns dans les autres, d'après le beau faire. Il n'y a point de connoiſſeur qui puiſſe refuſer cet avantage à *Brouwer*; ce Peintre peut même être conſidéré comme un des plus beaux modeles dans ces diverſes parties de l'art. L'on ſait qu'il s'étoit acquis l'eſtime d'un *Rubens* par la vérité de ſon expreſſion, & que ſur cet article il efface encore bien des Peintres d'hiſtoire en petit. Mais le zèle de parler du deſſin & du maniement pittoresque en Artiſte, ne nous permet pas de renverſer l'idée philoſophique de la nobleſſe & de confondre les choſes.

Quand *Rembrant*, dans quelques uns de ſes tableaux & de ſes eſtampes, deſſine avec peu de nobleſſe des Anges & des Saints, l'objet ne laiſſe pas de conſerver eſſentiellement la grandeur qui lui eſt propre. *Brouwer* au contraire a beau deſſiner ſes villageois avec toute la fineſſe & toute la nobleſſe pittoresque dont nous avons parlé, ſon ſujet ſera toujours très-ignoble, l'Artiſte ayant une fois renoncé à la décence. Cependant les ſujets bas & communs tels que les Savoyards de M. *Pierre* & les Payſans de M. *Greuze*, peuvent être embellis & traités noblement. C'eſt ainſi que certains Artiſtes parmi les Anciens ſavoient repréſenter ſous un aſpect agréable les métiers les plus bas: ils avoient ſoin de n'introduire que des enfants dans les boutiques des Artiſans, ou de ne placer que des génies

génies sur les rivages pour la pêche, comme nous le voyons par quelques tableaux d'Herculanum.

D'un autre côté les sujets les plus nobles peuvent être avilis par un travestissement trivial: comme par exemple, quand *Galaton* Peintre Grec représente Homere & les Poëtes qui ont puisé dans les mêmes sources, dans une Allégorie, dont l'esprit d'un *Brouwer* même auroit eu honte. Pour expliquer la pensée de *Galaton*, je citerai un passage de Manilius:

> Cujusque ex ore profuso
> Omnis posteritas latices in carmina duxit.

Pline appelle fort ingénieusement Homere *fontem ingeniorum*, & Ovide ne s'exprime pas moins heureusement sur ce Poëte, quand il dit [z]:

> Aspice Maeonidem, a quo ceu fonte perenni
> Vatum Pieriis ora rigantur aquis

Ces passages nous indiquent une expression plus convenable de la même Allégorie. D'après ces notions qu'est-ce qui empêche l'Artiste de donner pour attribut à Homere l'urne d'un fleuve, dont le courant se communique à d'autres fleuves? Alors on aura l'Allégorie de *Galaton*, sans la représentation dégoutante qu'il en a faite [a]. Nouvelle preuve de l'obligation de l'Artiste de ne nous offrir les objets de son invention que sous les faces les plus avantageuses.

[z] III. Amor. Eleg. 8. [a] *Aelianus Var. Hist.* XIII. 22.

LIVRE II.
DE LA COMPOSITION DU TABLEAU.
SECTION I.
L'INVENTION.
CHAPITRE XI.
Divisions de la Peinture.

Dans la Peinture, le don de voir & de sentir est en quelque sorte l'aurore d'un beau jour. Cette aptitude tient le premier rang dans l'ordre des opérations de l'Artiste. Dès le commencement de cet ouvrage j'ai montré de quelle nécessité il est pour le Peintre qu'il ait l'esprit juste & le goût sûr.

A moins que nous ne soyons éclairés par les idées les plus nettes qui naissent de la finesse du tact & qui se replient sur le sentiment, nous ne réussirons jamais dans un Art qui a la beauté pour objet principal, nous ne parviendrons jamais à lui donner toute l'expression dont il est susceptible.

Nous appellons Peinture l'expression des objets visibles par le moyen du dessin & de la couleur sur une superficie plate. De-là il est évident qu'une expression si bien déterminée doit parler aux sens.

Il nous sera permis aussi de supposer sur ce point le plaisir que nous trouvons dans la perfection. Quel sera le résultat de notre définition & de ce principe ? Qu'il faut que cette expression soit parfaite [b] : qualité qu'on est toujours en droit d'exiger du sujet même, dans lequel la perfection sensible est la beauté. Même perfection suivant la subordination : même beauté par rapport aux sensations. La nature embellie mérite seule d'être un objet de la Peinture & d'occuper l'Artiste qui connoît la dignité de son art.

La persuasion de l'observateur est le fruit d'une expression parfaite. L'empire de cette persuasion est tel qu'il produit l'illusion des yeux. Dès lors le spectateur oublie l'Artiste & tous les stratagêmes qu'il a employés: il ne s'entretient plus qu'avec l'objet représenté. L'émotion qu'il éprouve en contemplant un ouvrage qui porte ce caractere, est la derniere fin de cet art agréable. C'est alors que le talent parle à l'ame. Ce qui doit exciter des sensations pures ne comporte point de ressorts grossiers.

[b] Selon les principes d'un de nos Philosophes, l'essence des Beaux-Arts & des Belles-Lettres consiste dans l'expression sensible de la perfection. Voyez, *Réflexions sur les sources & les rapports des Beaux-Arts & des Belles-Lettres de Moses Mendelsohn, dans les Variétés littéraires Tom. I. p.* 139. Quant à la Peinture en particulier, consultez *le Cours de Peinture de de Piles.*

fiers. On ne parviendra à son but dans aucun genre que par la perfection de l'objet qui s'offre à nos sens. Le moyen de produire cette émotion, c'est le choix; & l'expédient de faire éclorre cette persuasion, c'est l'imitation de la nature *c*. Ce sont ces deux objets qui ont fait jusqu'ici le sujet de nos recherches.

Sans doute il s'est trouvé des Artistes d'ailleurs estimables, qui se sont avilis en cultivant des parties trop basses du champ des Beaux-Arts. Tout ce qu'on peut faire pour eux, est de ranger leurs productions de ce genre au nombre des exceptions & de ne jamais les proposer pour règle. Les auteurs de ces ouvrages méritent le nom de *Contempteur d'eux-mêmes* dans un sens bien différent de celui dans lequel ou le disoit autrefois de *Callimaque*.

c Le principe de l'imitation de la nature dans les Beaux-Arts, établi par M. l'Abbé Batteux, n'a pas paru suffisant pour tous les cas à quelques savants d'Allemagne; M. Schlegel, Traducteur *des Beaux-Arts réduit à un même Principe*, réfute ce principe dans des differtations savantes. L'on a vu dans la note précédente, que Moses Mendelsohn, d'après Baumgarten, fait consister l'essente des Beaux-Arts dans *l'expression sensible de la perfection.* „Si l'on demandoit à M. l'Abbé Batteux, „dit ce Philosophe, quel moyen la nature a employé „pour nous plaire, & pourquoi l'imitation nous plaît, „ne seroit-il pas aussi embarrassé que le fut ce Philoso„phe Indien par cette question si connue: Et sur quoi „repose la grande tortue?"

Au reste nous ne jugeons pas la Peinture d'après les exceptions.

Un tableau est un tout qui ne peut bien se présenter à nos yeux que par l'union des parties. Ces parties demandent souvent des embellissements & exigent toujours de la subordination. Dès que la subordination gagne dans les parties inférieures & que la beauté de l'ensemble découle de cette subordination, dès-lors il n'est plus difficile de trouver la dénomination pour la beauté des parties analogues.

Une contrée sauvage n'est pas belle; mais la nature de cette contrée peut intéresser par sa nouveauté & en même tems avoir pour l'effet de belles parties qu'on ne trouve point dans des cantons agréables. Par l'artifice de la lumiere & des ombres, par l'intelligence des couleurs locales, & par l'addition de l'idéal, ces parties deviennent susceptibles d'harmonie dans l'ensemble & par conséquent d'embellissements. Les aspects les plus affreux du nord n'ont pas été plus stériles pour l'esprit d'un *Aldert van Everdinguen*, que les cascades agréables de Tivoli pour le génie d'un *Salvator Rosa*: au moyen de la subordination, le tronc hérissé d'un chêne renversé par l'ouragan, ne déparera pas le paysage d'un *Gaspre Poussin* [d]. C'est ainsi que nous

[d] On en trouve des exemples dans l'ouvrage publié à Londre par Pondt & Knapton. On connoit les talents pour

le

nous voyons quelquefois des roches & des ruines remplir le devant du tableau, pendant que nous découvrons dans un agréable lointain le plus beau temple dorique.

Lairesse s'élève avec force contre l'abus du *Pittoresque*, ou contre les sites bizarres; mais sans doute son zele l'emporte un peu trop loin là-dessus. Evitons toujours l'exagération. La Critique a ses *Sprangers* comme la Peinture.

Les sujets de la nature visible sont infinis, mais ils ne sont pas de la même valeur pour l'effet pittoresque. La Peinture emblématique permet à l'Artiste de personnifier les êtres incorporels & possibles *, tels que les vertus & les vices; au moyen de la fiction qui les revêt d'un corps, ils sont reçus dans cet art comme des objets visibles. Un art qui se propose de persuader les yeux, se fonde sur la vraisemblance. Les loix de cet art sont universelles pour

le paysage de *Gaspre Dughet*, qui prit le nom de *Poussin*, parce que ce grand Peintre avoit épousé sa soeur.

e Salvator Rosa qui mettoit autant de chaleur dans ses vers que dans ses tableaux, a fait un Poëme sur la Peinture dans lequel il s'exprime ainsi:

— *Che tutto quel, che la natura fa,*
O sia soggetto al senso, o intelligibile,
Per oggetto al Pittor propone, e da.
Che non dipinge sol quel, ch'è visibile:
Ma necessario è, che talvolta addite
Tutto quel, ch'è incorporeo, e ch'è possibile.
 Satire di Salvator Rosa.

pour l'invention, & si l'Orateur Romain nous définit bien cette invention en nous disant que c'est l'art de trouver les choses vraies ou si ressemblantes aux choses vraies qu'elles en rendent les causes vraisemblables, nous pouvons mesurer là-dessus l'invention poëtique & l'invention pittoresque. Quant à la derniere, on l'appelle communément l'ordonnance ou la disposition.

Au moyen de l'invention poëtique & de la disposition pittoresque, le tableau est composé de figures d'un grand goût de dessin; & par l'harmonie de la lumiere & de la couleur il est représenté ressemblant à la nature. L'expression des passions de l'ame anime les figures, & relève l'ensemble. On a quelquefois séparé l'expression, comme une partie capitale; mais en général on l'a comprise dans le dessin.

La composition, le dessin & le coloris *f*, sont donc les divisions les plus ordinaires de l'art. L'invention & la disposition ou l'ordonnance sont des subdivisions de la composition. Je ne trouve aucune raison de m'écarter de ces dénominations connues.

f Ce sont là les divisions d'un de Piles & d'un Felibien. *Leo Baptista de Albertis*, contemporain & parent du fameux Laurent de Medicis, & connu par une Lettre (Epist. X, 7.) d'Ange Politien à ce même Laurent de Medicis, divise pareillement la Peinture en *circumscriptionem, compositionem, & luminum receptionem*. Junius, Scheffer & d'autres font un plus grand nombre de divisions.

CHAPITRE XII.

De la liaison du Poëtique & du Mécanique dans le premier plan du tableau.

Par une sage distribution, par un dessin correct, & par la magie de la couleur, le Peintre peut imiter avec vivacité la beauté de la nature. Mais tous les objets de la nature n'excitent & n'occupent pas nos passions. Il n'y a que la beauté de l'invention & de l'expression des affections humaines qui donne ce dégré de perfection aux ouvrages de l'art. C'est par cette beauté que l'Artiste peint pour l'ame & qu'il ordonne pour le jugement. Mais la portion mécanique prépare à la portion poëtique un corps, ou une enveloppe qui charme les yeux. Avant toute chose le cœur veut être saisi, l'esprit veut être flatté, l'œil veut être séduit.

Tel est en peu de mots le plan d'un tableau parfait. C'est ce plan que je suivrai dans mes observations. Dans ce chapitre je me propose de considérer l'ensemble avec l'Artiste.

„L'invention, dit de Piles, trouve seulement
„les objets du Tableau, & la Disposition les place.
„Ces deux parties sont différentes à la vérité: mais
„elles ont tant de liaison entr' elles, qu'on peut
„les

„les comprendre sous un même nom ᵍ." Le choix continu du beau poura-t-il manquer à l'invention, & même à l'exécution? Non, je dis plus: le poétique & le mécanique de l'art ne doivent être séparés ni de l'invention dans l'esprit de l'Artiste ni de l'exécution dans l'économie de l'ouvrage. Les Critiques veulent que l'imagination du Peintre soit vivement frappée de son objet, & qu'il ait l'original dans la tête, avant d'en commencer la copie sur la toile ʰ.

Vous citerez, mon cher ami, à votre Artiste l'enthousiasme comme un des meilleurs moyens, de réussir & vous lui décrirez ce mouvement comme une inspiration céleste. S'il vous demande, ce que les Critiques entendent par cette dénomination, faites-lui remarquer ce qu'il éprouve lui-même, lorsque, frappé par les effets piquants que le soleil du soir produit sur les bois & sur les cabanes de vos contrées, il arrête ces effets à coups de crayons sur ses tablettes, ou qu'il ébauche avec des traits spirituels quelque chose de semblable. N'est-ce pas là un mouvement de l'ame produit par la vive représentation des objets? Ce mouvement ne

g *Idée du Peintre parfait.* Chap. XI.
h Et menti praesens operis fit pegma futuri.
 Du Fresnoy de Arte graphica. v. 442.
 Ceci n'exclut pas les maquettes ni les autres remarques que l'Artiste peut faire sur ses tablettes.

ne ranimera-t-il pas les forces de l'Artiste pour exprimer par l'art imitatif les choses qui ont frappé l'imagination? C'est en excitant ainsi nos facultés pour l'imitation morale des caracteres vertueux, que sans doute l'émotion la plus vive, comme celle de certains spectateurs du Théatre, ressemble à l'enthousiasme, sous une autre dénomination.

La délibération de l'Inventeur avec lui-même pour se décider sous quelle époque & avec quelles circonstances il représentera le plus convenablement un trait d'histoire, est ordinairement l'occupation de l'esprit tranquille. Mais cette consultation, loin d'être contraire à la vivacité de l'imagination, ne produit que de bons effets lorsqu'elle préside à l'ébauche du tableau; elle facilitera au Peintre, occupé à disposer les objets, le choix des attitudes & la distribution avantageuse de la lumiere. Jamais l'Artiste ne découvre de nouvelles beautés, dont son tableau est susceptible, sans sentir une certaine émotion, encore moins rendra-t-il ces beautés sans éprouver ce sentiment. L'enthousiasme a ses dégrés. Ce mouvement de l'esprit est un excellent moyen pour donner toute l'expression à l'objet qu'on veut représenter, mais pour cela il faut qu'il se trouve dans une juste relation avec ce même objet. M. Cramer dit que dans la haute Poësie, ou dans la Poësie sacrée, „l'empire de „l'en-

„l'enthousiasme se manifeste en général dans le „choix des objets, dans l'ordre particulier des pen- „sées, ou dans le plan & l'arrangement du Poëme, „ainsi que dans la richesse & la variété de l'ex- „pression &c." L'ordonnance n'a donc rien qui puisse réfroidir l'enthousiasme, dès que le sujet est poëtique. C'est au moyen de cet enthousiasme que le Peintre durant l'exécution, ainsi que durant l'ordonnance, conserve sa chaleur, de même que le Poëte inspiré; autrement son feu se ralentit, & se perd.

Nous venons d'examiner l'Artiste sous la face la plus avantageuse. Représente-t-il une histoire ou une bataille, il est, comme dit M. Batteux, touché de l'événement, & il est un des personnages qui agit & qui souffre dans la scene qu'il représente à nos yeux. Pour une bataille il nous offre la nature en deuil: la fumée & les vapeurs obscurcissent les montagnes, les demeures embrasées des hommes, nous présentent une lumiere effrayante qui s'élance en ondes dans le lointain, & qui éclaire dans le voisinage quelques physionomies alterées de carnage - - - L'Artiste traite-t-il le paysage, il abandonne son ame aux douces impressions de la riante nature. Enchanté des teintes variées des prairies & des campagnes, il contemple le jeu des ombres & les accidents infinis de la lumiere - - - Une autre fois des rochers inaccessibles, retracent

dans

dans son esprit le souvenir des Alpes décrites par Haller, & augmentent dans son ame les sensations d'un saint transport: au milieu de cette solitude, il voit dans la roche des ouvertures, inaccessibles aux humains, donner accès aux rayons du soleil; le bruit d'une chute d'eau interrompt le silence effrayant qui règne dans ce désert. Tout cela agit sur son esprit, avant d'employer le pinceau & les couleurs pour donner du corps à ces effets divers. -.-. Peint-il des fleurs, il les assortit avec le goût d'une belle qui avec peu sait embellir beaucoup; il les ordonne avec une agréable variété, soit qu'il les traite comme des accessoires ou des objets principaux: bien entendu qu'en ceci comme dans le reste toute abondance stérile doit être interdite. C'est dans cette école que *Pausias* s'est formé, & c'est ainsi qu'il peignoit sans doute, quand il vouloit plaire à Glycere en imitant ses couronnes de fleurs. - - - Le Peintre rend-il d'autres objets inanimés, il pense toujours au vrai simple; mais par le jeu des jours & des ombres, il sait donner du prix aux moindres choses & faire honte à des Artistes, & même à de grands Artistes, qui négligent ces détails dans les sujets élevés.

Tout cela, dites-vous mon ami, est bon pour l'enthousiasme, sans lequel l'Artiste est mort pour l'invention. Mais dans quel rapport cette partie poëtique se trouve-t-elle relativement à l'ordon-

nance, qu'on pouroit expliquer par l'invention poëtique [i], lorsque cette ordonnance est le fruit de l'invention & qu'elle ne peut être que le résultat de la manœuvre de l'Artiste? A cette occasion je vous

[i] J'ajoute que l'ordonnance peut être expliqué de la sorte, en conservant toujours les divisions d'un de Piles, d'un Felibien, & les termes d'art les plus connus. M. Watelet, ayant divisé cette partie de la Peinture, en Invention pittoresque & en Invention poëtique, a été repris sur cette division par l'Auteur de la *Lettre à M.***. sur l'art de peindre*. Cependant cette division n'est rien autre chose que la distribution, comprise par du Fresnoy sous le nom d'Invention. Une dispute sur la simple expression, n'est, à ce qu'il me semble, qu'une dispute de mots. Son Critique demande dans quel de ces deux genres exclusivement à l'autre placera-t-on l'histoire? On pouroit également lui demander: Pourquoi exclusivement à l'autre, lorsqu'il s'agit de considérer chaque tableau d'après ces deux objets de l'Invention? Par exemple on appellera poëtique, ou la fable du tableau lorsqu'on médite quelle époque l'on choisira pour représenter Alexandre malade & Philippe son Medecin rendu suspect; & pittoresque ou le mécanique du tableau, lorsqu'on cherche la disposition la plus avantageuse des personnages & l'incidence de la lumiere capitale ou de quelque lumiere glissante? L'Invention opère dans l'un & l'autre cas. Ne seroit-il pas permis d'examiner séparément, ce qui doit être nécessairement réuni dans un tableau? Personne n'a fait des objections de cette nature à l'Abbé du Bos sur sa division de l'ordonnance en composition pittoresque & en composition poëtique, lorsque ce Critique, pour mieux déterminer les paties, dans lesquelles le Peintre s'est distingué, juge un tableau de *Paul Véronèse* d'après ces deux qualités?

vous dirai de peser les raisons que j'allegue pour savoir s'il faut séparer l'enthousiasme de l'ordonnance, qui donne la réalité aux pensées poëtiques & qui réunit la variété.

On appelle la Peinture une Poësie muette. C'est la partie mécanique qui distingue le Peintre proprement dit. Sur la route de la fiction, ou de la variété réunie par l'imagination selon les loix de la vraisemblance, le Peintre & le Poëte suivent le même chemin. Alors nous appellons Poëtique, ce que le Poëte a le droit d'appeller Pittoresque. De là l'invention poëtique, mise en opposition avec l'Invention pittoresque, que nous restreignons à la partie mécanique, ne doit nullement nous paroître étrange. La fiction a soin de fournir la fable du tableau, ainsi que nous allons le dire.

Je ne veux pas confondre ici ces notions poëtiques avec les connoissances mythologiques, je ne veux pas mêler l'essence avec l'ornement. S'agit-il de l'influence primitive des arts du dessin sur la Mythologie, dès lors le Peintre se trouve dans son domaine, ou du moins dans un domaine qu'il possede en communauté avec le Poëte.

L'invention poëtique prend son essor avec tous les priviléges dont jouit le feu de l'imagination. Tantôt elle parcourt les riantes campagnes de Tempé & de la fertile Thessalie, ou elle cherche avec Horace au bord de la Fontaine murmurante de

Blan-

Blandusie ces antres des rochers & ces ombres des chênes chantés par le Poëte. Tantôt elle se laisse entraîner par ce Peintre de la nature dans les contrées arides des climats brûlants de l'Afrique.

Là l'invention pittoresque suit la marche du Poëte : ici elle l'abandonne. C'est à dire, l'ordonnateur du tableau n'adopte que ce qui est susceptible de produire un effet agréable.

Il est vrai, les jours, les ombres & les couleurs locales, peuvent souvent animer, comme nous l'avons déja dit, les contrées les plus inhabitables, & assujetir à l'invention pittoresque jusqu'au séjour des Gnomes, ou, pour m'exprimer plus clairement, rendre toutes les scenes d'un tableau fécondes pour l'exécution. Mais comme cette sorte d'invention opère & choisit poëtiquement pour la machine du tableau, elle ne reçoit point la loi d'une imagination déreglée, contraire à l'effet du tout-ensemble.

D'un autre côté elle ne doit jamais sacrifier à l'effet pittoresque, quelque séduisant qu'il soit pour l'œil, ce qui pourroit embrouiller la fable du tableau, blesser la vraisemblance poëtique, choquer le costume & en un mot, offenser l'invention poëtique.

C'est à ces conditions que l'Artiste qui ambitione de produire un tout sans reproche, doit préparer l'action principale du tableau & la combiner avec les événements accessoires, ou méditer à loisir ce qu'on appelle la fable du tableau. Ce mot de fable

fable qu'on oppose ici à celui de simple sujet, ne sauroit paroître équivoque en l'employant pour l'histoire, à un homme qui n'est pas tout-à-fait étranger dans la République des lettres. Supposé que l'Artiste ait à traiter le massacre des Innocents. Il tirera parti du trait d'histoire, en méditant bien les circonstances vraies, & en ajoutant quelques détails des plus vraisemblables, propres à seconder l'effet; il disposera & ordonnera le sujet pour la fable du tableau. Assigner une place aux Magistrats sur leur tribunal pour tenir la main à l'exécution de la cruelle sentence; distribuer dans le lointain des Cavaliers pour couvrir l'affreuse exécution ; placer le grouppe de la mere la plus distinguée avec toute sa suite, au milieu du tableau & l'exposer à la lumiere capitale ; faire remplir le devant du tableau sur les côtés par des meres de l'ordre du peuple qui défendent & veulent sauver leurs enfants: voilà les choses qui entroient dans le plan de la distribution & dans l'économie du tout-ensemble, voilà celles qui formoient la base de l'expression & des mouvements de l'ame, & qui caractérisoient le génie d'un *Rubens* [k]. La fable du tableau se distingue donc du simple sujet choisi par l'Artiste, comme un plan bien ordonné se distingue d'une premiere ébauche.

K 3 Il

[k] De Piles, *Conversation sur la connoissance de la Peinture.*

Il est vrai, durant l'exécution, il pourra se rencontrer sous le pinceau des beautés fortuites qui ne se trouvoient pas dans la premiere pensée de l'Artiste. Rien ne l'empêche alors de les abandonner, ou, à l'exemple d'un sage Capitaine qui sait profiter sur le champ des moindres circonstances, de les faire entrer avec adresse dans son plan. Nous avons supposé l'invention & la distribution de l'ensemble, conçues d'abord dans la tête du Peintre: mais nous sommes bien éloignés de vouloir circonscrire des limites au génie dans les parties individuelles de l'art. Dans une infinité de cas, l'exécution du tableau est une invention continue & toujours agissante; & le connoisseur sait gré à l'Artiste quand il voit qu'il suit l'impulsion de son génie. Des traits caracteristiques entretiennent pour nous le Peintre dans un état d'activité & de vie; c'est par ces traits qu'il parle, & cela avec des expressions aussi convenables, qu'un Ecrivain qui, par la propriété de l'élocution, donne de l'énergie à ses pensées, & s'entretient avec des lecteurs intelligents. Et c'est cette invention, sans cesse agissante, cette configuration, cette création si j'ose m'exprimer ainsi, qui permet aux Artistes de nos jours de s'écrier avec ce Peintre de l'antiquité: *Il est plus agréable de peindre que d'avoir peint.*

Il n'eſt donc rien moins qu'avantageux à l'art, qu'il s'éleve des Ecrivains qui, préocupés d'une diviſion utile dans ſon origine, veulent ſéparer entièrement le Poëtique du Pittoresque, ou pour parler plus exactement, du Mécanique. Prétendent-ils établir qu'à la vérité dans la premiere invention l'Artiſte opère comme le Poëte, mais que dès qu'il tient en main le pinceau ou le ciſeau, ce n'eſt plus le don poëtique, mais le talent mécanique qui agit chez lui? Il n'eſt pas encore décidé, ſi quelques uns des beaux eſprits qui apprécient tout d'après la meſure de leur verve poëtique, n'ont pas jugé à propos, dans la diſtribution des talents d'imiter le partage du Lion de la fable. Pouſſé par cet orgueil, Chapelaïn auroit pu s'élever au-deſſus de l'Arioſte. Chapelain, à qui il étoit permis de ſe contenter du choix & du plan de ſon Epopée, ſans s'embarraſſer de la Poëſie du ſtyle, a produit un ouvrage fait ſelon les règles de l'art, mais redouté du lecteur.

Un génie poëtique anime l'Artiſte digne de ce nom dans tous les traits qui dénotent le grand Maître. La facilité de la main, au moyen de laquelle les penſées les plus ſublimes parlent aux yeux, eſt un ſurcroit de mérite; & jamais le connoiſſeur ne prendra pour une diminution du talent poëtique dans l'art, la promptitude avec laquelle la main opère. Il eſt vrai, lorsque ces rapports du

Poëtique & du Mécanique ne se trouvent pas en conformité, il ne reste que le simple Artisan. Et les Artisans appartiennent aussi peu à la classe des Artistes, que les Savants dont nous venons de parler, appartiennent à celle des Gens de Lettres. Je crois que c'est là un des plus grands obstacles qui nous empêche d'atteindre aux vraies connoissances. La pratique de l'œil, sans laquelle la meilleure théorie est insufisante, aura aussi pour elle les témoignages unanimes du jugement, si d'ailleurs la prévention n'y met point d'empêchement.

Ces beautés fortuites qui naissent durant l'exécution, & qui m'ont entrainé à faire une petite digression, ne sauroient donc, par la raison qu'elles sont fortuites, être comptées au nombres des parties qui, dans la premiere ébauche, doivent être combinées avec l'invention nommée poëtique pour le cannevas mécanique du tableau. L'invention poëtique s'arroge-t-elle l'unité d'action & de sujet, l'invention pittoresque réclame l'unité d'objet liée à la premiere. L'invention poëtique se trouve-t-elle offensée de voir choquer l'unité de tems & de lieu, l'invention pittoresque est infléxible par rapport au cannevas mécanique du tableau, quand, en indiquant plus d'un point de vue, ou en commettant d'autres fautes contre la perspective, il pouroit résulter plus d'un lieu, ou plus d'objets que l'œil ne peut saisir à la fois.

L'inven-

L'invention poëtique a-t-elle foin d'exprimer les paſſions des principaux perſonnages, & de faire prendre part moralement aux perſonnages épiſodiques à l'action principale, il faut alors que chaque attitude, chaque geſte, ſeconde la machine du tableau, c'eſt à dire, il faut que chaque action ſoit analogue à la maſſe capitale & qu'elle ſerve à faciliter la liaiſon du grouppe principal avec les grouppes ſubordonnés.

Car c'eſt la fonction de l'invention pittoreſque, de l'ordonnance ou de la diſtribution *¹* de remplir agréablement pour l'œil le champ du tableau, par rapport à l'effet. Cette invention défend abſolument toute diſperſion des objets & toute diſtraction des yeux; elle hait toute répétition forcée de faces égales, tous les angles aigus, & tout ce qui peut avoir l'air de figures géométriques. Elle conſiſte donc, par le deſſin, dans une agréable combinaiſon de ces lignes qui contribuent à la beauté des objets particuliers, ſuivant leur nature & leur propriété; & par les attitudes & les loix de l'équi-

¹ M. l'Abbé Girard & d'autres ont remarqué qu'à la rigueur il n'y a point de mots parfaitement ſynonymes. Il eſt bon de ſe rappeller cette aſſertion dans ces dénominations pittoreſques que l'on prend ordinairement pour des ſynonymes. Priſes enſemble elles expliquent le tout: elles font entendre une diſtribution d'objets faite avec un ordre que l'eſprit créateur de l'Artiſte diſpoſe pour l'effet pittoreſque.

l'équilibre, elle consiste dans l'agencement des parties & des membres contrastés les uns avec les autres, au moyen dequoi tout le corps se dispose à un effet déterminé; enfin elle consiste dans une opposition tout aussi apparente des figures individuelles, qui se lient facilement avec un des grouppes. La même chose a lieu par rapport aux grouppes qui semblent se partager en masses entieres, mais qui, par la position & par le mouvement (quelquefois aussi par des échappés de lumieres & par l'amitié des couleurs locales les plus contigues) tâchent souvent de soutenir avec une seule figure le grouppe principal, & répandre l'unité sur tout le tableau :

 Que d'un art délicat, les pieces assorties,
 N'y forment qu'un seul tout de diverses parties.

 Jamais l'Artiste ne réussiroit dans ces parties sans les avantages des couleurs locales, des jours & des ombres, & sans cette attention qui captive d'abord les yeux & qui leur procure ensuite du repos. Cette liaison des grouppes, inspire sans doute au Peintre la même satisfaction, qu'éprouve le Poëte dramatique, lorsqu'il est heureux dans la contexture & dans le dénouement de sa piece.

 Mais il ne faut pas que cette opposition apparente des figures & des grouppes soit une opposition réelle; il ne faut pas que ce soit un contraste dur, disgracieux & mal lié. L'invention poëtique, dès qu'elle

qu'elle est abandonnée à l'imagination sans frein, souffre l'assemblage des nains & des géants; l'invention pittoresque ou la distribution n'est pas si accommodante ni si souple *m*. Prenons l'exemple de *Timanthe*. L'antiquité vante l'idée ingénieuse de ce Peintre par rapport à son Cyclope endormi. Pour exprimer la grandeur énorme de ce géant, il le fait environner par des Satires d'une petite proportion qui mesurent son pouce avec un thyrse. La pensée est très-jolie, on ne peut que l'approuver; d'autant plus qu'il seroit dangereux de contredire une chose qui a été si souvent répétée d'après les anciens. Toutefois les premieres notions de l'artifice des grouppes, me défendent expressément de trouver ce sujet plus praticable pour une composition pittoresque, que ce contraste dur dont nous avons parlé ci-dessus. Vous en tirerez bien un *Callot* embelli, ou un *la Belle*, mais d'après nos idées actuelles du clair-obscur, vous n'aurez, jamais, à ce que je crois, un tableaux gracieux & harmonieux dans toutes ses parties *n*, soit que le géant

fasse

m Eclairciffements historiques sur un Cabinet de Tableaux. p. 70.

n L'on poura sans doute subordonner des figures d'enfants de petite taille à une figure d'homme au dessus de la grandeur naturelle, à laquelle on voudra donner le nom de Poliphême, & rapprocher toutes les proportions de celles de la fameuse statue du Nil avec les petits enfants. Ce procédé donne en quelque sorte d'autres

propor-

faſſe partie du grouppe, ſoit qu'il ſerve ſeulement de fond ou de champ aux autres grouppes. D'ailleurs l'équilibre naturel du tableau pourroit ſouffrir dans cette occaſion, ce que je diſcuterai plus au long ci-après.

Je ſuis tout autrement touché du fameux exemple de l'Iphigenie du même *Timanthe*. Il eſt agréable pour un Critique de pouvoir oppoſer une production généralement approuvée à une autre qui l'eſt moins du même Auteur. Ce tableau mérite doublement notre attention, & comme un modele de la plus belle invention, & comme un original de l'expreſſion la plus ſavante des paſſions. Qu'on me permette de répéter ici les éloges qu'on a donnés à ce Peintre. On a dit de lui qu'il fourniſſoit toujours dans ſes tableaux plus de matiere à la réflexion que ſon pinceau ne ſembloit avoir exprimée : qu'à quelque haut dégré de perfection qu'il eut porté l'art, l'eſprit alloit encore au de-là.

En

proportions pour l'ordonnance, mais il ne donne nul fondement pour l'admiſſion d'un Cyclope dont la ſtature eſt telle qu'il faut ſe ſervir d'un thyrſe pour meſurer ſes membres. Peut-être n'eſt-il pas mal de rapporter ceci, à cauſe du Poliphême de *Jules Romain*, pour ceux dont les principes ſe trouvent ébranlés à chaque exemple de quelque grand Maître. Dans le tems que la ſcience du clairobſcur étoit plus inconnue qu'elle ne le fut lorſque *Rubens* parut, on a pu recevoir comme parfaites des compoſitions diſparates qui excitoient d'ailleurs l'admiration par la correction & par l'expreſſion des paſſions.

En faifant l'éloge de ce Maître, j'ai dit tout ce que l'on peut dire en général d'une favante invention dans des tableaux qui attirent & qui captivent le cœur & l'efprit de l'obfervateur.

Si je pouvois, mon cher ami, vous furprendre au milieu de votre belle collection d'eftampes, vous me feriez fentir bien plus exactement toutes ces chofes d'après les ouvrages immortels de *Raphaël*, de *Rubens*, de le *Brun* & du *Pouſſin*. Nous trouverions l'Agamemnon de *Timanthe* dans l'Agrippine du *Pouſſin*, affife auprès du lit de Germanicus mourant, comme les Amateurs de la Poëfie retrouvent l'original de *Timanthe* retracé dans la tragédie d'Euripide °.

° Il ne fera pas fuperflu fans doute de rapporter le paffage du Poëte Grec dans une traduction françoife: „Les Grecs „s'affemblent autour d'Iphigénie. Agamemnon la voit „s'avancer vers le terme fatal; il gémit, il détourne „la vue, il verfe des larmes, & fe couvre le vifage „de fa robe."

CHAPITRE XIII.
Des unités.

La possibilité de voir un objet représenté dans la nature, établit le principe de la vraisemblance: une chose qui se contredit dans la nature, ne persuadera jamais nos sens dans un tableau. Aucun objet ne se multiplie à nos yeux; il est impossible que nos regards fixent à la fois Enée abandonnant Carthage & bâtissant Lavinium. Le Peintre d'un tableau qui prend le point de vue tantôt haut tantôt bas, semble vouloir multiplier contre la nature la position de notre œil, ou forcer notre vue à parcourir plus d'un lieu à la fois. L'œil ne peut saisir commodément qu'une action principale sous le rayon visuel; il hait toute distraction. La simple nature nous apprend toutes ces choses, abstraction faite à toutes les règles de l'art.

Mais le Critique y ajoûte ses observations. Lorsqu'il veut établir de certains principes pour l'ensemble harmonieux d'un tableau, il faut qu'il ait recours aux règles de l'art. Suivant les préceptes de la nature, de la raison & de la vraisemblance, ces règles seront conçues en ces termes: L'Artiste est dans l'obligation de ne représenter 1º. que ce qui arrive ou ce qui peut arriver dans

une feule époque; 2°. que ce que les yeux peuvent faifir d'un feul regard; 3°. que ce qui peut être renfermé commodément dans l'efpace du tableau pour l'expreffion de l'action principale & des événements fubordonnés.

Voilà les trois unités *p*, favoir le tems, le lieu & l'action, dont je viens de faire mention. Vous avez là, mon cher ami, les unités dans les parties, & par leur liaifon une unité dominante dans l'enfemble du tableau.

Paul Veronefe, dans fon fameux tableau des Difciples d'Emmaüs, bleffe presque toutes les unités poffibles. Perrault a jugé fi folidement cette compofition qu'on peut regarder fa critique, comme une explication de la doctrine des trois unités. Dans un autre tableau, ce même Maître nous montre deux fois Europe avec le taureau. Mercure paroit dans cinq fituations différentes dans une Peinture que le Rheteur Philoftrate prend pour vraifemblable, puisqu'il la donne pour vraie. Ce tableau
eft

p „Un tableau eft un poëme muet, où l'unité de lieu, de „tems & d'action doit être encore plus religieufement „obfervée, que dans un poëme véritable, parce que le „lieu y eft immuable, le temps indivifible, & l'action „momentanée. Perrault, *Paralleles des Anciens & des „Modernes.*" Ainfi les règles des unités font effentielles dans la Peinture & peut-être plus féveres que celles du Théatre, fi nous en exceptions l'unité d'action.

est trop singulier pour ne pas rapporter la description de ce Rheteur.

Le fils de Maïa vient au monde sur le sommet de l'Olympe. Les saisons, après l'avoir emmailloté, se retirent. A peine est-il seul qu'il se débarrasse de ses langes & qu'il descend la montagne. Il vole les vaches blanches d'Apollon, & les fait entrer dans une caverne. Ce n'est pas encore tout. Au moment qu'Apollon va se plaindre de ce vol à la mere du jeune voleur, il lui dérobe encore son arc: la montagne, témoin de ces jolis exploits, rit de tout son cœur, sur les tours de subtilité du jeune Dieu des voleurs.

Blaise de Vigenere a commenté Philostrate avec beaucoup plus d'érudition, que de saine critique: il ne dit pas un mot de la vraisemblance choquée par cette multiplicité de scenes & d'actions, ni des trois unités, mieux observées par les Artistes des tems suivants. Ces unités sont tellement de l'essence d'un bon tableau, & tout Peintre intelligent en sent si bien la nécessité, que le Critique n'a pas besoin d'en recommander l'observation.

Pouvons nous croire que des tableaux d'un genre tout opposé, que des Peintures où l'on a enfreint toutes les loix des unités, n'ayent pas choqué les Anciens? Aurons-nous recours à l'expédient qu'emploie Scheffer *q* pour justifier Pline, qui ne

q Graphice, p. 37.

ne doit jamais avoir tort, quoiqu'après avoir dit d'*Ariſtide* qu'il avoit été le premier, qui ait exprimé l'ame & tout ce que les Grecs rendent par le mot *Ethe;* il attribue le même talent à *Zeuxis*, à *Parrhaſius*, & à d'autres Artiſtes de l'antiquité. Que fait Scheffer ? il prétend que cette contradiction n'eſt qu'apparente, qu'il y a eu deux *Ariſtides*, & que tous deux étoient Thebains *r*. Auſſi poſerons nous hardiment en fait, que Philoſtrate n'a pas ignoré l'unité néceſſaire de l'action: que ce n'eſt pas un ſeul morceau de Peinture qu'il nous décrit, mais une galerie compoſée d'autant de tableaux *s* que Mercure paroît de fois dans cette deſcription. Quant à la montagne qui éclate de rire, nous pouvons auſſi, ſauf le meilleur avis des interprètes, nous la repréſenter perſonnifiée comme un fleuve. Alors elle a pu rire comme un homme, & en juſtifiant l'Artiſte, nous pouvons conſerver notre gravité.

Rien de plus ſage ni de plus néceſſaire que de douter, lorſque l'autorité pourroit éblouir l'imitateur.

r Le P. Hardouin, dans ſon édition de Pline, parle auſſi d'un ſecond *Ariſtide*, éleve d'*Ariſtide* le Thebain.

s C'eſt ainſi que M. Boivin a diviſé fort heureuſement le bouclier d'Achille. De-là Pope a pris occaſion, de conſidérer les douze diviſions de Boivin, comme autant de tableaux. Les Amateurs connoiſſent le bouclier d'Achille dans l'Eſtampe gravée par C. *Cochin* d'après N. *Vleughels*.

tour. Le hazard a voulu que les exemples en question se soient rencontrés chez les Modernes & chez les Anciens. Je reviens aux unités.

Dans les ouvrages épiques & dramatiques notre esprit ne veut pas voir à la fois plus d'une action principale. Est-il donc étonnant, que, dans l'agencement du tableau en général, il ne souffre qu'une action simple avec des accessoires subordonnés? Le génie le plus éclairé ne juge pas les ouvrages de l'art d'après les choses que la vue peut saisir à la fois, mais d'après celles que l'Artiste est obligé de lui représenter d'après les loix de la convenance. Car ici l'art ne souffre point d'exception.

C'est avec le même soin qu'on recommande la simple distribution des objets à la sagacité de l'Artiste. Se borner à un seul objet capital, est un devoir pour le Peintre, comme c'est une nécessité pour l'œil le plus pénétrant. Les préceptes de la perspective nous apprennent, que tout ce que nos yeux peuvent voir à la fois, est renfermé dans un angle, dont pareillement la plus grande dimension ne fait que la quatrieme partie d'un cercle. Les loix de l'optique nous imposent l'obligation de porter notre plus grande attention sur le grouppe principal, & dans ce grouppe sur la figure, qui joue le principal rôle dans la fable du tableau.

Consultons l'expérience: elle nous enseignera l'unité du point de vue & de ce rayon direct,

vis à-vis duquel toutes les lignes fuyantes & diagonales, diminuent leur force à raison de leur distance. C'est là un ordre de la nature, fait pour être suivi de tous les Artistes.

De-là on a grand soin de ne pas multiplier les jours qui pouroient distraire l'œil, ou qu'on n'apperçoit pas ordinairement dans la nature : on dédaigne même une lumiere brillante aux extrémités du tableau. Cette force diminuée des lignes diagonales qui s'éloignent du rayon principal, montre la raison pourquoi *Tamm*, dans ses tableaux de fruit, distingue différemment les fruits placés proches des bords. Il donne aux grains d'une grenade entamée, à mesure qu'ils s'éloignent du rayon capital, un caractere marqué, qui manque aux grains du côté opposé ; & ceux-ci, étant frappés de l'ombre, on sent qu'ils pouvoient être affoiblis par plus d'une raison. Des curieux de peu d'expérience prendroient ces procédés pour des négligences : mais ce n'en sont point, comme je l'ai fait voir dans la description de quelques morceaux précieux de ce Maître *t*.

Telle est l'unanimité des loix de l'invention poëtique & de l'ordonnance. L'unité d'action demandée par l'invention poëtique, est mise en exécution par l'unité mécanique d'objet. La dépendance

t Eclaircissements historiques, p. 207.

pendance de l'invention poëtique avec l'invention pittoresque, ou l'étroite liaison de l'une avec l'autre, me permet d'associer l'unité d'objet avec l'unité d'action, comme une de ses compagnes inséparables ".

On parvient à l'unité de sujet par une heureuse distribution, qui ne dépend pas seulement de la liaison des grouppes par le moyen du dessin, mais aussi de la pénétration de l'Artiste dans l'accord de la lumiere & des couleurs. De-là il est difficile de toucher la théorie de l'unité de sujet & de se rendre bien intelligible, sans avoir recours d'avance à quelques propositions préparatoires d'une des parties de l'art qui, suivant l'ordre, ne sera discutée que dans le second Volume de ces Réflexions *.

On ne devroit discourir de toute l'étendue de l'art, & par conséquent de la science du clair-obscur, qui concourt à faire valoir l'objet principal de la composition, que vis-à-vis d'un tableau aussi sagement ordonné qu'heureusement éclairé.

Le

u Il résulte de-là, que quiconque voudroit séparer ces deux unités, en compteroit quatre. Voici comme s'exprime de Piles sur cet objet: „Que s'il y a plusieurs grouppes de „clair-obscur dans un tableau, il y en ait un qui soit „sensible, & qui domine sur les autres, en sorte qu'il „y ait unité d'objet, comme dans la composition unité „de sujet." Idée du Peintre parfait.

* V. Considération XLV.

Le clair-obscur, terme par lequel on exprime le mot italien *chiaro-scuro*, veut être relevé ou modéré par l'emploi des couleurs claires ou obscures, propres à chaque objet. La colonne de lumiere & d'ombre, étendue une fois sur des objets, reste invariable. Mais pour cette couleur naturelle, qu'on appelle *couleur locale*, tant par rapport au lieu qu'elle occupe, que par rapport au ton de lumiere que l'endroit comporte & que l'Artiste a soin de fortifier ou d'affoiblir selon l'exigence du cas, il faut la répandre avec choix. Et c'est ce qui se pratique dans les endroits où la lumiere, après avoir fait le plus grand effet sur la figure principale, doit paroître affoiblie, & où l'on oppose un corps opaque au corps lumineux: & c'est ce qui se pratique encore, lorsque dans le cas opposé un corps d'une couleur lumineuse est destiné à relever la partie ombrée du tableau.

C'est ainsi que dans un tableau de conversation de la main *de van Dyk*, la principale Dame paroit vêtue de satin blanc. La lumiere du jour & la couleur éclatante de la robe se réunissent sur cet objet; mais cette lumiere se trouve adoucie par le vêtement obscur des autres personnages, sans faire violence à la chûte ordinaire de la lumiere: un ajustement d'un gris clair ou d'une autre couleur lumineuse tirera en avant de la dégradation ombrée,

on fera fortir du grouppe fubordonné, une figure de la fuite du principal perfonnage, figure qui fans cela placée à l'ombre n'auroit pas été remarquée.

Vainement voudroit-on fe faire une jufte idée de l'ordonnance, fi l'on étoit novice dans l'artifice de l'accord de la lumiere & des couleurs, ou fi on limitoit cet artifice au clair-obfcur. C'eft fur cet accord que le Peintre, en méditant l'ordonnance de fon tableau, doit diriger fon imagination. Dans ce procédé la peine eft accompagnée d'agrément; & l'exécution eft récompenfée par la connoiffance des reflets & par une infinité d'autres avantages, qui naiffent fous la main de l'Artifte & qui communiquent fouvent à fon ouvrage des beautés inatendues. C'étoient-là les avantages de plufieurs grands Maîtres, c'étoit-là les parties brillantes qui ont ébloui tant de curieux, & qui les ont rendus indulgents fur leurs fautes contre le deffin. ---

J'ai encore un mot à dire de l'unité de lieu. On y manque de deux manieres : d'abord en bleffant l'unité de l'époque ou du tems, & avec cette unité la vraifemblance poëtique du tableau : enfuite en choquant les règles de la perfpective, & avec ces règles la vraifemblance mécanique.

Je bleffe l'unité de lieu, fi voulant réunir dans un tableau, les exploits de Scipion l'Afriquain dans la partie du monde dont il porte le furnom & ceux qu'il

qu'il a faits en Espagne, ou si voulant représenter la *continence* de ce héros, lorsqu'il rend au jeune Allucius *y* son épouse, je plaçois cette action glorieuse sur le premier plan du tableau, & Carthage embrasé dans le lointain. Lairesse ne veut suivre cette règle que pour ses tableaux historiques, mais nullement pour ses compositions morales, ou symboliques. Cesar Ripa avoit su tellement lui inspirer le goût des représentations emblématiques, ou plutôt ce genre avoit été si lucratif pour lui, qu'il l'avoit aimé toute sa vie, de sorte qu'il étoit bien éloigné de soupçonner de l'obscurité & de l'affectation dans les compositions de Ripa. Mais comment désaprouver ces compositions mystiques & allégoriques, l'union de divers points de tems, puisqu'elles peuvent s'autoriser de la fameuse Ecole d'Athenes de *Raphaël*?

Je souhaiterois seulement que tous les Artistes qui traitent des sujets mystiques, peignissent aussi comme *Raphaël*. Dès-lors les tableaux les plus obscurs trouveroient toujours des interprêtes qui ne manqueront pas de nous en donner des descriptions tant bonnes que mauvaises. Quant aux tableaux de ce genre d'un mérite inférieur, nous pouvons nous passer d'en avoir une explication *z*.

Vous

y Livius XXV, 50.

z On dit de *Pietro Liberi: Non representò quasi mai istorie: ma pensi parecchie favole, e moltissimi geroglifici alcuni de' quali*

Vous pouvez voir dans de Piles [a], qui veut qu'on apporte beaucoup de circonspection dans ce genre de Peinture, toutes les explications qu'on a faites de l'Ecole d'Athenes : *Vasari*, contemporain de *Raphaël*, prétendoit y trouver l'accord de la Philosophie & de l'Astrologie avec la Théologie: plusieurs graveurs qui ont donné ce sujet au public, ont cru y rencontrer un autel érigé au Dieu inconnu, & ont mis une inscription tirée des Actes des Apôtres; enfin *Augustin Vénitien* a été encore plus loin, lorsque dans le grouppe des six figures qu'il a gravé, il a métamorphosé Pythagore en St. Marc, & la figure agenouillée à côté du Philosophe, en Ange Gabriël. Quoi qu'il en soit, je doute que ces sortes de compositions réussissent aussi bien dans un tableau que dans un frontispice de livre: par exemple, il n'y auroit rien à dire à l'inventeur d'une estampe mise à la tête des œuvres de Virgile, s'il plaçoit sous un même seul point de vue tout ce que ce Poëte a chanté.

Peut-être, en ornant la composition pittoresque d'un buste de marbre ou d'un tableau relatif au sujet, parviendroit-on plus heureusement à ce but. En peignant l'aventure d'Antoine & de Cléopâtre,

de' quali egli solo forse intendera. Descrizzione di tutte le pubbliche pitture della città di Venezia. Proemio p. 55.

[a] Cours de Peinture.

pâtre, on pourroit placer dans le tableau, soit en bronze soit en marbre, Hercule & Omphale, comme figures allégoriques. Sylla fit décorer son Tusculum du tableau représentant la prise du camp des Samnites. Et pourquoi ce trait d'histoire ou quelque trait semblable, ne pourroit-il pas être subordonné comme épisode à quelque événement de ce fameux Dictateur, si l'événement en question est arrivé dans son palais? Mais comme tous les héros ont leurs taches, il y a un choix à faire dans leurs actions; je ne voudrois pas qu'on prit pour ornement du tableau le procédé aussi lâche que barbare de Sylla [b], lorsqu'il fit abattre les arbres des jardins d'Académus, situés aux portes d'Athenes, à moins qu'on ne voulut caractériser son ame infléxible.

Je blesse infailliblement l'unité de lieu, & en même tems la vraisemblance méchanique, si je manque le vrai point de vue, avec les points latéraux des corps inclinés, où tout doit se rapporter à un même horizon ou à un même point de vue.

Dans un tableau il ne peut y avoir qu'un horison. Or quel inconvénient ne résulte-t-il pas si, au lieu d'observer cette règle, je place les objets tellement à contre-sens, que les lignes tirées de leurs surfaces, aboutissent toujours à des points de vue mul-

[b] Pausanias & Plutarque dans la vie de Sylla.

multipliés ? C'est-là transporter l'observateur en plusieurs endroits à la fois [c], & vouloir exiger de sa vue des choses impossibles.

C'est de cette espece que sont la plupart des paysages, qu'on trouve parmi les Antiques précieux tirés des fouilles d'Herculanum [d]. Les fabriques qui s'y trouvent se raportent à l'horison le plus haut, & le paysage ordonné pour le tableau tend à l'horison le plus bas, sans parler de la disproportion des figures par rapport aux édifices, ni de

[c] Perrault appelle pécher contre l'unité qui doit se trouver dans la composition d'un sujet, ce que j'appelle ici blesser l'unité de lieu. Il entend sans doute l'unité de sujet, mais cette unité dépend singulierement, comme je crois l'avoir prouvé, du ton des jours & des ombres. „Je „soutiens, dit Perrault en parlant du tableau de *Paul* „*Veronese* représentant les Disciples d'Emaüs, qu'il n'y „a pas mieux gardé l'unité qui doit être dans la com- „position d'un sujet, qu'il l'a fait en qualité d'Histo- „rien, puisqu'il a mis deux points de vue dans son „tableau, l'un pour le paysage & l'autre pour la chambre „où le Sauveur est à table avec ses Disciples: car l'hori- „son du paysage est plus bas que cette table, dont on „voit le dessous qui tend à un autre point de vue beau- „coup plus élevé: faute de perspective qu'on ne par- „donneroit pas à un Ecolier de quinze jours."

[d] Le Comte de Caylus dans les *Mémoires de l'Académie Royale des Inscriptions & Belles-Lettres*, & Passerius dans les *Picturis Etruscorum in vasculis*, cherchent à prouver tous deux que les Anciens ont connu la perspective.

de celle des figures & des édifices relativement aux champs fur lesquels ils font placés. Les Anciens auroient-ils eu comme nous, des Peintres *Paftici*, qui de plufieurs tableaux, compofoient un tout, fi d'ailleurs nous n'abufons pas ici de ce terme? *Disjecti membra Poetae!* eft tout ce que nous pouvons dire à la vue de ces productions ifolées; elles ont beau nous offrir quelques beautés de détails, elles ne fauroient nous plaire, dès qu'il n'y règne point d'accord. Sans doute nous n'avons pas toujours atteint la hauteur des Anciens, nous n'avons pas des Horace à leur oppofer: mais du moins dans la Peinture ils avoient des êtres femblables à nos Bavius.

CHAPITRE XIV.
Observation de la vraisemblance mécanique & poëtique en général.

Les unités, mon cher ami, nous conduisent au précepte qui nous enjoint d'observer la vraisemblance, & nous indiquent la source même. Pour produire la persuasion, vous établissez que l'observation du vraisemblable est une loi indispensable dans la Peinture. Cherchez, examinez le vrai, dirois-je volontiers à chaque Artiste, & vous parviendrez au vraisemblable dans l'art! Le plaisir que notre imagination trouve dans les choses visibles, suppose originairement la présence réelle de ces choses, & dans les arts d'imitation leur présence possible. Tout ce qui contredit cette présence des objets, ou tout ce qui s'oppose aux circonstances qui accompagnent d'ordinaire ces objets, ne sauroit jamais me persuader dans l'imitation, qui doit me retracer dans l'esprit les choses absentes, ou faire naître dans mon imagination des images agréables de ces choses. Sans cela comment pourois-je admirer le génie de l'Artiste & puiser dans son industrie un nouveau plaisir?

L'imagination quelque riche qu'elle soit, n'est pour le tableau qu'une imagination fantasque, si
l'Arti-

l'Artiste dédaigne de porter un œil attentif sur les phénomenes de la nature, ou sur les vraies circonstances d'un événement : s'il néglige de me montrer la lumiere glissante du jour qui baisse sur les tiges des arbres ; ou s'il m'offre des batteries de canons devant Troye assiegée, & s'il introduit sur la scene un héros de l'ancienne Grece qui, se tenant loin de la mêlée, porte en main une lunette d'approche. En général le tems, le lieu, le costume veulent être raisonnés, & il ne suffit pas à l'Artiste d'observer l'équilibre dans ses attitudes & dans ses mouvements, il faut encore qu'il se conforme aux bienséances, & qu'il s'attache, dans l'expression des passions, à rendre la dignité des personnages.

Je serai trop longtems à deviner l'aventure d'Alcmene, si le Peintre me la représente de jour, & s'il oublie que Jupiter avoit ordonné à Phebus de prolonger la nuit pour n'être pas troublé par le retour d'Amphitryon. Comment chercher un grand Prêtre des Anciens dans l'attitude rampante d'un Moine mandiant ? Jamais je ne me laisserai persuader par l'attitude d'un personnage, contraire à toutes les loix du mouvement ; & jamais je ne pourois goûter une figure qui semble exécuter une action violente, sans avoir le contrepoids nécessaire qu'exige une pareille contention de ses forces. Mais ce qui me persuade encore moins, ce

sont les faux aspects dans les édifices qui offrent, contre les règles du point de vue, les mêmes proportions de direction. Les fautes ou les inadvertances de la dernière espece, blessent le mécanique, & celles de la premiere le poëtique de la composition. Cependant l'un choque plus la vraisemblance que l'autre *.

La vraisemblance, lorsque la magie du coloris a attiré l'œil, est la premiere chose qui frappe le curieux dans un tableau. Lorsque l'Artiste a eu soin d'observer le vraisemblable, le Spectateur est porté, sans autre examen, à prendre pour vrai ce qu'on offre à ses yeux. Car il n'y voit rien de contraire à la vraisemblance :

Le vrai peut quelquefois n'être pas vraisemblable.
Une merveille absurde est pour moi sans appas ;
L'esprit n'est point ému de ce qu'il ne croit pas.

Ce précepte de Boileau touchant l'art dramatique, précepte que l'Académie françoise a amplement discuté dans sa critique du Cid, est pareillement applicable à la Peinture.

Essayez, mon cher ami, de prendre pour exemple une contrée de la Suisse. Vous savez que les comparaisons empruntées de la vie champêtre,
sont

* V. *Réflexions critiques sur la Poësie & sur la Peinture,* par M. l'Abbé Du Bos. Tom. I. Section XXX. Nous devons à cet excellent Critique cette division en vraisemblance mécanique & en vraisemblance poëtique.

font celles qui fatiguent le moins notre patience. Vous vous rappelez ces vers de Haller sur les Alpes : *Une étroite vallée, habitée par des ombres rafraîchissantes, sépare les objets voisins de différentes zones.* Brinkmann, Paysagiste de réputation [f], avoit parcouru une contrée semblable. Ici il marchoit sur des glaçons, & à un pas plus loin il trouvoit des fraises mûres. Il m'envoya le dessin de cette vue, touché en Maître ; mais c'est là proprement le sujet d'un tableau. Cependant quand il en auroit fait un tableau, il ne persuadera jamais que ceux qui ne formeront aucun doute contre la vraisemblance du sujet. Le vrai même a besoin d'explication, pour ceux qui n'ont pas été à portée de voir dans la nature les objets reproduits par l'art ; à moins de cela, le sujet ne peut pas faire une vive impression dans l'esprit de l'observateur.

C'est de cette premiere impression que dépend le prestige d'un tableau. Le vrai en général fait moins d'impression sur nous que le vraisemblable, lors surtout que nous nous sommes familiarisés avec celui-ci au moyen des images les plus agréables, & que celui-là se trouve en contradiction avec nos mœurs,

[f] *Philippe Jérome Brinkmann*, Conseiller à la Cour Electorale Palatine, & Inspecteur de la galerie de Peinture de Manheim, mourut en 1760. Rien de plus spirituel que la touche de ses arbres. V. Eclaircissements historiques. p. 251.

mœurs, ou du moins avec nos idées les plus universelles. Aussi le vrai ne peut-il se rendre recommandable que par les agréments qui nous donnent tant de goût pour les sujets fabuleux. Sévere pour l'histoire, nous sommes assez indulgents pour la fable. Pour produire la persuasion pittoresque, ou l'illusion des sens, nous n'empruntons que les images agréables de la simplicité des mœurs primitives. Lorsqu'on nous offre les héros de l'Iliade, apprêtant eux-mêmes leurs repas, nous trouvons peut-être, au premier aspect du tableau, que ce sont des images moins vraisemblables, que quand Phebus, sortant du sein de la mer, & assis sur le siege éminent de son char de feu, conduit ses fougueux coursiers sur les nuages lumineux. Les Beaux-Arts connoissent trop bien le monde fabuleux, pour y trouver quelque chose contre la vraisemblance. Pour la Peinture je me fait fort de le prouver: pour la Poësie j'en remets la discussion à M. Remond de Saint-Mard [g].

Si nous rejettons quelques unes des représentations tirées de l'empire de la fable, ce n'est assurément pas à cause de leur peu de vraisemblance. Il est aussi peu vraisemblable de voir les mains élevées de Daphné fugitive se terminer par les doigts
en

[g] V. *Oeuvres de M. Remond de St. Mard*, Tom. IV. le commencement de la Poëtique.

en rameaux de laurier, que de voir la tête de Lycaon se métamorphoser en celle d'un loup : toute la différence qu'il y a dans ces deux sujets, c'est que l'œil trouve plus de charmes à contempler l'un que l'autre. David Hume, dans son discours sur la Tragédie, dit que les Peintres ont recours ordinairement à Ovide, „dont les fictions, ajoute-t-il, „sont à la vérité agréables & intéressantes, mais „dont les sujets sont à peine assez naturels & assez „vraisemblables pour la Peinture." Si j'adoptois sans restriction la premiere proposition de M. Hume, je ne nierois pas non plus la seconde. J'aimerois mieux dire : les fictions d'Ovide sont agréables & intéressantes dans les tableaux, & par cela même qu'elles le sont, elles sont assez naturelles & assez vraisemblables pour la Peinture. Car sans cette derniere qualité, la premiere seroit nulle ; & le spectateur, arrêté par la premiere impression, secoueroit la tête à la vue d'un tableau, dont le sujet ne lui paroîtroit ni naturel ni vraisemblable, & s'écrieroit avec Horace : *Incredulus odi.*

Souvent il est arrivé que le tems & l'emploi réitéré des Poëtes & des Artistes, ont donné à une circonstance un plus haut dégré de vraisemblance que n'en peut avoir une autre circonstance, plus d'accord avec l'Histoire & avec la Chronologie. On est étonné de la rencontre d'Enée & de Didon, quoiqu'ils ayent vécu à trois cents ans l'un de l'autre.

M

l'autre. Auſſi Virgile a-t-il eſſuyé les traits de la critique à ce ſujet [h]. Cependant les Poëtes & les Peintres qui l'ont ſuivi, ſont parvenus à nous familiariſer avec cette repréſentation: du moins dans la Peinture elle a ceſſé d'être choquante pour nous. Mais, dans un tableau de Didon, un génie avec la couronne murale ſur la tête, ne feroit connoître qu'à un bien petit nombre la fondatrice future de la ville de Carthage, quand même ce tableau, compoſé d'après les témoignages les plus irrécuſables de l'hiſtoire, renfermeroit quelques unes de ſes aventures, poſtérieures à ſon arrivée à Carthage. Au contraire donnez ce génie à Enée, au moment qu'il prend congé de Didon plongée dans la douleur. Qu'il paroiſſe au milieu des Amours affligés, & avec l'Hymen lui-même éteignant ſon flambeau; qu'il ſaiſiſſe d'une main le héros à côté de la Princeſſe, & que de l'autre il montre dans le lointain ſa flotte prête à faire voile: tout ſpectateur qui connoîtra ſon Virgile trouvera le deſtin d'Enée & la fondation de la ville de Lavinium déſignés

par

[h] Virgile a trouvé un illuſtre défenſeur dans Newton. L'on ſoutient, d'après le ſyſtème de la Chronologie de ce grand Mathématicien, qu'Enée & Didon ont été contemporains. V. *Lamotte, Eſſay upon Poetry and Painting*, & les remarques de l'Abbé Banier ſur les *Métamorphoſes d'Ovide*. Les meilleurs raiſonnemens en faveur de Virgile ſe trouvent dans l'édition de ce Poëte, donnée par M. le Conſeiller Heyne de Gœttingue.

OBSERVATION DE LA VRAISEMBLANCE &c. 179

par les gestes de ce génie. Vous ne voyez-là, mon cher ami, que des images symboliques ; si vous voulez les considérer comme des figures allégoriques, je pourai les justifier par le tableau d'*Action* représentant le mariage d'Alexandre & de Roxane sujet décrit par Lucien. Je discuterai ailleurs, jusqu'à quel point les emblêmes & les symboles sont admissibles dans la Peinture [i].

Cependant les Peintres auroient tort de citer en leur faveur cette licence de Virgile. Il est certain que les erreurs des Artistes ont introduit dans les arts une sorte de tradition ; il sera plus difficile de réformer ces erreurs que ne l'ont cru ceux qui, portés par des motifs très-louables, les ont indiquées dans leurs ouvrages [k]. L'Artiste doit en profiter pour s'approcher de plus en plus de la vérité : pour saisir la juste idée de certains sujets, il sera toujours mieux de recourir aux sources, ou de consulter

[i] V. Chapitre XXX.

[k] Les ouvrages que les Artistes peuvent consulter sur cet objet, sont, parmi les Anglois, l'*Essai* de Lamotte que j'ai cité dans la note précédente ; parmi les François, le *Traité des Erreurs des Peintres* de Pelletier, & parmi les Allemands, *Von den Irrthümern der Mahler in biblischen Bildern*, de l'Historiographe Horn, connu sous le nom de Huldreich. On avoit déja sur cette matiere une Dissertation latine qui mérite d'être lue, sous le titre : *Amœnit. Theol. Disc. 2.* du D. Jean Fabricius, Abbé de Kœnigslutter.

sulter quelques Savants de ses amis, que de s'en rapporter aux simples gravures faites d'après les productions de ses devanciers [1].

Consulter quelques Savants de ses amis? ... Oui, la maxime est judicieuse, & je la répéterai souvent. Cependant elle n'enorgueillira pas le Savant qui n'est que savant. Car quand il sauroit tout le dictionnaire de Pitiscus par cœur & qu'il put satisfaire sur le champ à toutes les demandes d'un Peintre, s'il ne réunit pas le goût du beau, à la connoissance de l'histoire ancienne & moderne des arts, il sera toujours un conseiller fort sec & un guide souvent peu sûr pour l'Artiste. Quel doute! me direz-vous, & quelle preuve rapportez-vous pour appuyer votre assertion? ... Le savant ouvrage de Pitiscus lui-même, ou les doutes écrits de Prideaux, à votre choix : je dis plus, les productions de ce genre me fourniroient un nouvel exemple de la vraisemblance poëtique blessée.

Je

[1] La bile de Lairesse s'échauffe, quand il voit que les Peintres, au-lieu de lire les Métamorphoses d'Ovide, s'en rapportent aux Peintures ou aux Gravures qu'en ont faites leurs devanciers. Il en est de même des sujets empruntés des Histoires saintes : ceux qui ont traité ces sujets n'ont pas prétendu sans doute avoir épuisé la matiere. Un homme de génie, loin de s'en tenir aux anciennes représentations, envisage son sujet, souvent traité par d'autres, sous de nouvelles faces, & sait le rendre piquant par des additions judicieuses.

Je n'entrerai point dans les détails sur la vraisemblance assez douteuse des jardins de Babylone, que bien des Artistes ont représentés suspendus en l'air; je laisse à nos Architectes le soin de discuter cette matiere. Je pense aussi que les termes pratiqués à quelques pilastres d'anciens édifices, ont bien plutôt pour principes les idées arbitraires ou le goût bizarre du Dessinateur, qu'une allusion convenable aux colonnes persannes & aux cariatides inventées plus tard. L'on sait que l'origine de ces sortes de colonnes, laissant à part toute chronologie, est trop injurieuse aux Perses, pour que nous puissions croire avec quelque fondement, que cet ordre ait été toleré dans le siecle des Darius, & pour que nous puissions le représenter comme vraisemblable dans un édifice de ces tems reculés. Les colonnes persannes & les caryatides sont des figures entieres: avec de certaines modifications elles peuvent être admissibles. Mais comment accorder les ordres grecs qu'on trouve assez généralement pratiqués dans des tableaux où l'on voit des édifices, attribués à d'anciens Monarques Assyriens, ou selon Josephe au Roi Nabucodonosor? Comment excuser les termes, inventés & pratiqués par les Italiens? Comment défendre les colonnes accouplées, dont l'antiquité ne remonte guere plus haut qu'à une couple de siecles? Comment tolérer les colonnes entées & canelées, imaginées par les Italiens, & employées

par

par un Borromini, qui en a fait un usage si fréquent ? Fiction pour fiction, si l'on vouloit adopter l'Architecture des Anciens de Fischer, elle fourniroit peut-être quelque chose de vraisemblable, ou du moins elle donneroit un certain goût Egyptien, qui n'auroit rien de choquant pour des yeux exercés, en considérant l'ordonnance entiere d'un édifice.

Mais c'en est assez sur cet Article. Il est tems de jetter un coup d'œil sur le sujet que j'ai à traiter dans le chapitre suivant, je veux dire *le Costume*. Avant d'entrer en matiere je ferai une remarque. Le costume est sujet à éprouver des révolutions: la vraisemblance mécanique ne l'est jamais. Autrement il faudroit que les loix de la statique, de la pondération & de l'assiette avantageuse des corps fussent sujettes à varier. Les fautes contre le costume renferment du moins quelque chose de possible dans un cas supposé. Au lieu qu'en péchant contre la vraisemblance mécanique, vous privez votre tableau de toute justesse, parce que par-là vous supposez des choses impossibles dans la nature. Vous jugerez, mon cher ami, par ce que je vais dire, si j'ai trop de condescendance pour les fautes contre le costume.

CHAPITRE XV.

Du Costume en général, & des secours pour en acquérir la connoissance.

Je ne voudrois pas que l'Artiste sacrifiât des avantages réels par rapport à l'effet de son tableau à des futilités de critique, & je lui pardonnerois d'ignorer si chez les grecs les portes des maisons s'ouvroient en dedans, & si chez les Romains elles s'ouvroient en dehors *m*. Je n'exigerois pas non plus de lui, qu'il décidât la question qui partage les Savants, savoir si le tombeau de Jesus Christ avoit été taillé dans le roc ou construit de pierres rapportées *n*. Mais après des informations & des recherches nécessaires sur le sujet qu'il veut traiter, il fera le choix le plus judicieux. Le tombeau du Lazare étoit un caveau d'une seule pierre.

Je voudrois seulement qu'on ne nous offrît pas les Disciples d'Emaüs avec des rosaires, ni les personnes de la nôce de Cana avec le faste de la Noblesse

m Plinius XXXVI, 15. & Sagittarius *de Januis veterum.* C. XXII. §. II.

n Saumaise & d'autres Savants ont prétendu que ce tombeau étoit fait de pierres rapportées, mais le Professeur Crusius de Wittenberg a prouvé dans une Thèse, soutenue en 1757. qu'il étoit creusé dans le rocher.

bleſſe venitienne. Je pardonne moins à *Sebaſtien Ricci*, Peintre ſi eſtimable d'ailleurs, d'avoir ſuivi ſur ce point *Paul Veroneſe*, qu'à *Carletto*, fils de ce dernier, qui devoit ſuivre naturellement le goût de ſon pere. *Ricci* n'avoit pas beſoin de prendre des formes étrangeres.

Pour les vêtements, les armes & les vaſes de ſacrifice des nations, l'Artiſte doit étudier ces choſes dans les ouvrages qui les ont fait connoître, ſoit par des deſcriptions, ſoit par des eſtampes. Felibien & Laireſſe peuvent être conſultés pour les deſcriptions, & Sandrart pour les eſtampes. Cependant les ſources les plus fécondes de cette agréable étude, ſont les bas-reliefs des Anciens *o* ſi inſtructifs par rapport à l'hiſtorique de leur repréſentation. La colonne trajanne *p* à contribué à former plus d'un Artiſte.

Les ſavants modeles du *Pouſſin* nous offrent le Coſtume en général, l'Architecture & le caractere

natio-

o. C'eſt dans cette claſſe qu'il faut ranger l'ouvrage intitulé: *Admiranda Romanorum Antiquitatum veſtigia anaglyptico opere elaborata*, gravé à l'eau forte par *Pietro Santi Bartoli* en 81 planches & expliqué par Bellori.

p. Columna Trajana, ſ. hiſtoria utriusque belli Dacici a Trajano Caeſare geſti, ex ſimulacris, quae in Columna ejusdem Romae viſuntur, collecta. Auctore Fr. Alphonſo Giacono. L'ouvrage eſt gravé en 128 planches, par *Pietro Santi Bartoli.*

national des pays en particulier. Ce grand Artiste † nie à la vérité qu'on puisse enseigner le costume. Mais sur cet Article même, ses tableaux sont-ils autre chose que des leçons?

On a prétendu remarquer une exception dans un de ses tableaux représentant le Baptême de Jesus-Christ dans les eaux du Jourdain. St. Jean verse de l'eau sur la tête du Sauveur, contre l'usage regardé

† „Le *Poussin*, dans le huitieme *Entretien sur les Vies & les Ouvrages des plus excellents Peintres anciens & modernes*; de Felibien dit: que la Convenance, la Beauté, la Grace, la Vivacité & *le Costume*, sont des parties du Peintre, & ne se peuvent enseigner." Avec tout le respect qui est dû à ce grand homme, je crois qu'il faut recevoir ce jugement avec de certaines modifications, & dire que le génie ne se donne pas pour traiter les parties en question. Le *Poussin* n'étoit pas encore persuadé du pouvoir des règles, n'ayant pas pu lire le beau Poëme sur la Peinture de du Fresnoy, qui ne parut qu'après la mort des deux Artistes; mais il connoissoit déja l'ouvrage de L. B. Alberti, qui a écrit des principes de l'art en homme instruit. Abraham Bosse, dans son *Peintre converti*, fait voir qu'on s'en est rapporté au jugement du *Poussin* pour & contre les principes de Leonard de Vinci. La lecture du savant ouvrage de François Junius, avoit engagé le *Poussin* d'écrire quelques lignes sur la Peinture; il adresse ses Réflexions à son ami Freart du Chambray, Auteur *de l'idée de la perfection de la Peinture*, & juge plus favorablement de ce Traité que des autres écrits sur l'art. — Peut-être ce que j'ai dit de la valeur des règles au Chapitre IV. suffira-t-il pour résoudre les doutes dans lesquels le *Poussin* a semblé persister.

gardé comme conftaté, d'après lequel il réfulte que le Baptême fe conféroit alors par immerfion. L'objection eft fondée [r] : mais c'eft à ceux qui l'ont faite à nous dire, quel inftant il faut que le Peintre choififfe, en cas qu'il fuive la vraie coutume, pour produire l'effet de fon tableau. Que dans un fujet champêtre le foleil fur fon déclin darde fes rayons à travers le feuillage des hauts cédres ou que les feux amortis de cet aftre percent l'obfcurité des plus élancés, l'un & l'autre afpect flatte peut-être tout auffi agréablement nos fens; mais il n'en eft pas de même dans un payfage fubordonné à l'hiftoire, le choix des objets n'eft pas indifférent à notre efprit. *Everdingen* dans fes Payfages gravés & peints, nous met fous les yeux des vues du Nord; *Savery* dans fes tableaux nous offre des roches & des torrents des montagnes du Tyrol. Les chefs-d'œuvres d'une infinité de Flamands nous repréfentent le cours majeftueux du Rhin & les magnifiques afpects de fes bords. Mais ne ferions-nous pas bien auffi de confulter les Voyageurs qui, comme Tournefort, font reftés fidele à la vérité, & d'enrichir notre imagination des fites & des arbres des climats lointains. De ce nombre font encore Corneille le Brün, auffi connu par fes voyages que par fes talents pour la Pein-

[r] V. Lamotte *Effay upon Poetry and Painting*.

Peinture, & Neuhof, qui, à l'exemple du precédent, a deffiné lui-même toutes les contrées qu'il a parcourues. *François Poft*, pendant un féjour de plufieurs années aux Indes orientales, avoit deffiné d'après nature les points de vue les plus piquants de cette partie du monde, & les avoit peints à fon retour à Harlem pour le Prince Maurice de Naffau, fon Protecteur. La plûpart de ces tableaux, placés au Chateau de Ryksdorp, près de Waffenaer, peuvent étendre les idées des Peintres & des Decorateurs. Rome & fes environs font encore plus intéreffants pour nous; *Marc Sadeler* ⁵ nous en a donné une fuite qui renferme l'Amphitheatre & quelques autres ruines de cette fameufe Capitale; ainfi que quelques vues agréables de l'Italie, fuite propre à augmenter les connoiffances d'un Artifte intelligent. Mais c'eft furtout aux ouvrages pleins d'efprit d'un *Panini* & d'un *Piranefi*, à échauffer l'ame de l'Artifte & à lui infpirer le goût des belles chofes.

Si l'Artifte veut s'aftreindre à fuivre l'antique, il figurera avec de la barbe les Fleuves qui portent leurs eaux & leur nom à la mer; & il repréfentera fans barbe, ou fous la figure de femmes ceux qui ne
le

⁵ Cette fuite parut en 51 morceaux. Les *Antiquitatum Puteolis, Cumis, Baiis exiftentium reliquiae*, publiées par Paul Antoine Paoli à Naples en 1768. méritent l'attention des curieux.

le font pas. C'eſt-là ce que Vaillant [1] ſi fameux dans la ſcience numiſmatique, expliqua au ſavant Ménage. Les buſtes antiques fourniſſent la reſſemblance des héros tirés de l'hiſtoire; les médailles & les pierres gravées donnent les mêmes inſtructions. Il eſt vrai, ce fut une médaille qui trompa le *Brun*, lorsqu'il fit ſon tableau d'Aléxandre raſſurant les femmes de Darius; il prit une tête de Minerve pour la tête de ſon héros. Mais un buſte [u] lui fit connoître ſon erreur, & dans les autres tableaux des batailles de ce conquérant, il donna la vraie phyſionomie d'Alexandre. L'exactitude de ce Peintre fut telle, qu'il fit deſſiner à Alep des chevaux de Perſe, afin d'obſerver ſur tous les points le Coſtume & la plus parfaite vraiſemblance dans ſes tableaux. Pour offrir des modeles dans ce genre je répéte volontiers les circonſtances les plus connues. Et quel Artiſte, en voyant les ſoins infatigables que prenoient ſur ces objets des hommes comme un le *Brun* & un le *Pouſſin*, ne ſe ſentira pas excité à les imiter auſſi dans ces détails.

C'eſt ainſi qu'un *Oeſer*, l'ami de Winkelmann, continue ſans ceſſe de faire des recherches ſur les parties de ſon art. C'eſt ainſi qu'un *de Marcenay de Ghuy*, s'efforce de faire revivre dans ſes planches le bon goût de gravure de *Rembrant*, & de faire

[1] Menagiana, Tom. III.
[u] V. Du Bos, Réflexions critiques Tom. I. §. XXX.

faire fentir dans fes écrits la néceffité de montrer le caractere national en traitant l'hiftoire par les traits propres de la phyfionomie. Ce font là des avertiffements pour de certains Artiftes, qui donnent les traits du vifage de leurs compatriotes aux héros des Hiftoires anciennes. Il ne femble manquer à leur Alexandre que la Steinkerque *x* paffée autour du cou.

Les bulles antiques que je cite fingulierement pour la reffemblance des caracteres, ont été expliqués de nos tems par un noble Venitien, François Trevifani, Evêque de Verone, par des médailles qu'il poffede lui-même. Il les a publiés à Venife, fans titre & fans date *y*, &, à ce que j'ai appris, il ne les a diftribués qu'entre fes amis. *Jean Antoine Faldoni* & *Charles Orfolini* en ont gravé les planches.

Je vous nomme là, mon cher ami, un ouvrage affez inconnu dans de certaines contrées. Il n'entre pas dans mon plan de m'étendre fur les gran-
des

x. „Les hommes portoient alors (1692) des cravates de „dentelle, qu'on arrangeoit avec affez de peine & de „tems. Les Princes s'étant habillés avec précipitation „pour le combat de Steinkerken avoient paffé négligem„ment ces Cravates autour du cou: les femmes porte„rent des ornemens fur ce modele: on les appelle des „Steinkerques." Voltaire, *Siecle de Louis XIV.*

y Cet ouvrage rare parut vers 1748, & fe trouve à la biblioteque Electorale de Drefde.

des collections d'un Fulvius Ursinus, & sur celles dont Fontanini fait mention, il me suffit de les nommer: j'indique au bas de la page la meilleure édition de Lionardo Agostini *z*. Il faut de plus, mon cher ami, que j'adresse votre Artiste à des hommes instruits. Le Peintre d'histoire ne sauroit se passer de leurs avis tant qu'il n'est pas encore un *Poussin*. Secondé de leurs conseils, il peut, étudier les ouvrages d'un Vaillant, d'un Spanheim, d'un Morell & de quelques autres, autant que la science numismatique est en état d'expliquer les antiquités relativement à l'art & faciliter la connoissance des traits de la physionomie. Eneas Vicus, qu'il faut ranger dans cette classe *a*, étoit lui-même un fameux Artiste; dans les collections d'estampes, on trouve ordinairement ses autres gravures parmi celles *des petits Maîtres*. Il suffit d'indiquer ici quelques sources qui conduisent toujours à de nouvelles recherches. L'ouvrage de Jacques d'Oisel *b* n'est pas un des plus élégants, mais c'est un des plus utiles pour l'Artiste, curieux de connoître les vêtemens

z Gemme antiche figurate date in luce da Dominico de Rossi, colle sposizioni di Paol-Alessandro Maffei, Roma, 1707. & 1708. 4to. 3. Vol.

a Gemme, e Camei Antichi, intagliati al bulino da Enea Vico. Grand in Folio. 34. Planches.

b Thesaurus selectorum numismatum antiquorum aere expressorum. Amst. 1677. in 4to.

ments des Dieux & des Êtres allégoriques, ou les différentes espèces d'édifices. Dans cet Auteur, les Médailles sont divisées d'après les sujets qu'elles représentent: ce qui doit exciter l'Artiste à consulter le livre. Un des meilleurs ouvrages dans ce genre, est celui de feu Dom Mangeart [c].

„Il suffit, me direz-vous, de montrer à l'Ar„tiste la source de l'instruction, ou, pour achever
„de lui donner la connoissance du costume, de le
„faire passer de l'étude des Médailles à celle des
„plus belles pierres gravées, comme sont les pier„res, que nous a décrites M. de Gravelle, qui en a
„fait lui-même le trait [d]. Mais un pareil ouvrage,
„sans

[c] L'Ouvrage de ce savant Bénédictin peut servir de supplément à l'antiquité expliquée de Dom de Montfaucon. Il parut en 1763. sous ce Titre: „Introduction à la science „des Médailles, pour servir à la connoissance des Dieux, „de la Religion, des Sciences, des Arts & de tout ce qui „appartient à l'Histoire ancienne, avec les preuves tirées „des Médailles," achevée & publiée par M. l'Abbé Jacquin Vol. in Folio, à Paris 1763.

[d] Pierres gravées, 2 Tom. in 4to. Paris 1732. & 1737. Au défaut de cet Ouvrage, on pourra consulter, l'ouvrage suivant: *Ogle Gemmae antiquae caelatae, or a Collection of Gems; engraved by Cl. du Bosse. London 1741. in 4to.* C'est proprement une traduction très-libre de l'ouvrage de M. de Gravelle, avec quelques augmentations. On voit par la manière indirecte avec laquelle l'Auteur Anglois parle du livre François qu'il voudroit faire passer son traité pour original.

„ fans excepter même celui de M. Mariette *, dont
„ le ſtyle agréable répand des graces ſur les recher-
„ ches les plus profondes, ſe trouve auſſi rarement
„ dans les collections de la plûpart des amateurs,
„ que les ſuites complettes des ſtatues de *Mellan.*
„ Ces ſortes d'ouvrages ne ſe rencontrent ordinaire-
„ ment que dans les grandes collections. Et avons-
„ nous vu beaucoup de Peintres fréquenter les biblio-
„ teques publiques? Les Peintures antiques d'Her-
„ culanum ƒ en ſont une preuve. "

Je me flatte, mon ami, que votre Artiſte ré-
pondra à vos ſoins & levera votre dernier doute.
Pour moi je ne me propoſe ici que de lui donner la
premiere notion des livres les plus néceſſaires, ou
que de lui faire connoître leur exiſtence. Il n'eſt
peut-être pas moins rare de trouver un bon cata-
logue de livres par rapport aux ouvrages de goût,
que de trouver ces ouvrages dans les établiſſements
publics deſtinés aux progrès des arts.

Charles Coypel, premier Peintre du Roi, s'eſt
donné les plus grands ſoins pour former à l'Acadé-
mie de Peinture une bibliotéque relative aux arts;
auſſi mérite-t-il de partager les éloges avec ceux
qui ont eu la généroſité d'appuyer une entrepriſe ſi
louable

* *Traité des Pierres gravées,* Paris 1750. 2 Vol. in Folio.
ƒ *Le Pitture Antiche d'Ercolano e Contorni incifi con qualche Spiegazione,* Napoli 1757. in Folio.

louable. Ce procédé devroit bien trouver des imitateurs parmi ceux, à qui les dédicaces prodiguent le titre de Protecteurs des arts. Il n'est pas de mon sujet de m'étendre sur l'Histoire, la Mythologie & les collections d'Estampes qui appartiennent à cette classe [g].

En parlant des ressources dont l'Artiste peut tirer parti, vous vous rappellez, mon cher ami, ce que nous avons déjà dit ailleurs des belles empreintes de M. Lippert, faites d'une pâte de son invention: vous applaudissez aux établissements publics qui cherchent à profiter de l'industrie de cet homme & qui se procurent une collection si utile pour étendre

[g] „M. Coypel a cru que le premier de ses soins devoit être „de former à l'Académie de Peinture une bibliothéque „de tous les livres nécessaires pour la connoissance ou la „perfection de ce bel art, & principalement de tout ce „que l'on a gravé de l'Histoire sainte & profane, de la „Fable, des statues & des bas-reliefs, des tableaux des „grands Maîtres des écoles d'Italie & de celle de France, „des livres de Médailles ou de Pierres gravées, & en un „mot de tous ceux qui ont quelque rapport aux con„noissances que les Peintres doivent acquérir, ou dans „lesquelles les plus habiles ne peuvent trop s'entretenir. „M. de Tournehem qui a senti l'utilité que l'Académie „pouvoit retirer d'une pareille bibliothéque, a destiné „des fonds qui seront employés chaque année à un si „bel établissement." *Lettre (de M. l'Abbé le Blanc) sur l'exposition des ouvrages de Peinture, Sculpture &c. de l'Année 1747.*

étendre la connoissance de l'antique & pour former le goût des jeunes gens. Vous savez qu'il est des occasions où il ne faut à l'Artiste & à l'homme de Lettres que le tems de la réflexion pour se tirer d'affaire; mais vous savez aussi qu'il en est d'autres, où le tems de la réflexion ne suffit pas, & qu'il leur faut quelquefois des secours réels pour les mettre sur la bonne voie. —

Un Eleve qui veut représenter un Bacchus yvre & endormi, se sent enflammé à l'inspection d'une empreinte de ce sujet de la collection de M. Lippert, & un Savant qui fait des recherches sur les attributs d'une Divinité, a le plaisir de trouver ce qu'il cherche dans le catalogue raisonné ou dans la *Dactiliothéque* de l'Auteur [h]. Au reste, M. Lippert, par ses travaux constants, étend sans cesse ses connoissan-

[h] *Phil. Danielis Lipperti Dactyliothecae universalis signorum exemplis nitidis redditae Chilias prima & secunda, cura Joh. Frid. Christii, qui & nonnulla praefatus est de Rei Gemmariae veteris gratia singulari. Lips. 1755. Voll. II. in 4to. Chilias III.* L'ouvrage Allemand qui renferme la description de 2000 Pierres gravées parut sous le titre: *Dactyliothek, d. i. Sammlung geschnittener Steine. Leipzig 1767. 2 Vol. in 4to.* L'Auteur, ayant fait traduire son livre en François, compte le donner incessamment au public sous cette nouvelle forme. Cet homme malgré son grand âge, est infatiguable dans ses travaux; il prépare aujourd'hui une nouvelle suite d'empreintes de pierres gravées les plus belles & les plus rares, avec laquelle il se flatte de mériter les suffrages des connoisseurs.

noissances. Mieux instruit aujourd'hui, il diffère, dans l'explication qu'il donne de plusieurs pierres gravées, de la description qu'en avoit faite feu M. le Prof. Christ. Notre savant Winkelmann, parle avec éloge de l'entreprise de M. Lippert, lui qui, par le catalogue critique du cabinet de M. Stosch a donné un nouvel éclat aux antiques. Ses *Réflexions sur l'imitation des ouvrages grecs dans la Peinture & la Sculpture*, sont un défi pour l'Artiste qui pense. Etabli à Rome, la source du beau, il a contemplé les choses avec les yeux d'un connoisseur: c'est là qu'il a composé son Histoire de l'art [i], ouvrage rempli de vues neuves & également utile à l'Artiste & à l'Amateur.

Les travaux d'un Comte de Caylus [k] tant pour étendre la connoissance des Antiquités, que pour
faire

[i] *Description des Pierres gravées du feu Baron de Stosch, dédiée à son Eminence M. le Cardinal Alexandre Albani, par l'Abbé Winkelmann, Bibliothécaire de son Eminence. A Florence, 1760. in 4to.* M. Mariette, si capable d'apprécier le mérite de cet ouvrage, en a donné un excellent extrait dans le Journal Etranger, Août 1760.

[k] L'Histoire de l'art parut sous le titre: *Geschichte der Kunst des Alterthums, Dresden 1764. in 4to.* Quelques années après M. Winkelmann donna des remarques sur son Histoire de l'art: *Anmerkungen über die Geschichte der Kunst des Alterthums,* Dresden 1767. in 4to. Dans un discours préliminaire, à la tête de ces Remarques, l'Auteur se plaint amèrement du Traducteur François; il lui reproche d'avoir tellement défiguré son ouvrage qu'il ne le reconnoît plus pour sien. La Traduction Françoise avoit
paru

faire fentir la néceffité du coftume¹, n'ont befoin que d'être nommés. Ils portent avec eux leur recommandation. Pour donner une idée nette de la coëffure & des ornements de tête des Dames Grecques & Romaines, ce connoiffeur a publié en faveur des Artiftes huit monuments découverts en Egypte.

Quiconque réunit, comme ce profond Critique, la connoiffance des Antiquités au talent de l'Artifte

paru à Paris en 1766, en 2 Vol. in 8vo. fous le titre: *Hiftoire de l'Art chez les Anciens* &c. V. *Gazette littéraire de l'Europe Tom. VIII.* p. 425. Tout le monde fait la mort tragique de M. Winkelmann affaffiné à Triefte en 1768.

1 Les ouvrages les plus confidérables fur les arts de feu M. le Comte de Caylus font les deux fuivants: 1) *Récueil d'Antiquités Egyptiennes, Etrufques, Grecques & Romaines. Paris 1752. VII Vol.* 2) *Tableaux tirés de l'Iliade, de l'Odyffée d'Homere & de l'Enéide de Virgile, avec des obfervations générales fur le Coftume. Paris 1757.* Dans les Mémoires de l'Académie Royale des Infcriptions & Belles-Lettres, on trouve encore de cet illuftre Amateur d'excellentes Differtations fur différentes parties des Beaux-Arts, que l'Artifte peut confulter avec fruit. — Parmi les ouvrages François qui ont paru fur cet objet depuis la publication de ces *Réflexions fur la Peinture*, je ne dois pas paffer fous filence 1) un Traité de l'Abbé Comte de Guafco, portant pour titre: *De l'Ufage des Statues chez les Anciens, à Bruxelle 1769;* 2) les ouvrages de M. Dandré Bardon, tels que fon *Traité de la Peinture*, & fon *Hiftoire Univerfelle traitée relativement aux arts de peindre & de fculpter*, mais furtout fes *Coftumes des anciens Peuples*, ouvrage in 4to. qui fe diftribue par cayer, dont chacun contient douze planches gravées.

l'Artiste & à l'amour des arts, bannit tout embarras, toute confusion dans l'emploi d'un sujet. Sous son adoption les arts se donnent la main comme des freres d'un bon accord. Egalement versé dans toutes les parties, il ne lui en coute pas d'être impartial.

La justice que je rends avec tant de plaisir aux Critiques divers, veut que je parle avec éloge d'un Montfaucon [m]. Passer sous silence les travaux de ce Savant, ce seroit receler au jeune Artiste un des secours le plus essentiel pour la connoissance du Costume dans les Antiquités.

Je ne dois pas passer sous silence l'Académie de Sandrart. Cet ouvrage qui embrasse tous les arts relatifs au dessin, seroit un des plus utiles pour les Artistes, si la beauté de l'élocution répondoit à celle des gravures [n]. Ce seroit rendre service au public de lui donner une meilleure forme, de retrancher & d'ajouter, surtout de rectifier & de

[m] L'Antiquité expliquée, en Latin & en François, par Dom Montfaucon, avec figures en 10 Vol. in Folio, auxquels l'Auteur ajouta un supplément en 5 Vol. in-Folio. Quoique l'ouvrage de Montfaucon ne soit guere qu'une compilation informe, cela n'empêche pas que l'Artiste qui a du discernement n'en puisse tirer parti tant pour le Costume que pour les faits historiques.

[n] Les souhaits de l'Auteur ont été remplis en partie par les soins de M. le Docteur Volkmann, ainsi qu'on l'a vu à la note n, p. 57.

continuer les Vies des Peintres º. — Mais c'est du Costume que je veux parler, & je dirai que les monu-

o Pour avoir une idée nette de l'Histoire des Artistes, il est à propos de puiser dans les sources. Consultez un d'Argenville par rapport aux Peintres François; mais ne vous en rapportez pas à lui seul pour ceux des autres pays. Un Descamps vous instruira mieux pour les Peintres des pays-bas, & un Velasco vous mettra au fait de ceux des Flamands qui ont passé en Espagne. En général pour l'histoire des deux écoles & flamande & hollandoise, consultez Houbraken qui a été continué par Van Mander, & qui a trouvé à son tour un Continuateur dans van Gool: Campo Weyermann, malgré sa partialité, n'est pas à négliger à cause de quelques Maîtres qui ne se trouvent pas dans les écrivains précédents. Graham a écrit les Vies de quelques Peintres anglois, & Velasco celles des Artistes espagnols. Il est facile de se former une idée des grands Maîtres italiens, leurs Vies étant aussi connues que leurs ouvrages; il n'est pas si aisé d'apprécier le mérite des Peintres du second rang, ou de ceux qui approchent le plus des premiers. Leur meilleur Historien est Baldinucci. Vasari a écrit les Vies des Florentins; mais Lomazzo lui reproche avec raison sa trop grande partialité pour les Artistes de son pays. Ce même Lomazzo fait connoître les Peintres de Milan, Vetriani ceux de Modene, Malvasia & Zanotti ceux de Bologne, & Scanelli ceux de l'Ecole de Lombardie en général. Baglioni traite des Artistes de Rome, Montani de ceux de Pesaresse & d'Urbin, Barasaldi de ceux de Ferrare; Lione Pascoli juge avec sagacité les Peintres de Peruge, & aussi quelques Artistes modernes; mais il estropie les noms des Etrangers, & surtout ceux des Allemands. Ridolfi avec Boschini & depuis peu Zanetti ne louent que les Venitiens; Pozzo n'éleve que les Veronnois;

monuments de l'antiquité, ainsi que les statues antiques, ne permettent pas à l'Artiste, curieux, de recherches, de pécher contre les règles de cette partie de l'art.

N 4 Parmi

nois; Saprani, corrigé depuis peu par Patri, n'exalte que les Génois, & Dominici nous a donné trois Volumes in 4to. des seuls Napolitains. Quel choix faire? Pour cet objet nous aurions besoin d'un nouveau Borghini, dont le *Riposo*, nom pris d'une maison de campagne, contient des entretiens de quelques connoisseurs sur les arts & les Artistes, ouvrage excellent dans son genre; cet Ecrivain ne le cède point à Felibien par la solidité de ses jugements, à de Piles, par la précision de son style dans ses Vies des Peintres & à nombre d'autres par la justesse de ses préceptes sur la vraisemblance & la convenance. Une continuation précise de cet ouvrage qui ne va que jusqu'en 1584, seroit plus utile aux arts que bien des compilations volumineuses. Si ce même Borghini, ainsi que Lomazzo, commence son livre par des paralleles astrologiques, c'est moins à lui qu'il faut s'en prendre qu'au goût de son siecle. — Les divisions d'après les écoles des nations sont assez commodes pour une histoire raisonnée des Artistes; je préférerois pourtant l'ordre chronologique pour comparer les Peintres anciens avec les modernes. L'Académie de Sandrart & les Tablettes chronologiques de Harms, sont presque les seuls ouvrages que nous ayons dans ce genre. Il seroit à souhaiter que les Artistes Allemands en général trouvassent un Historien aussi judicieux que Jean Gaspar Fuesli, qui a donné une bonne histoire des Peintres suisses. Je ne dois pas non plus passer sous silence le Dictionnaire universel des Artistes de Jean Rodolph Fuesli; c'est l'abrégé le plus complet qui existe.

Parmi les ouvrages qui traitent des antiquités, les connoisseurs recommanderont à l'Artiste, comme un bon manuel, l'ouvrage de Causeus de la Chausse *p*.

Que reste-t-il à faire à notre Artiste que d'acquérir l'habitude de combiner ces connoissances avec les Belles-Lettres? Pour cet effet je souhaiterois de voir exécuté le dessein d'un de mes amis qui se propose de nous donner une Traduction allemande du Polymetis de Spence *q*.

Mon premier dessein dans ce Chapitre étoit de rapporter quelques exemples touchant l'observation ou la négligence du costume. Au-lieu de suivre cette

p Museum Romanum, Romae 1746. Vol. II. in Folio. A cet ouvrage l'on pouroit ajouter *les Antiquités romaines* d'Antoine Borioni, expliquées par Rudolphinus Venuti, & le fameux *Museum Florentinum*.

q Polymetis: or an Inquiry concerning the Agreement between the Works of the Romans Poets and the Remains of the ancient Artists &c. by the Rev. M. Spence, London 1747. in-Folio. Joseph Burkard, Professeur des Belles-Lettres & des Beaux-Arts au College Thérésien de Vienne, vient de donner une imitation de l'ouvrage de Spence, sous le titre: De l'harmonie des ouvrages des Poëtes avec ceux des Artistes: Ou, *Von der Uebereinstimmung der Werke der Dichter mit den Werken der Künstler &c. Von den 12 großen himmlischen Gottheiten. Wien 1773.* On attendoit une continuation de cet ouvrage bien fait, lorsqu'on apprit la mort de l'Auteur, arrivée le 16 Xbre 1773.

cette idée, il m'est venu en tête de donner une notice des principaux ouvrages utiles aux arts. je pourrois m'en tenir là, si les Artistes aimoient autant à faire des recherches générales qu'à remarquer des exemples particuliers. Il est vrai, il en est qui se creusent tellement la tête sur les livres, qu'ils ne manient presque plus le pinceau. L'érudition leur paroit trop attrayante pour ne pas troquer avec plaisir la pratique de leur art avec le loisir savant. Ils cessent d'être Peintres, & deviennent si savants qu'ils se fâcheroient si on vouloit leur rendre en langue vulgaire cette maxime d'Apelle: *Nulla dies sine linea.* Ce n'est donc pas pour eux, ni pour les Savants de profession que j'écris les remarques suivantes.

CHAPITRE XVI.
Remarques sur le Costume relativement à la Fable.

L'Artiste connoît par la lecture de son Ovide [r] la chevelure brune de Leda, à qui depuis peu un Peintre François, M. de *Lyen* [s] a donné des cheveux d'un blond si agréable que ni Cerès ni Venus, ni Bacchus, ni Apollon, ne sauroient en avoir de plus beaux. Il peint les yeux de Minerve bleus, & il laisse à discuter aux Savants, s'ils ne tiroient pas sur le vert de mer. Selon Virgile, le Messager ailé des Dieux, doué de la beauté de la jeunesse, a des cheveux blonds. En qualité de Négociateur, Mercure porte le caducée à l'exemple de l'image de la Paix; cependant il paroît ordinairement nud sous le manteau court & cela toujours avec la *Stola*. Comme Dieu tutelaire

des

r Leda fuit nigra conspicienda coma.
<div style="text-align:right">Amor II. 4.</div>

s V. Observations sur les ouvrages de Messieurs de l'Académie de Peinture & de Sculpture, exposés au Sallon du Louvre. Année 1753. (de M. l'Abbé le Blanc.)

t — & primum pedibus talaria nectit
Aurea; quae sublimen alis, sive aequora supra,
Seu terram, rapido pariter cum flamine portant.
<div style="text-align:right">Aen. IV, 559.</div>

des Marchands, (je ne parle que de l'explication la plus honnête par rapport au lucre) il tient une bourſe en main; & à cauſe de ſa vigilance on lui a donné un coq pour Symbole. Cerès eſt caracteriſée par une longue robe, tenant une corne d'abondance[a], ou bien, comme Déeſſe des fruits de la terre, couronnée d'épics de bled. L'Antiquité lui donne une torche à la main, & la place ſur un char traîné par des ſerpents ailés, lorſqu'elle va chercher Proſerpine ſa fille, enlevée par Pluton. Des colombes & des cignes, quelquefois auſſi des Amours tirent le char de la Déeſſe de l'amour, & la conduiſent à Paphos: mais des chevaux marins obéiſſent auſſi au frein dont elle tient les rênes dans ſa main droite, quand c'eſt pour exprimer l'empire qu'elle a ſur les habitants des eaux. D'une courſe légere elle ſillonne les flots de la mer, & ſon voile flottant eſt le jouet des vents. Le folâtre Cupidon s'approche de ſa mere, tenant ſon arc dans ſa main; attentif à ſes regards, il paroît attendre de la Déeſſe le carquois garnis de fléches, comme une marque de l'agrandiſſement de ſon empire. C'eſt ainſi que les Dauphins, qui conduiſent

le

[a] *Fertilis frugum pecorisque tellus*
Spicea donet Cererem corona.
— *Adparetque beata pleno*
Copia cornu.
Horat. Carm. Sæc. Tome I.

le char de Neptune, sont le symbole de la mer soumise à ce Dieu. La conque marine est son trône, le trident est son sceptre. Lorsque ce Dieu est assis sur son char tiré par quatre chevaux, il se montre alors comme le Dieu qui a dompté le cheval. Des lions traînent le char élevé en trône de la majestueuse Cybele, Déesse de la terre; elle paroît ordinairement la tête couronnée de tours, comme on voit quelquefois la figure d'Isis, & elle est aussi représentée avec un globe à la main, comme l'ancienne Vesta.

La Vénus armée, dont Jule-Cesar [x] portoit toujours l'image sur lui, pour faire entendre que c'étoit à cette Divinité qu'il devoit sa belle conformation, pouroit peut-être servir à un Artiste à rendre dans un tableau la pensée ingénieuse d'une ancienne Epigramme grecque [y]. Pallas voyant Vénus

[x] C'est ainsi que Dion-Cassius L. XLIII. rapporte ce fait. Mais il faut se rappeller aussi que la race des Juliens prétendoient descendre de Vénus.

[y] L'Epigramme grecque, accompagnée de deux traductions latines d'Ausone, se trouve dans le Recueil des Gemmes antiques d'Ogle, p. 113. où l'on voit en même tems une Vénus armée d'après une pierre gravée. A la Colombe & au rameau de Myrthe qu'on voit sur le casque de la Déesse, Mylord Winchelsea, a cru reconnoître dans le premier Volume du *Thrésor Britanique*, qui renferme une explication des Médailles des villes & des peuples de la Grece, la Vénus céleste, qui, suivant Pausanias, avoit un temple dans l'île de Cythere, où son image armée étoit révérée.

Vénus armée, lui crie: „Allons, combattons, & „que Pâris foit encore le juge de notre combat! „Venus lui répond en souriant: Comment ofes-tu „me défier au combat, maintenant que tu me vois „armée? Ne te souvient-il plus que je t'ai vaincue „autrefois étant toute nue?"

C'est ainsi que les Poëtes font parler la Déesse de l'amour. Les pierres gravées de l'antiquité, offrent cette Divinité toute nue, portant ordinairement un bouclier au bras. Placée à côté de Mars, elle tient quelquefois l'epée de ce Dieu, ainsi qu'Omphale tient la massue d'Hercule. Comme Vénus victorieuse, elle porte un casque en tête.

Le casque, la lance & le bouclier font les armes de Minerve, ou de la Pallas grecque, ainsi que celles de Mars; avec une branche d'olivier à la main, Bellone, la Déesse de la guerre, devient la Divinité qui préside à la paix. Mars est tantôt nud tantôt vêtu. Seulement il ne faut pas que son armure guerriere & souvent écailleuse ressemble à un harnois neuf & poli: au-lieu d'épée il porte d'ordinaire un poignard à son ceinturon ou à son *Parazonium*.

La Diane d'Ephese à plusieurs mammelles, est l'image de la nature. C'est l'affaire d'un Lucas Holstein & des Savants de sa trempe, d'examiner & de décider si la lance est absolument nécessaire

à cette

à cette Déesse. Parmi les tréfors antiques qui avoient appartenu à Bellori, il fe trouvoit une image de Diane fans lance, piece, qui, à ce qu'on affure, fe trouve préfentement à Berlin. Que de favantes explications de la lance de Diane, feroient en pure perte, fi ceux qui n'ont trouvé dans cette arme qu'un acceffoire de l'Artifte pour faciliter l'équilibre de la figure, avoient rencontré jufte! L'érudition fe contenteroit-elle de fi peu de chofe?

Phebus à la pourfuite de Daphné eft fans rayons; & le Dieu du tonnerre dans fes avantures galantes paroît fans être armé de la foudre, à moins que l'imprudence d'une Semélé ne le force de s'en armer. La lyre eft ordinairement l'attribut d'Apollon; mais le Peintre n'eft pas tenu de lui affocier abfolument le corbeau confacré à fa Divinité ou à fon trépied d'or, comme il l'eft de donner l'aigle à Jupiter, le paon à Junon, les colombes à Venus, & la chouëte à Minerve. L'Artifte retrouve les cornes de Jupiter Ammon dans quelques images du mortel qui ofa fe faire paffer pour le fils de ce Dieu; c'eft ce qu'on voit à un bufte d'Alexandre qu'*Antoine Tempefta* a gravé à l'eau forte. Il remarque que les Dieux d'Homere font expofés à la vérité à être bleffés, mais que le fuc qui coule de leurs bleffures, ne reffemble point au fang des mortels: il comprend en même tems que ces fujets

font

sont plus propres à la Poësie qu'à la Peinture. Vénus blessée dans la mêlée par Diomede, est un sujet plus fait pour être traité par le Poëte que par le Peintre. Celui-ci évitera tout ce qui est insignificatif pour l'art: guidé par la raison, il trouvera que les licences pittoresques exigent autant de ménagements que les licences poëtiques.

Je ne conseillerois pas non plus à l'Artiste de traiter de certains sujets mythologiques d'après la narration de Pausanias, de représenter Diane entierement vêtue, Bacchus ou Apollon avec de la barbe, Neptune ou Minerve à cheval, à moins que la représentation d'une histoire particuliere ne parut l'exiger. De-là nous laisserons la Vénus *mammosa*, ou aux grosses mammelles, à une certaine Ecole, où sans doute cette Déesse a servi de modele à la plupart des configurations du beau sexe.

Il est des cas où l'enigme vaut bien la peine d'être expliquée, où l'on ne doit pas craindre que l'attention qu'on apporte à saisir le sujet ne fatigue trop l'esprit. Mais ce ne seroit guere que dans ces cas que je risquerois de choisir parmi les caracteres des Divinités de la fable des circonstances plus rares & des exemples moins connus, appuyés toutefois par des autorités. Se rendre intelligible est une chose essentielle à l'exécution; cette qualité doit être aussi inhérente à ce qu'on appelle la fable de
la

la composition, que l'heureux choix du sujet l'est par rapport à l'ensemble du tableau. L'on sait que les plus grands Artistes n'ont pas fait difficulté de se servir d'une inscription dans les sujets historiques où ils avoient lieu de craindre la moindre ambiguité.

L'Artiste est dispensé d'avoir recours à l'inscription dans les deux cas dont nous allons parler. Nous devons l'explication de ces deux faits tirés des Pierres gravées de M. le Baron de Stosch, aux soins de M. Winkelmann [z]. Il s'agit de la maniere de représenter les Furies & de celle de monter à cheval des anciens. Après l'explication de ce savant, je ne ferois nulle difficulté, si j'étois Artiste, de représenter les Furies dans la course, la robe flottante, la chevelure éparse, le corps bien fait, & tenant plutôt en main une torche qu'un poignard; & je n'hésiterois pas, si j'avois à traiter un sujet historique de l'antiquité où il me fallut

des

[z] Je n'ignore pas que M. Winkelmann, page 84. de la Description des Pierres gravées, rend la représentation des Furies assez incertaine. Dans les *Antiquités Etrusques, Grecques & Romaines de M. d'Hancarville*, tirées du Cabinet de M. Hamilton, publiées à Naples en 1767. en 2 Vol. in-Folio, on voit à la planche 30. un vase Etrusque sur lequel on a représenté deux Furies tenant en main des torches qu'elles présentent à Oreste & ayant autour de la tête une couple de serpents; d'ailleurs elles sont d'une belle configuration.

des foldats, d'y introduire un cavalier qui monte à cheval du côté droit, en mettant le pied fur un crampon appliqué au bas de la pique à une certaine diftance. Au contraire, fi j'avois à peindre un tableau, où la fcene dût être en Grece ou en Egypte, le cas particulier d'une médaille Athénienne dont Winkelmann fait mention dans fes *Réflexions fur l'imitation des ouvrages grecs*, & fur laquelle on voit des Sphynx avec la *Stola*, ne me feroit point abandonner les idées reçues & ne m'empêcheroit pas de marquer la différence des Sphynx Thébains & Egyptiens [a]. On fent bien qu'il n'eft pas queftion ici des jardins modernes, repréfentés dans une peinture. Dans ce cas-là, ces fortes de figures, n'étant confidérées que comme de fimples ornements fubordonnés au ton de la verdure, font auffi bien à la difpofition du Peintre, qu'elles peuvent l'être à celle de l'Ordonnateur du jardin. Il faut avoir foin feulement de conferver à chaque figure le caractere qu'on lui a donné une fois & de ne pas en faire un mélange difgracieux.

Un Socrate, repréfenté jeune & fans barbe dans fon attelier, où l'on dit qu'il a fculpté [b] un Mercure

[a] V. Collection des Gemmes d'Ogle, page 146.
[b] Voyez Paufanias *in Atticis cap*. 22. D'autres attribuent ces Graces à un Socrate qui avoit été Peintre & Sculpteur. Voyez, l'hiftoire de la Peinture ancienne page 109. de M. Du-

cure & des trois Graces vêtues, seroit aussi peu reconnu par la plûpart des spectateurs qu'un Esope sans difformité. Cependant Esope lui-même n'étoit ni bossu, ni contrefait, comme le prouve très-bien le savant Meziriac dans sa *Vie d'Esope*, ainsi que R. Bentley [c] qui entre dans de plus grands détails sur ce sujet, & qui réfute aussi ceux qui ont révoqué l'existence de ce fameux fabuliste.

Dans l'Histoire des arts, les Graces vêtues ont sur les Graces nues l'avantage de l'antiquité [d], & une drapperie légérement enflée, rehaussera encore l'éclat de leurs charmes, ou comme dit M. Wieland dans son *Theages*, *un vêtement dégagé, semblable à un nuage légérement balancé*, ombragent les Graces.

M. Durand. Cet Auteur ajoute l'Artiste Thébain, portant le nom de Socrate, au Sculpteur dont Pausanias fait mention.

[c] Lamotte, *Essay upon Poetry and Painting* p. 180. Les Amateurs seront sans doute bien aise de connoître un autre Richard Bentley, qu'on dit fils du Savant en question. Les *Designs by Mr. R. Bentley for six Poems by Mr. T. Gray London*, (Printed for R. Dodsley 1753. in Folio,) respirent cette gaieté ou cette *Humour*, si particuliere aux Anglois.

[d] Dans la Collection *d'Ogle* on trouve une Pierre gravée représentant les Graces vêtues; l'auteur rapporte les passages de Pausanias qui prouvent qu'on étoit dans l'usage de représenter les Graces vêtues dès les premiers siecles de l'art, & qui nous laissent dans l'incertitude sur le tems où les Artistes ont commencé à les représenter nues.

Graces, compagnes de Vénus Uranie. Du moins les loix du costume n'imposent point la nécessité à l'Artiste de représenter les Graces sans être drappées: mais le précepte qui enjoint de vêtir les Dames Romaines de la *Stola* blanche, & les Femmes affranchies de la robe noire, pouroit embarrasser davantage le Peintre par rapport à la variété & à l'harmonie des couleurs. Les habits bigarrés ne caractérisent que les Femmes d'un rang inférieur, qui ne paroissent pas dans la compagnie des Romaines de distinction, quand celles-ci fournissent le sujet du tableau. Je crois aussi que l'Artiste, en représentant une avant-cour des Anciens, peut très bien oublier de donner des cheveux dorés à leurs statues

* V. *Wielands, Sammlung prosaischer Schriften; im Theages.* Rien de plus noble que l'idée que Théagès s'est formée des Graces morales, d'après lesquelles il fait exprimer dans un tableau l'innocence de la jeunesse, la douce candeur & une certaine bonté ingénue, qui charme tous les cœurs. Quelque beau que soit cet idéal, je crois toutefois que cette expression a non seulement été connue des Anciens, mais encore qu'elle a été familiere aux Artistes contemporains d'un Platon; ceux-ci, par des ouvrages immortels, ont cherché à montrer la différence de la Vénus céleste avec la Vénus terrestre. Aussi les *fictores ethici*, comme Aristote les décrit dans le huitieme livre de sa Politique, n'étoient-ils pas moins connus parmi les Grecs, que les *statuae Ethicae*. Quoiqu'il en soit, les descriptions poëtiques sont d'excellents moyens pour étendre les notions de l'Artiste.

statués de marbre. Il y a même des gens assez peu amoureux des usages antiques qui n'hésiteroient pas d'envisager cette sorte d'ornement, comme une pompe brillante faite pour les goûts gâtés.

Les Peintres modernes, soit d'après les descriptions des Poëtes, soit d'après leurs propres idées, ont adapté de certaines couleurs aux Divinités de la Mythologie; ils ont introduit une espece de tradition, dont on ne doit s'écarter que quand on a de bonnes raisons pour le faire. Ainsi Jupiter, de même que la plûpart des Monarques, doit paroître revêtu de la pourpre. Mais lorsque, sous la figure de Diane, il cherche à séduire la belle Calisto, il prend le vêtement blanc & bleu de la Déesse de la chasse. C'est ainsi, mon cher ami, que vous avez vu vêtu ce Dieu dans le tableau *de M. Natoire* que vous connoissez. Junon est couverte d'un voile bleu; mais quand elle emploie la grace & la ruse pour détourner l'attention de son époux sur le champ de bataille devant Troye, elle a besoin de la ceinture de Vénus. Un voile blanc est d'ordinaire tout l'ajustement de la mere des Amours; rarement on la trouve vêtue d'une autre maniere sur les Pierres gravées.

Charger le corps de vêtements n'étoit pas du goût des Grecs:

Le nud blesse les mœurs. Des Grecs moins fastueux
Le regard étoit libre, & le cœur vertueux.

dit

dit très-ingénieusement M. Watelet. C'est une pensée, qui nous offre une image trop agréable de ce peuple & elle est trop bien à sa place dans un Poëme sur l'art de peindre, pour vouloir chercher des preuves du contraire dans l'Histoire. Munis de ces preuves, nous ne voulons pas promener nos yeux dans le temple de Vénus à Corinthe, ni suivre les regards avides de ces juges, qui renvoyerent absoute la belle Phryné à la vue de son beau sein qu'elle découvrit dans le moment qu'ils alloient prononcer contre elle une sentence de mort *f*. *Ammanati*, excellent Sculpteur de Florence, parle avec chaleur en faveur de la modestie de notre siècle, & contre les abus, qui peuvent la blesser. La beauté des plis de *Sansovino*, son Maître & la belle drapperie du Moïse de *Michel-Ange*, confirment ses raisonnemens, insérés dans l'ouvrage de Baldinucci *g*. Pour *Ammanati*, il paroit que la moralité & le repentir ont eu également part à ce jugement. Au reste l'Artiste ferme

f Cratès même qui devoit connoître les Grecs, étoit choqué de la figure d'or qu'on voyoit à Delphe de Phryné ou, selon d'autres, de Mnesareta, lorsqu'il dit: *Trophaeum de intemperantia Graecorum esse hanc statuam.* Voyez l'ouvrage rare & estimable d'Edmund Figrelius, *de statuis illustrium Romanorum*, Holmiae 1656. p. 118.

g *Notizie de' Professori del disegno. Sec. IV. P. II. dec. I.* pag. 38.

une fois dans ses principes moraux, ne craint pas le repentir.

La robe longue ou la *Stola* est le vêtement de Cerès, ainsi que celui de Vesta, Déesse du feu sacré, comme Vulcain est le Dieu du feu naturel. Vesta est représentée tenant un flambeau en main, quelquefois un vase de sacrifice, un drapeau de victoire; on la voit aussi avec le Palladium, ou la petite image de Pallas. Le marteau & l'enclume, attributs ordinaires de Vulcain, ne le distingueroient pas assez des Cyclopes, ses Forgerons, sans le chapeau applati. J'allois oublier le vêtement de Neptune, couleur de verd de mer: mais peut-être en aurois-je dû oublier bien d'autres.

CHAPITRE XVII.

Remarques fur le Costume relativement à l'Histoire.

Les Princes font souvent ceux qui ont le plus sujet de se plaindre du manque de jugement des Artistes. Il est des Peintres qui, non contents de gâter les portraits des Princesses par des ornements superflus, représentent les Princes la tête chargée de pesantes couronnes hors de leurs fonctions publiques, & dans le sein de leur famille. Certainement Seleucus ne portoit point de couronne, lorsqu'il vint se rendre auprès du lit d'Antiochus son fils malade, ni David, lorsque s'étant levé de dessus son lit après midi & se promenant sur la terrasse de sa maison, il vit par hazard la femme d'Urie. Dans un tableau de *Govaert Flink*, représentant Salomon prosterné qui demande à Dieu le don de la sagesse, tableau si bien à sa place dans la Chambre du Conseil d'Amsterdam, le Peintre n'a donné d'autres marques de la royauté à ce Prince que celles du bandeau royal & de quelques accessoires. *Flink*, qui a traité ce sujet pensoit plus judicieusement sur les objets poëtiques de l'art que *Rembrant* son Maître.

Souvent le vêtement d'azur, plus souvent encore le manteau de pourpre, désigne le Monarque [h]. Pline remarque trois sortes de pourpre [i]. La première, & la principale ressembloit à des feuilles de vigne, prêtes à se faner & dont M. Winkelmann nous donne la description [k]; on compare la seconde à l'améthiste, & la troisieme à l'amaranthe [l]. Qu'on se donne la peine de lire la belle description du magnifique tableau de *le Brun*, représentant les Reines de Perse dans leur tente aux pieds d'Aléxandre [m], on y trouvera que le Peintre a employé l'azur & les différents pourpres, pour caractériser tant de personnes royales. L'Artiste n'a besoin de s'attacher ni au même pourpre, ni au pourpre seul, quand les loix du coloris, ainsi que la multiplicité des personnes royales, exigent de la diversité, & que d'ailleurs il n'y a rien d'énigmatique dans sa composition. C'est ainsi que le *Poussin*, dans son tableau de Moïse foulant aux pieds

[h] Voyez la 35eme remarque du quatrieme livre de l'Iliade de Me. Dacier.

[i] *Plinius* XXI. 8.

[k] *Gedanken von der Nachahmung* &c. S. 77.

[l] Voyez les remarques de Blaise Vigenere sur les *Images ou Tableaux de platte Peinture des deux Philostrates, Sophistes Grecs*, p. 248.

[m] Les Reines de Perse aux pieds d'Alexandre, dans le recueil de Peintures & d'autres Ouvrages faits pour le Roi, par Felibien. Paris 1689. On connoît suffisamment ce morceau par la belle Estampe de *Gérard Edelink*.

pieds la couronne de Pharaon; donne une robe couleur de pourpre à la fille du Roi. « Quant à Pharaon il est suffisamment caractérisé par le diadème dont il a la tête ceinte, par le trône, & par le nœud même de l'Histoire. On y voit Moïse, jeune enfant encore, fouler en souriant la couronne du Monarque d'Egypte ». Le vêtement bleu que le *Poussin* donne ici à Pharaon, n'est pas moins conforme à la dignité du Prince & à l'antiquité. Du reste l'azur, qui de même que le pourpre, formoit le luxe du superbe Tyrien, étoit pareillement composé de coquillages, ainsi que nous l'apprend le savant Wagenseil, dans ses remarques sur les antiquités judaïques de Lundius.

Quelle erreur de voir le Peintre représenter Caïphe avec les ornements sacerdotaux de grand Pontife, au moment que Jesus-Christ est mené devant lui dans sa maison! On sait qu'il n'étoit permis aux Grands-Prêtres de porter cet habillement que pour remplir leurs fonctions dans le temple, où il y avoit des chambres faites exprès pour serrer les habits pontificaux ° : Caïphe ne déchira donc que son vêtement ordinaire.

n Voyez, Description des tableaux du Palais Royal, par du Bois de Saint Gelais ; ce tableau a été gravé par Etienne Baudet.

o C'est ce que prouve très-bien le savant Antoine Bynæus par le second livre de Moïse XXVIII, 43, & le Clerc, Bibliothéque universelle & historique T. VIII. p. 476.

Il est évident qu'on ne s'est écarté que trop souvent du costume, ainsi que des circonstances historiques, comme on le voit par le fait que nous venons de citer; mais il n'est pas aussi évident que cela soit toujours arrivé par ignorance. On peignoit autrefois mieux qu'on ne peint aujourd'hui; on observoit aussi plus exactement les règles de la perspective: mais on étoit moins scrupuleux dans les choses qu'on regardoit comme accidentelles. *Rembrant* réunissoit en lui le talent, la prévention & la bizarrerie. Dès qu'il eut obtenu les suffrages de son siecle par le charme puissant de son coloris, par la force & la magie de son clair-obscur, il sacrifia tous les accessoires aux saillies de son caprice. Peut-être aussi que la bassesse de son extraction & la négligence de son éducation, lui ont tenu caché trop longtems, combien il étoit important de rendre exactement les circonstances historiques & d'observer ponctuellement les règles du costume; il se peut encore que par la suite il n'ait pas envisagé cette obligation comme une chose fort essentielle pour donner du relief à l'ensemble d'un tableau. *Rembrant* bien différent d'un *Lairesse*, qui sans avoir vu la nouvelle Rome, étudioit sans cesse l'ancienne, & qui préféroit la lecture des bons livres aux recueils de desseins & d'estampes, se moquoit également de l'antique & du costume. Le Peintre Liégeois cherchoit des Maîtres sinceres,

&

& il les trouva parmi les morts. Dans notre siecle éclairé l'Artiste a moins d'excuse encore.

Dès que je connois *Rembrant*, je ne trouve plus étrange de voir dans ses productions un Caïphe revêtu de ses habits pontificaux. Il est vrai, quand je vois un *Leonard de Vinci* & un *Raphaël*, dans leurs tableaux de l'institution de la sainte cène, représenter Jesus-Christ & ses Disciples assis autour de la table & non couchés sur des lits à la maniere des Anciens, je ne puis me défendre, pour peu que mon esprit fasse un retour sur l'Antique, d'y désirer l'observation des loix du costume. Mais mon œil qui veut être séduit par les finesses de l'art, n'est point arrêté dans les ouvrages de cette nature par le manque de la vraisemblance mécanique. Au moyen des beaux tons de lumiere, tout y est placé, tout y est arrangé par poids & par mesure, si j'ose m'exprimer ainsi. Quand Abraham, au moment qu'il veut sacrifier son fils, tient dans sa main un glaive au lieu d'un couteau de sacrifice, l'action peut se faire sous les mêmes loix du mouvement.

Quelque empressé que je sois de recommander à l'Artiste l'observation du costume, je suis bien éloigné de me ranger du parti de ces critiques dédaigneux, qui regardent la moindre violation du costume comme une faute contre l'essence de la Peinture. De Piles, dans son *Peintre parfait*, cite
plusieurs

plusieurs grands Maîtres de l'école de Venise, qui ne se sont guere mis en peine du costume & de la fidélité de l'Histoire. Quant à l'observation nécessaire des saisons dans les tableaux de fruits & de fleurs, c'est un objet qui est du ressort de la convenance en général.

Un tableau qui renferme une infinité d'autres perfections, peut facilement me séduire par la force magique des couleurs, quand même de certains accessoires seroient contre la fidélité de l'histoire ou contre les usages reçus. On sait bien que les hallebardes & les cartes à jouer, sont très-postérieures aux anciens Romains & aux Juifs tributaires des Romains ; mais en Peinture ces détails représentés dans un tableau dont le sujet est pris de quelque trait historique de ces tems-là, ne blessent ni l'œil ni la vraisemblance. Il vous souvient, mon cher ami, d'avoir vu chez moi, un tableau de perspective de *Henry Stenwyk*, ou de *Poelembourg* qui, à ce qu'on croit y a peint les figures, tableau qui représente saint Pierre délivré de Prison, où l'Artiste a subordonné ces choses aux gardes endormis. Ce seroit je crois tomber dans le minutieux de vouloir relever sérieusement ce défaut, que l'on peut remarquer sans la moindre notion de la Peinture ; pendant qu'on déceleroit bien peu de véritable connoissance, si les yeux n'étoient pas frappés du percé & de l'enfoncement de cet édifice

intérieur,

intérieur, de la diſtribution de la lumiere capitale, de l'intelligence dans les jours ſubordonnés, & de tous les acceſſoires qui en décident les plans. Mais ſi le Peintre par une diſpoſition vicieuſe des pilaſtres & des colonnes, par la poſition indéciſe des figures & des grouppes, par une lumiere trop bruſque dans les parties ſubordonnées, péche contre la vraiſemblance mécanique de la Peinture, il tombe alors dans des fautes, qui choquent également les principes de la compoſition, les règles du deſſin & la ſcience du coloris, & par conſéquent les parties eſſentielles de l'art. L'exactitude de ces parties dépend des loix de la nature qui ſert de type à l'Artiſte; ou de la connoiſſance qu'il a des principes de l'Architecture, & non pas, comme le coſtume, d'une convention ou d'un uſage arbitraire.

C'eſt à celui qui réunit la fidélité de l'hiſtoire à la pratique de toutes les parties de l'art, à décider ſi une critique ſévere de la violation des loix du coſtume eſt en droit d'effacer en nous le ſentiment du beau dans un tableau d'ailleurs parfait. Ces gens qui, privés de ce ſentiment du beau, ne compilent leurs raiſonnements que dans les livres, courent risque d'avoir raiſon vis-à-vis de ceux qui, à l'aſpect d'un tableau, ſe trouvent transportés, & ſont, pour ainſi dire, tout ſentiment, tandis que les premiers décident & ne ſentent rien.

Cepen-

Cependant l'on pourroit tirer deux inductions de la critique sévere dont nous venons de parler.

Qu'il faudroit en premier lieu, qu'un tableau, auquel le jugement le plus exercé ne pouroit refuser son suffrage, cessât non seulement de mériter cette distinction, si l'Artiste y avoit violé les règles du costume; mais qu'il faudroit encore ne jamais lui accorder cette estime, si l'observation du costume étoit l'essence de l'art. Et de cette maniere, pour ne citer qu'un exemple d'une critique outrée, l'Artiste ne pouroit éviter la censure, si, en représentant le Grand Prêtre des Juifs avec ses vêtements sacerdotaux, il suivoit la version reçue de l'Ecriture sainte & qu'il donnât une couleur jaune à ces habits, pendant qu'il est prouvé par les antiquités judaïques de Lundius que cet habillement étoit d'azur. Dans la maison des Orphelins de Halle, on voit un modele du tabernacle, où l'on s'est conformé à la description de cet Ecrivain pour l'habillement du Grand Prêtre.

Qu'en second lieu, les Artistes n'auroient jamais dû, sous aucun prétexte, s'écarter du costume. Que suivant cette règle, il auroit fallu que Laocoon & ses fils eussent été vêtus *p*. Cependant par des raisons plus fortes les Auteurs de ce grouppe étonnant

p V. de Piles, dans ses Remarques sur le Poëme de du Fresnoy. V. 219.

nant se sont déterminés pour le nud, & ils ont laissé un ouvrage qui fera toujours l'admiration des siecles *. „C'est pour l'effet de l'ensemble & des „parties, dira un partisan de *Rembrant*, que les „savants Rhodiens ont sacrifié le vêtement du grand „Prêtre d'Apollon. Et c'est aussi pour l'effet „que *Rembrant* a vêtu son Caïphe des habits pon- „tificaux *. La licence pittoresque fait le point de „comparaison." Oui, sans doute, entre les Auteurs du Laocoon & celui de Jesus-Christ chez Caïphe, répondrois-je à cela, mais celui-ci en abuse & ceux-là en tirent parti: & voilà la conformité & la différence.

Au-

q M. Mariette, dans son *Traité des Pierres gravées*, fait mention de certains Antiquaires, qui, loin d'être frappés des beautés du Laocoon, trouvent ce grouppe assez ordinaire & prétendent que ce n'est qu'une copie de celui dont parle Pline. Aussi le doute n'est-il pas toujours la marque d'une tête bien organisée: tel s'en sert comme d'un secret pour cacher son ignorance.

r Feu M. *Dietrich*, un des plus heureux imitateurs de *Rembrant*, m'a assuré que, dès qu'on vouloit ordonner & éclairer un tableau dans le goût de *Rembrant*, il falloit aussi adopter sa maniere de draper & d'ajuster les figures, sans quoi l'ouvrage seroit privé de ce ragoût qui en fait le charme. Il a raison sans doute, si le Peintre a pris absolument la maniere de ce Maître. Cependant je crois, que si *Rembrant*, cet heureux coloriste, avoit étudié les autres parties de la Peinture comme le *Poussin*, il ne seroit que plus admiré, & que la correspondance de deux perfections, comme la vigueur du coloris & la fidélité de l'histoire, ne pourroit qu'ajouter à sa célébrité.

" Aujourd'hui encore l'on s'écarte autant que l'on peut des loix de la mode, dans les portraits de boſſe ou de ronde-boſſe ⁵. La Sculpture approuve aſſurément une exception qui tend à approcher l'ouvrage du goût de l'Antique. Ce goût pur, & cet effet agréable qui en réſulte pour l'œil, ſe réuniſſent pour nous montrer l'avantage de repréſenter avec des cheveux courts les grands hommes, ſoit les héros ſoit les ſages, comme faiſoient les Grecs & les Romains. Une énorme perruque carrée n'accompagne guere bien Hercule armé de ſa maſſue & repréſenté nud. M. l'Abbé Pluche qui, à ce qu'il me ſemble, eſt un peu outré dans ſa déclamation contre l'abus de la Fable par rapport à la Peinture, s'éleve avec raiſon contre celui où l'Artiſte a repréſenté Louis XIV. ſous la figure allégorique d'Hercule, ajuſté comme nous venons de dire ᵗ. La maniere de repréſenter les hommes en cheveux courts a fait moins de progrès dans les portraits peints que dans à ceux faits en Sculpture. Nous avons pourtant quelques bons morceaux dans ce genre. *Raphaël Mengs* nous a donné un excellent portrait de ſon pere, repréſenté en cheveux courts & plats.

s *Eclairciſſements hiſtoriques ſur un cabinet de tableaux.* p. 130.

t L'Auteur parle des bas-reliefs exécutés aux côtés de l'arc de triomphe de la porte de St. Martin de Paris. V. Hiſtoire du Ciel. L. II. p. 425.

plats. N'oublions pas de dire ici, que l'élégance à bien rendre les cheveux, a été compté à *Parrhasius* pour un avantage considérable : avantage que le même *Raphaël Mengs* a si bien soutenu dans son propre portrait, peint en pastel comme celui de son pere & conservés tous deux à la Galerie de Dresde.

Sans doute le *Pallium* des Grecs & la *Toga* des Romains étoient bien autrement favorables aux portraits. Il n'est pas jusqu'au gros Pallium double des Philosophes cyniques, qui ne paroisse plus pittoresque dans un tableau de *l'Espagnolet*, que le vêtement bariolé de rubans d'un Marquis de Mascarille dans Moliere, ou que l'habillement étranglé & chamarré d'or & d'argent qui comprime aujourd'hui nos corps. *Van Dyk, van der Helst* & leurs contemporains ont su parfaitement bien profiter des vêtements noirs de leur tems pour faire sortir les carnations de leurs tableaux.

Les bizarreries de la mode sont trop étrangeres aux beautés de la Peinture pour ne pas porter atteinte à l'art : peu curieuse de faire valoir la configuration du corps humain, la mode ne cherche que le lucre & ne médite que des révolutions.

Il en est qui envisagent les habillements ordinaires comme un champ trop stérile pour l'art ; ils cherchent le pittoresque dans la singularité &

se jouent d'eux-mêmes. Pleins de leurs idées bizarres, ils se font peindre en Savoyard, ou prennent d'autres formes empruntées du peuple. Il en est encore qui veulent paroître, dans les tableaux historiques, sous la forme des Divinités de la fable. C'est ainsi que *Nattier* a représenté le Duc de Chaulnes sous la figure d'Hercule; c'est ainsi encore qu'une célèbre Actrice, Mademoiselle Clairon, dans un tableau de *Carle Vanloo*, paroît représentée en Médée, bravant son époux Jason.

C'est assurément une ressource pour l'art, de recourir à l'historique & au fabuleux pour relever de certains portraits; mais il faut y procéder avec ménagement, & faire en sorte que l'image de l'homme ne dégrade pas celle du Dieu. Et cela arrivera toujours, lorsque le rôle que l'Artiste fait jouer au personnage du tableau, ne sera pas plus favorable à l'air de son visage, que celui de Mithridate à certain Acteur. L'on sait que Monime eut à peine récité ce vers si connu: *Ah! Seigneur, vous changez de visage!* qu'une voix, applaudie du parterre, cria: *Laissez-le faire!*

Quelques beautés célèbres des derniers siècles [a], représentées sous la forme des Vierges & des Saintes,

[a] L'on sait que les Artistes anciens prenoient les plus belles Courtisanes de la Grece pour faire leurs Déesses; les Peintres

tes, ont excités les defirs de leurs amants & la piété des dévots. D'autres Belles, fous la figure des Déeffes de la Mythologie, & vêtues de drapperies légeres, fe font appropriées les attributs de Diane, ou de la jeune Flore.

Nos Belles fongent fans doute à fe réconcilier avec le coftume, quand elles fe font peindre dans un ajuftement d'une négligence apparente, où l'élégance du choix feconde tellement le goût de l'Artifte, qu'il ne lui refte que la gloire d'imiter fidelement la belle nature. Ces fortes de portraits de la main d'une *Rofalba*, d'un *la Tour* d'un *Mouyoki*, ou d'un *Graff* ont plus de droits d'orner les cabinets des curieux, que tous ces portraits auxquels l'Artifte libéral a prodigué les richeffes & les ornements *.

Vous

tres modernes à leur exemple, fe font prefque toujours fervis de leurs Maîtreffes ou de celles des Grands pour faire leurs Vierges ou leurs Saintes. Voyez fur cet objet le *Ripofo* de Raphaël Borghini, voyez furtout la fameufe fatire de Salvator Rofa, intitulée *la Pittura*, où le Poëte-Peintre, fe fert d'expreflions fi cyniques contre les Artiftes, qu'on peut bien dire de lui ce que Boileau difoit de Regnier :

Heureux fi fes difcours craints du chafte Lecteur,
Ne fe fentoient des lieux où fréquentoit l'Auteur.

* *N'ayant pu faire fon Helene belle, il la fait riche*, difoit Apelle d'un Peintre de fon tems. Les ornements font fi peu capables de relever la beauté de certains portraits,

qu'en

Vous savez, mon cher ami, que la critique cite également à son tribunal, & l'ouvrage & l'Ouvrier: sans égard pour la Grandeur, elle juge sans pitié toutes les productions qui reſſortiſſent à ſa juriſdiction, euſſent-elles été ordonnées par un Prince. Elle gémit tout haut ſur ces illuſtres travaux qui décèlent la corruption du goût du ſiècle & la petiteſſe des vues de celui qui les ordonne: uniquement occupée de ſon objet, elle n'aprécie pas l'ouvrage d'après les ſommes qu'il a couté, mais d'après ſa valeur réelle. Si les lumieres pouvoient s'acheter au poids de l'or, quel ſeroit le bonheur du Financier! - - -

Toutes les fois qu'on ſe propoſe de conſerver la mémoire d'un événement, ou cet événement eſt ſuſceptible de recevoir les vêtements poëtiques, ou l'art prend ſur lui de nous offrir la marche de l'action par de ſimples images. Or ſi dans le dernier cas, l'Artiſte n'obſerve pas exactement les loix du coſtume, il porte atteinte à la fidélité hiſtorique & peut-être à la vraiſemblance poëtique.

J'aurai

qu'en les voyant on ſe rappelle quelquefois la Gabrina de l'Artiſte, de laquelle le Poëte dit:

Quant'era più ornata, era piu brutta.

Orl. Fur. Cant. XX.

Boëtius, Graveur à Dreſde, a donné un portrait plein de décence d'une femme âgée, d'après un tableau en paſtel de *Liſievski.*

J'aurai de la peine à deviner la fameuse conférence de Louis quatorze & de Philippe quatre, si les deux Rois paroissent dans le tableau habillé l'un en Scipion l'autre en Annibal : loin de saisir le sens allégorique, je me croirai plutôt transporté à Ephese à la cour d'Antiochus, qu'à l'Ile des faisans. Malgré notre amour pour les peintures, tirées des tems héroïques, serions-nous choqués, si un bon pinceau nous eut conservé les drapperies des Princes de l'âge moyen dans des tableaux d'histoire? A force de conjectures, & à l'aide d'un Montfaucon *y* nous trouvons encore la maniere de s'habiller de ces tems reculés sur les vitres des Eglises & sur de vieux monuments. Je finis cet article, comme vous voyez, par une circonstance assez singuliere, & par une exception qui sans doute ne portera nulle atteinte à la règle touchant le beau pittoresque. Les vêtements gothiques n'ont assurément pas beaucoup de charmes pour l'art, & leur bigarrure feroit un mauvais effet dans un tableau sans l'intelligence de l'Artiste. L'Histoire fait encore mention d'un Prince du commencement du seizieme siècle qui n'aimoit rien tant que de porter des habits bigarrés. Dans les cas semblables, mon cher ami, je conseille à votre Artiste de saisir cette intelligence des

couleurs

y *Les Monuments de la Monarchie Françoise. V Vol. in Folio, avec figures.*

couleurs avec laquelle les Maîtres Flamands les plus soigneux ont sû donner de la beauté & de l'harmonie à ces tapis de Perse & à tous ces objets de diverses couleurs introduits dans leurs tableaux, cette intelligence avec laquelle un *François Mieris* a sû rendre toute une boutique de Mercier. Passer d'un pareil assemblage de couleurs, à l'ajustement bigarré de nos agréables, ce n'est pas faire un trop grand saut: un tapis de Perse diversement coloré, est un objet d'étude pour un petit Maître. Que veut-on de plus pour le costume?

LIVRE

LIVRE II.
SECTION VI.
DE L'ORDONNANCE OU DE LA DISPOSITION.

CHAPITRE XVIII.
De l'inégalité & de l'opposition des objets divers dans un tableau.

L'art d'ordonner, est l'adresse de réduire la variété à l'unité dans un tableau. Quant à l'uniformité, mere de l'ennui, nous l'avons bannie depuis longtems du domaine des arts.

J'ai dit ce que j'entendois par vraisemblance mécanique & par vraisemblance poëtique. Après avoir satisfait à la vraisemblance poëtique dans l'invention, l'Artiste posera pour principe la vraisemblance mécanique dans l'ordonnance.

L'ordonnance elle-même n'est autre chose qu'une invention continue: le ton des jours n'est autre chose qu'une ordonnance continue. Tout concourt à former la machine du tableau, ou comme dit le Poëte, *tout marche & se suit.*

La variété se rapporte, ou aux objets mêmes qui remplissent le tableau, ou à la machine du tableau en général. Dans le tableau vous produisez

la variété par l'inégalité des objets; dans la machine du tableau, vous produisez la diversité par la clarté proportionelle dans les grandes parties, & par la chaîne artificielle dans les petites parties. Mais que cet enchaînement ne tienne pas de la confusion! Ce nœud seul est susceptible du développement qui lie les petites parties aux grandes masses.

C'est en combinant sagement toutes ces choses, que l'Ordonnateur intelligent forme l'ensemble.

Inégalité des formes, du sexe, de l'âge, des mœurs; contrastes des clairs & des bruns, des jours & des ombres; rapports réciproques [*] de la grandeur de l'espace, à celle des figures: tout cela tient au même principe. Pour l'exagération seule nous la condamnons ici comme dans tout le reste.

Les membres varient leur direction dans le corps animé de l'homme, & que dis-je? ils varient même dans le corps qui ne l'est pas. La structure de ces membres ressemble à l'accord harmonique de la musique. Dans une savante ordonnance ne pourroit-on pas comparer le mouvement successif des membres aux proportions harmoniques?

Ce

[*] V. sur cet article notre Chapitre XXI. & le Chapitre XVII. du second livre de Lairesse, sur les règles fondamentales d'ordonner de petites figures dans un grand espace & réciproquement.

Ce n'est que dans les attitudes contrastées que chaque figure s'approche de l'autre, & que ces figures forment les grouppes : de chacun de ces grouppes & de bien des figures en particulier on pourroit dire souvent ce que le Tasse dit d'une Belle [a] : *Elle fuit, mais elle ne fuit que pour être atteinte.* Aussi les grouppes ne paroissent-ils fuir que pour être atteints; ils se détachent pour éviter toute confusion.

Pour l'ordinaire la derniere figure des grouppes est chargée d'indiquer par son mouvement la chaîne qui la lie avec les autres, &, en interrompant quelquefois ces grouppes, de remplir le trop grand vide des repos. Je discuterai plus au long tous ces objets à l'article des tons de lumiere des grouppes.

Sans cette contestation apparente des contrastes, qui se termine souvent comme les débats des amants, par une liaison plus étroite, on n'atteindroit jamais cette harmonie que le Peintre tâche de produire par le dessin & par l'accord de la lumiere & de la couleur. La musique en a fourni à l'Artiste la dénomination, comme elle a fourni au Critique la comparaison. *Deux fugues*, dit le Poëte

[a] *Fugge, e fuggendo vuol ch' altri la giunga.*
　　　　　　　　　　Amintu. Atto 2. S. 2.

Poëte Kœnig, *qui semblent se disputer, se trouvent liés d'amitié par une finale étrangere.*

Ici la nature est elle-même la créatrice de la régle, observée constamment par l'imitateur de la nature; le Critique n'a que la gloire de la remarquer & d'y rendre attentif. Retranchez ce contraste de l'ordonnance, vous retournerez au siècle d'un *Cimon de Cléone*, où les figures semblables aux Momies d'Egypte, étoient toutes droites, la tête dans la même direction que le corps, les pieds rangés l'un contre l'autre, & les mains pendantes perpendiculairement. Mais, mon cher ami, je ne veux pas m'arrêter à vous retracer le tableau de l'enfance des arts. Vous avez lu votre Pline.

La nature n'a pas présidé à la composition des tableaux qui, étant faits de pratique, ne rendent ni les gestes ni les attitudes, qui doivent se contraster & se diversifier, selon le sexe & l'âge, selon les conditions & les passions. L'inégalité des formes, est d'une nécessité absolue, & c'est une des premieres règles qu'elle prescrit. Pour vous, mon cher ami, cette nécessité est une demonstration. Dans les Beaux-Arts, la diversité est l'ame qui vivifie tous les objets, susceptibles d'ordonnance.

Ne pouroit-on pas nous montrer sous une nouvelle face la beauté dramatique d'un ouvrage de l'art par la différence nécessaire des caracteres?

Les

Les contrastes paroissent être essentiels aux meilleurs piéces de Théatre. Rappellez-vous, par exemple, les deux sœurs dans le *Philosophe marié*, ou les caracteres dans les piéces de Moliere, auxquelles le sceau du tems a imprimé l'immortalité. Celles qui feront toujours l'admiration des gens de goût, ne se distinguent-elles pas par le contraste le plus délicat des caracteres & par l'heureuse expression des passions. La vertu sociale de Philinte, brille à côté de l'austérité misantrope d'Alceste, non moins vertueux d'ailleurs. Le bon sens d'Ariste, dans *l'Ecole des maris*, détruit les injustes soupçons de Scanarelle; & l'Amant d'Henriette, dans *l'Ecole des femmes*, plait & instruit, pour mieux faire sortir le ridicule des pédants & des femmes qui les admirent. Dans le *Bourgeois Gentilhomme*, on a repris le rôle de Cléonte; en effet on est fâché de voir que cet amant généreux descende jusqu'à la fourberie en se faisant passer pour le fils du grand Turc. Il sort de son caractere; & par cela même qu'il ne le soutient pas, il affoiblit le contraste par rapport aux autres personnages de la piéce.

Ce n'est que d'après ces oppositions que Saint-Mard, lorsqu'il veut louer la fameuse Fable du Renard & du Corbeau de la Fontaine, trouve dans ces animaux, dont chacun conserve son caractere, les vrais personnages de la Comédie. Et les caracteres de

de cette espèce, représentés sous des images humaines, sont les vrais personnages, ou du moins les personnages les plus intéressants d'un tableau historique.

C'est ainsi que, dans un tableau d'histoire & dans un paysage historié, les personnages doivent être représentés par rapport aux caracteres, c'est ainsi que, dans toute peinture les objets doivent s'offrir à nos yeux par rapport aux formes, aux attitudes, aux couleurs & aux jours, ou du moins ils doivent se contraster sans affectation & sans symétrie.

Le contraste est une affaire de règle, mais le naturel ne l'est pas moins. Si, dans un tableau où le sujet sembloit demander des airs de têtes à peu près semblables, l'Artiste vouloit chercher de fortes oppositions, on remarqueroit trop sensiblement son intention, & l'on seroit fâché de voir que la règle des contrastes, qui doit être plutôt un effet du hazard que de la recherche, fut tombée entre les mains d'un homme, incapable de penser lui-même & de discerner l'exagération du naturel.

Des monuments de l'art & des productions de la nature, des tombeaux & des cyprès, disposés savamment dans un tableau, y forment des contrastes bien agréables : cependant des fleurs bien assorties, y produisent aussi un très-bel effet.

Dans

Dans un tableau orné de fabriques, il semble qu'il est de la bienséance de représenter couchées les figures humaines qu'on place auprès d'un monument élevé, & de les offrir debout, auprès d'un monument bas: mais il faut que tout cela se fasse sans affectation.

L'Histoire nous fournira les contrastes des caracteres, & l'expression des passions nous en offrira des exemples remarquables. Parlons maintenant de l'inégalité des formes ou de la disproportion agréable. Ce sera la matiere du chapitre suivant.

CHA-

CHAPITRE XIX.
De la Disproportion agréable, ou de l'Inégalité des formes.

Eh quoi, dira-t-on, la Peinture, l'amie, l'imitatrice des belles formes, hait l'exacte égalité des côtés avec un milieu différent? C'est cependant cette convenance qui répand l'agrément le plus apparent sur la configuration humaine & sur toutes les productions sorties des mains du Créateur pour charmer les yeux de l'homme. C'est aux rapport d'égalité que l'Architecte doit la beauté essentielle de son art, & que la main savante de l'Ouvrier a coutume d'ordonner des palais. Vous me permettrez, mon ami, d'entrer dans quelques détails sur cet objet; la chose vaut bien la peine d'être discutée.

Wolf appelle l'égalité de deux côtés avec un milieu inégal, l'*Eurythmie*. „Quand le point mi„lieu, dit ce Géometre, offre un autre aspect que „les points des côtés, l'ame n'a pas longtems à „délibérer sur quelle partie elle se portera en „premier [b]."

Nous aimons ce que les Modernes appellent dans cette signification la *Symétrie*. Dans un bâtiment

[b] *Wolfs Anfangsgründe der Baukunst &c.*

ment privé des rapports de ressemblance, notre œil ne seroit pas satisfait & chercheroit l'égalité des côtés avec un milieu différent. Mais nous n'aimons ces rapports d'égalité que là où ils conviennent; au contraire pour les sujets pittoresques, nous cherchons les objets dans cette variété, dans cette proportion souvent cachée, avec laquelle ils s'offrent d'une maniere si agréable dans la nature. Par cette raison il faut qu'un Peintre qui introduit dans son tableau un édifice vu de face, interrompe la symétrie du mur avancé par quelque incidence d'ombre, ou par quelque autre artifice.

La régularité du bâtiment y perdra-t-elle quelque chose, si la Peinture, attentive aux effets de la nature, cherche à saisir les accidents de lumiere & d'ombre, pour en embellir le tableau? La monotonie seule doit en être bannie; & la nature lorsqu'elle produit le prestige, recommande toujours la composition.

Avec le même droit l'Architecte intelligent rejettera tous les ornements qui ne sont pas fondés dans la nature, ou qui ne sont que de vaines décorations pour masquer les parties auxquelles les embellissements ne doivent jamais faire perdre l'apparence de la solidité primitive. La proportion n'est pas contraire à cette solidité, dont la beauté essentielle obtient la préférence sur tous les ornements accessoires.

Les

Les différentes significations dans lequelles on prend le mot de symétrie, pouroit embarrasser le lecteur, si l'Ecrivain n'avoit pas soin de s'expliquer dans quel sens il prend ce terme; s'il le prend dans le sens actuel, de l'égalité des côtés avec un milieu différent, ou dans le sens des Anciens.

Perrault [c] & après lui Felibien [d] ont déja observé que les François s'écartent du sens que les Grecs & les Latins attachoient au mot de symétrie; chez les François il ne signifie pas ce que Vitruve veut dire dans le chapitre cité à la note, savoir le rapport qu'a la grandeur d'un tout avec ses parties, lorsque, dans un autre tout, ce rapport est pareil, tant à l'égard de ce tout qu'à l'égard de ses parties, dans lesquelles la grandeur est différente. Si, par exemple, il se rencontre deux statues, dont l'une ait huit pieds de haut & l'autre huit pouces, & que celle qui n'a que huit pouces, ait la tête d'un pouce de haut, comme celle qui a huit pieds, a la tête d'un pied: le François dira que ces deux statues sont de même proportion, & non pas de même symétrie. Et cela parce que symétrie en François a

une

[c] V. les Remarques de Perrault sur le 2 Chapitre du Livre I. de Vitruve, & celles sur le 1 Chapitre du Livre III.

[d] V. *Principes de l'Architecture, de la Sculpture, de la Peinture & des autres Arts qui en dépendent. Avec un Dictionnaire des termes propres à chacun de ces Arts*, par Felibien &c.

une toute autre signification & veut dire le rapport que les parties droites ont avec les parties gauches, & celui que les hautes ont avec les basses, & celles de devant avec celles de derriere.

Le Peintre observe, dans toutes les circonstances de son art, les rapports harmonieux des parties au tout, ou la symétrie, selon la signification que Vitruve & d'autres anciens ont donnée à ce mot [e]. C'est proprement la beauté, en tant qu'elle tombe sous les sens par l'organe de la vue, ou qu'elle peut être expliquée au moyen de la dimension. Mais l'Artiste, sans s'en tenir à cette restriction, fuira les proportions géométriques, ou cette sorte de symétrie ingrate que quelques modernes mettent à la place de la symétrie des anciens; il évitera généralement toutes les formes, qui sont composées de contours égaux & de lignes paralleles; ou qui, n'offrant que des angles aigus, des triangles, des quarrés, ne produisent qu'une certaine régularité de figures géométriques [f].

Ainsi,

[e] *Symmetria est ex ipsius operis membris conveniens consensus, ex partibusque separatis, ad universae figurae speciem, ratae partis responsus, ut in hominis corpore e cubito, pede, palmo digito, caeterisque partibus, symmetros est, sic est in operum perfectionibus.* L. I. c. 2.

[f] *Difficiles fugito aspectus, contractaque visu.*
Membra sub ingrato, motusque, astusque coactos,
Quodque refert signis, rectos quodammodo tractus,

Sive

Ainsi, en consultant les livres élémentaires de la Perspective, on prend le plan vertical d'un cube d'après un diametre donné pour la pratique des racourcis; mais au-lieu de cet aspect, on prendra le plan incliné pour la manœuvre d'une ordonnance gracieuse.

De ces deux plans si opposés & pris à volonté, il sera facile au Peintre de trouver, pour une figure ou pour un portrait, l'attitude la plus avantageuse, pour un paysage orné de fabriques, l'aspect le plus agréable, & pour une histoire, le cadencement & le tour le plus gracieux des grouppes: toutes ces choses peuvent le conduire à ce que Vitruve appelle *l'Eurythmie*, la bonne grace, ou la convenance [g].

Tout ouvrage qui décèle la gêne avec laquelle il a été composé, sera sans vraisemblance dans l'attitude des figures, ainsi que dans l'ordonnance du tableau. Traité avec cette symétrie ingrate, il ne portera plus l'empreinte de la nature qui semble donner la vie aux objets même inanimés qui, sortant

Sive Parallelos plures simul, & vel acutas
Vel Geometrales (ut Quadra, Triangula) formas
Ingratamque pari signorum ex ordine quandam
Symmetriam : sed praecipua in contraria semper
Signa volunt duci transversa, ut diximus ante.
 Du Fresnoy de Arte Graphica v. 166.

[g] *Eurythmia est venusta species, commodusque in compositionibus membrorum aspectus.* L. I. c. 2.

tant immédiatement de ſes mains, le contraſtent agréablement & portent le caractere d'une variété infinie. Et par les mouvements qui accompagnent la vie, priſe dans le ſens le plus exact, les corps d'une proportion ſymétrique paroiſſent dans une agréable diſproportion, dans un beau déſordre pittoreſque.

Les loix du naïf ne recommanderont pas moins fortement cette diſproportion agréable pour un art qui nous ramene toujours à la nature. Les objets imités par l'Artiſte paroiſſent dans les plus belles ſcenes ſans aucune gêne & ſans aucune affectation.

Soit que vous appelliez cette qualité le naïf en général, ſoit que vous lui donniez le nom d'agréable diſproportion dans la plupart des êtres animés, il eſt certain, mon ami, que vous découvrirez toujours une diſpoſition, que le Créateur à imprimé à des corps formés d'après les plus juſtes proportions, de s'embellir eux-mêmes. En voulez-vous la preuve? la voici.

Contemplez la configuration humaine: elle eſt le premier exemple de la ſymétrie, & elle eſt le modele de l'Architecture. Dans cette belle configuration la variété interrompt ſans ceſſe l'uniformité. Mais bien que tout s'accorde parfaitement ſelon les loix de la ſymétrie, & qu'on diſtingue la beauté même dans l'état de repos, il réſulte

toujours que l'homme n'est pas fait pour représenter une statue: susceptible de vie & de mouvement, il doit nous offrir de nouveaux agrémens & nous montrer dans ses traits les graces les plus sublimes.

C'est dans ces circonstances que les arts imitatifs s'approprient la représentation de l'homme: sous les loix du mouvement & de la gravité, un Sisyphe qui roule sa roche au haut de la montagne, nous plaît bien plus qu'une figure immobile de l'art des Egyptiens.

C'est ainsi que la disproportion agréable, ou l'inégalité des aspects [h] devient intéressante pour l'art

[g] Voyez sur cet article: Réflexions sur l'origine, les progrès & la décadence des Décorations dans les Beaux-Arts, ouvrage qui a paru sous ce titre: *Gedanken von dem Ursprunge, Wachsthume und Verfalle der Verzierungen in den schönen Künsten &c. Leipzig 1759.* Dans le Journal Etranger, Septembre 1761. il a paru une notice de cet ouvrage de M. *Krubsacius*, Architecte de S. A. Electorale de Saxe. L'Auteur de ce traité s'élève contre les ornements baroques, contre ces enroulemens & ces volutes contournées qui ne présentent rien dans la nature, & qui ne sont qu'un assemblage monstrueux de coquilles, de plantes &c. Ce goût bizarre qui a été en vogue pendant quelque tems à Paris, a été remplacé par des ornemens plus analogues, & surtout par ceux à la grecque. Les Allemands qui suivent avidement les modes des François, adopterent avec empressement ces décorations absurdes, & bientôt tous les arts, l'Architecture même, en furent

l'art dans la direction des fleurs & des plantes, & dans l'apparence de leurs feuilles. Que le bel aspect de votre jardin, mon cher ami, vous fournisse une nouvelle matiere à réflexions. Avec quel charme pour l'œil l'humble hyacinthe, ornée de ses pétales nuancés, s'incline-t-elle devant vous! Tous les végétaux, par la disposition qui leur est propre, manifestent la vie que les Poëtes donnent aux fleurs, lorsqu'elles embellissent l'empire de Flore. Un air légérement agité, communique le mouvement à toutes les productions du règne végétal. Alors tout se meut, tout s'étend autour de nous. Depuis l'arbrisseau le plus humble jusqu'au chêne le plus superbe, tout offre non seulement une variété infinie dans les rameaux, dans les branches & dans les tiges, & tout est réduit à l'unité; mais encore des couleurs harmonieuses ont en réserve de nouvelles beautés pour en décorer le tout.

C'est ainsi que l'agréable mélange des feuilles & des couleurs embellit la fleur symétriquement ornée.

furent infectés. Ce mauvais goût dure encore en partie, & les Graveurs d'Augsbourg & de Nuremberg ont soin de le perpétuer. Quelques Architectes s'en sont laissés séduire, & n'en sont pas encore revenus; aussi en trouve-t-on des vestiges dans presque toutes les villes l'Allemagne; & pour n'en citer qu'un seul exemple, on voit à Leipzig l'extérieur & l'intérieur de la plus grande partie des maisons chargés de ces ornements bizarres.

ornée. Sa tête s'incline avec une décence naïve que le Peintre de la nature saisit toujours heureusement, quand il veut transporter sur la toile cette naïveté de ses productions, & que l'Artiste à la main lourde manque constamment. Ce naïf, ce naturel, est donc le sceau que la main du Créateur a imprimé aux êtres de cette classe; doués de proportions, ils ont le pouvoir de les faire valoir en les rendant agréables, & ce rapport harmonieux des parties est pour eux un surcroit de beauté.

Ce n'est pas la ligne droite, mais la ligne ondoyante qui concourra à l'expression dans le dessin. La ligne ondoyante est le caractéristique de la mobilité, comme la ligne directe ou perpendiculaire est la marque de l'immobilité ou de la position ferme des corps. Comme elle est destinée à former les contours des figures de jeunesse & les membres de l'âge d'homme, on lui a encore assignée, en conséquence de cette destination, le privilege de la beauté. M. Parent qui soutient cette proposition, peut toujours s'autoriser, tant qu'il se renferme à la beauté corporelle, du sentiment de plusieurs Ecrivains & surtout de celui de Felibien.

Je laisse à d'autres à discuter, si cette souplesse de la position & du contour que nous remarquons dans les productions du règne animal & végétal, comme des caracteres qui indiquent leur beauté,

n'est

n'eſt pas juſtement ce qui nous plaît ſi fort dans les autres corps moyennant l'imagination. C'eſt ce qui fait qu'on a ſouvent exalté la ligne ondoyante dans des objets, ou qu'elle a ſervi d'ornement dans des choſes qui, demandant de la ſolidité, n'admettent guere cette apparence de légéreté.

Cependant comme il peut y avoir une infinité de cauſes du gracieux, entre autres la nouveauté, & la variété en harmonie avec l'unité, je me garderai bien de renfermer tout dans les limites d'une ſeule cauſe, ou de déterminer une ſeule ligne pour la beauté en général.

La variété, répandue ſur tant d'objets de la nature & de l'art, qui peuvent tous nous étaler leurs beautés eſſentielles, comme des parties conſtituantes du tout, ne permettra jamais de fixer une ligne déterminée pour le beau. Un Critique judicieux ne doit point adopter inconſidérémment des penſées plus brillantes que ſolides, & en bâtir un ſyſtême qui s'écarte de la nature & qui décele l'eſprit de paradoxe. La nature & la vérité doivent être le terme de nos recherches.

On peut établir, que non ſeulement tous les ouvrages des Artiſtes, mais auſſi ceux des Artiſans, peuvent charmer par des oppoſitions de différente eſpece. — Je dis par des oppoſitions de différente eſpece,

eſpece, car il ne s'agit ici que de chercher la beauté de la forme pour la tranſition la plus agréable de la vue, lorſqu'elle paſſe du tout aux parties, & réciproquement. Vouloir reſtreindre la beauté à tel ou tel trait parmi pluſieurs lignes courbes, ne me paroît d'aucune utilité en l'appliquant à la forme des corps. Il eſt certain que jamais la répétition d'une ſeule & unique ligne de beauté ne produira un tout harmonieux.

Peut-être trouvera-t-on dans ce que nous venons de dire de nouvelles raiſons en faveur d'une diſproportion agréable, ou d'un déſordre pittoreſque dans l'ordonnance du tableau.

CHAPITRE XX.
Les Grouppes.

Quelle variété la nature n'a-t-elle pas répandu sur le fruit de la vigne par le mélange des grains, qui coupe l'uniformité, sans interrompre l'unité de l'ensemble! La grappe entiere nous offre le plus beau grouppe, non dans un arrondissement compassé, mais dans la variété la plus agréable, lorsque nous en considérons le contour & la superficie.

C'est pour cette raison que la grappe de raisin est devenue le modele de la fameuse règle du *Titien* par rapport aux grouppes, au clair-obscur & à toute l'économie des demi-teintes d'ombre & des reflets [1]. L'Académie Françoise de Peinture, dans ses conférences rédigées par Testelin, adopte cette comparaison: & l'expérience prononce en faveur de sa justesse. L'application au corps humain & à d'autres figures, & la souplesse des membres déterminent conséquemment le point de comparaison, & fixent les limites de toutes les comparaisons semblables.

[1] Je m'étends davantage sur cet article dans le Chapitre XLVI. où je traite des effets de lumiere. Mais l'artifice de l'ordonnance & des tons de lumiere & d'ombre est trop étroitement lié, pour les séparer dans la définition.

Ce n'est qu'à l'imitateur libre & qui pense qu'on donne la grappe de raisin, comme la règle d'un tableau qui, telle que la *Sainte Famille* de *Raphaël*, ne renferme qu'un seul grouppe.

Mais dans le cas même où le tableau n'est composé que d'une seule figure, la grappe de raisin indique à l'Artiste l'économie de la lumiere capitale. L'excellent tableau de *Paul Pagani*, représentant *la Madelene penitente* [k], est une preuve de mon assertion.

De Piles a très-bien distingué la double liaison des objets en grouppes, tant par rapport au dessin, que relativement aux tons de lumiere ou à l'intelligence du clair-obscur.

Felibien ne prend la grappe de raisin que pour le modele d'un seul grouppe; mais non pas pour le tout-ensemble d'un tableau. Le doute qu'il suggere à un autre connoisseur, paroît un peu singulier, d'autant plus qu'il n'a rien à objecter contre cette figure pour un seul grouppe. Quiconque admet la comparaison en question pour un grouppe, l'admet aussi pour plusieurs. Sur cet objet la subordination & la liaison, sont des parties qu'on ne sauroit trop recommander à la sagacité de l'Artiste.

Il

[k] Ce morceau est gravé par Jacques Tardieu dans le second Tome de la Galerie de Dresde.

Il faut que le point de comparaiſon nous guide & nous remette dans le bon chemin. Les autres inégalités ne nous oppoſeront que peu d'obſtacles, ſoit que les Critiques nous parlent de Grappes de raiſin, de figures coniques ou pyramidales. Dans la premiere figure, ils ſe propoſent de nous montrer la chaîne & la lumiere des figures en grouppes & en maſſes en général ; & dans la derniere ils veulent nous offrir l'élévation élégante ou la forme pyramidale des grouppes : enfin, quand l'horiſon, ou le point de vue eſt plus haut, ils veulent nous rendre plus ſenſibles les effets de lumiere, qui frappent d'en haut ces grouppes. Mais qu'entendons-nous ici par forme pyramidale ? Un rapport fort arbitraire de l'élévation la plus étroite à l'égard de la baſe la plus large du grouppe.

Ce procédé n'eſt qu'un artifice varié pour embellir le grouppe & pour attirer l'œil un peu ſur ſon centre. Je dirois plus : craignez de tomber dans l'affectation, & vous y tomberez infailliblement, ſi vous placez à côté d'un grouppe pyramidal, un grouppe pareillement terminé en pyramide. Les grouppes uniformes ſont auſſi ridicules que les figures uniformes.

Dans la repréſentation des objets, le naïf eſt le premier dégré du gracieux.

M. Wa-

M. Watelet, Poëte auſſi ingénieux que critique judicieux, a raiſon de faire ſur ce ſujet les remarques ſuivantes:

> Evitez de penſer, entrainé par l'uſage,
> Que compoſer ne ſoit qu'inventer l'aſſemblage
> De membres différents, avec art contraſtés,
> D'effets pyramidaux, de grouppes apprêtés.
> La nature, il eſt vrai, ſe grouppe & ſe contraſte;
> Mais on abuſe trop d'un principe ſi vaſte.
> Il eſt des paſſions qui bravent cette loi:
> Les remords & l'horreur, le deſeſpoir, l'effroi,
> Des mortels malheureux déſuniſſent les troupes,
> Décompoſent ſouvent, & diſperſent leurs grouppes:
> Tandis que les plaiſirs ou l'attendriſſement
> Donne à l'expreſſion un autre mouvement.

Rien de plus ſage que cette modification, touchant le précepte des Grouppes. Je n'obſerverai que deux choſes ſur ce point: la premiere, c'eſt qu'il faut avoir ſoin, au moyen de l'accord de la lumiere & de la couleur, de raſſembler en maſſes les figures diſperſées pour ne pas donner de la diſtraction à l'œil, ſans quoi la diverſité ſe trouveroit privée de cette harmonie que nous avons établi en principe dans le premier Chapitre: la ſeconde, c'eſt que, pour éviter un abus, il ne faut pas tomber dans un autre, & qu'il faut bien nous garder de nous ſouſtraire à une règle utile, qui ne ſera jamais capable d'égarer le génie & qui poura tenir en bride un eſprit dont la courſe eſt encore peu ſûre.

Com-

Comparons les règles à la nature. On ne demande pas présentement, si l'aigle de Jupiter & d'autres attributs des Divinités de la Fable, contribuent à completter le grouppe, & si un carquois plein de flèches suspendu à un arbuste ou une laisse de chiens, sert à relever la représentation d'un repos de Diane avec ses Nymphes ? Peut-être que les exemples que nous pourions citer, viendroient assez bien ici. Mais il faudroit que celui qui fit cette demande, regardât la beauté du grouppe pyramidal comme prouvée. Et voyons si ce grouppe se trouve en effet dans la nature. Que nous apprend-elle ? Dans les exemples qu'elle met sous les yeux, elle nous enseigne un moyen de groupper.

L'Artiste observe les mouvements & les gestes des hommes, il remarque qu'ils s'assemblent pour s'entretenir familiérement, ou bien pour disputer & pour discuter leurs intérêts. Les uns s'approchent des premiers, &, s'appuyant sur leurs bâtons, ou prenant une autre position favorable, ils écoutent ce qu'on raconte : les autres s'empressent autour des derniers, & tâchent de les concilier & de mettre fin à leurs disputes. L'empressement qu'ils montrent leur fait porter le corps en avant. Les jeunes gens & les vieillards, entourés d'enfants joyeux, sont placés dans les lointains, & paroissent attentifs à l'événement principal.

<div style="text-align:right">L'Artiste</div>

L'Artiste apporte la même attention pour observer les mouvements des animaux. Lorsque le Cavalier, traverse les campagnes, franchit les fossés, ou lorsque, fatigué de sa course, il cherche un lieu de rafraîchissement, le Peintre épie la nature & devient un *Wouverman*. Et *quand il voit, comme dit notre Opitz, les tendres colombes se promener autour de leur volière & soupirer leurs amours, quand il voit le nombreux troupeau errer dans les gras paturages, & le noble coursier bondir dans la prairie*, il crayonne tout sur ses tablettes.

Cet excellent moyen d'apprendre à groupper est praticable en tout, & *Léonard de Vinci* le propose au Peintre d'histoire par rapport aux figures humaines: mais il lui suppose comme de raison la connoissance de la Perspective & de l'Anatomie. En effet sans cette connoissance, comment l'Artiste arrondira-t-il son grouppe, ou comment attirera-t-il notre vue sur les membres des figures sous un même point de vue, & comment donnera-t-il l'harmonie convenable aux tournants? On demande, si dans les exemples en question, la nature offre d'elle-même aux yeux les grouppes appellés pyramidaux?

Les figures humaines assemblées en une troupe sont généralement de grandeur inégale. Ces figures, relativement aux parties d'en haut, nous offrent déja la raison de la forme conique, qui n'a plus lieu

LES GROUPPES. 255

lieu par rapport aux parties d'en bas, fervant de bafe à toutes les figures du grouppe. Les contours des membres fe font valoir par le contrafte. Sur quels objets les yeux fe porteront-ils avec le plus de plaifir ? C'eft fans doute fur ceux du centre felon le plus ou le moins d'agréments des proportions. Mais ces proportions, ces rapports fymétriques déceleroient un air d'affectation que la nature ne connoît point. Une difproportion agréable, une égalité imparfaite des faces fera plus conforme à fes procédés. Pour la plus grande convenance, il eft permis à l'art de faire des changements. L'Artifte a foin de rapprocher du centre les figures les plus élevées. C'eft à dire que dans un fens vague il leur fait repréfenter un cône. Revenons à nos exemples de la nature.

Dans la plupart de ces exemples, quand la Bergere fatiguée, fommeille à l'ombre d'un arbre, & que le Berger, appuyé fur fa houlette, la contemple avec un air d'intérêt ; ou comme dit le Poëte, *quand, une aimable enfant, d'un pied léger court à fa mere, fe fufpend à fa robe, & balbutiant fes defirs, fait tant par fes careffes qu'elle obtient ce qu'elle fouhaite*[1], nous voyons alors des grouppes qui s'étendent vers la ligne fondamentale, ou vers l'endroit

[1] On voit ce fujet, qui fait pendant avec l'enlevement d'Europe du même Maître, gravé par *Jacques Frey*.

l'endroit qui a donné lieu à la dénomination de la forme pyramidale.

C'est ainsi qu'une innocente jeunesse s'empresse autour d'une mere qui lui sourit. Dans un tableau de *l'Albane* cette mere devient l'image de la charité, & remplit toute l'idée du Peintre. La nature a conduit l'enfant dans la situation qu'il occupe, & il semble que l'Artiste ne s'est attaché qu'à groupper comme elle.

La complaisance, l'amitié & l'amour approchent une personne de l'autre. Lorsque, Joseph, dans un tableau de *Luc Jordane*, s'échappe des bras de la femme de Putiphar [m], il offre bien un exemple de vertu, mais non pas un modele d'un aussi beau grouppe que celui qu'on voit dans un tableau du même sujet [n] de *Cignani*.

Les objets se montrent-ils toujours dans la nature sous des faces agréables? Non. Mais des objets en apparence dispersés, lient souvent deux group-

[m] Ce morceau de *Luc Jordane* a été gravé par un Artiste François. Comme les deux figures de ce grouppe sont dans une position presque parallele, j'étois bien aise de citer ce sujet, pour mettre les amateurs à portée de juger si une telle attitude est capable de plaire aux yeux. Un examen de cette nature ne peut pas d'ailleurs faire tort au mérite d'un *Jordane* par rapport à l'ordonnance.

[n] La Chasteté de Joseph, tableau de *Charles Cignani*, se trouve gravée dans le Recueil d'Estampes de la galerie de Dresde par *Pierre Tanjé*.

grouppes qui autrement feroient restés séparés. L'Artiste obfervateur en profite : ici il a aussi recours à l'artifice des jours & des ombres. Sous cette condition les dispersions d'objets, ainsi que les dissonances heureusement sauvées dans la musique, peuvent produire des beautés réelles.

Quand l'Artiste, à l'exemple de *Jules-Romain*, représente les *quadriges* des Anciens en pleine course, il se conforme également à l'Histoire & à la nature : mais rien ne l'empêche de donner un tour plus varié aux chevaux marins qui traînent le char de Vénus, dominatrice des mers, & de répandre plus de beauté & d'harmonie dans les sujets semblables.

Votre Artiste, mon cher ami, se rappellera toujours la raison de ces contrastes. Dans les grouppes, disions-nous, il ne faut pas répéter sans nécessité la même attitude des figures, ni la même position des choses inanimées.

Mais il ne faut pas que le Peintre ait l'air d'éviter ces répétitions avec peine, ni qu'il paroisse avoir cherché des oppositions extrêmes. La plupart des objets de la nature s'offrent, comme nous avons déja dit, dans une agréable diversité, & l'Artiste a le choix de la diversité la plus agréable.

Que de choses l'art nous apprend par rapport à l'embellissement en général, & qu'il lui est

R facile

facile de relever des grouppes défectueux par de petites additions!

C'est sur cet objet que s'essayent les plus grands Peintres d'Histoire, & qu'ils montrent par le succès la solidité de leur jugement.

Non contents d'avoir conçu leur idéal, ils ont recours à l'argile fléxible pour exprimer leurs pensées. Pour la composition de leurs tableaux ils modèlent du moins les principaux grouppes, ou ils les disposent avec les grouppes subordonnés dans le rapport le plus convenable. Par ce stratagême votre Artiste apprendra à connoître non seulement les rapports harmonieux, mais encore les incidences naturelles des jours & des ombres, & tous les avantages des saillies & des fuyants des figures, c'est à dire, tout ce qui ne dépend pas du transparent des extrémités qu'il faut étudier d'après le naturel. J'enverrois votre Eleve aux Ecoles d'un *Otsir* & d'un *Pavona*, qui parmi les Peintres modernes suivent sur cet objet les anciens Maîtres [o]. La forme pyrami-

[o] Eclaircissements historiques &c. p. 75. On trouve une Psyché endormie de *Spranger*, gravée par *Jean Müller*, avec ce titre: *In argilla forma hemisphaerica prius effinxit*. On peut voir dans le grand ouvrage de Lairesso, que cet Artiste peignoit quelquefois des figures qu'il découpoit ensuite pour en composer des grouppes; qu'il en changeoit les attitudes & qu'il apprenoit par là l'harmonie des couleurs. Mais pour tirer de cet artifice encore

pyramidale que tant de Peintres donnent à leurs grouppes, ne choquera pas plus les yeux du connoisseur que l'ordonnance circulaire vantée par de Piles dans un tableau *de Rubens*.

Le grouppe élevé & terminé en pyramide est susceptible de recevoir les lumieres glissantes les plus agréables. Dans la variété des grouppes, lorsque le Peintre représente des marchés remplis d'un grand concours de monde, ces lumieres sont de grands expédients, tant pour raccorder les objets les uns avec les autres, que pour les isoler dans quelques parties, & pour détacher heureusement certaines figures de leur fond. Tout cela s'accorde d'ailleurs avec la chute ordinaire de la lumiere, attendu que la pointe du cône est le plus proche de la source de la lumiere, & qu'elle reçoit par conséquent la lumiere la plus haute. C'est pour cet effet que les autres parties du cône, sont sujetes à la diminution de la lumiere. Si au-lieu du cône, nous plaçons un grouppe d'hommes rangés à côté l'un de l'autre; nous trouverons encore mieux la raison des ombres. Dans les imitations de l'art nous appellons un jeu des jours & des ombres tous les phénomènes que nous appercevons dans

encore plus que la sympathie des couleurs, il ne suffit pas d'avoir la correction de dessin d'un Lairesse, il faut encore avoir la perspicacité de son esprit.

la nature. Nous adoptons cette dénomination, soit que la pleine lumière glisse sur la tête & les épaules de telle ou telle figure, soit qu'elle communique des reflets adoucis aux autres parties ou qu'elle fasse opposition avec des ombres fortes. Une pareille variété, analogue à la nature, charmera toujours les yeux attentifs de l'observateur & occupera agréablement ses pensées.

Ce n'est que quand le Peintre est muni de pareils notions des grouppes, qu'il lui est permis de les distribuer sur les sites divers, pour former l'ensemble harmonieux d'un tableau.

CHAPITRE XXI.
De la Distribution en particulier.

Toute la machine du tableau est déterminée, & toutes les parties qui la composent, concourent à faire valoir une seule action principale: ces parties s'embellissent elles-mêmes par leur variété & embellissent le tout-ensemble.

Celui qui possède l'art de voiler aussi heureusement les objets que de les découvrir, saisira les finesses dans l'ordonnance en général, & fera naître les sentiments délicats par la dignité de l'expression. Dans les portraits où l'on ne peut pratiquer que l'ordonnance la plus simple, cet art se manifeste par l'exposition des parties les plus avantageuses & par l'air le plus naturel de la personne.

Il est vrai, notre œil veut saisir sans peine l'ensemble d'une composition, mais, il ne veut pas le saisir avec trop de facilité: il veut toujours se réserver le plaisir de faire de nouvelles découvertes dans les parties, soit pour le jugement, soit pour l'imagination. C'est ainsi qu'en examinant le tableau de l'Extrême-Onction du *Poussin*, on a le plaisir de découvrir dans la foule des spectateurs touchés un jeune garçon curieux. On n'en voit que la tête; mais à son air on devine l'attitude de

tout son corps, & on voit comme il se souleve pour mieux voir tout ce qui se passe.

Une trop grande clarté dans les parties subordonnées nous dégoûteroit bientôt ; elle auroit de plus l'inconvénient de nuire très-souvent au ton de lumiere. Une clarté convenable plaît dans l'exposition de l'action principale ; & le clair-obscur le mieux raisonné met à l'abri d'une critique hazardée les morceaux les plus finis d'un *François Mieris*.

Pour peu que l'observateur ait de peine à débrouiller une composition, il en détourne les yeux & ne lui accorde pas une plus longue attention. Il n'est pas même permis à l'Artiste de nous montrer la peine qu'il a eue de lier les parties, ce qui seroit toujours au dépens du naturel.

Il résulte de ce principe que le grouppe principal doit être composé de figures suffisantes, & jamais en trop grand nombre.

Les parties subordonnées doivent appuyer le grouppe capital, mais elles ne doivent pas le gêner. L'art s'efforçant d'opérer comme la nature, tâche de revêtir les objets de couleurs assorties, & d'accorder les parties isolées par des tintes sympathiques. C'est ainsi que des nuages fuyants, & des ombres accidentelles, sont des présents de la nature pour récréer nos yeux.

L'Artiste

L'Artiste adopte ces accidents & les appelle les *repos* du tableau, comme nous le verrons plus au long dans le chapitre suivant. De l'effet gracieux qui résulte de l'étendue des grandes ombres après de grands clairs, l'art infère des effets semblables des couleurs obscures opposées aux couleurs claires qui accompagnent naturellement tous les corps solides. Dans les circonstances, où l'ombre naturelle des corps solides ne sauroit frapper un objet, le Peintre se voit dans la nécessité d'emprunter des couleurs obscures dont nous venons de parler, les repos que de Piles appelle les repos artificiels, en opposition aux repos naturels *p*.

p De Piles a très-bien discuté cette importante doctrine dans une remarque sur le vers 282 du Poëme de du Fresnoy. Aussi quand il dit que les clairs peuvent servir de repos aux bruns, comme les bruns en servent aux clairs, le mot de repos quoique pris dans un sens différent, est très-bien employé, pour en désigner la relation réciproque. La difficulté seroit seulement d'expliquer les repos proprement dits pour l'œil de l'observateur, ou de les appliquer aux grandes masses de lumière. Le mot s'explique par lui-même. La lumière capitale vient d'attirer nos regards; après s'être fatigués, ils doivent se reposer sur les masses larges d'ombres; & la lumière accessoire qui accompagne ces ombres, peut charmer de nouveau nos yeux après s'être reposés. Mais on ne peut pas dire que la vue passe d'un repos à l'autre, par conséquent les parties claires ne sont point des repos dans le sens que l'ont été les ombres. Pour éviter toute contradiction, il vaut mieux s'en tenir à l'explication que

Les parties éloignées ne sont jamais en droit d'attirer notre attention par une lumiere accessoire subordonnée, avant que la lumiere principale n'ait fait son effet & nous ait procuré des repos.

La lumiere principale qui occupe ordinairement le milieu du tableau frappera le Héros du sujet, ou la principale figure. Mais il faut toujours faire en sorte que ce point milieu n'ait pas l'air d'avoir été cherché. Dans le fameux Carton de *Raphaël* de Hamptoncourt, Saint Paul & Saint Barnabé sont placés sur un dégré plus élevé, occupé à empêcher le peuple de leur faire des sacrifices. Tout ce qui est près du centre, frappera plus naturellement les yeux sous une lumiere convenable.

Pour produire une sorte d'équilibre le Peintre assigne les deux côtés du tableau à des parties subordonnées, en évitant de répandre sur les extrémités des côtés une lumiere tranchante. Je ne ferai point de remarques particulieres sur les figures mal-coupées vers la bordure: elles ne plaisent nulle part. Du moins on ne les pardonne qu'au génie, & jamais à l'ignorance: elles portent toujours le caractere de l'un ou de l'autre.

Les

de Piles a donnée au commencement de la remarque en question, où il ne nomme repos que les grandes ombres qui suivent les grandes lumieres. Les repos doivent toujours s'entendre de l'association des demies teintes d'ombres.

Les principes les plus clairs souffrent des exceptions, & ces exceptions ne dégénèrent que trop souvent en fautes réelles.

Qu'y-a-t-il de plus inattendu, & en même tems de plus choquant, pour l'observateur que quand il trouve vers le milieu de la composition une chose qui arrête sa vue, qui coupe l'action principale & qui semble partager symétriquement le tableau?

Il faut nécessairement qu'un grand arbre touffu placé sur le milieu des premiers plans ou des devants du tableau, dépare un paysage ouvert, parce qu'il arrête la vue justement dans l'endroit, où elle cherche à s'étendre dans le lointain. Il paroît en estampe une adoration des Bergers, sous le nom d'*Annibal Carrache*; j'avoue que j'ai peine à l'attribuer à ce grand Artiste. Je ne conçois pas, comment l'Ordonnateur de ce tableau, a pu partager sa composition en deux parties presqu'égales en plaçant au milieu un grand poteau qui n'est là que pour servir d'appui au bras d'un des Bergers; il arrête la vue justement dans l'endroit où le spectateur voudroit pour toutes choses au monde ranger de côté ce poteau obscur & faire place à la lumiere capitale qui émane du corps du Sauveur, pour pouvoir considérer dans son ensemble l'objet principal du tableau. Les grands Maîtres qui introduisent des colonnades dans leurs composition n'ont

garde de masquer les objets & d'empêcher la vue de se promener sur la profondeur du tableau. Les deux *Neefs*, *Steenwyck* & *von Deelen* en sont mes garants. Tout Peintre qui place des oppositions aussi mal-entendues, donne à son tableau l'air d'une porte à deux battants.

Il est toujours plus agréable de combiner avec jugement & sans nuire à l'ensemble deux tableaux particuliers: intention que paroît avoir eue *Rubens* en peignant le dedans des deux volets qui renferment la fameuse descente de croix qu'on voit à la cathédrale d'Anvers.

A la droite du tableau principal, on voit Saint Christophe avec l'enfant Jesus, agréablement éclairé par une lumiere étrangere, prise hors du tableau. L'énigme s'explique à l'autre volet. Là se voit un Hermite tenant en main une lanterne allumée, dont l'effet s'apperçoit sur le premier tableau. Outre la beauté reconnue du tableau, cette combinaison ingénieuse est un nouveau présent de l'Artiste. Elle remplit un but accessoire, & elle ne nuit à l'unité d'aucune composition pittoresque [q].

C'est

[q] Lairesse qui a discuté en maître cette matiere, mérite d'être consulté par ceux qui éxécutent & qui commandent de pareils travaux. Dans son Traité de la Peinture, il indique la maniere d'assortir de grands tableaux qui remplissent toute une muraille avec les dessus de cheminée, ou de combiner les peintures sur les murs d'un jardin avec

les

C'est ainsi que la poëtique de l'invention lie souvent deux tableaux particuliers [r], qui par rapport à leur grandeur appartiennent ensemble & font pendant. Cependant nous ne prétendons pas plaider la cause d'un intérêt partagé dans un seul & même tableau [s].

En effet la destination du tableau relativement à la place qu'il doit occuper, peut fournir à un Maître intelligent des idées accessoires, qu'on doit moins attendre des règles particulieres de l'art que de la présence d'esprit de l'Artiste.

C'est

les objets contigus de la nature. De pareilles discussions devroient servir aux progrès du goût, & exciter les Amateurs à chercher des Artistes de la main desquels ils ont lieu d'attendre des ouvrages qui tiennent du prestige. Je me rappelle toujours avec plaisir les tapisseries peintes par *Jean Baptiste Weeninx* que j'ai vues au Chateau de Bensperg près de Dusseldorf. Le Peintre y a représenté de grands paysages avec des points de vue magnifiques; par une belle entente de lumiere & d'ombres, il a fait sortir les accessoires qui consistent dans une espece de treillage pratiqué sur le devant du tableau. A la vue de ces belles choses on oublie presque de demander si *Weeninx* savoit faire aussi bien les grandes figures que les petites.

[r] Tels sont par exemple les deux tableaux en buste de *Rotari* dont l'un représente une mere qui se meurt & l'autre une fille qui pleure; ou les deux Pastels peints par le Chevalier *Mengs* pour M. de Croismare, & dont M. Wille a donné une excellente description dans le *Journal Etranger* Janvier 1757.

[s] Eclaircissements historiques, p. 344. n.

C'est ainsi que l'éclat d'une gloire sur un tableau d'autel, peint par *Martin Altomonte* à Vienne, se trouve relevé accidentellement par le jour d'une fenêtre qui frappe la peinture. On pense que ce n'est pas un effet du hazard, & que dans l'ordonnance du tableau le Peintre a su profiter de cet accident.

Le Sculpteur procéde tout autrement [1] : s'il travaille à un bas-relief, & s'il sait d'avance que son ouvrage sera éclairé d'une lumiere glissante, il fera en sorte de lui donner peu de relief, pour éviter les ombres incommodes, tandis que s'il reçoit un jour plein, il lui donnera beaucoup de saillie [2].

Mais

[1] V. *Sentiments des plus habiles Peintres, &c.* par Henry Testelin p. 16. & voyez aussi les *Réflexions sur la Sculpture*, discours prononcé le 7 Juin 1760. à l'Académie Royale de Peinture & de Sculpture, par M. Falconet.

[2] La destination de tout ouvrage de l'art relativement à sa hauteur, ou à la distance de laquelle il sera vu, exigera une expression plus marquée de la physionomie, des muscles & des contours à raison de sa grandeur, pour que ces parties paroissent à cette distance dans le ton & l'harmonie d'un tableau, fait pour être consideré de près. On se rappelle le jugement ridicule des Athéniens, lorsqu'à la vue des deux statues de Minerve, l'une de la main de *Phidias*, l'autre de celle d'*Alcmene*, ils donnerent tous les suffrages à ce dernier, dont l'ouvrage, regardé de près avoit un beau fini, & qu'ils voulurent lapider le premier, dont le savant travail, fait pour être vu au lieu de sa destination, ne paroissoit qu'ébauché. — Cette remarque appartient proprement aux règles du Dessin, où

se

Mais que cette remarque ne me conduise pas trop loin de mon sujet ! Sans cela, mon cher ami, je courrai risque de partager votre attention dans le moment même que je fais tous mes efforts pour préserver de cet inconvenient & l'observateur & l'Artiste.

De Piles prétend remarquer dans les payfages de *Rubens* la convéxité, ou cette ordonnance faillante du tableau qui frappe l'œil du spectateur. Je ne fais fi cette ordonnance lui a fervi de règle dans tous les payfages. Mais la chofe vaut la peine d'être difcutée. Confultons les payfages que *Lucas van Uden* a gravés fupérieurement d'après ce grand Maître. Quiconque veut fuivre *Rubens* fur ce point, doit favoir dégrader & traiter les lointains comme *Rubens*. Le payfage connu fous le nom de *l'Arc in Ciel* [*], a le fecond plan convexe en quelque forte; mais le dénouement du tout fe fait pourtant au moyen d'un lointain fpacieux & enfoncé.

La

fe rapporte à l'adreffe avec laquelle l'Artifte économife fes différents travaux. Mais dans les occafions même où cette deftination n'a plus lieu & où les tableaux font placés d'une maniere arbitraire, elle ne laiffera pas d'avoir fon utilité pour l'arrangement raifonné d'une galerie. L'horifon placé un peu bas eft toujours le plus convenable, & les Peintres qui favent la hauteur que leur tableau occupera dans un fallon, font fagement de s'arranger en conféquence par rapport à cet artifice.

[*] Ce morceau eft gravée par *Cafpar Huberti*.

La maniere concave me paroît la plus convenable pour un payſage qui n'eſt pas ſubordonné à une repréſentation hiſtorique. Par ce ſtratagême du moins le Peintre ménage le point de vue & le porte librement vers le milieu de ſa compoſition. Et l'œil n'y court point risque, par la négligence de l'Artiſte, d'être conduit entre les travaux acceſſoires convexes placés aux deux côtés & d'avoir deux lointains à parcourir. Dans le langage dramatique cela s'appelleroit encore partager l'intérêt, & une duplicité d'intérêt de cette nature dans un tableau, ne forme jamais un tout-enſemble.

C'étoit pour lier les grandes parties de ſes tableaux dans un objet principal, que *Rubens* ſe ſervoit des deux moyen ſuivants. De Piles, obſerve qu'il avoit coutume d'enfoncer cet objet d'une maniere concave, ou de le faire ſortir d'une maniere convexe [y]. Nous pourons faire la même remarque par rapport au *Correge*.

Les tableaux de ce grand Maître que je range dans la premiere claſſe, ſont la *Nuit* & la Sainte Famille avec la Madeleine qui eſſuye les pieds du Sauveur mouillés de ſes larmes. Vous connoiſſez la fameuſe compoſition, qui porte le nom de *Saint Jerôme*, placé ſur la gauche du tableau. La belle

[y] V. *Convexſation ſur la Peinture.* a Converſation.

belle Estampe qu'*Augustin Carrache* nous a donné de ce morceau, vous en rappellera le souvenir ª.

Quant au tableau admirable *de Saint George* ª du même Maître, il donne la preuve d'une belle ordonnance convexe. Que peut-il y avoir dans une composition pittoresque qui se détache mieux, qui sorte de la toile avec plus de vivacité que l'Ange qui arrondit le grouppe? Il m'est permis sans doute d'indiquer simplement un pendant à un tableau, de peur de tomber dans la prolixité en voulant en faire une description détaillée.

M. de Piles trouve le motif de *Rubens* dans l'agrément qu'a pour la vue la forme circulaire. L'on pourroit rendre raison encore plus exactement de ce plaisir, sans combiner cette marche avec le cercle proprement dit. Cette raison se rencontre dans la facilité que trouve la vue de saisir plus d'objets que dans une forme angulaire, & de parcourir tout d'un coup la variété dans l'accord le plus agréable. Accord qui, par l'impression du grand, appelle le spectateur; & celui-ci, lorsqu'il a parcouru la variété, & qu'il y a rassasié son goût, conserve encore l'impression du grand.

Il ne faut donc pas s'étonner, si la plûpart des fameux Peintres d'Histoire, ont mieux aimé introduire

z Le beau burin *de Robert Strange* a rendu le même sujet, il y a environ trois ans.

a Eclaircissements historiques, p. 77.

duire de grandes figures dans un petit espace, que de petites figures dans un grand espace. On ne condamne aucune des deux ordonnances, & Lairesse a discuté l'une & l'autre dans un parallele qui mérite d'être lu. La subordination a également lieu. Mais il est facile de comprendre, qu'un espace plus grand exige une partie de lumiere proportionellement plus grande : & que de grandes figures circonscrites dans un espace plus resserré, n'ont pas besoin de partager les jours avec les détails en bien moindre quantité. Lairesse ajoute encore que dans les sujets historiques composés de peu de figures, le coloris & le beau faire conservent toute leur force & fixent toute l'attention. On ne remarque, ajoute-t-il, les détails que comme des expédients pour indiquer la place & l'occasion, sans qu'on y arrête la vue.

Cependant toutes les compositions ne sont pas déterminées d'une maniere si avantageuse, & souvent aussi elles ne peuvent pas l'être. Je ne veux pas vous tracer ici une image du tumulte & du fracas.

Le soin constant pour l'unité du tout, est le fil qui conduit l'Artiste à la variété des parties. Il est dans l'obligation de mêler, avec la diversité chaque maniere d'être gracieux. Pour cet effet il tient à sa dispositions les contrastes vraisemblables & naturels. Et qu'il sont faciles à trouver, ces

con-

contrastes, tant dans les plus grandes que dans les plus petites parties!

C'est ainsi, par exemple, que dans son cours tortueux, une riviere paisible partage les côteaux d'alentour & les montagnes lointaines en de grandes parties ou en de grandes masses qui, se réunissant dans une direction contrastée, se rangent autour de la surface de l'eau, comme autour d'une place destinée à des objets rassemblés avec ordre. Là vous trouvez encore l'assemblage de la variété & de l'unité; vous trouvez la vue attirée sur des clairs frappants qui, suivant les qualités d'un bon tableau, l'appellent de loin, ou lui font parcourir une vaste étendue.

On a pu conclure, par ce que nous venons de dire, qu'une sage modification des accessoires, par conséquent aussi des lointains, quand ce ne sont que des accessoires; & quand les fuyants sont d'ailleurs conformes aux tons de dégradation, attire les yeux sur les objets les plus voisins qui s'arrogent dans le tableau le droit de l'action principale.

Aussi *Rubens*, dans l'ordonnance convexe de ses grandes compositions historiques, n'a jamais pu tomber dans le défaut de trop disperser les objets. S'il nous a souvent ouvert la vue d'un côté, combien de fois ne nous l'a-t-il pas bouchée de l'autre, ou ne l'a-t-il pas agréablement interrompue.

S II

Il faut que cette maniere de limiter la vue coule d'une ordonnance facile. Les actions épisodiques & les fabriques sont à la disposition du Peintre d'Histoire, comme la riante nature l'est à celle du Paysagiste. Une colonnade d'ordre ionien peut figurer avec grace à l'entrée des bois enchantés de Gnide: au contraire un édifice d'ordre dorique [b] transporteroit difficilement notre imagination dans des contrées consacrées à Vénus. Que des fabriques d'un grand goût nous voilent le lointain qui sans cet artifice attireroit trop notre vue! Que ce que d'un côté l'art nous offre gratuitement, qu'il nous cache de l'autre, par quelques heureux expédients, ce qu'il impose à l'Artiste comme une nécessité!

L'Italien trouve sans peine ces heureux expédients dans les édifices pittoresques de ses places publiques, ou dans les ruines de son Colisée. Le François & le Flamand nous offrent l'intérieur des demeures champêtres, & la gaieté de leurs villageois. Souvent l'Artiste, à l'exemple d'un du *Jardin*, nous représente une riante campagne couverte d'épis dorés & un Berger libre d'inquiétude à côté de son troupeau, enfermé dans une bergerie mal close; ou souvent il nous donne à deviner, ce qu'une sage modification doit souſtraire à la curiosité du spectateur.

Cepen-

[b] Vitruvius. L. I. c. 2.

Cependant cette modification n'exclut jamais un certain espace proportionel pour le développement des parties & pour l'indication de l'horizon. Permettez-moi, mon cher ami, de remarquer encore sur cet article que la connoissance de la perspective y est d'une nécessité absolue. Vous savez que les Pastorales des plus habiles Peintres, comme les paysages avec des montagnes, sont très-souvent bouchées. Je m'étendrai davantage sur ces deux objets ci-après. Je me contenterai ici de vous citer là-dessus un exemple.

Dietrich, dans un de ses plus jolis paysages, où une riviere avec ces bords riants borne le devant du tableau, attire la vue du spectateur sur le penchant d'une montagne qui s'étend sur le plan du milieu, & la promene d'objet en objet par le charme de son pinceau. La montagne occupe plus de la moitié de la largeur du tableau. Un Peintre ordinaire auroit cru embellir le vallon resserré situé à la droite de cette montagne par des lointains; mais par-là il auroit détourné l'attention de l'action principale qui est ici suffisamment riche & qui nous montre tout le génie de *Dietrich*. Dans le vallon vers l'horizon, la scene est limitée avec beaucoup plus de précaution par un village, des maisons duquel on voit s'élever une fumée qui, se confondant avec les vapeurs de la terre, ramene

par une agréable nécessité, l'œil du spectateur sur l'objet principal du tableau. Les dénouements accidentels de cette nature ont aussi leur prix dans les tableaux historiques.

Dans de certains sacrifices traités dans le style de *Rembrant*, on a coutume de remarquer quelque chose de semblable. Vous connoissez, par exemple un tableau représentant un Oracle d'Apollon de *Guillaume de Poorter*. On y voit dans le lointain une vapeur obscurcir les vastes portiques du temple, autant qu'il est nécessaire pour attacher le spectateur sur l'action de l'oracle que deux étrangers sont venus consulter ; cette vapeur laisse assez de transparence pour que la vue perce l'étendue de ces portiques, & que la solitude qui y règne inspire à l'ame une sainte horreur. Les attitudes du petit nombre de figures y contribuent à l'action principale. L'un de ces deux étrangers est déja étendu par terre saisi de frayeur. L'autre prosterné devant le Dieu, qui rend les oracles attend encore son sort. On ne voit plus que le Prêtre, moteur de cette pieuse fraude. Dans ce tableau la solennité de l'action est conduite à sa fin par trois figures. Mais elle est admirablement bien soutenue par une figure épisodique, par un autre Prêtre dont on apperçoit la mine rusée derriere un rideaux. Il est en action de crier, & l'on remarque à son air que c'est lui qui prête sa voix à l'oracle. Mais de

la

la maniere qu'il est placé, il ne peut être vu que du spectateur du tableau.

Ce que je viens de dire mérite une remarque. Dans la représentation d'un événement qui renferme un secret, ou un complot contre un des personnages en action, il faut avoir soin, de ne jamais placer cette figure de maniere qu'elle puisse découvrir la chose. Lorsque *Natoire*, dans son tableau de Calisto, place sur le premier plan un Amour qui fait un signe malin avec le doigt appuyé sur la bouche à d'autres Amours distribués sur une nuée, il a tout disposé de maniere, que Calisto, dont les regards sont fixés sur Jupiter sous la forme de Diane ne peut rien remarquer. Cette distribution des Amours par rapport au lieu, & leur relation respective moyennant le mouvement & les signes, remplissent ici un second objet. Je pourois dire un troisieme, si j'avois voulu commencer ma description par le remplissage des grouppes. Cette distribution favorise l'équilibre du tableau. La liaison des figures accessoires par les signes est non seulement la chaîne qui lie les parties subordonnées les plus éloignées; mais c'est aussi l'accord de ces parties avec l'action principale qui occupe à peu près le milieu du tableau. Le signe de l'Amour pour attirer l'attention des autres Amours sur l'objet principal de la composition regarde aussi le spectateur, & l'heureuse tour-

nure du tout-enfemble eft le fruit de cette or-
donnance.

Lairesse prétend que quand même une pareille
figure, introduite avec toute la vraisemblance pof-
fible, feroit figne au fpectateur, cet artifice ne
pouroit pas faire un mauvais effet: d'autant plus
qu'il eft très-permis à l'art qui a l'illufion pour
objet, de transporter l'obfervateur même en ima-
gination fur la fcene représentée. J'ajouterois vo-
lontiers que le Peintre agit avec plus de vraifem-
blance vis-à-vis du fpectateur d'un tableau, que
le Poëte dramatique, quand il fait paroître un Fron-
tin qui, en adreffant le difcours au Parterre, tâche
de le rendre attentif aux entretiens des Amants
qui ne fuppofent guere d'avoir un fi grand nombre
de témoins.

L'hiftoire de Saint Martin de Tours, au mo-
ment qu'il guérit un efclave poffédé du Démon,
pendant que le Maître de l'efclave, d'abord incré-
dule, puis converti, contemple par une fenêtre
l'opération du miracle, a fourni à *Jacques Jordaens*
une tournure très-heureufe pour étendre les objets
dans un tableau ^c. Nous n'avons pas deffein de
défigner ici aucune ligne verticale fuyante, ni d'ima-
giner de nouvelles diftinctions empruntées des
richeffes immenfes des objets pour l'ordonnance.

Jor-

^c Ce fujet a été fupérieurement bien gravé par Pierre de
Jode le Jeune.

Jordaens mérite des éloges pour avoir su profiter de ces richesses: comme *Rubens* [d] il mérite d'être rangé dans la classe des plus habiles Ordonnateurs, ainsi que des plus heureux Coloristes. Amis des talents, cherchons le bien dans tous les Artistes. Plusieurs sujets *d'Adrien van Ostade*, tirés de la vie la plus commune, pouroient fournir les idées les plus heureuses pour des compositions plus gracieuses & plus relevées. Il ne faut mépriser aucun sentier qui conduit sur la grande route. Voir, choisir, embellir, voilà les gradations que doit remarquer un sage observateur pour étendre le domaine des arts.

Par ces observations l'on a trouvé, qu'un objet qui se distingue par une infinité de petites parties, ne se détache avantageusement que sur des fonds

[d] Parmi les tableaux de *Rubens*, je n'en citerai que trois, tous trois différents de composition: 1) le Jugement de Pâris, morceau peu riche, mais charmant dans toutes ses parties; 2) la Continence de Scipion, plus riche, & bien disposé; 3) la Bataille des Amazonnes, très riche, d'une ordonnance admirable. On peut consulter ces morceaux par rapport à l'économie de la composition; ils sont gravés tous les trois, le premier par *Lommelin*, le second par *Bolswert*, & le troisieme par *Vorsterman*. C'est aux Ecrivains anglois à nous donner la description d'une des plus riches compositions de *Rubens*, savoir l'Apothéose de Jacques I. Roi de la Grande Bretagne, qui forme le plafond de la sale des banquets, au palais de Whitehall. Ce morceau a été gravé à Londres en 1720, par *Simon Gribelin*. Qu'on se rappelle qu'on ne propose ici que de donner des exemples touchant les dégrés de l'ordonnance.

fonds très-peu interrompus ou partagés. C'est en tenant vos fonds bien unis que vous assignerez une place convenable à un feston, à une guirlande, ou aux masques & aux mascarons *. Et d'un autre côté vous ferez contraster agréablement la drapperie aux larges plis qui revêt la taille élégante d'une Bergere Arcadienne au moment qu'elle contemple le tombeau de son amie, avec le bas-relief d'un Sculpteur dans la Peinture.

De cette économie nous tirons des inductions par rapport aux parties entieres de l'ordonnance. — Nous remarquons que les petites parties, pratiquées derriere plusieurs petites figures, ne font pas un bon effet. Pour soutenir en quelque sorte ces parties par des oppositions, il est bon d'introduire dans le tableau, des murs, ou des fabriques larges & unies; mais il ne faut jamais interrompre les grands travaux par de petits détails. Il résulte de-là que les figures entourées de trop de décorations, se trouvent plutôt cachées, que relevées par ces embellissements.

Ces

* Dans ce genre de décorations, on peut prendre pour modeles les mascarons des Fontaines de *Dominico Fontana*, gravées dans le Recueil *de Falda* & *de Venturini*, à Rome 1691. & sur tout les masques de l'Hôtel des Invalides de Berlin inventés par *Schlüter*, dessinés & gravés à l'eau forte par *Rode*, qui les a publiés sous ce titre: *Larven nach den Modelen des berühmten Schlüters, gezeichnet und in Kupfer geätzet.* Berlin 1767.

Ces sortes de parties, dit Lairesse, consistent, relativement au paysage, en arbres hauts & touffus, en fabriques larges & épaisses, en fonds vagues & unis. La ressemblance de l'effet nous permettroit peut-être de mettre les ciels dans la classe de ces parties. Car qui est-ce qui doute, que des figures isolées, ou un grouppe sur des hauteurs dans une composition de *Salvator-Rosa*, ou même un simple portrait, quand la partie ombrée est pour ainsi dire fondue dans la partie éclairée de l'air, se détachent avantageusement vers le champ libre du ciel. Je dis vers le champ libre du ciel qui, dans la représentation d'une marche, comme le retour de Jacob à la terre de ses peres, forme l'espace aërien sur lequel les objets élevés se détachent, tandis que le vallon caché dérobe insensiblement à nos yeux les figures fuyantes de la composition. Tout objet qui forme une espece de masse en tirant vers le ciel, & qui tient le rang d'une partie capitale, doit aussi rester telle. Il ne faut pas que l'objet contigu s'éparpille souvent, & force l'œil de saisir l'effet de certaines boules dispersées, effet dont de Piles veut qu'on se garantisse: pour montrer que la vision est une preuve de l'unité d'objet, il a fait graver ces boules pour servir de démonstration.

Un champ de ciel traité d'une maniere légère & suave est agréable dans toutes les compositions des grouppes. C'est ainsi qu'il s'offre dans la nature,

ture, & c'est ainsi qu'il nous donne la preuve d'une correspondance naturelle. Il faut se garder seulement de ne pas ouvrir partout de nouveaux aspects.

Ce seroit exiger de la vue, de parcourir plus d'objets qu'elle n'a envie de voir. L'art se plaindroit de la violation de l'unité.

On a deux moyens d'épargner à l'œil toute dissipation désagréable. Premierement, en traitant, comme j'ai dit ci-dessus, les divers grouppes par grandes masses de lumiere & en les détachant en demi-teintes. Si l'Artiste joint à la netteté des pensées, la richesse de l'imagination & la pratique de la main, il a cause gagnée. Secondement, en s'abstenant sagement d'introduire dans le tableau des grouppes superflus, & d'étaler les richesses des compositions diffuses & mal conçues *f*.

Quant

f Rien de plus judicieux sur cet objet que la description d'un tableau, représentant les Israëlites qui recueillent la Mâne, par Henry Testelin. Cet examen est le résultat des *Conférences de l'Académie Royale de Peinture & de Sculpture*, lues en présence de M. Colbert en l'année 1672. Felibien nous décrit un autre tableau, représentant le Jeune Pyrrhus, soustrait aux recherches des Molosses; mais sa description satisfait plus par rapport à l'invention que par rapport à la distribution. Je recommande à la réflexion des jeunes Artistes ces deux fameuses compositions du *Poussin*; elles sont gravées toutes deux, la premiere à l'eau forte par *Louis Testelin*, Frere de Henry, & inseré à la suite des Conférences, la seconde, à l'eau forte & au burin, par *Gérard Audran*, morceau, qui peut être considéré comme un chef-d'œuvre de gravure.

Quant au premier expédient il faut pouvoir en rendre raison & justifier ce procédé au moyen de la lumiere, du local & des qualités des couleurs, ainsi que de leurs reflets. C'est pour cet effet qu'on appelle cette opération, une intelligence, une magie, &, comme il n'y est pas seulement question de lumiere & d'ombre, mais aussi de clairs & d'obscurs, ainsi que de choix, & de goût dans les objets & dans les sujet, on dit l'intelligence, la magie du clair-obscur. L'observation des règles de cette science produit à nos yeux, relativement à la distance des objets & aux dégrés de cette distance, ce qu'on appelle ordinairement le ton de la dégradation.

Quant au second procédé, c'est souvent la dignité du sujet qui en décide la valeur. Pour des points de vue étendus, pour des scenes de tumulte, pour l'expression de ces mouvements vifs qui se manifestent au milieu des joies bruyantes, l'Ordonnateur a recours à la premiere manœuvre. Mais veut-on que l'art déploye toute sa force, & qu'il travaille pour des sentiments plus éminents, il faut qu'il fasse régner un doux repos dans ses productions. La grace nous charmera dans sa noble simplicité: la beauté partagera notre attention entre un petit nombre d'objets: & la majesté de l'action fera naître dans notre ame la gravité & la réflexion.

CHAPITRE XXII.

Du repos dans un tableau, & de l'économie des grouppes & des figures par rapport au silence & à la dignité d'une composition historique.

On croit généralement que trois grouppes sont suffisants, pour remplir agréablement une composition historique. Nous avons dit plus haut, que dans l'ordonnance, l'Artiste devoit avoir soin non seulement de varier les figures, & de ménager une liaison naturelle entre elles; mais encore, qu'il devoit leur donner, par des jours & des ombres distribués avec adresse, cette aisance aimable qui les rend plus attrayantes à l'œil. Il arrive de-là que les divisions capitales, qui consistent en peu de parties, sont naturellement les plus commodes pour un tableau d'Histoire.

A l'exception de l'exactitude symétrique des proportions, la grande maniere se montre dans un tableau bien conçu, comme dans un bâtiment bien entendu. *Annibal Carrache* soutenoit qu' un tableau ne devoit être composé que de trois grouppes, & il ne croyoit pas qu'il put être bien, si l'on y fai- soit entrer plus de douze figures [g]. Suivant son

opinion

[g] Voyez de Piles dans la remarque sur le vers 132. du Poëme de du Fresnoy.

opinion le silence & la majesté, sont des qualités nécessaires pour répandre la beauté sur une composition. Un pas de plus, & ce grand homme nous auroit nommé la grace dans sa plus haute signification.

Il faut aussi que le repos s'étende sur les grouppes accessoires, afin que l'œil soit toujours conduit sans obstacle sur la principale figure du tableau. C'est ainsi qu'une figure à l'ombre placée dans un grouppe éclairé, sert de soutien à la figure qui paroît à la lumiere, de liaison à celle qui est contiguë, & toujours de délassement à l'œil du spectateur : au moyen de ce repos la vue acquiert de nouvelles forces pour parcourir des endroits plus animés encore.

Les objets distincts placés dans une ombre peu obscure, ou bien des ombres qui, au moyen du transparant de couleurs bien entendues, ne font que voltiger pour ainsi dire sur ces objets, sont très propres pour attirer & pour amuser la vue.

Les repos sont agréablement interrompus par les reflets qui font des effets si charmants, qu'on est toujours bien aise de les trouver. Ils piquent l'attention, ils relevent les charmes du tout qui veut être mis en harmonie avec les parties.

L'harmonie naît de la liaison des grouppes, des couleurs & des objets de la composition suivant les

dégrés

dégrés des distances; conformément à cette dernière relation, qui découle de la perspective aërienne, & relativement à la variété des teintes, on appelle cette économie le ton de la dégradation.

Ainsi l'artifice combiné de l'ordonnance, & du rapport respectif du clair & de l'obscur en général, du jour & de l'ombre en particulier, n'est autre chose que le passage bien entendu du repos au mouvement, tant à l'égard de la vivacité des objets, que par rapport à l'effet des couleurs bien choisies. C'est par cet artifice que plusieurs tableaux de l'Ecole Flamande nous appellent & captivent notre attention, avant que nous ayons remarqué, de quelle nation le Peintre a emprunté sa fable. Si l'Artiste n'a fait entrer dans sa composition que ce qui est essentiel au but principal, il rend la diversité susceptible d'harmonie, c'est à dire de beauté.

La multiplicité d'objets, confine de bien près au désordre. L'Artiste peut à la vérité remédier à ce désordre en ébauchant par masses, & en ne présentant que les grandes parties, il courra toujours risque, surtout lorsque le sujet est pathétique, de mettre de la confusion dans le tableau & de blesser la dignité de la composition. *Loin ce désagréable fracas: mais que dans le paisible champ de votre toile règne un doux repos, un silence aimable.* C'est ainsi que s'exprime sur ce sujet l'Abbé de Marsy

Marſy dans ſon ingénieux Poëme de *la Peinture* [h]. Ce que *le Carrache* rapporte ſur cette matiere, avoit été recommandé longtems avant lui par Leo Baptiſta Alberti. Comme tout le monde cite *le Carrache*, on me permettra de prendre pour mon garant Alberti.

Cet Ecrivain [i] veut que cette multiplicité d'objets reçoive ſes ornements d'une variété raiſonnée toujours tempérée par un air de dignité & par un certain caractere de moralité & de douceur. Sa critique s'attaque ſurtout à ces Peintres qui, pour étaler leurs richeſſes ſuperflues, & pour remplir la moindre place vide, choquent toutes les règles de la compoſition, en entaſſant objet ſur objet. Sans économie & ſans jugement ils prodiguent les travaux, & mettent tout en confuſion ſur la toile.

Sans nuire au repos néceſſaire, l'Artiſte auroit pu trouver le ſtratagême d'étendre les objets par l'intelligence de l'équilibre naturelle dans un tableau. Mais, mon cher ami, rappellez-vous la maniere de peindre pratiquée du tems d'Alberti: comme on éparpilloit les objets, comme on entaſſoit les figures ſans deſſein, & en général ſans lier les maſſes. Cette maniere de peindre régnoit partout alors. Par rapport à l'Allemagne, je n'au-

[h] *Pittura, Carmen.*
[i] *Trattato della pittura.* L. II. p. 322.

n'aurois qu'à vous citer les gravures *d'Israël von Mecheln* [k]. Dans le morceau, qui représente Judith & Holopherne, les figures dispersées & rangées symétriquement sur le plan du milieu, prouvent d'abord la vérité de ma thèse. En Italie quand on peignoit une Vierge avec l'enfant Jésus, assise à une table (je prends pour exemple la composition la plus simple) on avoit coutume de répandre des fleurs & des fruits sur un tapis bigaré comme les fleurs & les fruits. Les objets ainsi traités, offroient l'aspect

[k] Les Ecrivains qui ont parlé de cet ancien Graveur Allemand, ont jetté beaucoup d'obscurité sur son nom & sur ses ouvrages. M. Heinicke, dans son *Idée de la Gravure*, a très-bien discuté cette matiere. D'après ses recherches il résulte qu'il y a eu deux Israël, Pere & Fils, qu'ils étoient originaire de Mecheln, Bourg en Westphalie, & qu'ils demeuroient à Bocholt, petite ville, située sur l'Aa dans l'Evêché de Munster, & peu éloignée de Mecheln. Le pere étoit Orfévre; car on trouve sous son portrait, gravé par le fils, cette inscription: Israhel von Mechenen Goldsmit. Les autres pieces de ces Graveurs sont marquées tantôt I. M. tantôt J. V. M. quelquefois Israhel V. M. d'autres fois Israhel tzu Boeckholt &c. D'ailleurs M. Heinicke place les *Israël*, pere & fils, entre 1450 & 1503, celles de *Martin Schœn* entre 1460 & 1486, & en général l'invention de la Gravure sur métal en Allemagne en 1440, antérieure par conséquent à cette même découverte que Vasari attribue assez légérement à Maso Finiguerra, Orfévre à Florence & qu'il fixe à l'année 1460, puisqu'aujourd'hui les collections les plus fameuses ne peuvent rien produire avec certitude de cet inventeur.

l'aspect de ces boules dispersées de de Piles, & dont nous avons parlé plus haut. Transportez-vous dans le siècle d'Alberti & vous sentirez la nécessité de sa critique, ainsi que la force de son expression. „Par ce procédé, dit-il, l'histoire loin de traiter „un sujet pour le rendre sensible, ne fait que du „bruit & ne jette que de la confusion. L'Artiste „qui prend en considération la convenance & la „dignité de l'histoire, doit éviter tout fracas & „surtout apprendre ce que c'est que le repos & „le silence. Car comme peu de paroles dites avec „dignité & prononcées avec clarté, donnent de la „majesté à un Prince & font exécuter ses ordres: „de même le nombre suffisant de figures distribuées „savamment, donne de la dignité à l'histoire, & „rend le sujet intelligible. C'est alors que la va-„riété enfante la grace. Il est vrai, je n'aime „point la solitude dans l'histoire, mais je n'aime „pas non plus ce fracas, contraire à la dignité des „objets. Aussi dans les tableaux d'histoire, le „Peintre qui me plaira toujours le plus, sera celui „qui aura observé dans sa composition l'économie „des Auteurs dramatiques. Ils ont soin de repré-„senter la fable de leur sujet avec aussi peu de per-„sonnages qu'il est possible." Il est fâcheux que la plûpart des Auteurs dramatiques italiens, venus depuis Alberti, affoibliſſent cette comparaiſon.

T Après

Après vous avoir rapporté sur cet objet le jugement d'Alberti, je veux aussi vous mettre sous les yeux celui d'Annibal Carrache.

„ A mon sens, dit ce grand Maître, il n'y a point
„ d'histoire, quelque compliquée qu'elle soit, qui
„ ne puisse être représentée par neuf ou dix figures.
„ Par cette raison, je crois l'opinion de Varron
„ d'une vérité absolue. Ce docte Romain, pour
„ éviter la confusion dans les repas, n'y invitoit
„ jamais plus de neuf personnes. " Pythagore admettoit jusqu'à dix conviés: aussi une personne de plus dans un tableau n'excédera pas le précepte du *Carrache*.

Je sais, mon ami, que vous me pardonnerez de vous avoir été chercher un Critique qui a écrit il y a plus de trois cents ans. Le mérite de nos devanciers qui ont écrit solidement sur les arts, est élevé bien au-dessus des trophées des Critiques modernes. Loin de chicaner ces hommes sur ce qu'ils n'ont pas également bien traité toutes les parties de l'art, nous leur devons des actions de Graces. Felibien & Schefler ont souvent cité Alberti, Ludovico Dolce l'a recommandé dans son tems, & je me suis proposé une fois pour toutes, d'indiquer les sources à votre Artiste.

LIVRE

LIVRE II.

SECTION III.
DIVERSITÉ DANS LES OBJETS RELATIFS A L'INVENTION ET A L'ORDONNANCE.

CHAPITRE XXIII.
De l'Histoire.

Il y a des héros en mal comme en bien, dit le Duc de la Rochefoucault. L'Histoire des nations sauve de l'oubli le vice & la vertu : fidèle dépositaire de la vérité, elle la met au jour sans partialité & venge la vertu opprimée par la puissance.

Spectacles, statues, tableaux, tout les arts d'imitation, également empressés à renouveller en nous le souvenir des vices & des vertus, de leurs ornements & de leurs graces, reveillent en nous le souvenir de l'un & de l'autre de la maniere la plus sensible. Tout jusqu'à la férocité d'un Attila nous intéresse, lorsqu'elle nous est offerte sous les traits nobles & poëtiques, tracés par la main du grand *Raphaël* & du grand Corneille, tandis que l'Histoire ne nous montre dans ce barbare que le destructeur des villes & le fléau de la terre.

La perfection morale des caractères n'est proprement pas l'essence de la Peinture qui, ainsi que la Poësie, abstrait la bonté morale de la bonté poëtique. Aussi dans un tableau également bien rendu, le vindicatif Achille pouroit bien remuer plus fortement le cœur du spectateur, que ne fera le pieux Enée, & dans ce sens Attila, comme le Diable de Milton selon M. l'Abbé Batteux, est pittoresquement bon.

Mais les arts d'imitation manqueroient-ils de moyens d'immortaliser la mémoire de l'homme vertueux? C'est l'attrait de la vertu & le charme de l'art dont le généreux Romain éprouvoit en même tems l'ascendant, à l'aspect des statues érigées au mérite de ses Ancêtres.

C'est ainsi que la vraie grandeur de l'humanité éclate dans la vie d'Alexandre Sévère, lorsque ce Prince fait distribuer du bled au peuple, & lorsque Trajan donne audience à toutes les nations de son empire : deux sujets sortis du pinceau ingénieux de *Noël Coypel*. Ce Peintre, aussi heureux dans son exécution que dans son choix, avoit une prédilection singuliere pour traiter les actions vertueuses des Princes. Et d'où vient que ce Peintre, admiré des sages, est un des Artistes qui a trouvé le moins d'imitateurs? La mode ne me permet guere de demander, si ces sortes de compositions ne convien-

viendroient pas mieux, pour décorer les appartemens des Princes, que les Danses & les Assemblées d'un *Watteau* & d'un *Lancret* [1].

L'Empereur Trajan, me rappelle la vie privée & publique de son digne Panégyriste. Quel traits d'humanité, de bienfaisance! Ami, juge, tuteur, avocat, chaque caractere est noble dans Pline le jeune. Les actions de ce généreux citoyen mériteroient de décorer les demeures des hommes en places, du moins de ceux qui tâchent de lui ressembler.

L'Histoire est inépuisable pour prêter à l'art des sujets dont l'exécution peut fournir les plus beaux exemples de vertus, applicables à tous les états de la vie civile: depuis le Roi Codrus qui meurt pour

son

[1] Un tableau de M. Vien, exposé au salon du Louvre en 1765. remplit une partie des souhaits de l'Auteur. Ce morceau, destiné pour la galerie de Choisy, représente l'Empereur Marc-Aurele, faisant distribuer des médicaments & des vivres au Peuple dans un tems de peste & de famine. — „C'est un beau projet que celui de cette „galerie. Jamais sous les lambris des Rois on n'avoit „encore employé les arts à un plus noble usage; on n'y „verra ni des batailles ni des triomphes, ni les crimes „des Dieux, ni les fureurs des Conquérants, mais des „leçons précieuses de bienfaisance & de vertu. Ce sera „un monument consacré à la mémoire des bons Prin„ces, &c." Lettres à M. **. sur les Peintures &c. exposées au salon du Louvre en 1765.

son peuple, jusqu'au Paysan Charémon [m]; à qui la Grece, en reconnoissance de l'amour que cet homme avoit montré pour son pays, éleva en monument une statue de pierre. Où trouver des sujets plus nobles pour la Peinture & pour la Sculpture, que ceux que nous fournit l'Histoire?

Vous savez, mon cher ami, que j'ai déja parlé de la vraisemblance pittoresque: nous avons dit qu'il lui suffit de ne point se trouver dans une contradiction frappante. Le charme de la fiction peut abondonner sans regret à l'Histoire le caractere de la crédibilité. C'est dans les champs riants de la fable qu'on cueille les fleurs les plus charmantes.

Mais quoi? sera-ce assez que l'Artiste satisfasse à cette vraisemblance pittoresque, aux préceptes du goût, aux plaisirs des sens qui résultent de la Peinture? Le sentiment intime de la vérité d'une action représentée dans un tableau, sera-t-il incapable de faire naître en nous des mouvements pour la vertu?

„Il est de la dignité des Beaux-Arts, dit un „Connoisseur & un Sage [n], de rendre agréable à
„l'hom-

[m] Agathias L. I. dans Junius *de Pictura Veterum* L. II. C. 8. §. 7.

[n] Sulzer, *Pensées sur l'origine & les différents emplois des Sciences & des Beaux-Arts*. Ce Philosophe a exposé
dans

„l'homme tout ce qui lui est utile, & de répandre „des charmes sur ses devoirs." Si les Arts peuvent nous conduire à la vertu par des chemins semés de fleurs, il seroit absurde de les dégrader & de ne les faire servir qu'à flatter de viles passions. Un faux chemin égare-t-il moins, quand les sentiers qui y conduisent sont agréables: ou un précipice est-il moins dangereux, quand des objets séduisans cachent le péril?

Que les ouvrages de l'art, en faisant naître les sensations les plus agréables, excitent dans le spectateur des sentimens honnêtes qui l'entraînent, des mouvemens impérieux qui subjuguent l'homme, & qui corrigent son cœur! C'est là le rapport le plus sublime de l'utile & de l'agréable. Rien de plus analogue à notre destination qu'un pareil emploi des arts. Je crois du moins les trouver dans des tableaux qui nous expliquent des préceptes de morale par des modeles expressifs.

Ici on voit étendues devant soi les idées les plus nettes de la vraie gloire, par les vies glorieuses d'un Léonidas, d'un Aristide, d'un Epaminondas; là, par les actions vertueuses d'un Fabricius, d'un Scipion,

dans un plus beau jour encore ses idées sur les mêmes objets dans sa *Théorie Universelle des Beaux-Arts*, ouvrage dont *le Journal litteraire* de Berlin fait connoître le mérite, par un ample extrait. Voyez Tom. I. p. 83.

pion, d'un Curius, d'un Cinncinatus. Le citoyen magnanime s'éleve, ou la vertu l'éleve, encore plus que la puissance de la République, au-dessus des Rois qui ne pensent pas comme Léonidas.

On admire généralement Caton mourant, qui ne voulut pas survivre à la liberté de Rome. On se rappelle avec un certain plaisir, ou comme dit M. Remond de St. Mard, avec une espece de satisfaction produite par un fond d'impieté, l'expression de Lucain : *Les Dieux servent Cesar, mais Caton suit Pompée* °. Rien de plus facile que de répéter les éloges qu'on a donnés à ces deux traits de l'inflexibilité de Caton. On est dispensé de perpétuer par l'imitation un fait, dont les Moralistes, ainsi que les Critiques, nous ont découvert le faux. Prenez, dirois-je volontiers aux Artistes, quelques unes des actions moins brillantes de cet illustre Romain. Choisissez, par exemple, son entrevue avec Déjotarus, dont il rejette les présents. La probité de Caton, l'empressement du Roi, les regards avides de quelques gens de la suite de Caton, toutes ces choses, représentées dans un tableau, sont plus attrayantes pour les sens, & plus susceptibles d'imitation

° *Victrix causa Diis placuit, sed victa Catoni.* „Il n'est „rien assurément de plus fou que de braver ses Maîtres," dit Saint Mard, au sujet de ce fameux vers. Oeuvres, Tom. V. p. 10.

tation par rapport aux mœurs, que le spectacle affreux que nous offre ce Romain, lorsque, repouſſant ſon medecin, il ſe rouvre lui-même la plaie & ſe déchire les entrailles.

L'amie de la vertu, l'ennemi du vice, la fine Satyre, offerte dans la maniere d'un Rabener, peut inſtruire ſans offenſer, par des tableaux pour leſquels l'hiſtoire ancienne fournit le ſujet. Pour n'en rapporter qu'un ſeul exemple, le même Caton fournira le ſujet.

Repréſentez-vous, mon ami, une grande proceſſion, dont le pinceau d'un *Pouſſin* ou d'un *Lairreſſe* auroit relevé la ſolennité. D'un côté vous appercevez de jeunes garçons vêtus de beaux manteaux, de l'autre des enfants, couronnés de fleurs & parés de l'innocence de leur âge. Puis vous voyez s'avancer en bel ordre des hommes faits, habillés de robes blanches; au milieu d'eux ſont les Miniſtres des Dieux, les Officiers & les Magiſtrats de la ville, portant des couronnes. Tout cet appareil ſorti des portes d'Antioche, vient au devant de Caton, qui remarque avec chagrin les préparatifs pompeux qu'on a faits pour le recevoir. Deſcendu de Cheval, ainſi que ſes amis, il s'avance vers la proceſſion. Le Chef des cérémonies, perſonnage déja ſur le retour, vêtu d'une robe magiſtrale, ſort des rangs, tenant en main un ſceptre &

T 5 une

une couronne. Plein de confiance & sans saluer personne de la suite de Caton, il s'avance vers le premier & lui adresse la parole. Ce premier est le grand, le respectable Caton. — „Où est-ce que „vous avez laissé Demetrius? Quand est-ce qu'il „arrivera?" — Et Caton indigné de s'écrier: O malheureuse ville! & ses amis d'éclater de rire. Ce Demetrius, qui sans cette avanture seroit resté enseveli dans la poussiere de l'oubli, étoit l'Affranchi, le puissant favori de Pompée.

Quel moment, mon cher ami, choisirez-vous, si, comme Peintre vous vous proposiez de traiter ce sujet? Seroit-ce celui de la suffisance du Chef, de la surprise mêlée de dépit de Caton, & des éclats de rire de ses compagnons? Ou seroit-ce l'instant, que l'austere Romain manifeste son indignation & que le Chef confus remarque sa bévue? — Mais d'où savez-vous, m'objecterez-vous, que cet homme ait été confus? Plutarque n'en dit rien, & d'une ame rampante, c'est-là trop attendre.

L'Historien que nous venons de citer est plein de faits, qui montrent la Grece & Rome dans toute leur dignité, & qui ont le double avantage d'élever l'esprit de l'Artiste, & d'enricher sa tête de connoissances. Ces détails historiques ne sont-ils pas aussi inconnus à tant d'Artistes sans lecture, que ne le sont dans l'histoire les Allégories les plus enve-
loppées

loppées aux Artistes érudits ? Ou faudra-t-il que le Peintre & le curieux, fachent auffi bien leur Plutarque & leur Paufanias, que leur Virgile & leur Ovide ?

Je ne fais point difficulté de répondre à cette queftion par l'affirmative, en y apportant les modifications dont j'ai déja parlé plus haut. La lecture en général eft la préparation la plus convenable de l'Artifte, pour bien traiter un fujet d'hiftoire, pour bien choifir l'inftant le plus heureux & pour enrichir d'idées fon imagination. Je dirai en paffant, que lorsqu'au récit d'une action hiftorique, ou à la defcription d'un fite piquant, les objets pittoresques ne fe peignent pas nettement dans notre imagination, il arrivera que notre faculté d'invention, fera fans activité & n'enfantera qu'avec lenteur. Que l'Artifte, que l'Amateur même s'examine d'après cet expofé. — La carriere de l'Hiftoire eft ouverte à tous les Artiftes : elle inftruit fans énigmes, & elle leve toujours le doute, compagnon de l'Allégorie, qui doit fon exiftance plus fouvent à une décifion arbitraire qu'à une règle d'inftitution.

Les fujets de Peinture, qui tiennent le premier rang dans l'ordre moral font ceux que l'Artifte tire du fanctuaire de la vérité. C'eft par eux que j'aurois dû commencer. L'Hiftoire fainte eft remplie de monuments d'un héroïfme irréfiftible & d'une vertu épurée.

Mais

Mais plus l'objet est élevé, plus le Peintre s'impose de devoirs : il doit connoître ses forces, voir s'il est en état d'imprimer à son sujet le caractere de grandeur & la dignité de l'expression qui lui convient. Persuadé de cette vérité, *Carlino Dolce*, ne prenoit jamais la palette, qu'il ne se sentit enflamé de pieté. Je ne sais si je me trompe, mais il me semble que les plus belles Peintures de *van der Verf*, tirées de l'Histoire sainte, manquent de cette expression touchante qui caractérise les compositions de ce genre des Italiens: le Peintre Hollandois, faute de cette persuasion intime, n'a pu rendre des sentiments qu'il n'éprouvoit pas. C'est dans la galerie de Dusseldorf qu'on peut examiner le jugement que je porte de ce Peintre.

Qui peut rendre avec plus de dignité une physionomie divine qu'un *Raphaël*, qu'un *Barroche*, qu'un *Guide*, qu'un *Correge*, ce Peintre des formes angeliques, qui peut mieux que ces Maîtres exprimer les traits touchants de la compassion, les graces pures de l'innocence, la confiance éclairée de l'amour céleste? Parmi les François le *Brun* & *le Sueur*, *Mignard* & *Jouvenet*, les dignes émules de ces hommes étonnants, ont ouvert une grande Ecole par leurs tableaux. Il ne devroit être permis à aucun Peintre, à moins qu'il ne se sentit la force d'un *Mengs*, de marcher sur les traces de

ces

ces grands modeles, de donner une idée sensible de celui qui, dans son état d'abaissement ici bas, s'est vu servi par des Anges.

Par rapport à la ressemblance & à la beauté de tout portrait & de toute figure quelconque, je desirerois la plus grande extention à la fameuse loi des Thebains, qui enjoignoit aux Peintres & aux Statuaires, sous des peines pécuniaires, de donner à leurs figures toute la beauté possible. Mais c'étoit sans doute les représentations des Dieux qui avoient occasionné cette loi. On sait que, la configuration d'un Dieu une fois reçue, il n'étoit plus permis à l'Artiste de lui en donner une autre, que la ressemblance & la beauté étoient des qualités également requises. C'est là le sentiment de Scheffer, dans son explication d'un passage connu d'Elien *p*. Il n'est pas douteux, que l'Artiste, par la représentation ignoble d'une Divinité, portoit atteinte à la dignité, à la décence & à la vénération. Du moins la fameuse défense d'un Alexandre *q*, qui ne vouloit être peint que par *Apelle* & sculpté par Lysippe, seroit fort utile pour les portraits des Princes, surtout pour les Cours des mon-

p Var. Hist. IV. 4. Voyez aussi *Commentario Lips. litter* Pars I. p. 178. du D. Christ.

q Plinius VII. 37.

monnoies; mais elle pourroit être encore plus utile, en la restreignant aux sujets de l'Histoire sainte.

Cette portion importante de l'Histoire, est susceptible, préférablement à l'Histoire profane, d'une infinité d'ornemens agréables. Il faut seulement que l'Artiste ait soin que cet embellissement ne soit pas contraire à la vérité, que l'ornement ne soit pas chimérique. Il porte atteinte à toute représentation quelconque, dès que les détails, dès que les accessoires d'une invention bizarre, offusquent l'ouvrage principal, & dégradent la noble simplicité. Cette derniere qualité seule est capable de recommander la vérité à ce tact fin qui saisit les beautés d'une composition. La sage abstinence du superflu renferme partout, & principalement dans cette partie de l'Histoire, les plus grands trésors pour l'art.

Qu'il est facile, par des additions d'une autre espece, de choquer, si non tout-à-fait les bienséances, du moins de nuire aux travaux principaux, & de dissiper l'attention du spectateur. Sans doute *Rubens*, dans son tableau des Disciples d'Emmaüs, a été forcé, à l'exemple de plusieurs Peintres des Ecoles d'Italie, d'y peindre quelque fondatrice. Sans cela je ne saurois l'excuser d'avoir introduit dans ce tableau une figure épisodique, si contraire aux règles du costume: dans le moment que Jesus

Christ

Chrift eft reconnu par les deux Difciples à la fraction du pain, le Peintre fait paroître une vieille femme tenant un verre de vin à la main [r]. Placée de face à côté de la table, elle frappe autant la vue du fpectateur que le Sauveur. Rien de plus déplacé que cette femme dans ce tableau; elle ne feroit bien que dans un fujet plus analogue, dans l'hiftoire de Philemon & de Baucis.

Le Peintre, le Sculpteur doit penfer. L'enfemble du tableau, de la ftatue & du bas-relief n'eft qu'une penfée, dont l'expreffion la plus convenable doit être un des premiers foins de l'Artifte. Quand le *Dominiquin* penfoit, les petits efprits croyoient qu'il s'étoit épuifé. La fin réfutoit leur folle croyance, & la facilité de l'expreffion devenoit le fruit de la réflexion. C'eft dans cette vue que le Peintre fait fon plan, qu'il forme fes figures, qu'il les difpofe en efprit, ou qu'il les compofe en efquiffes. Il fe demande à lui-même quelle dignité, quel caractere & quelle expreffion il donnera à fa figure principale: la raifon, bien mieux que l'admiration, répond à fa demande. Vafari loue une jolie penfée du *Giotto*: ce Peintre avoit peint l'enfant Jefus, dans une Préfentation au temple, ayant peur du Grand-Prêtre Simeon,

&

[r] Ce fujet a été gravé par P. van Sompelen, & par G. Swanebourg.

& s'élançant, les bras tendus, du côté de sa mere. L'idée seroit charmante, si l'enfant étoit un Astyanax [s].

Je n'ose pas pousser plus loin cette remarque. Je serois obligé de rapporter ici sur l'expression des passions les choses qui méritent de droit un chapitre particulier. Mais la disposition pour l'expression la plus convenable, est trop étroitement liée à la premiere idée de l'invention pour toucher l'une & pour passer sous silence l'autre.

[s] „Hector ayant fait ses adieux à Andromaque, s'approche „de son fils, & lui tend les bras. L'enfant, ébloui de „l'éclat des armes & du panache flottant, se cache dans „le sein de sa nourrice, & jette un cri d'effroi. Les „Epoux sourient de sa frayeur, & le Héros ôtant son „casque, prend son fils, & le baise avec tendresse." V. Chant sixieme de l'Iliade. Traduction de M. Bitaubé.

CHAPITRE XXIV.
De la Fable.

L'Histoire, mêlée de Fables & d'événements tirés des tems héroïques, est féconde en sujets pour la Peinture. Susceptible d'une infinité d'ornements, la Fable intéresse singulierement, quand elle paroît dans la simplicité des premieres mœurs. Elle acquiert un nouveau lustre, lorsqu'elle prête ses couleurs pour nous offrir le tableau de la morale.

La sage précaution d'Ulysse pour se garantir des charmes de la voix des Sirenes, & la ferme résolution de ce Prince pour délivrer ses compagnons des enchantements de Circé, renferment une excellente instruction contre les dangers de la volupté. Quelle sensibilité nous peint la surprise joyeuse du fidele Eumée lorsqu'il apperçoit Télémaque, qui arrive dans un moment qu'on ne l'attendoit pas! Il laisse tomber tout ce qu'il tient dans ses mains, & vole les bras ouverts au devant de son Maître. Quoi de plus tendre, de plus touchant que les adieux d'Hector & d'Andromaque! C'est de la nature qu'Homere a emprunté la circonstance d'Hector, lorsque ce Héros veut embrasser le petit Astyanax: c'est la nature qui fournit aux Poëtes & aux Peintres ces nuances qui sont

des prestiges. C'est ainsi que le simple accessoire du chien d'Ulysse, du fidele Argus, donne une heureuse nuance au retour de l'Epoux de Pénélope, & se soutient par sa propre beauté : les traits de ce petit événement épisodique, deviennent autant de moralités pour la cour, où, comme dit le Poëte, *le vieux chien est le seul qui reconnoît son vieux Maître* [t].

C'est dans cette noble simplicité, & avec la décence des mœurs d'alors, que se montre sur le rivage la Princesse Nausicaa au milieu des jeunes filles de sa suite; que paroit Andromaque environnée de ses femmes, travaillant à des ouvrages de main; que s'offre Pénélope, dont la retenue & la modestie ont fait tant d'honneur au pinceau d'Apelle.

Quels appartements, mon cher ami, voudriez-vous orner de Peintures dont les sujets seroient tirés de ces tems reculés? Je ne vois pas pourquoi les demeures des femmes ne seroient pas tout aussi susceptibles de ces embellissements instructifs, que les tribunaux des juges qu'on décore allégoriquement de l'histoire de Zaleucus, de ce Législateur intégre des Locriens [u]. Du moins je mets le choix de

[t] V. *Hagedorns Fabeln und Erzählungen*.

[u] La loi de ce Législateur contre l'adultere, condamnoit le coupable à avoir les yeux crevés. Son fils, étant convaincu de ce crime, & le peuple voulant lui faire grace, Zaleu.

de ces objets au rang des allégories les plus agréables & les plus utiles. Une Miss Byron auroit bientôt pris son parti [x].

Au milieu de tant d'objets divers, il est essentiel d'en faire un choix. Il faut que l'Artiste, maître de son sujet, soumette la Fable aux dispositions de la raison, il ne faut pas que le préjugé asserviße l'Artiste aux caprices de la Fable. Les Poëtes anciens different à l'infini entre eux, quand il est question de la Mythologie dans leurs Poëmes: le jugement de l'Artiste paroît dans le choix qu'il en fait. Quelques Peintres modernes ont fait des choix encore plus bizarres, quand ils font paroître sur la scene des Héros chrétiens travestis en Dieux du Paganisme. Considérée sous ce point de vue, la critique de M. l'Abbé Pluche [y] contre les sujets fabuleux, n'est

pas

Zaleucus s'y opposa; mais auffi bon pere que bon Législateur, il partagea la punition, se fit crever un de ses yeux & à son fils l'autre.

[x] Je suppose que le beau caractere de cette femme, ou celui d'une vertu semblable, est resté gravé dans le cœur des lecteurs de Grandison, ou de ceux qui tâchent d'élever le sentiment de la vertu & de l'humanité jusqu'à l'idéal le plus sublime.

[y] „On n'est point touché d'admiration, mais de pitié & „de dépit, lorsque dans une Sculpture publique on ex„pose un Roi, dont la mémoire nous est chere, tout nu „au milieu de son peuple, maniant une lourde massue „& portant une perruque quarrée." *Histoire du Ciel.* T. II.

pas sans fondement. Il n'est pas le premier qui ait dépeint sous les traits de la satire le mauvais usage de la Fable. Le peu de rapport que la Bruyère trouve entre le sujet des tableaux du palais Farnese de Rome, & la situation des Possesseurs d'alors [a], paroît être échappé à la mémoire de M. Pluche. Au reste il est à croire que le zele de cet Ecrivain, fort louable à bien des égards, ne réussira pas à dépouiller les Artistes du domaine de la Fable; il seroit à souhaiter seulement, qu'il les rendit modérés & circonspects, dans le choix & dans l'exécution des sujets tant mythologiques qu'historiques. M. Remond de Saint Mard, ce grand partisan de la Fable, seroit obligé d'accorder cette modification aux antagonistes de la Mythologie.

Dès que les Poëtes païens attribuerent aux Dieux les événements & les révolutions des empires, ou pour mieux dire dès qu'ils les déifierent, dès lors les vertus & les vices de ces mêmes Dieux eurent le même sort. Une contradiction perpetuelle

T. II. p. 25. Il est question ici des bas-reliefs exécutés aux côtés de la porte St. Martin, ainsi qu'il a été dit, au Chapitre XVII.

[a] „Que les saletés des Dieux, la Vénus, le Ganymede, & „les autres nudités du Carrache, ayent été faites pour „des Princes de l'Eglise, & qui se disent successeurs des „Apôtres, le palais Farnese en est la preuve." Caracteres de la Bruyere. Chapitre des Usages.

tuelle pour & contre la vertu, rendit la Mythologie païenne un assemblage monstrueux de sagesse & de folie. Vouloir nier ces choses, ce seroit se rendre coupable d'un culte aveugle de l'antiquité & montrer peu de sentiment & d'amour pour la vérité. Nous sommes dispensés d'exposer dans un grand jour les extravagances des Dieux, dont Lucien s'est déja moqué avec raison : Lucien qui ne peut passer que pour un détracteur des Divinités, même dans les articles, où il a été favorable à la vérité, & où il mérite la reconnoissance de la postérité.

Jupiter, qu'Homere dans un endroit de l'Iliade représente sous des traits si sublimes que Virgile même, au rapport de Pope, est resté fort au dessous de son original, lorsqu'il a voulu rendre cet endroit, devoit la vie à Thétis, selon le récit d'Achille. Aidée de Briarée, elle l'avoit délivré des fers dans un complot des Dieux ; elle avoit garanti de la mort le Souverain des Dieux & des hommes. Une autre fois toutes ces Divinités, métamorphosées en bêtes, font contraintes de fuir en Egypte, afin que leurs aventures servent encore à augmenter les Fables des Egyptiens.

Je ne conseillerois jamais la représentation d'événements semblables dans la Peinture qui, en admettant même les fictions de la Mythologie, ne souffre point des Divinités trop basses. Ce sont ces

fictions

fictions qui, suivant Platon, ont engagé Socrate, de bannir Homere de sa République. Encore moins la Peinture doit-elle choisir les images des Dieux au-dessous de la dignité de l'homme, ni représenter les incidents les plus méprisables de la vie. Elle n'envie pas les découvertes mystiques à ceux qui se piquent d'en faire dans le monde fabuleux: elle ne trouve digne d'attention, que ce qui touche, que ce qui intéresse.

Muni de cette circonspection & de ce goût si recommandables, l'Artiste ne trouvera pas de difficulté à faire le choix de l'utile & de l'agréable. Mais avançons encore de quelques pas vers les sources.

Ce que j'ai dit ci-dessus de Plutarque, il faut que je le répete ici d'Homere, de Virgile, d'Ovide, & même de Pausanias. Que chaque Artiste, ne peut-il lire les ouvrages de ces hommes dans la langue de son pays [a]. Celui de tous ces écrivains qu'il connoît le plus est sans contredit Ovide, ne fut-ce que par les gravures qu'on a publiées si souvent

[a] L'Artiste François a l'avantage de pouvoir lire tous ces Auteurs dans sa langue: les traductions qu'il a de ces différents Ecrivants suffisent pour lui faire connoître leur esprit, & feront toujours de grandes ressources pour agrandir ses idées. La disette de bonnes Traductions, fait que l'Artiste Allemand est privé d'un secours si utile à l'art.

vent de fes métamorphofes. Mais des répétitions fans fin d'hiftoires rebattues, ne font pas des moyens bien excellents pour étendre les limites des arts. Ce défaut eft affez commun.

Mais un défaut plus commun encore eft celui, d'envifager toujours les objets fous une même face, de n'avoir recours qu'aux eftampes les plus connues, fans jamais confulter les fources. L'Auteur de ce tableau, de cette eftampe penfoit peut-être très-bien, & confidéroit la chofe d'un côté très-avantageux; mais ce côté offert dans le tableau ou dans l'eftampe, n'exclut pas d'autres repréfentations. Il eft presque inutile d'en apporter des exemples: le premier qui me vient en penfée, eft le tableau du crucifiement d'*Antoine Coypel*. Ce Peintre a rendu fa compofition nouvelle, en choififfant le moment, où la nature s'émût d'horreur, où le foleil s'éclipfa, & où les morts fortirent de leurs fépulcres. Il eft vrai, pour l'application pittoresque la chofe eft indifférente; mais ici le facré pouroit contrafter bien plus mal encore avec le profane, qu'une hiftoire tirée de la Bible à côté d'un fujet emprunté de la Mythologie, tel qu'on le voit dans les fujets peints au palais du *T* près de Mantoue, dont je parlerai ci-après.

Souvent auffi l'Artifte peut changer effentiellement un fujet en ajoutant feulement quelques traits; un Hercule, par exemple peut être repréfenté de

deux

deux manieres enseveli dans la réflexion. Il peut nous l'offrir delibérant sur le parti qu'il doit prendre, s'il suivra le chemin de la volupté ou de la vertu? *Nicéarque* l'a représenté encore plus rêveur, & l'ame affligée des accès de sa fureur.

Un Peintre trouve de la facilité à peindre l'enlevement des Sabines; tout plein d'une partie de son sujet, il oublie l'occasion qui y a donné lieu, c'est à dire la fête instituée par Romulus à l'honneur de Neptune. Les heureux Ordonnateurs savent tirer avantage de ces sortes de circonstances. Tels par exemple les accessoires qui, placés à quelque distance interrompent agréablement la monotonie de l'action principale. Il faut par conséquent qu'un Artiste soit parfaitement au fait du sujet qu'il veut traiter.

Un célèbre Connoisseur, le Comte de Caylus, à fourni aux Artistes de nouveaux sujets de Peinture & de Sculpture, tirés de la Fable & de l'Histoire, & surtout de Pausanias : ensuite il a paru de la même main des tableaux, tirés d'Homere & de Virgile: deux ouvrages dont nous avons déja parlé & dont la lecture ne peut qu'être très-utile aux Artistes, mais qui ne les dispense point de recourir aux sources. Malgré les soins que s'est donnés ce Critique éclairé, il n'a pas épuisé la matiere, & il ne disconvient pas lui-même que les ouvrages des Anciens

Anciens ne renferment encore une infinité de sujets pour de grandes compositions.

Outre l'ouvrage de Pausanias, je mets au nombre des sources les livres de Pline, qui traitent de la Peinture & de la Sculpture. Celui qui voudroit rendre le même service aux Artistes de notre pays, que M. Durand a rendu à ceux du sien, feroit bien de ne pas se restreindre à la Peinture comme lui & de nous donner de Pline tout ce qui est relatif aux beaux arts. La liaison agréable des arts d'imitation & les beautés médiates & idéales qu'ils se communiquent tour-à-tour, ne souffrent pas qu'on en interrompe la filiation, ni qu'on retranche dans une traduction toutes les belles descriptions du livre trente-quatre, si instructives & pour le Peintre & pour le Sculpteur.

Mais l'ingénieux Lucien ne mérite-il pas aussi de fixer l'attention de l'Artiste avide de connoissances? Lucien avoit été d'abord lui-même élevé pour la Sculpture, & ce qui doit encore plus intéresser pour lui, c'est que le goût exquis de cet Ecrivain brille dans tous les passages qui sont relatifs aux arts, ou qui expliquent des ouvrages de Peinture & de Sculpture. Il indique des sources agréables; à la vérité pas en grand nombre, mais extrêmement fécondes pour l'invention. Cette honnête franchise qui accompagne l'Artiste sensé & l'Ama-

l'Amateur, éclairé dans l'inspection des ouvrages des grands Maîtres, ne les abandonne jamais, quand ils sont nourris de la lecture des anciens. La modestie est une suite de la finesse du goût, & sans renoncer au droit de juger, elle ne fait que redoubler de soin dans l'examen d'un ouvrage & préfère toujours de bonnes raisons aux décisions tranchantes. C'est ainsi que l'homme de goût découvre le mérite de certains passages pittoresques, répandus dans Lucien & y trouve des sujets analogues à son génie.

C'est un mérite que soutient très-bien une composition d'*Aëtion*, représentant les nôces d'Alexandre & de Roxane, sujet sur lequel s'est exercé le crayon de *Raphaël*. Une autre fois l'Artiste suit Lucien dans les salons de tableaux de la maison dont cet Ecrivain fait une description si agréable. L'imagination lui rend l'histoire de Medée aussi présente, que si c'étoit un peinture encore existante, ou un tableau des plus chauds de *Rubens*, tel que le massacre des Innocents.

Avec des circonstances qui inspirent moins d'effroi, l'Artiste intelligent trouvera dans ce sujet un moment plus gracieux qui lui donnera suffisamment à penser. Médée outragée, paroît ici enflamée de jalousie & de fureur. Entourée de ses enfants, elle les voit lui sourire avec l'innocence

de

de leur âge. Quel contraste de passions! La mere détourne la vue de ses enfants & médite leur mort. L'exécution de son barbare dessein n'est plus suspendue que par une sombre réflexion. — Dernier mouvement d'une nature qui sera bientôt étouffée!

Jusque là le Peintre suit les peintures dont son auteur lui fait la description. Mais dès que Lucien lui décrit le tableau d'Hercule dans lequel Omphale donne des coups de pantouffle [b] à ce demi-Dieu, l'Artiste quitte l'Ecrivain, & lui laisse les vues accessoires qui l'ont engagé à citer cet exemple satirique. Il aime mieux, à l'imitation du *Carrache*, mettre entre les mains de cette Omphale, ou de cette Iole (suivant l'explication mise au bas de l'estampe de *P. Aquilla*) la massue d'Hercule. C'est ainsi qu'il traitera ce sujet, soit que ce trait d'histoire doive figurer dans un tableau particulier, soit qu'il doive servir d'ornement allégorique & de peinture subordonnée dans les Amours d'Antoine & de Cléopâtre, suivant le parallèle que Plutarque a fait de ces deux aventures.

Toute-

[b] L'idée du Tasse est toute aussi plaisante, moins triviale & plus pittoresque, lorsqu'il introduit l'Amour plein du sentiment de sa puissance, s'amusant à mener par les cornes Jupiter metamorphosé en taureau:

Ridendo Amor superbamente il mira
Quasi per scherno, e per le corna il tira.

Toutefois la maison que *Jule Romain* a décoré si superbement de ses belles peintures, le fameux palais du T aux portes de Mantoue, nous donne une instruction plus directe encore, que la maison que Lucien n'a pu offrir qu'à notre imagination. Le préjugé favorable pour la célébrité d'un modele, ne dispense point l'Artiste imitateur d'apporter tous les soins & toute la circonspection imaginable par rapport au choix & à la convenance du sujet. Les beautés frappantes de ces riches compositions lui servent d'instruction, tandis que le mélange du sacré & du profane, de l'histoire de David & de Goliath, avec celle des Dieux & des Déesses, l'avertit de ne point suivre aveuglément les inventions des plus grands Maîtres. Il est vrai, l'histoire de David est peinte dans un portique séparé; mais il est question ici des sujets de toutes les peintures prises ensemble; & considérés sous ce point de vue, il me semble que l'histoire de David avec celle de Jupiter, fait le même contraste, que si le Roi des Juifs, dansoit devant l'arche, dans quelques unes des Peintures séparées de la Galerie Farnese. Au reste, ne mettant point de prétention à mes remarques, je laisse à d'autres à décider cette question.

Le seul but que je me propose, mon cher ami, est de faire naître l'idée à votre Artiste, ou à tout Artiste qui pense, de faire des recherches semblables

bles & de bien méditer le sujet qu'il se propose de traiter. S'il a négligé la lecture des Auteurs, qu'il tâche, comme j'ai déja dit, d'acquérir des amis qui supléent à ce manque d'instruction, des amis qui relevent leurs connoissances de la litterature par le goût dans les arts. Un conseil sensé, ne demande pas une condescendance aveugle; il n'ouvre qu'un champ plus étendu à la réflexion de l'Artiste. Quiconque donne des conseils est un ami; & c'est un ami qu'Horace demande expressément pour son Poëte. L'Artiste se trouve-t-il dans d'autres rapports vis-à-vis de l'art qui l'honore?

CHAPITRE XXV.
Du Paysage en général.

Quittons pour un tems les aventures des Divinités d'Ovide, & les exploits des Héros d'Homere; au-lieu du fracas des armes, cherchons le silence des campagnes, où l'innocence des mœurs du premier âge a établi sa demeure, où la nature elle-même a fourni les modeles à l'Artiste. Le grand *Poussin* a exposé à nos yeux les charmes de cet âge fortuné, dans son fameux Paysage connu sous le nom d'*Arcadie*. Solidement pensées dans toutes les parties, les compositions de ce Maitre excitent dans l'ame du spectateur de graves réflexions: elles attirent notre attention & par rapport à l'architecture de l'antiquité & par rapport aux principes du costume. Tandis que le *Lorrain*, quand il nous appelle à la campagne, ne nous offre pour l'ordinaire que les ruines de cette architecture antique, & nous transporte dans des tems plus modernes. Transportés de joie, nous contemplons avec lui les brouillards du matin, dissipés par le soleil dont l'image est agréablement reflétée dans les eaux; nous voyons, à l'heure que cet astre est sur son déclin, les vapeurs du soir s'élever dans la région des airs. Tous les plaisirs que nous avions
goûtés

DU PAYSAGE EN GÉNÉRAL. 319

goûtés à la campagne, se retracent dans notre esprit, & nous deviennent présents dans ses immortelles compositions. Malheur à celui dont le cœur est fermé aux charmes de la nature ! ces plaisirs n'existent pas pour lui. Quiconque ne recherche les actions des hommes que dans les palais des grands, quiconque, insensible à l'aspect d'une prairie émaillée, ne soupire qu'après le tumulte des cités, n'est pas fait pour sentir le prix d'une Idylle pittoresque. Mais également blazé sur tous les plaisirs de la nature, il ne conçoit rien aux desirs d'un Scipion, qui n'aspire qu'après sa maison des champs ; il se sent touché de pitié pour un Cincinnatus, que rien ne peut arracher aux délices de la vie champêtre, que l'Amour pour la patrie.

Le grand, l'extraordinaire & le beau, ont le privilege particulier, de charmer notre imagination, comme nous l'avons dit au commencement de cet ouvrage. Refusera-t-on à quelques Paysages, tels que les aspects sauvages, les précipices entre des rochers & les chûtes d'eau d'un *Gaspar Poussin*, d'un *Salvator Rosa* & d'un *Alard d'Everdingen*, cet effet touchant qui pour ainsi dire excite une sainte terreur dans notre ame ? Quelle affinité entre cette émotion & le sentiment du sublime ! question qui ne peut s'adresser qu'à ce sentiment ?

Cette raison seroit suffisante pour accorder au Paysage le premier rang après l'Histoire: *Lairesse*,

ce grand Peintre hiſtorique, a reconnu cette vérité; dans ſon Traité de la Peinture, il a donné au Payſage la partie la plus importante de ſes recherches.

Cette portion de l'art ſe propoſe pour objet d'offrir aux ſens le tableau de l'Univers, l'agréable habitations de l'homme, dans laquelle l'a placé la bonté de l'Etre ſuprême. Le Peintre d'Hiſtoire nous expoſe les contours de cette belle conformation que le Créateur a donné à la plus noble de ſes créatures. De concert, les Artiſtes en forment un tout, qui charme, qui ſatisfait plus parfaitement les ſens. Diſputer ſur les prérogatives des genres, n'eſt par conſéquent que l'occupation de l'oiſiveté ou de la futilité: il n'eſt guere poſſible qu'elle ſoit celle du ſentiment, ni du jugement.

Rien de plus facile à la vérité que de crayonner quelque choſe qui reſſemble à un Payſage, comme un ſinge à un homme, & qui en effet, n'étant qu'un aſſemblage confus de parties, ne préſente aux yeux que des ſites indécis & des arbres tels qu'on n'en voit point. Preſque tous nos deſſus de portes, nous offrent des morceaux de cette force. Si ce ſont là effectivement des Payſages ſuivant les principes de l'art, je paſſe condamnation. Et pour que mes raiſonnements ſoient nuls, il n'a qu'à déprimer & ſéparer une portion conſidérable de l'ordonnance & de la perfection de ce genre

de

de Peinture, qui a immortalisé un *Jean Brengle* & un *Claude le Lorrain*, & qui a mis leurs tableaux à un prix presqu'inestimable. Si nous envisageons en outre les parties qu'exigent les tableaux historiques par rapport au sublime, & si nous oublions les agrémens que nous pouvons leur donner, en subordonnant le Paysage à l'Histoire, le contraste devient encore plus frappant. Sans doute il faudra infiniment moins de connoissances au Paysagiste qu'au Peintre d'Histoire, si celui-là, renonçant pour jamais à traiter des sujets touchants & pathétiques, se contente de placer par-ci par-là une couple de figures, ou d'indiquer sur un plan éloigné quelques paysans dans des postures triviales.

Mais nous ne parlons pas des Paysagistes de cette espece. Nous considérons chaque genre dans sa perfection; nous examinons le Paysage d'après les idées d'un *Swanevelt*, qui étudioit la nature dans les campagnes & qui ne négligeoit pas de fréquenter assiduement l'Académie. Nous ne sommes plus surpris de voir le charme, le ragoût qu'il a su répandre sur ses compositions champêtres, quand nous nous rappellons la haute estime qu'il avoit pour l'élégance du dessin des figures, élégance qu'il savoit si bien mettre en harmonie avec le Paysage.

Un Artiste de cette trempe sait lui-même orner de figures son Paysage; & dans les sujets que
lui

lui fournit l'Histoire ou la Fable, il associe, par une étude approfondie du sujet, du tems, du lieu & du costume, ses talents aux soins d'un Peintre d'Histoire. La bienséance de la représentation, la nécessité du changement & l'avantage, de pouvoir montrer les pensées d'autrui, par l'économie & la distribution des clairs & des bruns, le conduisent à la sage intelligence de la composition & à la Peinture des fabriques. C'est ainsi que nous voyons le vieux *Weeninx*, *Lingelbach*, *Thomas Wyk* & *Guillaume Schellinks* orner leurs rivages. *Barthelemi Breemberg*, place des tombeaux sous des colonnades qui se lient avec les arcades pratiquées sur le devant de son tableau. Il place ces sortes de fabriques près des terrasses, où le voyageur arrête ses pas & où ces ornements se trouvent fondés en raison. Ces tombeaux, ces termes, ces fontaines, ces treillages, ces balustres, & ces vases relevent le devant du tableau: l'œil n'est pas moins charmé de découvrir sur les plans éloignés des restes d'une collonnade, des obélisques & des temples ronds, ou de voir des ruines s'élever du sein d'un bosquet. Dans ces sortes de compositions où le Peintre a choisi les habitants de son paysage d'une maniere analogue à ces accessoires immobiles & nobles, la prévention qui combat les aspects ordinaires, ou les sites communs, trouvera à satisfaire son goût exclusif pour le genre héroïque des Paysages.

Mais

Mais aussi ceux qui, hormis l'obligation de bien rendre les figures, ne comptent pour rien le dessin dans les Paysages, ou le croyent une chose fort indifférente, me paroissent rendre peu de justice aux grands Paysagistes, & se faire à eux-même des idées trop bornées de l'emploi du dessin. On fait bien que des figures humaines, des êtres animés ayant des proportions déterminées, exigent plus de justesse dans les contours & dans les parties de l'ostéologie que des objets inanimés. C'est-ce dont personne ne disconvient. Dans ce sens *Swanevelt* pouvoit dire, que dans une seule main il y avoit plus de travail que dans tous les Paysages. Mais aussi les roches, les montagnes & les fonds les plus communs ont leur caractere qui veut être indiqué dans l'exécution, & qui veut être limité dans la dégradation réciproque de ces fonds: & relativement à cet objet, le goût marque les limites qui, à l'exception de quelques peu de règles de contraste, ne se trouvent point dans les livres.

Je ne parlerai pas de la variété des arbres, & des broussailles hérissées de *Jean Both*, ni des plantes qui tapissent agréablement les devants du tableau de *Claude le Lorrain* & de *Karle du Jardin*. Je ne veux pas non plus m'apesantir sur la nécessité de rendre les objets dans leur vrai caractere. Qui est-ce qui disconvient, que le rapport harmonieux du feuiller & des troncs, que la diversité de la touche

d'arbre & du vert, ou bien que la différence des couleurs, avec laquelle l'Automne colore les arbres & les plantes, n'imprime au Payfage le caractere effentiel de la vérité ? Les Artiftes que j'ai déja nommés & d'autres que je citerai encore, feront les garants de ce que j'avance. Tout dépend ici de la correfpondance de la variété. Une branche même fe diftingue d'une autre par une direction plus élégante, par un développement plus analogue. La place qu'occupe chaque objet, n'eft pas indifférente au goût de chaque Artifte. Les parties, fans lesquelles le tout-enfemble ne peut jamais être d'une beauté exquife, ne fauroient être des minuties, ou ne fauroient être traitées de minuties que par ceux qui ne font pas capables de voir par quel artifice le tout-enfemble a pris une tournure fi heureufe. C'eft en vain que pour ces gens-là, un *Dieterich* renferme dans fes compofitions les beautés pittoresques d'un *Elzheimer*.

Les bofquets & les fites fuyants, les ruiffeaux ombragés & les rivieres finueufes, les terraffes ou les chemins qui fe perdent ici & qui reparoiffent plus loin, ainfi que les terreins verdoyants, argilleux ou pierreux : tout exige dans la diftribution & dans les tons de lumiere & d'ombres de l'économie & de l'adreffe, tout demande de la part de l'Artifte, outre la facilité de la main, une belle nature

toujours

toujours présente à son esprit & une belle entente du clair-obscur.

Il en est qui placent & qui rangent verticalement l'élévation, ou la forme pyramidale des fonds qui se dégradent par des tournants, tels que les tours des édifices, les hauteurs des côteaux, les bois ou les grouppes semblables. Ces gens-là semblent avoir oublié que l'inégalité des objets est une obligation de l'ordonnance ou de la distribution dans la composition du tableau. Aussi leurs productions sont telles, qu'elles font l'office des bonnes leçons, en nous avertissant de ne pas suivre des exemples si mal raisonnés.

Posons un autre cas. Pour remédier à la dissipation des yeux, l'Artiste fait en sorte qu'une partie du site soit toujours interrompue. Cette opération nous rend raison de la partie du paysage qui est bouchée par des côteaux, des bois, des fabriques, ou par d'autres objets fermés que nous remarquons ordinairement sur les deux côtés des tableaux. Cette partie se lie comme les autres grouppes sans gêne, sans choquer la convenance naturelle. Le Peintre peut cependant faire circuler l'air autour de la cime mobile des arbres: il peut l'introduire dans les ouvertures des rochers, ou des fabriques. Mais lorsque des passages, pratiqués mal-à propos, partagent la vue & l'appellent de toutes parts ou que l'œil compte autant d'ouvertures

tures dans une seule partie, qu'il compte d'embrasures à un rempart, pouvons-nous présumer autre chose, si non que le Peintre a ordonné cette partie sans savoir pourquoi?

Il est vrai, nous n'avons point de mesure déterminée pour observer là-dessus des rapports, ou des proportions naturelles & cependant justes, & cette partie du Paysage, est presque entièrement du ressort du goût & du génie. Et pourquoi, dans le champ de la Peinture, le Paysagiste seroit-il le plus mal partagé, & n'auroit-il pour plaire que le moyen le plus stérile? Il n'en est pas de même des règles des reflets: rarement il lui est permis de s'en écarter, plus rarement encore de s'éloigner des notions générales du clair-obscur & de la perspective.

Qu'une ouverture libre, vienne à l'appui de l'horizon sensible, & qu'elle l'indique clairement; que dans les endroits où cette ouverture est fermée par des montagnes, on voye à leur pied des aplanissements, des terreins unis. Enfin que l'horizon soit désigné d'une autre manière par des masures, pratiquées sur le devant, par une colonnade, ou par quelque autre objet propre à déterminer le point de vue. Cette ligne invariable avec ses points visuels & latéraux, rassemble les lignes fuyantes de toutes les surfaces visibles des objets; relativement à la Perspective linéaire, elle rend autant de service au Peintre, que la boussole au Pilote.

Tous

Tous les objets dans le Payfage, ainfi que l'artifice des racourcis dans une figure humaine, ont les mêmes prétentions à cette fcience; & l'œil du Payfagifte qui pouroit fouvent guider le Peintre d'Hiftoire, doit être en même tems le juge le plus févere du clair-obfcur. Toutes ces chofes ne font que des bagatelles aux yeux de bien des Critiques; cependant fi vous négligez ces bagatelles, les objets ne font plus ce qu'ils devroient être.

La nature des Ciels qui doivent être relatifs à la faifon & à l'heure du jour, a la même influence dans les tons de dégradations, qu'elle a dans les tons des jours & des ombres de tous les tableaux. Il eft certain que dans le Payfage, & dans les tons de lumieres & d'ombres, l'air eft à la Perfpective aérienne, ce que l'horizon eft à la Perfpective linéaire; ou ce qu'eft le ton final à une compofition de mufique. Par conféquent les Ciels répandent le plus ou le moins de férénité fur le tableau, ou indiquent, s'il y a des jours qui s'échappent au travers d'une épaiffe nuée, les rehauts & les affoibliffements des couleurs des objets contigus; & cela avec des rapports fi harmonieux, qu'on les a comparés il y a longtems, aux proportions de l'art mufical. Le principe de toutes ces chofes ramene néceffairement à la vérité & à la nature.

Les liaifons incompatibles ne méritent pas les noms eftimables de vérité & de nature, noms fi chers

chers aux Beaux-Arts. Elles n'offrent que de la gêne, produite plus souvent encore par l'esprit de singularité que par la nécessité. Le rafinement sur la variété ne sauroit rendre cette gêne nécessaire, parce que la nature ne manque point de variété. La nature commune en manqueroit-elle? D'ailleurs dans les éléments de l'art il n'est pas question de la nature commune; rien n'excuse dans l'Artiste la négligence du choix; rien ne justifie la bizarrerie & l'exagération. — Mais qui est-ce qui ignore que la singularité a aussi ses partisans? Combien de fois ne sacrifie-t-on pas la nature pour lui substituer un effet séduisant? Un effet pareil, produit au dépens du naturel peut-il nous dédommager du vrai? Ce n'est que dans l'école de la noble simplicité que le goût une fois gâté, peut-être rectifié: dans cette noble simplicité qui parut si touchante à l'œil exercé d'un Connoisseur & d'un Artiste tel que *Bertoli* dans les Paysages de *Brand*, le pere ᶠ.

Souvent dans le Paysage un objet de peu de conséquence est susceptible de prendre le caractere
de

ᶠ *Chrétien Hussgott Brand*, Peintre né à Francfort & établi à Vienne, s'est fait connoître par le vrai & le naturel qu'il a mis dans son Paysage. Son fils, *Jean Chretien Brand*, n'a pas dégénéré: ses deux Vues d'Autriche, gravées par *Adrien Zingg*, peuvent donner une idée de ses talents. — *Daniel Antoine Bertoli*, d'Udine, s'est fait connoître à Vienne comme un des plus grands connoisseurs
du

de cette noble simplicité. Tantôt l'on voit la portion d'une vallée, avec un chemin creux bordé de saules & entouré d'eau : tantôt l'œil perce les profondeurs ou les enfoncements des bois & se promene dans une vaste campagne, entre des bosquets, éclairés d'une lumiere accidentelle, tantôt il se fixe sur un pont d'une structure singuliere, ou sur un terme & sur quelque autre monument couvert en partie de mousse & de plantes. Tantôt le regard s'arrête sur un tombeau placé auprès d'un chemin, ou sur un mur de jardin revêtu de boussailles dont le feuillage suspendu est le jouet des demi-teintes d'ombres & des reflets dans les eaux contiguës. Les ombres des nuées fuyantes, les Ciels & les jours peuvent répandre des charmes infinis sur toutes ces choses. Souvent on ne considère ces objets qu'avec indifférence; à peine les rayons du soleil viennent-ils les frapper, qu'on leur trouve un air pittoresque. Attentif à ces phénomenes, le sage Paysagiste ne se trouve-t-il pas dans la plus belle école, & ne sentira-t-il pas l'obligation de profiter des leçons de la nature ?

J'ai déja dit que la noble simplicité & la correspondance naturelle sont également indispensables

X 5 aux

du beau dans la Peinture. M. Mariette parle de Bertoli dans son *Traité des Pierres gravées*, & nous apprend que sa fonction en cette Capitale étoit de dessiner les Antiques du Cabinet de l'Empereur.

aux grandes & aux petites compositions. De l'une & l'autre espece on trouve des modeles instructifs dans les jolis Paysages que *Genoels* & *Mouperthi* ont gravés d'une pointe spirituelle. Souvent on découvre dans les plus petites compositions *d* l'heureux choix de ce suave, de ce pittoresque de la nature de qui l'Artiste a emprunté ces effets piquants. Je voudrois que M^{elle}. *Thérèse Lempereur* qui, dans une planche de sa main, a si bien rendu l'esprit de *Karle du Jardin*, voulut employer une main aussi légere à rendre immédiatement la nature.

Baldinucci *e* remarque que cette branche de la Peinture, cultivée par tant de Peintres, & même par ceux du seizieme siècle, n'a jamais pu parvenir à ce degré de perfection auquel elle est parvenue depuis cette époque. „Cela, dit-il, ne doit pas „paroître étrange à celui qui conçoit les difficultés „dont l'art de peindre le Paysage est accompagné; „à celui qui pense que cet art a non seulement „pour but l'imitation du vrai, mais encore que „ce vrai, l'objet de l'imitation de la nature, „s'étend à l'infini par l'immensité des détails: cela „posé, il croit d'une nécessité absolue, d'établir des
„princi-

d Voyez les Paysages qui ont paru sous le titre suivant: *Varie vedute del gentile Mulino disegnate d'appresso natura dal Principo ed intagliate dal Abbate di Sannone. Dedicate al amabile e leggiadra Mulinaia* 1755.

e Notizie de' Professori del Disegno, Dec. II. Sec. IV. p. 186.

„principes fixes pour ce genre. D'après ces prin-
„cipes, on conviendra, qu'il ne suffit pas, qu'un
„objet, propre à être imité, soit correctement
„dessiné, si, à la correction du dessin, l'Artiste ne
„joint pas l'intelligence du clair-obscur, l'entente
„de la bonne couleur & l'harmonie du tout-en-
„semble."

Mais à quoi cela tenoit-il? Plusieurs de ces premiers Paysagistes, esprits bizarres, se sont trouvés dans le cas des gens de cette espèce; prévenus en faveur d'une maniere adoptée, il leur étoit difficile de renoncer à un embellissement chimérique, & de revenir à cette nature qui veut être choisie & qui est voilée aux yeux de la prévention. —

Il ne peut y avoir non plus qu'une seule bonne maniere, un heureux choix pour peupler ou pour orner de figures un Paysage. Et ce choix n'est pas donné à tous les Artistes. Combien de fois a-t-il été fait sans succès, quand plusieurs Peintres également animés du desir de briller, ont traité un même sujet! Soit que le Paysage se propose pour but de seconder l'Histoire, soit que les figures du Paysage n'ayent d'autre objet que d'animer le tableau; la subordination nécessaire à la beauté du tout-ensemble, veut être observée dans ce genre ainsi que dans tous les autres.

CHA-

CHAPITRE XXVI.

Des Paysages bouchés, des Chutes d'eau & des Scenes pastorales.

Des jugements hazardés attaquent souvent des tableaux, où un pinceau libre a exactement observé la subordination des objets, où tout est traité avec une savante économie. La cupidité peut aussi étouffer dans l'homme le goût du vrai dans l'art; l'Amateur dévoré de cette passion, veut que pour son argent le Peintre lui étale des richesses & qu'il lui donne à voir beaucoup de choses à la fois. Dans une Pastorale ou dans une chute d'eau, pratiquée sur un site montueux, il veut promener encore la vue sur de vastes lointains. Un pareil Amateur m'offre la ressemblance d'un partisan du théatre, qui marque sa prédilection pour certaines tragédies, dans lesquelles il trouve toute une collection de riches comparaisons, de sentences brillantes & de beaux coups de théâtre. Dans quelque tableau que ce soit, la richesse ne prévaudra jamais contre la subordination ; ce n'est qu'au moyen de cette subordination que l'Artiste peut se flatter de saisir heureusement la nature & de la rendre sur sa toile. Je reviens à mes deux exemples, je reviens aux tableaux dont les sujets représentent

des

des troupeaux & d'autres animaux errants dans les champs, ou dont l'objet principal offre des cascades & des chutes d'eau. C'est tout autre chose quand ces objets paroissent accidentellement dans l'ordonnance d'une composition champêtre.

Dans un Paysage qui représente une chute d'eau, faites que la hauteur située sur le devant du tableau frappe la vue, que l'eau qui se précipite se résolve en écume & que, formant des flots & des tournoiements dans son cours, elle attire l'attention du spectateur *f*. Qu'ensuite des brouillards & des vapeurs s'étendent sur la montagne un peu plus distante, où l'œil ne doit pas pénétrer de peur de préjudicier à l'action principale, qui n'étale ses richesses que sur le plan du milieu. Si vous placez une roche elevée sur le premier plan de votre tableau, ayez soin de ne pas introduire une montagne de même hauteur sur votre plan du milieu. C'est par cette pratique que quelques Artistes coupent les derniers sites en parties égales, & fatiguent l'œil du spectateur par une symétrie ingrate. Par là

f C'est ici la description d'un tableau *de Jacques Ruisdael*, grand ami de *Nicolas Berghem*. Je ne saurois passer sous silence un *Berghem*, dont je connois une belle copie faite par *Joseph Roos*. Ce tableau qui étoit autre fois dans la collection de M. Gotzkowski à Berlin mérite d'être remarqué tant par rapport aux Chutes d'eau que par ce que c'est un morceau capital de ce Maître.

là il péchent non seulement contre la subordination, mais ils oublient encore le beau désordre pittoresque, ou l'inégalité des objets, principe fondamental de toute ordonnance ou de toute disposition. Mais qui tombe dans de pareils fautes? De grands hommes, ou leur génie, quand il sommeille.

Veut-on de même que les troupeaux, ou d'autres animaux représentés dans les campagnes, captivent l'attention du connoisseur, il faut que le Paysage soit composé de peu de parties, qu'il soit borné par des montagnes, ou que le lointain offre un aspect leger & vaporeux. Ici l'œil veut se promener, là il veut se reposer. Si l'Artiste se propose d'arrêter la vue du spectateur sur les principaux travaux de devant, il ne faut pas qu'il l'attire dans un lointain trop varié, ni qu'il altere l'effet en donnant trop de soins aux premiers sites. Il s'attache plutôt à boucher son Paysage, & à fermer le champ de l'action pastorale par des montagnes & des bois.

Mais il faut que l'Artiste ait soin de cacher cette nécessité avec adresse, & de la transformer en beauté. C'est ainsi qu'un *Adrien van de Velde* & un *Dietrich van Bergen*, son Disciple, nous présentent souvent le Berger, son chien & son troupeau, grouppés auprès d'une fontaine dont une partie est cachée dans un boccage; le spectateur

qui

qui ne voit que la lisiere de cet agréable boccage, goûte pour ainsi dire la fraîcheur de ce lieu de repos par l'entremise de son imagination.

Un *Berghem* réussit dans toutes ses compositions champêtres. Il dispose son troupeau dans l'endroit le plus avantageux, soit qu'il ait choisi pour le champ de son tableau une contrée montagneuse ou un terrein plat. Il sait, quand il en est besoin, faire circuler l'air dans les fentes des rochers & dans les percés des montagnes, sans manquer le but principal de l'effet. C'est par cet effet, ainsi que par la suavité de sa touche qu'il plaira toujours, malgré la critique de Lairesse. Que d'esprit, lorsque dans un lointain modéré, il fait lever un léger brouillard, & qu'au moyen de la gaze d'une couleur presque transparente, il donne à ses compositions, qui semblent balancées sur un fond azuré, le caractere que la nature montre dans les belles soirées d'automne, & que l'Artiste cherche à exprimer par le terme de *Flou*. Souvent chez ce Peintre, ainsi que chez *Asselyn*, *Guillaume Romeyn* & *van der Meer* le jeune, l'horizon placé plus bas détache mieux les figures d'un Paysage légérement touché. Dans les tableaux de ces Maîtres, ainsi que dans les jolies gravures à l'eau forte de *Paul Potter*, l'œil curieux s'égare avec plaisir sur quelques hameaux, sans interrompre l'action principale,

que vous trouvez auffi agréable & auffi analogue à la nature dans les tableaux poëtiques d'un Haller, que dans les compofitions champêtre d'un *du Jardin* & d'un *van der Does*. „ Ici le troupeau „ épars des Brebis, couvre les collines & les vallées „ &, broutant l'herbe à la hâte, fait retentir les échos „ de fes bêlements, tandis que plus loin la troupe „ pefante des bêtes à cornes, s'étend fur le tendre „ gazon, & goûte en ruminant deux fois le trefle „ fleuri. " Dans cette derniere expreffion du Poëte, je remarque une chofe que je voudrois bien trouver dans les tableaux d'un *Offenbeck*, qui n'a que trop fouvent fermé la bouche à fes bêtes à cornes. Chez cet Artifte la nature eft fouvent trop filencieufe, trop morne; il y a fouvent plus de vie dans la fimple laine des Brebis d'un *van der Does*, Artifte inimitable dans cette partie.

L'Italie peut citer dans ce genre le célèbre *Caftiglione;* mais auffi n'y peut-elle citer avec avantage que ce Peintre. Rien de plus admirable que la richeffe de fes grandes compofitions & la hardieffe de fon pinceau moëleux; mais il femble auffi que dans fes petits tableaux de chevalet, il n'a pas fu éviter un certain effet défagréable, en offrant à la vue & en éclairant d'un même jour fes troupeaux diftribués prefqu'uniformement fur le premier plan fous un point de vue élevé. Je ne difcu-

discuterai point ici les avantages qu'on peut retirer en plaçant l'horizon plus bas; c'est ce que je ferai dans une autre occasion. Il est vrai, *van der Cabel*, l'heureux émule de *Castiglione*, est plus heureux dans ses petits tableaux : seulement à l'exemple des freres *Leeuw*, sa couleur est un peu sombre. Cependant un regard, jetté sur les figures dont *van de Velde* a orné un Paysage de *Wynants* son Maître, donne la plus belle instruction sur cette partie de l'art par la beauté des teintes.

Pierre Molyn, Flamand de Nation, & connu en Italie sous le nom de *Pietre Tempesta*, surpasse les Italiens dans les sujets empruntés des bergeries. Il en est de même de *Pierre van Bloemen*, connu aussi sous le nom de *Standart*; s'il n'a pas été atteint dans son art en Italie, il a trouvé un heureux émule dans *Guillaume Reiner*, Artiste Bohémien.

Mais l'Artiste ultramontain a choisi un objet plus élevé. A l'exemple du Philosophe Charron, il a cru que la vraie étude de l'homme, c'étoit l'homme. Presque tous les Peintres Italiens, quels que soient leurs talents, s'attachent au dessin des figures humaines. Aussi en font-il vanité, & tel Peintre que la nature avoit destiné à peindre des animaux, résiste à son impulsion, & fait toute sa vie la carricature de l'homme, se consolant de son

son peu de succès par la grandeur de son entreprise. A l'ombre du laurier qui couvre les grands Peintres d'Histoire de son pays, il oublie sa petitesse personnelle & se croit autorisé à mépriser par rapport au choix tous les Peintres d'animaux Allemands & Flamands.

Philippe Roos, ou *Rosa de Tivoli*, Artiste Allemand, en a fait l'expérience à Rome. „Quoi, j'aurois élevé ma fille pour un Peintre d'animaux!" s'écria le présomptueux Peintre d'Histoire, *Hyacinthe Brandi*, lorsque *Philippe* son Eleve lui en eut fait la demande ". Cependant l'Eleve s'étant fait Catholique, le Maître se vit forcé de lui donner sa fille. Mon dessein n'étant pas de parler de son caractere moral, qui ne fait pas son éloge, je reviens à son talent. *Philippe Roos* auroit eu plus de succès dans son genre, s'il n'avoit pas cherché la vigueur de la Peinture dans une obscurité outrée des couleurs, s'il avoit toujours pris en considération, la distance dans laquelle ses tableaux devoient paroître relativement à leur grandeur: ses compositions perdent plus par l'obscurité qui y domine, qu'elles ne gagnent par le ménagement de la lumiere capitale.

Henri

g Voyez, la Vie des Peintres Flamands, Allemands & Hollandois &c. par M. Descamps. Paris 1760. Tom. III.

Henri Roos, pere de *Philippe* peignoit d'une maniere plus claire. Il mérite d'être regardé comme un des Deſſinateurs le plus correct parmi les Peintres d'animaux. Vrai modele des Artiſtes Allemands, il tâchoit de ſaiſir les tons dorés, les tranſparents de la couleur des Peintres Flamands. Il eſt agréable dans ſes fonds, & le beau fini de ſa touche ne paroît dégénérer en ſéchereſſe, que quand il ſurcharge ſes tableaux de roches percées à jour; auſſi quand il en fait un uſage modéré, leur donne-t-il par cet artifice une beauté ſinguliere. *Henri* eſt le pere ou le fondateur d'une école conſidérable [h] de Peintres d'animaux tant Allemands qu'Italiens; ils opèrent par grandes maſſes d'ombres, & ne diſſipent jamais la lumiere. Nous n'en pouvons pas dire autant de *Dominico Brandi* Peintre renommé établi à Naples. En rendant juſtice à la franchiſe de ſon pinceau, & ſurtout au bon goût de ſon deſſin, on deſireroit dans ſes compoſitions cet effet pittoresque, qui ne peut être produit que par les paſſages des clairs aux bruns, que par les tons des lumieres, des ombres & des couleurs locales ainſi que par la ſubordination des détails.

Mais

[h] L'Auteur a fait mention, dans ſes Eclairciſſements hiſtoriques p. 342. de *Joſeph Roos*, établi aujourd'hui à Vienne après avoir été longtems attaché à l'Académie Electorale de Dreſde.

Mais ne trouvez-vous pas, mon ami, qu'il semble que j'ai oublié moi-même la subordination de cette remarque sur les Pastorales, relativement au dessein général de mon ouvrage. Au reste tout ce que je viens de dire au sujet du Paysage, s'entend aussi par rapport aux autres représentations des animaux, introduits sur une scene champêtre quelconque. Les charmantes compositions d'un *Philippe Wouwerman* auroient pu me fournir les mêmes exemples que ceux que j'ai empruntés du gracieux *Berghem*.

CHAPITRE XXVII.

Du Style héroïque & champêtre dans les Payſages.

Tout ce que nous venons de dire de ce genre de Peinture, ne peut-il pas être appliqué au Payſage ſubordonné à l'hiſtoire ? Oui ſans doute, & ce principe eſt ſingulierement clair pour ceux qui ſavent faire abſtraction de l'égalité des raiſons, & qui ſavent auſſi les apprécier par rapport aux différentes circonſtances. La différence qui ſe trouve dans l'importance du ſujet ne change rien à la reſſemblance des rapports entre ce ſujet & la ſcene champêtre de l'action repréſentée. Dans le Payſage ſimple, le Berger & ſon troupeau s'emparent du lieu de la ſcene. Ce ſont eux qui forment le nœud de l'hiſtoire, la fable du tableau. Eh bien ! que l'Amateur donne l'eſſor à ſon imagination. Qu'il transforme en eſprit les bergeries en tentes des Guerriers, & les cabanes des cultivateurs, en maiſons de plaiſance des Grands. Qu'il faſſe diſparoître ſur la ſcene le Berger & le Villageois, pour y introduire le Héros, le Prince & ſa cour : ou qu'avec moins de fracas il faſſe occuper la colline, que le Paſteur vient d'abandonner, par Diane & ſon léger cortege. En un mot, qu'il change le grouppe champêtre en un objet plus élevé dans

la distribution de l'action principale & des choses accessoires, il poura toujours procéder d'après les mêmes principes, tenir le Paysage dans la subordination & ne changer que les détails accidentels. Il est vrai pourtant, que la différence essentielle des accessoires, des édifices réguliers &c. exige souvent, ainsi que le sujet principal, des talents particuliers de la part de l'Artiste. C'est ce dont on ne disconvient pas. Il suffit que l'application du principe dans une pratique toute différente, conserve toujours sa ressemblance.

Que réciproquement la représentation champêtre soit le sujet principal. Les êtres animés & inanimés ne servent qu'à relever la beauté du site, & à faire contraster une contrée habitée avec un lieu sauvage. Alors la différence des personnages des tems anciens & modernes, suivant l'exigence du cas, consistera dans l'observation du costume, ou dans l'ordonnance des sortes d'accessoires, analogues à l'antiquité ou à nos mœurs.

Le goût antique des temples, des autels, des pyramides, des obélisques, des tombeaux & des maisons de plaisance d'une architecture régulière, avec la représentation de la nature la plus exquise, ce goût mis en opposition avec les habitations rustiques, les campagnes bien moins cultivées & les contrées abandonnées à la bizarrerie de la seule nature,

nature, a fourni l'occasion à de Piles de diviser le Paysage en style héroïque & en style champêtre. Toutes les autres sortes de Paysages, dit-il, ne sont qu'un mélange de ces deux genres.

Mais ce même mélange ne seroit-il pas contraire à cette division, si nous voulions restreindre la nature la plus exquise au premier de ces genres? Le second genre ne nous offriroit que l'ombre des plaisirs de la campagne, & mériteroit à bien moins de titres d'être appellé champêtre. Une représentation qui nous donne l'impression la plus gracieuse de la vie pastorale, ne cessera point d'être champêtre pour nous montrer un temple dans le lointain, un sacrifice à un Dieu Terme sur le devant, ou des Bergeres autour du tombeau de leur compagne vers le centre. Une Peinture des bergeries modernes en nous offrant l'aspect des bords riants & des îles délicieuses du Rhin, avec la vue d'une maison de campagne qui décele plus que la demeure des Bergers, changera-t-elle son caractere, ou s'approchera-t-elle du style héroïque? C'est ce que nous ne pourons jamais soutenir, tant que l'Artiste sera dans l'obligation de choisir la nature la plus belle. Nous ne pourons refuser la qualité de belle nature à une grande cascade, dont l'eau se précipite de dégré en dégré entre des rochers élevés aux deux côtés & ombragés d'arbres touffus,

à cause

à caufe de l'afpect fauvage & de la folitude du fite. A cette vue nous admirons la magnificence de la nature, que les accidents du foleil embelliffent encore; nous voyons avec tranfport qu'elle répand de nouvelles richeffes, & fur le Naturalifte curieux & fur l'Artifte imitateur. Placez fur cette fcene un habitant des Alpes qui, laiffant errer à l'aventure fes nombreux troupeaux, contemple avec plaifir cette vafte folitude, ou qui, comme dit Haller, *appelle de fon cor le retentiffant écho:* le tableau qui renferme ces chofes fera fans contredit champêtre. Mais introduifez fur cette même fcene un Annibal qui, accompagné de fa fuite, ofe franchir des chemins impraticables: l'image de la cafcade en queftion, ou le pays que notre Critique appelle abandonné aux bizarreries de la nature, fervira fans doute à relever le caractere du ftyle héroïque.

L'abftraction qui réfulte de la définition de de Piles, eft contrebalancée par le mélange heureux & prefqu'infini des deux différents ftyles, ce que cet Ecrivain femble accorder lui-même. Ainfi fans chercher à rafiner fur les diverfes fortes de Payfage, nous nous contenterons de trouver la différence effentielle de cette divifion, dans les repréfentations des événements tirés des tems heroïques & hiftoriques, & dans les Peintures de la vie champêtre en général; mais dans l'un ou l'autre genre,
nous

nous n'insisterons que sur le choix de la nature la plus exquise.

L'un & l'autre style ont leurs sectateurs. Le style héroïque reçoit un nouveau lustre par l'affinité qu'il a avec le style historique. Moyennant le spectacle touchant de la nature qui y correspond, il fournit de nouvelles matieres à la réflexion du spectateur. Le rustique bercail du Berger qui rêve au bord d'un ruisseau, n'a ni l'aspect imposant d'un temple antique, ni celui de la maison d'un Pline. Mais est-il défendu de goûter le charme de l'un & de l'autre? On aime la magnificence des châteaux & la parure des jardins, mais on recherche aussi la simplicité d'une maison de campagne & la fraicheur d'un joli verger. Pour les jardins, on les trouve même plus beaux, quand on n'y a pas prodigué la parure, quand l'art toujours subordonné, ne sert qu'à relever les attraits de la nature. Enfermés dans une allée d'ifs pointus, nous soupirons souvent après la nature vigoureuse des champs, après l'aspect d'un bosquet en pyramide, d'un pin majestueux qui étend au loin ses branches & qui incline ses rameaux. La bruyante fontaine où par des grouppes ingénieux de Nayades, le statuaire captive les suffrages du goût, ne nous empêche pas une autre fois de remonter à la source d'un ruisseau gazouillant, qui serpente entre des éminences revêtues d'arbres touffus. Quelle perte pour l'Ama-

teur des beaux arts, s'il falloit exclure de son cabinet les sujets champêtres d'un *Everdingen* & d'un *Berghem*, s'il ne falloit y admettre que les productions d'un genre plus élevé! Le goût de la diversité nous recommande d'aimer l'un & l'autre.

Quant au Payfage d'après l'idée annoblie d'un *Nicolas Pouſſin* & d'un *Gerard Laireſſe*, il dépend du choix de chaque Artiſte qui ſuit ſon inſtinct pour la grande maniere. L'obligation de parler aux yeux & à l'eſprit, eſt une maxime univerſelle pour l'Artiſte imitateur: le pinceau d'un Payſagiſte intelligent ne produit pas une ſeule figure oiſive, ou de louage. Chacune concourt pour ſa part à l'expreſſion d'une belle penſée. Mais quelle richeſſe fourniroit à l'eſprit une certaine étude de l'Hiſtoire pour l'ornement du Payſage! On trouve dans Pauſanias une Minerve qui donne aux Athéniens le rameau d'Olivier, & un Neptune qui, par prédilection pour ces mêmes Athéniens, fait jaillir de terre une fontaine. Ce ſeul exemple, que nous citons au hazard, ſuffit pour montrer quel vaſte champ l'Hiſtoire ouvre au Payſagiſte. Voilà ce que nous ſuppoſons pour le ſtyle héroïque, ſans être injuſtes pour les autres genres de Payſage.

Il n'y a point de Payſage qui n'admette quelque figure, ou quelque grouppe, dès qu'il eſt ſuſceptible de graces pittoreſques, & que chaque figure

occupe

occupe la place qui lui convient. *Miel* nous entraîne dans les bois avec le cortege de la chasse, & nous montre les piqueurs qui lancent le Gibier, tandis que *Lingelbach* nous attire en rase campagne & force nos regards à suivre le vol du faucon qui fond sur sa proie. *Wouwermans* nous plaira toujours, soit qu'il nous présente le tableau de l'une ou l'autre chasse, soit que sa touche moëleuse, peignant les bords riants de Scheveling, nous offre une Idylle de Pêcheurs. Le pinceau d'un *Helmbreker* nous recommande la troupe bazanée des Bohémiens, & fait perdre aux antres habités des rochers l'horreur qu'inspire la solitude. Tout, jusqu'aux déserts les plus affreux de l'Arabie, est susceptible de variété & de charmes, en y introduisant des caravanes de Marchands qui conduisent par des défilés les chameaux chargés de marchandises. Dans toutes ces manieres qui osera mettre des entraves au génie?

Quoi de plus commun, & de moins apparent qu'un Pêcheur solitaire? Et cependant, mon cher ami, vous vous rappellez encore avec plaisir, un Paysage de *Lucas von Uden* [i] où l'ombre & le repos, qui régnent sur le cours de la riviere, sont si bien adaptés au silence du Pêcheur, ainsi qu'au calme des roseaux & des saules qui bordent le rivage.

[i] Eclaircissements historiques &c. p. 118.

rivage. Ce Pêcheur invite à la solitude le spectateur qui ne fixe sa vue que sur cette partie paisible du Paysage, où un plus grand mouvement troubleroit le silence du tableau. Plus loin une lumiere plus large frappe le Paysage, animé par quelques chevres & quelques vaches qui descendent d'une colline revêtue de grands arbres.

Quand *Adam Pynacker*, représente un Berger, tirant une épine du pied de son chien, il demande moins de réflexions, que si le pinceau galant d'un *Lancret* ou d'un *Boucher* [k], eut voulu rendre la pensée de Virgile: ou bien, si l'Artiste, à l'exemple de ce Poëte, introduisoit sur la scene une maligne Galathée qui, après avoir jetté une pomme à son Berger, court se cacher dans l'oseraye, & regarde d'un air curieux si elle a été apperçue. *Pynacker*, en traitant son sujet à sa maniere, se rend maître du Paysage. La douce action du soleil, répand un air de sérénité sur tous les objets de son tableau. Les rayons de cet astre éclairent d'une pleine lumiere les figures principales, ou teignent des feux du couchant les cornes du taureau marchant gravement à la tête du troupeau, & colorent les joues de la Bergere que suit de l'œil le Berger arrêté à l'ombre. Les reflets les plus agréables, adoucissent

ces

[k] Voyez les *Amours pastorales* qu'on a gravées d'après ce Maître.

ces ombres, & leur donnent un ton doré & transparant. Ces Bergers, quoique modernes & pris immédiatement de la nature, ne laissent pas que de plaire. Ce Peintre n'affecte pas de donner à ses Bergeres cette parure élégante, que *Boucher*, le Fontenelle de la Peinture, a cherché à donner aux siennes.

Cependant quelle grace charmante caractérise la belle Baigneuse de ce Peintre, Nymphe qui plaît à d'autres qu'au fleuve Scamandre [1]! *Martin de Vos*, s'il avoit traité un Paysage semblable, nous auroit montré un Hermite assis à l'entrée des roseaux. Autant en auroit fait peut-être *Salvator Rosa*, qui, à la vérité a coutume de placer sur des éminences, des guerriers couverts de leurs harnois. *Rubens* dans un de ses Paysages, représentant une plaine du Brabant, associe un Villageois fatigué à une Bergere qui repose à ses côtés. Le *Bourdon* nous transporte dans les contrées de Babylone que lui peignoit son imagination. Pendant que le *Poussin* ne forme pas un trait qui ne soit attesté par l'antiquité. Il donne du lustre au Paysage, quand il nous y retrace le sort du vertueux Phocion. C'est par cet émule de *Raphaël* dans l'Histoire & du *Titien* dans le Paysage, que je finirai cet article; je

[1] *Le Fleuve Scamandre* est connu par la jolie Estampe de Larmessin.

je ne pouvois le terminer par un plus grand modèle par rapport au style héroïque du Paysage.

Pour juger d'autres Maîtres, & pour parcourir toute la variété dont cette portion de l'art est susceptible, vous me permettrez, mon cher ami, de vous mener dans une galerie assez considérable, où je ne promets à votre imagination que des points de vue champêtres, ou des vues libres sur le rivage de la mer. Ne craignez pas que je cherche à vous faire quitter le séjour de la campagne, le type de toutes ces imitation. Tous mes Peintres paroîtront successivement devant vous & devant l'Artiste que vous occupez : je me suis attaché, en vous donnant leur caractere, de le tracer d'après des tableaux connus. Si je ne puis me promettre autant d'approbation par mes détails que Philostrate en avoit obtenu par ses descriptions, on poura du moins y ajouter plus de foi.

CHA-

CHAPITRE XXVIII.

Caractere des principaux Artistes dans les Paysages & dans les Marines.

N'y a-t-il d'intéressant pour nous que les actions bruyantes des hommes; est-il au dessous de la destination de notre ame d'emprunter de l'innocence de la vie champêtre le sentiment de la tranquilité, ou de réveiller en nous ce sentiment à la vue d'un tableau qui nous offre le plus beau spectacle de la nature?

L'heureuse disposition de goûter du plaisir dans la satisfaction de nos semblables, enfante la pure volupté de l'ame: la vie champêtre, en calmant les agitations des sens, nous procure le repos. C'est pour nous qu'est ce repos, & non pour le laborieux villageois dont l'activité tient de trop près à notre conservation. Cependant tout accablé qu'il est sous le poids du travail, il est encore sensible aux beautés de la nature & contemple avec plaisir la terre rajeunie par le Printems. La gaieté de ses chants nous atteste que le sentiment de son existance l'emporte sur celui de sa misere. Combien de fois ne voit-on pas l'image du contentement empreinte sur la physionomie du Moissonneur! Dans un tableau de *Rubens* cette image conserve encore le droit

droit de nous toucher; & une fête de moisson de *Teniers* nous appelle & nous invite à la contempler avec plus de plaisir. Le sentiment du bon & du beau est fait pour accompagner dans les champs & les bois, non seulement l'Artiste mais aussi l'Amateur. La beauté de la nature aime à s'associer les sensations agréables, & à en faire ses confidentes. —

C'est dans cette position tranquille de l'ame que Sulzer a combiné la beauté de la nature, que Kleist l'a chantée dans son Printems, que Zacharie l'a peinte dans ses heures du jour. Et c'est ainsi que le *Lorrain* & *Swanevelt*, que *Jean Both* & *du Jardin*, que *van Uden* & *les van de Velde*, que *Waterloo* & *Everdingen*, que *Genoels* & *van der Cabel*, que *van Vlieger* & une infinité d'autres Maitres, ont saisi les beautés de la nature dans le choix de leurs sites, les ont méditées & nous les ont communiquées dans des estampes gravées de leurs mains. Les grands Paysagistes, ne rendent sur la toile & sur le cuivre que ce qu'ils sentent.

Avec quelle joie dans l'ame *Louis de Vadder* & *Lucas van Uden* ne coururent-ils pas dans les champs dès la pointe du jour pour contempler le lever de l'Aurore, &, munis de couleurs, pour confier à la toile les diverses teintes dont le Ciel se colore au moment que le soleil s'élance & dissipe les vapeurs de la terre! C'est ainsi que *Claude le Lorrain*,

Jean Both, & *Adam Pynackre*, nous offrent répandu sur les campagnes l'éclat tranquille du soleil incliné vers l'horison, & les ondulations reflétées des eaux éloignées. La touche légere de leurs arbres donne du mouvement à leur feuiller, qui semble s'agiter au gré des vents. Un brouillard transparent qui s'éleve dans la région des airs, caractérise les heures du matin; la mousse & le gazon d'alentour étalent les perles de la rosée qui vient de tomber.

Thoman, & son Maître, l'infortuné *Elzheimer*, créerent sur leurs plaques de cuivre la sérénité du matin. Un pourpre pâle se mêle au bleu & à l'azur des différents plans savamment dégradés, & interrompt les bandes mélangées de blanc & de jaune des vallons humides situés sur les devants de leurs tableaux. Le soleil qui a pompé le brouillard, commence à déployer sa force; sa lumiere active pénetre les ouvertures & les sentiers des hauteurs, couvertes de bois & pratiquées au centre de la composition. En deçà de ce centre, une riviere brille d'un azur plus décidé, & la sérénité du Ciel se reproduit dans le cristal de ses eaux. Les reflets des arbres, que des îles de jonc font disparoître quelquefois, servent à rompre les couleurs de la surface de l'eau : tout travaille, tout concourt à mettre la variété en harmonie, à produire la liaison du tout-ensemble. C'est ainsi qu'opéroit le fondateur

dateur de l'école du beau fini. Cette école a formé des *Poelenbourg*, & a frayé le chemin aux *van der Verf*. *Elzheimer*, victime de sa maniere finie & précieuse, mais lente & peu lucrative, mourut à Rome accablé de chagrin & de misere, ayant à peine quitté la prison où l'avoient conduit ses dettes, tandis qu'aujourd'hui ses tableaux devenus rares enrichissent les cabinets des Princes.

Cornuille Poelenbourg, imitateur libre de la maniere *d'Elzheimer*, mais aussi de celle de *Raphaël*, eut, avec le génie du Maître Allemand, plus de bonheur que lui. Des circonstances plus favorables influerent sur ses productions, & leur donnerent un air facile & riant. Retiré dans les bois & les boccages, il ne voit danser autour de lui que des Graces nues, que des Dryades folâtres. Ses tableaux nous montrent ce qu'il s'imaginoit de voir. Il plaçoit le villageois & le berger dans le lointain auprès des arcades de vieilles masures. Sa touche légere donnoit à ces sortes de ruines, tapissées de plantes & d'arbustes, un caractere exquis de beauté: mais il possédoit aussi en un dégré éminent la science de faire le Paysage. Il ne savoit rien de meilleur pour embellir ses sites, que d'y introduire les Nymphes de la chasse, qui parcouroient les collines & les forêts, ou d'y commettre à ces Divinités champêtres, conjointement avec la chevre Amalthée, le soin de l'enfance de Jupiter. Souvent Diane,

Diane, accompagnée de fa cour, cherche la fraîcheur de l'ombre au bord d'une eau courante, qui doit fon origine à une cafcade, cachée en partie par les maffes des rochers & les touffes des bois du plan du milieu, moins pour la dérober à la vue que pour attirer l'œil fur ces enfoncements ombragés. La limpidité des eaux a invité les Belles à s'y baigner, & les fonds bouchés du Payfage donnent au bain un caractere de bienféance & de moralité. Mais fouvent auffi il a placé les bains de fes Nymphes dans une campagne unie, fite, en apparence moins commode pour un bain, mais toujours bien choifi pour la maniere fuave & légere du Peintre. Quelquefois auffi il a relevé fon tableau par des contraftes, en introduifant Midas dans le Chœur des Mufes. Tels font les fujets qu'a traités le pinceau moëleux de *Poelenbourg*.

Avant ce Maître *Gille de Coninxloo*, *Paul Bril*, *Jean Breughel*, *David Vinkenbooms* & *Roland Savery*, avoient cherché d'embellir la verdure des fites, comme *Rubens* avoit cherché d'embellir la carnation du corps humain. Par le fecours de l'outremer, ils auroient voulu donner à leurs ciels & à leurs lointains une teinte encore plus vive que celle que leur donne la nature.

Les Alpes inftruifirent *Paul Bril*, avec *Mathieu* fon frere aîné, dans la maniere de traiter le Payfage. Il firent naître dans l'efprit des Artiftes

ultra-

ultramontains [m] le goût de choisir de belles contrées, d'envisager les vues riches comme des objets particuliers de la Peinture. Cependant avant les deux *Bril*, *Pierre Breughel*, son contemporain *Jerôme Cock*, & *Pierre van Borcht*, avoient traité le Paysage à Rome & y avoient gravé à l'eau forte.

Paul plaçoit un peu plus bas l'horizon, que ses devanciers affectoient de mettre fort haut. Cependant il arrangeoit son point de vue en conséquence, lorsque dans un marché d'Italie, il vouloit représenter un plus grand fracas d'hommes & d'animaux, ou lorsque dans une mascarade il vouloit traiter les divertissemens des masques sur le devant du tableau, & les courses des chevaux sur les plans plus éloignés. Ici il offroit une moisson, là une vendange. Ses vues de jardin étoient combinées avec des parties de chasse dans le lointain, & des promenades sur l'eau sur le devant. Il ne faisoit guere de tableaux, qui n'offrissent des Musiciens & des fêtes champêtres. Ces sortes de représentations étoient analogues au goût qui régnoit alors. *Coninxloo*, *Vinkenboons*, & le célèbre *Breughel* suivirent fidelement la maniere des *Brils*. Pour rendre les arcs de triomphe, les temples & les édifices du genre noble, *Paul Bril* transmit son goût à *Guillaume Nieuland*, son ami. Leurs compositions renfermoient

[m] Voyez Baldinucci dans les vies de ces deux Peintres.

moient le germe du Payſage héroïque que la touche
ſavante des deux *Pouſſins* devoient enſuite faire
fructifier.

Les compoſitions champêtres de *Mathieu Bril*,
nous offrent de jolis villages en perſpective. Ce
Peintre paroît s'être déclaré le premier pour l'ho-
rizon mitoyen. Les ouvrages de *Mathieu* ou plu-
tôt des yeux qui voyoient la nature, ont ſans doute
engagé *Corneille de Wieringen* & *Martin de Vos*, à
imiter cette maniere, & ont inſtruit un *Elzheimer*
& un *Jean van den Velde* à placer le point de vue
plus bas. Ce que *Jacques de Ghein* a gravé dans
ce genre, porte mieux le caractere d'un naturel
exact, que ſes morceaux hiſtoriques qui ont pour-
tant auſſi leur mérite.

Jean Breughel, à l'exemple de *Coninxloo*, ré-
duiſit les vues immenſes des plaines de Flandres,
dans l'eſpace étroit de ſes tableaux. Il ne trouvoit
point de difficulté d'introduire Scipion l'Africain
& toute ſa ſuite dans une compoſition champêtre.
Avec cette même richeſſe ou profuſion de figures,
il faiſoit prêcher Saint Jean-Baptiſte dans une con-
trée qui avoit ſi peu l'air d'un déſert, qu'elle pou-
voit diſputer de beauté avec les ſites les plus agréa-
bles. Tantôt il montroit une vue de jardin, ornée
de fleurs & de plantes ſur le devant du tableau:
tantôt il faiſoit choix pour ſes petits tableaux de la
baſſe-cour d'un Meunier à l'entrée d'un village

riant, que les sinuosités de la riviere prochaine sembloient diviser, parties qui ont souvent tant d'attrait pour le connoisseur. Son pinceau léger aimoit à produire une infinité de petites figures, dont il ornoit quelquefois les compositions de *Momper* & *de Steenwick*. A son tour il associoit son paysage aux figures des autres. *Jean Rottenhammer*, mais plus souvent encore *Henri van Balen* relevoient ses tableaux par des figures plus grandes, & *Henri de Klerk* les ornoit de jolies Nymphes. *Rubens* embellit un des plus beaux tableaux de notre Paysagiste qui représente le Paradis terrestre, en y peignant d'un grand fini nos premiers parents, & en les disposant sagement sur les premiers plans. Ce n'étoit point par nécessité, c'étoit par goût que *Rubens*, grand Paysagiste lui-même, avoit recours, pour quelques uns de ses tableaux historiques, au pinceau d'un *Wildens*, d'un *Fouquier*, & d'un *van Uden* qui traitoient le Paysage d'une couleur plus verte.

Roland Savery n'est pas inférieur à Paul Bril pour la variété. Ce Peintre de belles régions, nous offre aussi des tableaux qui représentent des gens de guerre, & des pots de fleurs & de plantes avec des insectes, dont ceux-ci sont mieux rendus que ceux-là. Ses Paysages sont souvent surchargés de bêtes sauvages & domestiques: ils offrent des déserts, sans indiquer le silence de la solitude. *Savery* avoit

avoit étudié son genre de peindre dans les montagnes du Frioul; en suivant toujours les traces de la nature, il avoit fait une ample moisson des plus beaux sites de ces contrées sauvages, & il avoit observé ces vallons verts situés entre des roches escarpées. L'époque de ces études, dont un homme de sens ne se dispense jamais, est fixée au tems qu'il a passé à Prague à la cour de l'Empereur Rudolphe II. Pour les sujets analogues à son goût, il trouvoit une nature plus riche sur les montagnes de Bohême que dans les plaines d'Utrecht, où il s'étoit retiré après la mort de son Protecteur: ces contrées unies étoient plus faites pour la touche d'un *Waterloo* que pour celle d'un *Savery*. La différence se montre dans les tableaux mêmes de *Savery*. De petits Paysages moins riches de composition, arrêtent les yeux plus longtems sur les richesses étalées avec ménagement. Elles frappent d'autant plus, qu'en remarquant le fini du travail sur le devant du tableau & le jeu des jours sur les plantes & les gazons, on remarque aussi la nature dans sa beauté répandue de toutes parts & on la suit dans les parties diverses qui forment un tout harmonieux. Dans les intervalles des rochers escarpés, qu'il disposoit pour servir de repaire aux lions, il introduisoit des vapeurs qui s'élevoit vers un Ciel azuré, tandis que le soleil étoit voilé en partie par des nuages. Souvent aussi un bleu plus foncé, un

air plus sombre paroissoit annoncer une pluie prochaine ; il ne prévoyoit pas alors que ce bleu, en prenant encore plus de consistance avec le tems, domineroit un jour dans ses tableaux. *Bril, Brenghel & Savery* seront toujours d'heureux originaux, très-dangereux pour les imitateurs serviles & les esclaves de la maniere. Quelques Artistes, tels que *Pierre Schonbrock*, & aussi *Vinkenbooms* & *Coninxloo*, exagérerent les richesses de la composition. On trouve plus d'économie dans les productions de *Pierre Gyze* & *d'Alexandre Kerrincx*, dont la touche d'arbres agréable, mais trop uniforme, ne fait pas assez de sensation : les jolies figurines de *Poelenbourg* font oublier le Paysage de ces Peintres. La plupart des imitateurs de cette maniere s'attachoient singulierement à la beauté du vert, sans s'appercevoir, que leur éternel Printems, sans suc & sans saveur, se desséchoit sous leur pinceau monotone. Tel, pour éviter le vert ou le bleu, tomboit dans le ton d'argile ou de brique. *Claude le Lorrain, & Herman de Swanevelt*, son heureux émule, parurent, & ces Eleves de la nature, trouverent la vérité des teintes & l'heureux mélange des tons.

Claude qui devoit tous ses talents à la nature, étoit l'interprête le plus fidele de ses beautés. Personne n'a mieux exprimé que lui les heures du jour & les saisons de l'année. Grand observateur des accidents de la lumiere & des ombres, il saisissoit

par-

parfaitement les effets séduisants de la nature. Tout est d'un accord admirable dans ses Payſages & dans ſes Marines, & aucun Peintre n'a mis plus de fraîcheur & de vérité dans ſon coloris. Ses arbres ſont traités dans leur vrai caractere, & ſes feuilles, comme dit Sandrart, paroiſſent agitées & bruyantes.

Herman, qu'on trouvoit ſouvent ſeul dans les boccages & ſous les ruines des environs de Rome, fut appellé l'hermite. Ses Payſages qui reſpirent la fraîcheur & la vérité de la nature nous montrent qu'il s'occupoit dans ſa ſolitude d'objets analogues à ſon art. Dans ſes productions tout eſt vrai, jusqu'aux chardons, jusqu'aux moindres plantes. La verdure des prairies fixoit ſes regards: les branches agitées des arbres lui fourniſſoient ces ombres larges & dorées du ſoir qui rempliſſent ſouvent les ſeconds plans de ſes tableaux, & qui ſervent de repos à l'œil. Ses figures ſont pures de deſſein, & parfaitement adaptées au ſujet. Les villageoiſes italiennes, que l'Artiſte fait cheminer ſur leurs mules, auroient pu orner, vêtues à l'antique, les ſites d'Arcadie du grand *Pouſſin*.

Gaſpre Dughet contemporain *de Claude* & *d'Herman*, connu ſous le nom de *Pouſſin* le jeune, parce que le fameux Peintre d'Hiſtoire de ce nom avoit épouſé ſa ſœur, peignoit ſes figures dans le goût de ſon beau-frere & de ſon Maître, qui ſe faiſoit ſouvent un plaiſir d'orner ſes Payſages de belles figures.

Personne n'a mieux entendu que lui, les fabriques dans le Payfage. Doué d'un jugement folide, il favoit choifir les jours & les ombres, il favoit dégrader fes fites pour détacher fes fabriques, & pour opérer l'harmonie du tout-enfemble. Ses montagnes bien efpacées, ont un deffein, un caractere qui manque à bien des Payfages. Le *Gafpre* s'eft attaché à faifir le coloris du *Lorrain*. Mais on voit plufieurs de fes compofitions où les arbres font trop verts, & où les couleurs font devenues trop noires fur le devant du tableau. La clarté que les Graveurs, tels que Vivarès, Chatelain, Mafon, Wood, Granville, Wolett & d'autres, ont répandue dans les eftampes d'après ce Payfagifte, peut fouvent être envifagée fous ce double point de vue, & comme une reproduction des objets à la gloire de l'inventeur, & comme un nouveau préfent pour l'Amateur.

François Milet, furnommé *Francifque*, hérita du goût & de la touche des Artiftes précédents. Rien de plus fage que le choix de fes parties, parfaitement bien liées. Ses fabriques font bien entendues & fes figures bien deffinées. Le fini de fes compofitions eft annobli par la fonte des teintes. Cependant les devants de fes grands tableaux, annoncent une touche moins moëleufe. Peut-être defireroit-on que le gazon des terreins verts fut un peu plus nourri, & que la manœuvre de la couleur fut un peu plus de relief. *Huysman* & *Rysbraek*
furent

furent ses émules: son fils, *Jean Milet*, s'attacha à une maniere plus claire.

Huysman dans la premiere maniere, pratiquoit des nuages pesants dans des ciels bleus, reflétés, avec quelques saules, dans les eaux du Paysage. Mais par la suite il mit plus de sérénité dans ses compositions: comme *Wynants* & de *Coxie*, il devint original à rendre les collines sablonneuses, & en général il alla beaucoup plus loin dans l'intelligence du Paysage que ne pouvoit atteindre l'équité d'un Critique tel que Weyerman qui, dans ses Vies des Peintres, s'est singulierement attaché à décrier les Artistes brabançaux. Le seul *Rysbraek* semble avoir trouvé grace devant cet Ecrivain partial, qui le regarde comme le héros des Paysagistes Flamands. En effet quelle Poësie dans quelques compositions de cet Artiste!

Avec quel air de gravité & de réflexion cette Bergere solitaire contemple un tombeau qui, frappé par une lumiere incidente, découvre une partie d'un bas-relief, représentant des jeux funeraires, tandis que l'autre partie est voilée par l'ombre oblique provenant des arbres voisins! Elle a laissé ses compagnes sur la droite du tableau à une fontaine jaillissante, où elles viennent de se baigner, sans s'être défiées d'un amant aux aguets. Ces charmantes Bergeres, ne sont éclairées que d'une lumiere tempérée, & les yeux, en se pro-

menant

menant librement sur la plaine entrecoupée de bosquets, s'arrêtent sur un édifice d'une architecture réguliere. L'agréable reflet dans les eaux double l'aspect lumineux de cet édifice & les rideaux des montagnes qui ferment les derniers sites, empêchent l'œil de pénétrer plus loin. La vue aime donc à se replier & à se reposer sur le champ du milieu. Ici les parties ombrées ne sont pas restées désertes, & le mur qui règne le long du vallon & qui sépare le bois, annonce un parc spacieux. De distance en distance vous voyez les pans de ce mur dorés par les rayons du soleil, qui ont trouvé un passage au travers de l'épaisseur du bois à main gauche, pendant que les branches des arbres fortement éclairées, offrent encore les traces des feux de cet astre. C'est ainsi que pensoit, c'est ainsi qu'ordonnoit le célébre *Poussin :* mais la touche est celle de *Rysbraek.* Pourquoi ne trouve-on pas dans ce Peintre, qui décéle un esprit intelligent, la couleur d'un *Claude le Lorrain*, d'un *Herman Swanevelt*, ou plutôt celle de la nature? *Rysbraek* avoit plus etudié *Francisque* son Maître que la nature. Il s'en étoit approprié l'esprit dans l'ordonnance, ainsi que la vigueur dans le coloris, mais non pas le ménagement dans les ombres.

Dans le style élevé du Paysage, *Jean Glauber,* nommé *Polidor* par la bande académique de Rome, est aussi noble que *Rysbraek;* il est plus original

que

que lui dans la compofition & plus clair dans le coloris. Peut-être dans quelques uns de fes tableaux les clairs dominent-ils trop, comme les bruns dominent trop dans ceux de *Ryſbraek*. Il faifoit les figures avec l'efprit de *Laireſſe*, & le Payfage avec le goût de *Génuels*. Des termes, des vafes, des aqueducs, des fontaines & des ruines ornent les fujets traités par *Glauber* & par *Génuels*. Cette maniere plut fingulierement à *Jean van Huyfum* : il peignit d'une couleur plus chaude & mit plus de vérité dans fes compofitions champêtres. Mais *van Huyfum*, quoique bon Payfagifte, eft plus connu par fes fleurs : dans ce genre de l'art, la nature lui avoit réfervé la place la plus éminente.

Albert Meyering, contemporain des Artiftes dont nous venons de parler, fuivit la même route. Comme eux, il laiffa des monuments de fon efprit par des Payfages gravés d'une pointe facile. Ses deſſeins ont le défaut d'être un peu trop chargés de figures. Il fait répandre une agréable clarté fur les fonds ombragés & fur les fcenes champêtres, ainfi que *Frederic Moucheron* avoit fait avant lui ; le reflet de fes arbres touchés avec légéreté, attire la vue au fond des eaux.

Mompré peignoit des montagnes ; émule de *Breughel*, il promenoit la vue du fpectateur fur les côteaux & les vallons les plus éloignés. Dans fa maniere il eft trop jaune de couleur par rapport au

tout-enfemble; avec un faire brufque, ce Peintre ne s'attachoit qu'à produire de grands effets à la diftance de la vue. Le centre & les lointains étoient rarement fideles à la nature. Ni couleur, ni fini ne relevent les devants de fes tableaux.

Les Alpes enfeignerent à *Ermel* & à *Meyer* les accidents du foleil dans les vallons refferrés de la Suiffe: compofitions curieufes pour les Amateurs des effets finguliers de la nature, mais qui n'appellent pas de loin le fpectateur, comme les lumieres larges répandues fur les roches inimitables d'un *Dieterich*.

Herman Sachtleeven s'eft attaché à rendre les montagnes qui bordent les rives du Rhin: il avoit foin de les varier & de les mettre en oppofition avec les plus belles vallées. Infatiguable dans fes travaux, il montoit fur ces hauteurs, d'où il promenoit fes regards fur un pays immenfe, couvert de maifons de plaifances & de villages, & difpofé avec le fleuve majeftueux qui fépare ce pays à s'arranger de lui-même pour la compofition du tableau. Des bateaux chargés de marchandifes, des tonneaux roulés fur le rivage, d'autres dreffés pour fervir d'appui au fpectateur, des matelots occupés à différents travaux, tous ces objets qui frappoient les regards du Peintre, compofoient les ornements de fes compofitions. Le côteau à l'ombre duquel l'Artifte confidéroit les opérations de la nature & l'activité

de

de l'homme, formoit le devant de son tableau. Mais l'effet adouci de la lumiere du soleil, qui pénètre le long des branches jusqu'au feuillage intérieur, la verdure transparente du feuiller répand sur ce premier site le charme qui entraîne le spectateur. Pour le repos de l'œil il avoit soin de placer peu de figures sur le devant de son tableau; il vouloit y faire dominer le plan du centre & les lointains. Cet Artiste a gravé à l'eau forte comme il a peint.

On a vu *Jean Griffier*, l'heureux émule de *Sachtleeven*, monter sur un vaisseau, essuyer un naufrage, remonter encore, pour peindre des vues du Rhin. *Robert*, son fils, approcha beaucoup de sa maniere, & réussit supérieurement à peindre les petites figures. Le pere & le fils eurent les mêmes qualités & les mêmes défauts. Chez l'un & l'autre la richesse des fonds le disputoit quelquefois à l'harmonie du tableau : cette profusion n'est point propre à enrichir la composition. La nature a doué *Schütz* du génie de *Sachtleeven*, & *Orient* eut en partage l'esprit de *Griffier*.

Aléxandre Thiele nous offre les bords de l'Elbe, non moins agréables que ceux du Rhin, avec une étendue immense de pays. La nature en avoit fait un Paysagiste. Sans guide, il en sentit l'impulsion : mais l'esprit préoccupé, il mesura trop longtems la nature & l'art d'après sa vénération pour quelques

anciens

anciens Maîtres. La nature lui offroit la couleur qu'il cherchoit; la campagne lui fournissoit les objets qu'il vouloit peindre, sans qu'il eut besoin de les aller chercher dans une maniere si sombre. On a vu des Artistes s'écarter de l'imitation exacte de la nature, & prendre une maniere arbitraire de quelque Peintre: *Thiele* fit tout le contraire, il trouva plutôt une maniere que la nature. Enfin il la trouva cette nature, se corrigea & mourut. Ainsi l'âge avancé a été pour lui, ce qu'est l'âge de vigueur chez les autres Peintres: c'étoit son meilleur tems.

A peine pendant les ardeurs de l'Eté le Ciel venoit-il à se couvrir, ou à peine se formoit-il un orage dans la région de l'air, que *Pierre Molyn*, le jeune, se sentoit enflammé du desir d'imiter ce magnifique désordre de la nature. Il s'attachoit alors à rendre les sombres nuages divisés en grandes masses par la lumiere du soleil, les ombres larges répandues sur la campagne, les fabriques & les terreins, éclairés des échappées de lumieres. Aussi réussit-il si parfaitement dans son genre, que la chaleur de ses compositions, jointe au choix ordinaire de ses tableaux, lui fit donner le surnom de *Tempesta*. Il ne négligeoit jamais la perspective; & les animaux qu'il peignoit très-bien, étoient toujours disposés convenablement au point de vue; *Alessio de Marchis* & *Locatelli*, ainsi que *Zuccharelli*, dans sa premiere maniere,

maniere, paroiffent avoir imités fa façon piquante d'éclairer les objets. Cependant donnons leur plutôt le naturel même pour Maître.

C'eft ainfi que la nature enfeigna à *Brand* le pere, le coloris de *Swanevelt*, comme elle enfeigne la carnation du *Titien* & de *van Dyk* à chaque Peintre d'Hiftoire, fans qu'il ait vu les productions de ces Maîtres. Le goût donna à *Brand* la noble fimplicité qui caractérife fes compofitions; & c'eft auffi le goût qui fit fentir au Comte Canale & à Bertoli le mérite de fes tableaux.

La vérité & la noble fimplicité qui régnent dans les tableaux de *Brand*, & encore plus l'inftinct de la nature, éveillerent *Brinkmann* & lui mirent la palette à la main. Les montagnes de la Suiffe formerent cet Artifte; frappé de la riante verdure du Printems, il fe défit bientôt de cette maniere fombre à laquelle il s'étoit attaché; féduit d'abord par le pinceau vigoureux de *Huyfman*. Il fe rapprocha de la nature qui, par reconnoiffance, lui enfeigna pour de grandes compofitions une touche d'arbre, propre à féduire l'œil du fpectateur. C'eft ainfi que fouvent *Jean Foreft* faifoit valoir une échappée de lumiere fur un champ couvert d'ombres larges; il opéroit ces traits hardis de l'art avec ce pinceau chaud & cet effet vigoureux, que tant de Payfagiftes ont cherché avec un fuccès

bien inégal. Tel, (& Brinkmann s'est trouvé quelquefois dans ce cas) au-lieu de pratiquer des ombres transparentes, n'introduit dans son paysage qu'un coloris noir & des endroits sombres.

L'orage & l'éclair qui déchirent la nue & sillonnent la région de l'air, sujets de la nature en mouvement & faits pour un très-petit nombre d'Artistes, étoient les objets favoris du pinceau d'*Agricola*. Dans ce genre il avoit eu les deux *Poussins* & *Tempesta* pour prédecesseur; comme lui-même a eu quelquefois *Orient* pour successeur. La manière d'*Agricola* se connoit encore à un certain assemblage de traits dans ses terrasses argilleuses. Quelques Paysages d'*Orient* offrent d'épaisses forêts dont les arbres courbés par des coups de vent annoncent une tempête dans les airs. La pluye & les vapeurs voilent les lointains: des échappées de lumière, l'espoir d'un tems plus calme, font distinguer un homme à cheval qui, enveloppé dans son manteau, traverse un pont rustique, & frappent davantage les branches d'un des arbres sur le devant pour éclairer d'une lumière rapide un chêne étendu dans l'eau sur le premier plan. D'autres fois l'on apperçoit dans les compositions de ces deux Artistes un bois agréable, doré par les derniers feux du jour. Dans un Paysage d'*Agricola*[n], on voit un Bucheron fatigué

con-

[n] Ce morceau du cabinet de l'Auteur a été gravé à Dresde en 1768, par *Adrien Zingg*.

contemplant d'un air satisfait les arbres tombés sous sa coignée. Mais ces détails n'épuisent pas encore le caractere de ces Artistes. Ils aimoient tous deux des aspects plus libres, des sites plus découverts. Le pinceau séduisant d'*Orient* s'attachoit à rendre tantôt les montagnes escarpées du Tyrol, couvertes de sombres sapins, tantôt les sinuosités du Rhin bordé de roseaux. Il étoit tantôt *Breughel* & *Savery*, tantôt *Sachtleeven* & *Griffier:* mais toujours piquant par quelques beautés originales.

Fabricius arrondissoit agréablement des forêts au travers desquelles il pratiquoit des percés vers l'horizon: la clarté décidée du feuiller opposée à la sérénité du jour, embellissoit les ombres. D'autre fois son pinceau s'occupoit à rendre l'aspect d'un village voisin qui, bâti sur une petite hauteur, est limité par un mur fuyant.

Le goût de *Gaspre Poussin* agit diversement sur *François Beich* & *Antoine Faistenberger*. Beich mêla ce goût avec celui de *Salvator Rosa:* d'un pinceau brusque & d'une ordonnance raisonnée, il peignoit des montagnes & des rochers. *Faistenberger* choisissoit tantôt une chûte d'eau du Tyrol, tantôt une plaine campagne, en plaçant un vase sur le devant du tableau. Doué d'un esprit mûr il bâtissoit de gros bourgs au pied d'une hauteur qu'il opposoit à un lointain montueux; & ce lointain rendu avec cette liberté de pinceau d'un *Mompré*, offroit

de riches vues d'Autriche, la croupe du Kahlenberg avec ses fertiles vallées. *Joseph*, son digne frere, avoit pareillement le talent, d'exprimer dans ses Payſages variés, la douce pente des montagnes. Sur une colline ombragée qui formoit le devant de son tableau, il repréſentoit un vaſe ſur son piédeſtal, & il laiſſoit le soin à *Tamm*, qui peignoit admirablement bien le gibier & la volaille, d'animer son Payſage par ces détails.

Eglon van der Neer, en poſſeſſion d'un jardin abandonné, y cultiva toutes ſortes de plantes qu'il peignit ſur leurs tiges dans un cabinet portatif qu'il avoit imaginé pour cet objet. Il se ſervoit de ces plantes, qu'il rendoit avec toute la fraîcheur du naturel & tout le précieux de l'art, pour en orner les devants de ses Payſages d'une teinte plus claire. Dans ses morceaux d'une couleur plus brune compoſés dans le goût du *Gaſpre*, on lui pardonne volontiers de s'être moins attaché à ce ſoigné qu'on trouve dans la plûpart de ses ouvrages. Il me ſemble du moins que le fini du travail eſt plus heureuſement employé à des figures bien deſſinées d'hommes & d'animaux, qu'aux parties qui conſtituent le Payſage. Les figures de cette eſpece, font honneur au maître de *van der Werf*.

Iſaac Moucheron, fils & Eleve de *Frederic Moucheron*, & *Coſſiau*, formerent auſſi leur ſtyle d'après celui

celui de *Gaspre*. *Moucheron* recourut à la même nature qui avoit instruit le jeune *Poussin;* comme lui il affectionna singulierement les contrées de Tivoli, si fécondes en riches vues pour les Peintres. Il traitoit le Paysage avec presqu'autant d'intelligence que le *Gaspre*, & destinoit les objets avec la facilité d'un *Glauber*. Pour *Cossian*, il paroît qu'il se proposoit de réunir ce goût au coloris de *Brenghel*. Ce projet lui réussit quelquefois. Plein de talents, il pouvoit aspirer à la gloire d'un habile Paysagiste : il sembloit y renoncer toutes les fois que son imitation dégénéroit en plagiat, toutes les fois qu'il mettoit à contribution les belles pensées du jeune *Poussin*. Il est humiliant pour l'Amateur, lorsque l'Artiste lui suppose une ignorance totale des sources où il a puisé : il est encore plus humiliant pour l'Artiste, lorsque l'Amateur a l'honnêteté de ne lui rien témoigner sur ses vols, & que des estampes perfides viennent à déceler son larcin.

Des jetées de pierres, ou plutôt des murs opposés aux vagues de la mer, des mariniers occupés, des ruines entourées de spectateurs étonnés, tels étoient les objets que rendoit le pinceau facile de *Marco Ricci*. Il savoit varier ces objets avec les Paysages, dans lesquels il relevoit les demi-loins vaporeux par des maisons de plaisance, opposées au soleil du couchant, & dans lesquels il rassembloit les troupeaux sur la partie ombragée du pre-

mier plan autour d'une fontaine champêtre. Mais tant d'Eaux fortes de sa main, & tant d'Estampes gravées d'après ses compositions par d'autres Artistes, font suffisamment connoître les talents de ce Peintre.

Des cascades bruyantes situées entre des rochers impraticables & revêtues de bouleaux pendants, étoient souvent des sujets affectionnés par le pinceau de *Jacques Ruisdael* [o] : il y représentoit l'eau réduite en poussiere & en écume par sa chute, divisée auprès d'un pont presque détruit & formant de gros bouillons, puis serpentant d'un cours paisible à travers la verte prairie. On découvre dans le lointain un horizon vaporeux, contrasté par des montagnes, dont le penchant offre une teinte dorée, & dont le sommet éclairé du soleil, caché derriere des nuages, est frappé d'une lumiere glissante. C'est ainsi que *François van Bloemen* surnommé *Horizon*, nous offre l'aspect du temple de la Sibylle.

[o] Salomon Ruisdael, frere aîné de *Jacques*, a beaucoup de naturel; on trouve seulement un peu de monotonie dans son coloris, comme dans celui de *Jean van Goyen*. Le vrai simple qui règne dans les compositions champêtres de ces Maîtres, me rappelle une Comtesse *d'Eppersdorf* qui peignoit à Vienne de jolis Paysages sans figures à l'huile & à gouache, & un *Charles du Bois* qui faisoit très-bien le Paysage à Berlin.

Le sage *Albert van Everdingen* rendit avec une touche facile des torrents auprès d'une chapelle antique entourée de sapins. Jetté par une tempête sur les côtes de Norvegue, le Peintre sut tirer parti de cet accident pour donner à son Payfage un nouveau caractere. C'est ainsi que *Salvator Rosa* eut des yeux pour la nature, lorsqu'immobile dans le vallon, il contemploit le Teverone se précipitant des hauteurs de Tivoli; lui qui, avec tout le feu de *Pietro Testa*, avoit plus de modération & plus de jugement, plus de deffein & plus de vérité que ce Peintre. Peut-être c'est dans le Payfage du *Giorgion*, du *Titien*, du *Mutien* & du *Carrache*, qu'il faut chercher les modeles qui ont fourni à *Salvator* la grande ordonnance de ses fonds & la belle forme de ses arbres entrelacés. Poëte & Peintre, il faisoit des vers comme il peignoit. Je me trompe, il faisoit des vers non moins cyniques que ceux de Regnier, pendant qu'il peignoit avec ce respect pour les mœurs si recommandé par Boileau.

Je choisirai cet endroit pour donner une idée du caractere pittoresque de notre *Dieterich*, que j'aurois pu citer également aux articles des *Elzheimer* & des *Poelembourg*, des *Both* & des *Everdingen:* affocié à ces Artistes, il auroit occupé le même rang qu'il occupe dans la compagnie d'un *Berghem* & d'un du *Jardin*, d'un *Rembrant* & d'un *Ostade*. Il est avec ces Maîtres tout ce qu'il

veut être: il sent lui-même les beautés qu'il voit dans leurs productions. Toujours plein de son sujet, maître d'un pinceau facile, il rend avec chaleur le sentiment qu'il éprouve, & ajoute des beautés originales à celles qui le frappent dans les inventions des autres. Les hauteurs couvertes de verdure, les couches variées des roches, avec leurs crevasses & leurs précipices, forment le caractere distinctif de ce Maître. Emule de la nature, il est ici dans son élément & il n'a pas besoin de lutter avec un *Salvator Rosa*. Car les roches de *Dieterich* sont plus piquantes que celles de *Salvator:* ses chutes d'eau, & ses premiers plans, agréablement contrastés, sont relevés avec cette beauté réunie de la nature, qui a enchanté les grands Maîtres que nous avons cités. L'esprit de ces Artistes se reproduit dans des esprits semblables. C'est ainsi que cette chute d'eau, que *Dieterich* peignit pour son ami Wille, auroit excité l'enthousiasme de *Ruisdael* & *d'Everdingen*, & que ce gros bouillon que forme la nappe d'eau, auroit appellé un *Backhuysen* & un *Parcellis*.

Ludolph Backhuysen, s'attachoit à rendre, souvent au péril de ses jours, le désordre de la tempête, & les vagues énormes qui viennent en écumant se briser contre les côtes. Les effets des échappées du soleil, réflechies dans les flots de la mer qui roulent leur masse d'eau réduite en pouf-

sière vers le rivage, étoient les sujets favoris de la touche savante de Jean *Percellis*. Ces deux Artistes ne sont pas moins dignes, que *Vernet*, du burin d'un *Balechou*.

Avec moins de fracas, *Guillaume van de Velde* le jeune, aime à représenter dans ses marines précieuses, le rivage de la mer, les mats des navires & les nuages légers du Ciel, réfléchis dans les ondes. C'est avec cette facilité à manier la pointe, qu'a gravé à l'eau forte *Regnier Zeeman*, lui, dont le pinceau étoit également capable de rendre gracieux à l'œil la mer & le Ciel en courroux.

Art van der Neer, si connu par ses hivers & ses incendies, fait embellir l'eau limitée par un horizon bas & enfermée par un rivage uni, en y reflétant la lumiere tremblotante de la Lune. Les arbres placés aux côtés sur un terrein couvert de joncs, redoublent l'ombre, & les cabanes avancées des Pêcheurs, contrastent avec les terreins éclairés. Des filets étendus sur des haies relèvent le devant du tableau, où l'on apperçoit le Berger assis sur des poutres, & endormi auprès de son troupeau qui, profitant de sa liberté, va s'enfoncer dans les roseaux qui bordent la riviere. Cependant le Gardien du troupeau interrompt la réflexion de la lune & concourt à completter le premier plan.

Le premier regard que nous jettons sur des contrées plus mobiles, sur les ports de mer d'un

Jean Lingelbach, d'un *Jean-Baptiste Weeninx*, & même d'un *Nicolas Berghem*, nous arrache à la contemplation de cette solitude. Tantôt ces Artistes, associés à *Abraham Stork*, à *Thomas Wyk* & à *Henri van Campen*, nous promenent sur les côtes d'Italie ou de l'Orient : tantôt un *Simon Vlieger*, un *Guillaume Schellinks* & un *Henri Zorg*, charment nos regards par la représentation des rivages de la Hollande. Ici la présence des Armoniens, des Maures & des Esclaves qui soignent les chameaux, nous désigne des pays lointains : là une troupe confuse de Poissardes & de Mariniers hollandois nous fait connoître la riviere de l'Amstel couverte de navires, ou nous montre les environs de Scheveling. Tout offre le spectacle de l'industrie. Par des représentations plus nobles, *Jacques de Heus*, cet excellent imitateur de *Salvator Rosa*, fait attirer nos regards sur ses beaux Paysages. Avec le

l'Arioste / *y* Dans la description suivante de *l'Arioste*, on reconnoîtra un tableau de Lingelbach. „Le Guerrier arriva sur les „bords de la Saône ; il trouva la riviere couverte d'une „infinité de batteaux qui avoient apporté des provisions. — „On avoit ensuite chargé ces provisions sur des chariots „& sur des bêtes de somme, pour les conduire avec une „escorte dans les lieux où l'on ne pouvoit aller par eau. „Les bords de la riviere étoient remplis d'une multitude „de bétail, & les conducteurs de tous ces vivres, s'étoient „mis en différentes maisons pour y passer la nuit." L'Arioste. Chant. XXVII.

le pinceau de *Claude le Lorrain*, nous voyons de nos jours un *Vernet* traiter les Marines, avec la même intelligence que le Payſage. Tout reſpire dans ſes tableaux. Le ſoleil ſemble diviſer les vapeurs répandues ſur la mer, & dorer la gaze légere qui voile les écueils élevés au deſſus des flots, ou les tours ſituées ſur le rivage.

On voit avec plaiſir ces vapeurs dans les lointains de quelques tableaux de *Lingelbach* repréſentant des chaſſes au Heron.

Les chaſſes au Heron de *Lingelbach* & celles d'un *Wouwermans*, où l'on admire de plus la fonte des couleurs, nous offrent avec plaiſir ces vapeurs dans les lointains. Qui ne connoît ou ne croit connoître, *Wouwermans*, l'émule de *Pierre de Laar*, ou du *Bamboche*? Par une de ces inconſéquences qui ne ſont pas rares, dans l'hiſtoire de l'art, ſes ouvrages ſéduiſants ſont infiniment plus recherchés depuis quelques années, qu'ils ne l'étoient de ſon vivant. Cet Artiſte, à la merci des Marchands de tableaux, ſe voyoit obligé de travailler ſans relâche pour entretenir une nombreuſe famille.

En cela, *Berghem*, le Théocrite des Artiſtes des Pays-Bas, étoit plus heureux. Il inſpire à ſes ſpectateurs la gaieté avec laquelle il peignoit. — La Paſtorale demandant un article à part, nous renvoyons le lecteur à ce que nous en avons dit dans le Chapitre précédent. —

Le mouvement des figures dans les petits Paysages, si souvent l'objet des Peintres Hollandois, se soutient aussi chez les Artistes Flamands, tels que *Bout* & le vieux *Michault*. Dans les compositions de *Brouwer*, le Paysage reste entierement subordonné aux figures, comme l'exigent surtout ses combats & ses marches. Parmi les Artistes de ce genre notre *Ferg* mérite sans contredit le premier rang. Il annoblit toujours ses sites par de belles fabriques & par une fonte admirable de couleurs. Ses fontaines & ses arcades offrent la qualité du grès, du marbre & de l'albâtre, ainsi que les accidents des pierres. Sa touche moëleuse jette du ragoût sur les figures qui peuplent son Paysage, & son dessin correct ajoute au mérite de toute la composition. Quiconque réuniroit autant de talents en grand que *Ferg* en a montré en petit, pouroit se placer à la tête de bien des Peintres d'Histoire.

C'est ici que *Teniers* mérite d'occuper une place. Nouvel-Aristide, il a peint les mouvements de l'ame du villageois. Souvent d'un pinceau léger il a revêtu de feuillages les branches de ses saules, & enduit d'une couleur claire les murs d'argile de ses chaumieres: souvent aussi il a su faire valoir sans repoussoir le devant uni & clair de son tableau. Ses figures touchées avec esprit sont plus finies que son Paysage, qu'il rendoit avoit beaucoup de vérité. Dans ses Kermesses, ou ses fêtes de village, il nous offre

offre la gaieté & l'amusement des hommes laborieux, comme *Pietre de Longhi* nous montre dans ses Conversations italiennes, les occupations & les assemblées des personnes désoeuvrées. Mais quoi? n'est-ce pas à ce même *Teniers* qu'on a fait le reproche d'avoir encore abaissé le genre bas du Paysage? Dans ses fêtes champêtres, ajoute-t-on, il s'est trop attaché à donner de l'expression à la grosse joie des gens de campagne; tandis qu'il n'a qu'ébauché les figures d'une composition plus noble. Souvent à l'exemple de *Brouwer* & d'*Ostade*. — Mais c'est assez disserter sur le Paysage, me dira un Amateur à la mode! Conduisez-nous promptement dans les îles enchantées d'un *Wattau*, & aux assemblées d'un *Lancret*! Toutes les peintures qui ornent nos appartements, nous disent, que c'est là le goût de notre siècle.

CHAPITRE XXIX.
Des tableaux de Conversation, ou des Fêtes galantes.

Watteau, Lancret & Pater plaisent [q]. Les sujets exécutés par leur pinceau sont également en possession d'orner les éventails & les appartements: de décorer les salons des Grands, où les personnages de l'ancienne Comédie italienne ont pris la place des Peres conscrits.

Nous n'examinerons point d'après des principes raisonnés, si l'inventeur de quelques sujets galants, auxquels un goût dominant pour les petites choses a donné trop de vogue, étoit en droit de plaire. Je connois une Cour en Allemagne, où *Watteau* l'emporteroit sur *Raphaël* à la pluralité des voix [r]. Peut-être aussi *Watteau* peut-il être considéré comme un des plus grands Peintres d'Allégorie de son tems. Pouvoit-il employer des images plus sensibles pour transmettre à la postérité le goût de frivolité qui caractérise son siècle & qui met le prix à ses ouvrages?

Nous

[q] Les meilleurs notices de ces Artistes, nous ont été données par Gersaint, *Catalogue raisonné du Cabinet de Lorangere*, à Paris 1744.

[r] Le Marquis d'Argens a solidement combattu ce goût dans ses Lettres juives, Tom. VI. L. CLXXIX.

Nous ne prétendons point mettre d'entraves au génie libre de l'Artiste; nous lui passons volontiers une petite bizarrerie dans le choix de ses sujets. Aussi longtems que le Peintre ne s'écarte pas des sentiers de la nature & qu'il ne se rabaisse pas au dessous de la sphère des arts, il est en droit de nous plaire par la diversité. Ce n'est uniquement qu'à l'imitation outrée d'un genre, que nous pouvons attribuer la corruption du goût; c'est d'ailleurs une affaire de mode & la mode n'a qu'un tems.

Il me semble que plusieurs sujets traités par le pinceau séduisant de *Watteau*, ont les prérogatives des chansons anacréontiques. Les graces & la gaieté leur donnent le droit de plaire, mais la profusion fait naitre la satiété. Que Chaulieu, Gleim, Utz, Lessing, Weisse, Müller, & ceux qui leur ressemblent, chantent les plaisirs, nous les entendons volontiers: laissons fredonner le peuple de Poëtes, & ne daignons pas les écouter. Que *Watteau* & *Lancret* composent des sujets galants: notre critique ne tombe que sur leurs insipides imitateurs & sur leurs plats admirateurs. Ce sont ces éternelles imitations qui ont introduit ce goût efféminé, dont les partisans sont si épris, qu'ils regretent sans doute de ne pas trouver le goût de *Watteau* dans les Loges du Vatican, & qu'ils voudroient que *Rubens* eut traité le Massacre des Innocents dans la maniere de *Lancret*.

Nous

Nous aimons la diversité. L'attention la plus sévere que nous apportons à examiner les Peintures des Dieux & des Héros, ainsi que les traits les plus intéressants de l'Histoire, céde au plaisir de nous retrouver parmi nos semblables au sein des amusements de la vie civile. Ce desir seroit-il avilissant pour nous? Je ne le crois pas, & la peinture fidele de la bonne compagnie est toujours en droit de nous intéresser.

Les tableaux de conversation relativement à ceux de l'Histoire, n'avilissent jamais l'Artiste, si, en garde contre le genre trop bas, il suit l'impulsion de la nature & du talent. Quiconque ne sait pas peindre l'enfance d'un Héros, quiconque ne sait pas donner un air sévere au jeune Hercule qui déchire des serpents, qu'il peigne, à l'exemple de *Boëthius* [s], un simple enfant qui étouffe une oie en jouant.

Il est plus glorieux pour l'Artiste, dit Lairesse, de ressembler à un bon *Mieris* dans le goût moderne, qu'à un mauvais *Raphaël* dans le style antique. Les partisans du Peintre romain ne se plaindront pas que je cite au tribunal d'un juge prévenu. Que *Teniers* [t] le jeune ne s'en est-il tenu à ses villages, comme *Tilbourg!*

Si

[s] Plinius, XXXIV. 8.

[t] Des ordres supérieurs donnerent occasion à *Teniers* de peindre des sujets tirés de l'Histoire sainte avec de grandes figures;

Si les Peintures des plaisirs champêtres ont droit de nous charmer, les tableaux de conversation n'en ont pas moins. L'esprit libre de soins, nous y trouvons la société & la campagne. Toutefois les compositions gracieuses de ce genre, appartiennent moins au Paysage proprement dit, qu'aux tableaux, où les figures dominent & où l'Artiste a eu l'adresse de leur subordonner le Paysage. Ayant déja discuté le principe d'après lequel le Peintre procéde dans ce genre, je n'ai pas besoin d'y revenir ni de m'étendre sur les finesses de certains accessoires relevés par des réveillons & des chaînes de lumiere.

Tâchons, mon cher ami, de parcourir un peu l'Histoire moderne de ce genre de Peinture. Dans l'examen des révolutions du goût, nous découvrirons peut-être le caractere de quelques Maîtres estimables. Je ne peux rien vous dire d'un *Ludius*, que vous ne l'ayiez déja lu dans Pline. Il faut que celui qui s'est imaginé avoir trouvé un *Ludius* parmi les Paysages tirés des fouilles d'Herculanum, se soit formé une idée bien avantageuse de ces Paysages, ou qu'il regarde le mérite de cet ancien Peintre romain

figures; le succès fit voir que la nature n'est pas faite pour être contrariée. Je me souviens d'avoir vu dans la maison du Comte de Schoenborn un assez grand tableau de *Teniers*, dont le sujet étoit tiré de l'Histoire sainte.

romain comme fort indécis. Tous les Paysages ensevélis sous les ruines de Dresde après le dernier siége, n'étoient pas des *Dietrich* ni des *Thiele.*

L'Art, disent les sectateurs du goût de *Watteau,* a été augmenté d'une nouvelle branche. Mais les compositions souvent trop riches, d'un *Paul Bril,* d'un *David Vinkenboom* & d'une infinité d'autres Paysagistes, ne renfermoient-elles pas déja l'arbre qui a produit cette branche si féconde? Un regard non prévenu jetté sur ces richesses des anciens Maîtres, les loix qui nous ordonnent d'économiser le beau, en un mot, le précepte qui enjoint plus d'unité, plus de subordination, plus de goût dans les endroits simples des jardins modernes & sans doute dans les ajustements des personnages, tout cela auroit dû faire naître plutôt l'idée à quelque Artiste de traiter le genre galant qu'on regarde aujourd'hui comme une nouvelle branche de l'art. La seve de cet arbre n'est sans doute pas tarie, & fera pousser de nouvelles branches. Guidé par la nature, quelque heureux génie fera de nouvelles découvertes & donnera un essor plus noble aux tableaux de conversation. — Mais je reviendrai sur ce sujet dans un article à part.

Les tableaux de *Coninxloo* & de *Vinkenboom,* ainsi que les productions de l'école de *van Mander* nous instruisent du goût de leur siècle par rapport aux représentations de leurs sociétés. La joie y est

est éclatante, la gaieté y est bruyante: là les cris des chasseurs acharnés à la poursuite du Gibier, plus loin les Piqueurs sonnant du cor, plus près deux Amants, séparés du gros de la troupe, s'amusant au son de la guitare: il faut que tout cela s'arrange avec le silence du tableau. Les ames, insensibles aux attraits de la noble simplicité, se raniment ordinairement à la vue de la profusion qui règne dans ces sortes de compositions, & les curieux de cette espece commencent par compter gravement le nombre des figures qu'on a forcé d'entrer dans le tableau.

Je pourois vous prouver, mon cher ami, par un petit dessin d'un Artiste d'Augsbourg nommé *Jacques Beyer*, que ce goût étoit en vogue chez nous dès la fin du seizieme siècle, & qu'il est pour le moins aussi ancien en Allemagne que dans les Pays-Bas. Vous voyez sur ce dessin une petite société composée en partie d'Artistes qui se divertissent à une table placée en plein air. Je ne vous parlerai qu'en passant de l'exactitude de la perspective & du goût des édifices, que les Artistes de ce genre ont toujours mis en pratique pour montrer leur force dans ces parties de l'art. Je ne rapporterois pas même cette minutie, si les Allemands connoissoient toujours les Allemands.

Ensuite les morceaux de Conversation en adoptant les ajustements devenus à la mode, prirent

un air espagnol, & eurent en quelque sorte plus de gravité & de dignité. On connoît les tableaux d'un *Christophe* & d'un *Jean van der Laenen*, la plupart de ceux *d'Antoine Palamedes*, de *Coques Gonzalès*, & surtout les morceaux précieux d'un *Terbourg*, qui formoient des tableaux de famille. Puissent ces noms, assez familiers aux Connoisseurs, piquer la curiosité de ceux qui ne le sont pas, & les attirer dans les cabinets de Peinture pour y chercher des objets de comparaison! Les livres tout seul n'apprennent jamais à connoître les Maîtres.

 Quelques Italiens & quelques Flamands s'écarterent de bonne heure de l'usage de représenter les assemblées des honnêtes gens. Les Italiens traiterent des sujets si bas & si licencieux que Salvator Rosa les accabla des traits de la satire : les Flamands, avec *Teniers* & *le Duc*, s'attacherent à rendre des Corps-de-garde, des Tabagies,& descendirent enfin avec *Brauwer* & *Craesbecke*, a peindre les actions de la plus vile populace, les sujets les plus bas & les plus dégoutants. Genre de Peinture qu'aujourd'hui on ne sait ni trop déprimer ni payer trop cher. Tel est le charme de l'intelligence des couleurs & du beau faire, que les sujets nous attirent malgré nous. Si ces Artistes qui mettent le prestige par tout, avoient eu autant d'élévation dans l'esprit que de pénétration dans les finesses de l'art, s'ils eussent traité avec la même touche les passions
<div style="text-align:right">nobles</div>

nobles de l'ame, ils serviroient aujourd'hui de modele : l'Italien étudieroit avec fruit le Flamand, & le Flamand l'Italien. La bigarrure du coloris & la bassesse de l'invention, auroient été bannies tour-à-tour du domaine des arts.

Florent le Comte reprend le *Valentin* de n'avoir pas montré plus de discernement dans le choix de ses sujets que le *Caravage* son Maître. Ce n'est pas tant le choix que la foiblesse qu'il faut reprendre dans ce Peintre. On auroit plus d'indulgence pour lui s'il avoit pu attrapper la vigueur de la touche & la rondeur des figures de son modele.

Les Artistes François sont généralement fideles observateurs des bienséances: mais plusieurs affectent de donner une douceur extrême aux caracteres de leurs Amants. Par ce procédé ils manquent l'aimable ingénuité de la nature & tombent dans l'affetterie, dans la maniere, qui n'est jamais le langage du cœur. De ce caractere sont aussi quelquefois les Belles dans les fêtes galantes *de Jean-George Platzer*.

L'ingénuité, la naïveté, l'expression du sentiment qui plaît jusque dans les foiblesses de l'humanité, voilà l'ame de ces sortes de compositions, voilà ce qui est en droit de nous toucher.

Ce genre à sa source dans la société civile, ou dans les jeux d'une jeunesse exempte de soucis

foucis [n]. Les connoisseurs que la nature a doués du sentiment du beau, sont aussi sensibles aux impressions du naïf qu'à celles du sublime. C'est là le cas où l'extraordinaire imprime un air de grandeur au naïf. Les Anciens savoient apprécier l'un & l'autre.

Le Satyre de *Myron*, étonné à la vue de son flageolet, sujet dont nous avons déja parlé, les deux jeunes garçons de *Parrhasius*, représentés avec la franchise de leurs mouvements, ne nous offrent pas moins les élements du naïf, que lorsque le *Parmesan* place deux enfants aux pieds de l'amour occupé à façonner son arc. L'enfant qui est assis prend la main de l'autre & veut l'obliger à toucher l'amour. Cet enfant a peur du petit Dieu & se met à pleurer. Raphaël Borghini, dans son *Riposo*, fait la description de ce tableau, & le vante comme une composition admirable dans toutes ses parties. L'idée d'une composition admirable, nommée telle par un Critique judicieux, peint d'abord à notre esprit

le

[n] Gardons-nous de circonscrire ce genre dans des bornes trop étroites. Dans le grand tableau d'*Annibal Carrache*, représentant l'aumône de St. Roc, & dans une composition de *Daniel Gran*, qui a pour objet la charité de Ste. Elisabeth Reine de Hongrie, on voit des enfants qui considèrent l'argent qu'on vient de leur donner avec l'expression enfantine de la joie & de la curiosité. On voit dans un tableau de *Henri Martin Zorg* de la galerie de Salzdahlen, que l'expression du contentement & du mécontentement des Ouvriers de la vigne, a été susceptible d'une infinité de nuances du naïf.

le regard malin de ce Dieu, & nous fait concevoir que dans ce morceau la figure principale est plus attrayante que la plus belle des figures accessoires.

Les jolis enfants de *Boucher* nous appellent & nous font quitter sans regret ses figures chinoises. *Chardin* & *Jeaurat* ont heureusement rendu le naïf, en l'offrant dans l'ajustement moderne. Rien de plus précieux que l'air ingénu qui règne dans *les Adieux* de *Pierre*. Caractere dont les nuances imperceptibles sont bien plus difficiles à rendre, que les affections véhémentes. *Greuze* a ouvert une nouvelle école par le caractere de moralité qu'il a su donner à ses villageois. A ne juger de ses talents que par les deux compositions capitales, *l'Accordée de Village* & *le Paralytique servi par ses enfants*, que la Gravure nous a encore mieux fait connoître, on peut dire qu'il s'est élevé à la gloire des Peintre d'Histoire par l'expression des passions qu'il a su donner à ses personnages.

Chaque jour offre des événements de cette nature à l'Observateur attentif. Il faut, dirois-je volontiers à l'observateur d'un tableau, que le premier trait du caractere que vous voulez voir dans la nature, & rendre sur la toile, si vous êtes Peintre, soit gravé dans votre cœur. Boileau, dit M. le Duc de Nivernois [x], ne parle qu'à l'esprit & à la raison,

[x] V. Réflexions sur le génie d'Horace, de Despréaux & de Rousseau, par M. le Duc de Nivernois.

raison, parce qu'il n'a que que de l'esprit & de la raison. Il lui manquoit la sensibilité d'un Horace. Le Critique va plus loin, & croit que Boileau n'a jamais été amoureux *y*. En ce cas là, il n'étoit guere possible que Quinault put toucher Boileau: l'*Albane* n'y auroit pas mieux réussi.

La Fontaine a imprimé le naïf à ses *Contes*. Gessner, nous offre les attitudes ingénues de ses Faunes curieux, dans sa *cruche cassée*, & Jean Steen, nous représente la franchise des mouvement de ses figures dans ses précieux tableaux de société. La Fontaine & *Steen* se sont montrés avantageusement dans le style naïf, & Gessner, ce Peintre de la nature *z*, s'est distingué dans presque tous les genres.

 Préférer avec agrément
 Au tour brillant de la pensée
 La vérité du sentiment;

 c'est

y M. Freron dans son année littéraire, rapporte des raisons physiques sur la disette de sentiments qu'on remarque dans les ouvrages de Despréaux. V. le livre de *l'Esprit*, Discours III. Chap. I.

z Je ne connois guere de Poëtes parmi les modernes, dont la lecture puisse fournir plus de sujets aux Peintres. Le Paysagiste surtout y trouve une source féconde pour des compositions héroïques & champêtres. Ses poëmes sont des tableaux. Quelle naïveté dans l'expression, quelle franchise dans les mouvements de ses personnages! On lui a reproché d'être trop soigné dans les détails de quelques unes de ses compositions; mais ce défaut n'en est pas un pour le Peintre qui trouve l'objet représenté avec ses couleurs naturelles. Le reproche se réduiroit à ceci: que

c'est, suivant Chaulieu, le caractéristique de la Muse de la Fare son ami: que ce soit aussi la marque distinctive de tout Peintre de conversation.

Jean Steen exprimoit dans ses bons ouvrages, le plaisir selon les mouvements de joie qui l'animoit & qui chassoit les soucis de son ame. Une Promesse de mariage de sa main, sujet qu'il a traité plusieurs fois, renferme des beautés originales soit par la variété des objets, soit par le caractere qu'il a su donner à chaque personnage. Ici vous voyez la tendre retenue de l'Accordée, & la modestie virginale de ses compagnes: là les vifs desirs du Prétendu, entremêlés d'impatience sur les soins économiques des parents respectifs. Le plus souvent l'Artiste s'est arrêté aux événements de la vie la plus commune. Mais dans le morceau en question, sa composition ne se ressent point de sa vie déreglée: plein de son sujet, il a touché cet événement, auquel il prenoit un intérêt personnel, d'une maniere aussi vraie que pathétique.

Le curieux citera comme des productions de la premiere classe deux tableaux de ce Maître, dont l'un représente la *Cuisine du Carnaval*, l'autre la *Cuisine du Carême* [a]; & le Critique n'en fera mention

que Gessner est quelquefois parmi les Poëtes, ce que *Netscher* est parmi les Peintres.

[a] Dans le premier tableau, le Peintre a représenté les personnages fort gras, & dans le second extrémement maigres.

tion que pour montrer les écarts de l'Artiste par rapport au choix du sujet. Sur cet article, l'humeur joviale de ce Peintre, fournit souvent matiere à la Critique. Cependant on peut aisément l'excuser: cabaretier par goût, il peignoit les objets qui frappoient sa vue.

Mais qu'est-ce qui force l'Auteur ingénieux de la *Gouvernante*, de la *Toilette du matin* & de la *Mere laborieuse*, de descendre à peindre des servantes de cuisine & des marmitons? S'il suffit de rendre le naturel dans la représentation, sans égard à la dignité du modele, nous devons pardonner le choix du bas à de certains Flamands, & dès lors le goût que nous leur attribuons ne doit plus être un objet de notre censure [b]. Qu'il est difficile pour le

Peintre

Bartholomée Breenberg nous offre des oppositions plus agréables de cette nature, dans son tableau qui représente Joseph en Egypte, faisant distribuer du blé aux peuples pendant la disette; on no remarque la maigreur & l'exténuation que sur les visages des acheteurs. Cette belle composition, gravée par *Bischop*, se trouve à la galerie de Dresde.

[b] Ce goût n'a jamais été si universel dans les Pays-Bas, qu'il n'ait été désapprouvé par les Critiques sensés. Van Gool, en parlant de deux tableaux peints par *Philippe van Dyk* pour le Cabinet du Landgrave Guillaume de Hesse-Cassel, loue l'Artiste sur le choix de ses sujets. Le Peintre, dit-il, s'est écarté de ce moderne trivial & dégoutant; au-lieu de nous peindre des poissardes & des marchandes de légumes, il y a représenté des assemblées

hon-

Peintre & pour le Poëte de garder un juſte milieu [c] ! Il eſt vrai, on donne une ſorte de dignité à ces repréſentations : inſenſiblement la grave Cuiſiniere debout devant ſes fourneaux, prend un air de réflexion, comme un Hercule indécis s'il prendra le chemin de la volupté ou de la vertu. Auſſi dans les tableaux de ce genre la mode impérieuſe conſerve ſon autorité.

Nous ne deſirons que de voir bien rarement le portrait d'une perſonne de naiſſance ſous l'ajuſtement des gens du peuple : c'eſt ainſi que la gravure nous offre les portraits de deux jeunes Seigneurs ſous l'habillement de deux Savoyards, qui font danſer la marmotte. Laiſſons ces ſujets à un *Crœsbecke* & à ſes ſucceſſeurs : à l'exemple d'un *Nattier* [d], repréſentons une Belle ſous la forme d'une Venus qui attele des colombes à ſon char.

honnêtes où les figures, bien imaginées, ſont vêtues comme on l'eſt aujourd'hui. *Nederlantſche Schilders en Schilderesſes. T. I. p. 445.*

[c] *Eſt modus in rebus, ſunt certi denique fines,*
Quos ultra citraque nequit conſiſtere rectum.
Hor. Sat. I.

[d] *Explication des Peintures, Sculptures & Gravures de Meſſieurs de l'Académie Royale.* Paris 1751.

CHAPITRE XXX.

Eclaircissements historiques des tableaux de conversation des Ecoles Allemandes & Flamandes.

Gerhard van Zyl, qui s'est formé d'après van Dyk, appartient dans la classe des modeles les plus distingués des Peintres de conversation en petit. Se former d'après un *van Dyk* renferme l'idée accessoire de trouver des mains bien dessinées. *Terbourg* & *Netscher* traitoient aussi avec goût le portrait historié, ou conbinoient les portraits avec les tableaux de famille.

En vous parlant de *Netscher*, mon cher ami, je dois être bien sur mes gardes de ne pas faire naître contre moi le soupçon de la partialité. J'ai si souvent considéré avec transport les compositions séduisantes de ce Maître, que je pourois fort bien me laisser aller à cet enthousiasme, avec lequel quelques admirateurs des Anciens parlent de certaines Peintures antiques qu'ils n'ont pas vues. A la vue de ces morceaux précieux j'oublie que *Netscher* n'étoit qu'un Allemand. Quelle est la jeune Grecque qui n'eut voulu être l'originale de cette charmante personne qui touche le clavecin, & à qui l'Artiste a donné l'expression de la modestie & le caractere de la décence ? Le pere assis la regarde

regarde avec un air de satisfaction & l'écoute avec attention. Je ne me rappelle plus les accessoires de ce tableau de famille [a] : la figure principale attira seule toute mon attention. Une Mascarade de ce Peintre, est un de ses ouvrages le plus considérable.

Il faut que bien des Peintres de portrait ayent perdu absolument tout sentiment, puisque l'inspection des ouvrages de ces Maîtres ne peut pas leur faire abandonner les tournures gauches & les attitudes roides de leurs figures. Mais est-il si aisé de les abandonner, lorsqu'on en a une fois contracté la mauvaise habitude ? Je me rappelle un imitateur de *van der Werf*, qui ne voyoit dans son modele que l'extrême fini. Aussi l'imitation n'avoit-elle d'autre mérite que ce fini. La nature & l'art n'ont point concouru à la formation de ces sortes d'Artistes. Tel qui sait à peine dessiner & donner une attitude passable à une figure, s'errige en Peintre de conversation. Vous voyez des tableaux de famille où le froid Artiste à introduit des figures qui ne dénotent ni mouvement ni expression, où il ne s'est attaché tout au plus qu'à donner une certaine ressemblance aux visages. Produire un tout d'un bel accord par la correspondance des parties & la grace des positions, n'est pas au
pouvoir

[a] Ce tableau de *Netscher* se trouve à la galerie Electorale de Dresde.

pouvoir d'un homme qui, ne s'est pas apperçu dans ses portraits d'une seule figure, que les attitudes gênées sont désavouées par la belle nature & qu'elles détruisent toute illusion. Quelle possibilité alors de concevoir l'idée du beau & de la rendre dans la composition?

Un des morceaux les plus considérables qu'on ait dans le genre des portraits composés, c'est un tableau de *Terbourg*, qui représente au naturel près de soixante Plénipotentiaires assemblés au congrès de Munster pour la conclusion de la paix: l'estampe gravée d'après ce morceau par *Suyderhof*, peut donner une idée de cette fameuse composition. *Terbourg* & *Metzu* se sont rarement élevés au-dessus des sujets de la vie civile; mais sages dans leurs inventions, ils n'ont jamais blessé la bienséance. Sans doute nous serions charmés, que ces Artistes du beau fini eussent voulu ou pu offrir à nos yeux, au-lieu d'une couturiere Hollandoise, une Andromaque, occupée à des ouvrages de main au milieu de ses femmes, ou du moins qu'ils eussent représenté ces dernieres dans une action épisodique. Mais ces Maîtres, pour n'avoir pas traité des sujets élevés, n'auront-ils rien à nous apprendre, & des regards pénétrants jettés sur l'économie de leur manœuvre, seront-ils infructueux pour nous? Non. L'Artiste qui a reçu de la nature le talent de penser & de dessiner les petites figures dans le goût d'un

Raphaël

Raphaël, n'a pas lieu de rougir d'appartenir à cette école de la vérité *f*. Je dirai plus. Tel trait, tel fait d'un illustre personnage dans l'Histoire ou dans un Poëme, peut nous éblouir souvent par une certaine pompe, un certain côté brillant & n'être toutefois qu'un sujet aussi froid pour l'action principale d'un tableau, que pour celle d'une piece théatrale. Dans les morceaux d'un *Terbourg* ou d'un *Metzu*, un événement emprunté de la vie privée devient l'action principale d'un tableau sans nous choquer. L'art donne du prix à une chose qui en a peu par elle-même : l'Artiste, sans qu'il paroisse avoir de grandes prétentions, captive nos suffrages par le prestige de ses couleurs *g*.

Le pinceau de *Metzu* paroît avoir plus de moëleux, sans avoir plus de finesse que celui de *Terbourg*. *Metzu* semble être aussi plus original dans l'ordonnance de ses tableaux. Une chambre de femme en couche, & une jeune Personne portant

un

f De ce caractere est un tableau précieux de *Jean van Neck*, qui se trouve à la galerie de Dresde.

g Il ne faut pas s'étonner, si certains tableaux d'Histoire arrêtent si peu notre attention, & si au contraire nous ne pouvons détourner nos regards des demeures rustiques d'un *Teniers* ou d'un *Brouwer*. Boileau nous en dit la raison dans les deux vers suivants, nous n'avons qu'à appliquer à la Peinture ce qu'il dit de la Poësie :

Un fou du moins fait rire, & peut nous égayer :
Mais un froid Ecrivain ne fait rien qu'ennuyer.

un habillement de satin & faisant de la musique avec un Cavalier, sont du nombre des compositions capitales de ce Maître. L'on sait que les Flamands s'attachent généralement à rendre le caractere des étoffes: & *Terbourg* est à leur tête pour nuancer le satin. En ce cas où placerez-vous, pourez-vous me dire, la Cléopâtre de *Netscher*?

Je vous ramene insensiblement à des ouvrages de l'art que l'œil ne peut se lasser de comtempler, tant pour la vérité de la nature & la naïveté de l'expression, que pour l'intelligence du clair-obscur & la beauté de l'exécution. Je vous nomme des Artistes dont le beau burin d'un *Wille* a renouvellé & étendu la réputation. Vous voyez par ce préambule, que je n'ai garde d'oublier ni un *Gerard Dow*, ni un *François Mieris*, son Eleve. Nous ne nous astreindrons qu'à un certain ordre chronologique.

Je commencerai par *Nicolas Knupfer* [h], contemporain de *Gerard Dow*. A n'en juger que par le

[h] *Nicolas Knupfer*, né à Leipzig en 1603, s'établit à Utrecht où l'on rendit justice à ses talents. M. Winkler, Banquier de Leipzig, possède de ce Maître deux tableaux qui le font connoître avantageusement. Le premier représente Jesus-Christ devant Pilate qui se lave les mains, le second Solon qui dit au Roi Cresus entouré de ses richesses ces mots: *Qu'il ne faut donner à personne le nom d'heureux avant sa mort.* Ces deux tableaux, riches de composition, sont peints d'une couleur dorée & vraie, d'un dessin

le tableau de ce Maître qu'on voit à la galerie de Dresde, il avoit un talent décidé pour peindre les portraits de famille & pour en faire d'agréables morceaux de converfation. Dans le tableau en queftion on voit les parents, occupés à exécuter une Cantate: une aimable jeuneffe, met de la diverfité dans la compofition & remplit le vide des fcenes. Les derniers fites, cachés en partie par le feuillage frais qu'on voit devant une fenêtre, décélent une contrée agréable, & une porte ouverte qui donne dans les champs, avec des enfants nuds, indique la chaleur de la faifon. Une touche facile, jointe à une excellente fonte de couleurs, offre un beau fini qui, fans être auffi recherché que celui de *Gerard Dow*, prouve que l'Artifte a opéré d'une main libre. Ses Bacchanales font connoître fa force dans le coloris, particulierement dans le nud. Après cela confultez la chronologie pour décider s'il a eu beaucoup de devanciers dans cette manière foignée des tableaux de converfation, ou s'il ne fait pas époque lui-même dans une Ecole fameufe par les compofitions de ce genre? J'ai formé une collection de Peintures: mais l'inégalité des prix ne m'a jamais empêché de rendre juftice à la valeur intrinfeque des tableaux.

Ce deffin correct & d'une exécution facile. Vers ce tems fioriffoit en Italie *Jean von Lys* d'Oldenbourg, connu par un pinceau moëleux & des compofitions fpirituelles.

Ce genre fit bientôt des progrès. *Ary de Voys*, Eleve de *Nicolas Knupfer* & *d'Adrien van den Tempel* s'y diftingua; mais fa maniere & les objets de fon pinceau tiennent davantage de l'école du premier. Dans le tems que *Poelenbourg* imitoit heureufement le beau fini *d'Elzheimer* & l'harmonie particuliere de cet Artifte, dans fes petits tableaux, *Gerard Dow* qui venoit de quitter l'Ecole de *Rembrant*, réuniffoit au deffin le plus correct, à la couleur la plus féduifante & au fini le plus exquis, un faire, une exécution qui tient du preftige. La fituation de notre ame, particulierement dans les tendres affections, fe décele fouvent par les traits les plus délicats de notre vifage & par le jeu le plus léger des mufcles. L'expreffion la plus exacte de ces affections, qui dépend fouvent, & furtout dans les figures de jeuneffe, de quelques coups de pinceaux donnés avec des couleurs rompues, rend néceffaire en quelque forte le fini de l'exécution. Dans un tableau de *Dow* chaque figure exprime ce qu'elle doit exprimer. Il donne des traits gracieux & fini aux phyfionomies de jeuneffe, même dans les fujets pris dans la claffe du peuple. Dans fon fameux tableau qu'on voit à la galerie de Duffeldorf & qui repréfente un Saltimbanque fur fon treteau, vous appercevez des figures, dont les traits font fi fins qu'on n'en trouve pas toujours de tels dans les tableaux d'un genre plus élevé. Suivant le récit

de

de quelques Ecrivains, le fini de ce Peintre est outré; cependant on seroit bien fâché de perdre un seul trait de ce fini, l'Artiste ayant été toujours guidé par le jugement le plus solide. Tout est raisonné, tout est harmonieux dans ses tableaux, & la rondeur qu'il a su donner aux parties, détache les objets de leurs fonds & les offre à nos yeux comme dans un miroir. C'est ainsi que cet Artiste a employé le fini comme un moyen dont il résulte une fin plus noble. Dans *Gerard Dow* l'extrême fini cesse d'être l'ornement accidentel d'un tableau. Le détracteur des Flamands, comme ce détracteur des Pantomimes, ce Cynique ancien [1] s'écrie dans un transport involontaire: *Non! Ce n'est pas ici une représentation, c'est la chose elle-même.*

Mais parlons sincèrement. Les premieres productions dans le genre soigné de cet Artiste, ne sont pas toujours exemptes de cette sécheresse qui n'accompagne que trop souvent l'extrême fini, & qui entretient dans la médiocrité ces Artistes rampants qui cherchent l'essentiel de l'art dans un léché insipide. Cachons pourtant cette petite découverte à ces curieux qui n'amassent que des choses de grand prix: il ne nous sauroit guere gré de notre franchise.

Quand

[1] Il est question de Demetrius, du tems de Neron. Consultez sur cet objet la dissertation historique sur la Danse ancienne & moderne de M. Cahusac.

Quand nous parlons du fini, nous prenons pour modele, ce fini plein de vie d'un *Gerard Dow*, qui a su donner à chaque objet son caractere propre & répandre un accord parfait sur les parties.

Les objets agréables exigent plus de soin dans l'exécution, que le fracas des batailles, l'expression des combattants & l'éclat des armes. La lumiere haute du fer poli, par une dégradation trop douce des couleurs, paroîtroit sans force, même dans un *Gerard Dow*. Les touches du Maître doivent animer la composition.

Les petits tableaux, destinés à être considérés de près, ont les mêmes prétentions au fini de l'exécution.

Ce sont là les tableaux & les sujets que choisit de préférance le Hollandois, qui dans l'espace resserré de ses demeures ne peut pas former de vastes galeries. Peut-on blâmer le goût de l'Amateur, tant qu'il ne cherche pas à introduire dans la peinture une maniere exclusive, & qu'il ne prétend pas renfermer l'essentiel de l'art dans un fini apparent? Peut-on blâmer le Peintre, de ce qu'il se regle sur la façon de penser des habitants de son pays, tant qu'il ne porte point atteinte par un fini exagéré, au beau ton de lumiere ni à la liberté de la main? Transportez-le dans un autre climat, donnez-lui à décorer les demeures spacieuses de villes à moitié désertes: son génie s'agrandira avec

les

les édifices, il cherchera à exprimer la felicité des Maîtres de ces demeures dans les grandes compositions des galeries, & il aura recours à l'Allégorie pour peu que l'Histoire soit ingrate à lui fournir des sujets. De l'Ecole de *Gerard Dow* & de *François Mieris*, sortiront des *Luc Jordans* & des *Jean Lanfranc*. Le desir de louer les hommes puissants a métamorphosé bien des Poëtes: pourquoi n'opéreroit-il pas le même prodige sur les Peintres?

L'Artiste sans se proposer l'imitation exacte du fini de *Gerard Dow*, trouvera encore assez à apprendre dans les tableaux de ce Maître & dans ceux de son école. *François Mieris, Pierre van Slingelandt* & *Godefroy Schalken* paroissent ici sur la scene. L'extrême fini, d'une composition, fut-ce un tableau précieux de *Slingelandt*, pour peu qu'il fasse tomber le Peintre dans la roideur, poura offrir à l'imitateur un objet instructif de comparaison. Plus d'une fois *Slingelandt* à excité mon admiration: si je plains sa patience singuliere à finir ses sujets, je ne prétens point diminuer le mérite de son travail. Imitateur exact de la maniere de *Gerard Dow*, il a surpassé son Maître, si c'est là surpasser, dans la constance à finir scrupuleusement tous les accessoires, toutes les minuties que l'œil peut à peine discerner. Mais je crois qu'il lui a été inférieur dans l'accord des parties, par le soin qu'il prenoit

d'embellir les plus petits détails de ses tableaux par des couleurs trop vives. Peut-être les beaux tons de lumiere & la fonte des teintes qui régnent dans les tableaux de *Netscher*, m'ont rendu difficile dans ce genre. Je me rappelle toujours avec plaisir un morceau de *Mieris* qu'on voit à Manheim dans le Cabinet de l'Electeur. Il représente une jeune femme évanouie, entourée de son Médecin & de ses parents qui paroissent alarmés de sa situation. S'il est des tableaux parfaits, celui-ci mérite ce titre. Ordonnance, harmonie, exécution, vous y trouvez tout réuni. On sait d'ailleurs que *Mieris* a su s'élever à des sujets plus nobles que son Maître.

Plusieurs de ces Artistes se sont signalés à représenter des sujets de nuit & de différentes lumieres réunies dans un tableau ; mais aucun n'a mieux réussi dans ce genre que *Schalken*, troisieme Eleve de *Gerard Dow*. Au succès le plus heureux on peut ajouter un avantage fortuit. C'est que les défauts de cet Artiste, tant par rapport au choix du modele que par rapport à la correction du dessin, ont trouvé grace aux yeux des curieux, en faveur de la force de son clair-obscur, de la beauté de ses drapperies, de la vérité de ses étoffes & du beau fini du tout-ensemble. Ces avantages attirerent dans son Ecole un Artiste meilleur dessinateur que lui, c'est *Charles de Moor*, autre Eleve de *Gerard Dow*.

Schalken

Schalken ne choisissoit pas volontiers la triste lumiere de la lampe, pour donner, à l'exemple de *Teniers*, un aspect effrayant à la grotte où St. Antoine étoit exposé aux petites malices des Démons, ou pour faire entrevoir, dans les antres des Sibylles & des sorcieres, des réduits plus obscurs encore. Le plus souvent il peignoit des sujets éclairés par la lumiere vive d'une bougie & d'un flambeau. Il nous a montré la Madeleine en pleurs, éclairée d'une lumiere de lampe. Dans un de ses tableaux de la galerie de Dusseldorf qui représente les cinq Vierges sages & les cinq Vierges folles, il a multiplié la lumiere, pour montrer les tons du clair-obscur, la fonte des couleurs & l'apparence des contours, sans nuire toutefois à l'effet de la lumiere principale.

Quand l'Artiste créoit, d'un pinceau piquant, des grottes agréables pour y faire reposer les Nymphes, & des lieux de rafraîchissement pour servir de bain aux Bergeres, il faisoit circuler la lumiere du soleil par quelque ouverture, & il cherchoit, à l'envi de la nature, à éblouir l'œil du spectateur en produisant sur un bijou quelque effet singulier. Rien ne prouve mieux combien il avoit étudié ces effets divers qu'une Vénus endormie, où la lumiere du jour dispute de clarté à la lueur d'une bougie.

Dans les lumieres de nuit, les Peintres observent la rougeur plus ou moins vive de la flamme,

selon qu'elle émane d'une lampe, d'une bougie ou d'un flambeau, & selon l'effet qu'elle produit sur les reflets, les ombres & les couleurs propres du corps ombré. Par cette opération ils trouvent une plus grande pureté de couleur dans les objets contigus que dans les objets éloignés, & affoiblis par les vapeurs dans l'air. Et même l'affoiblissement des objets, suivant que la scene du tableau est placée dans un champ libre, ou dans un endroit enfermé, reçoit du plus ou moins d'étendue des vapeurs, le dégré de vraisemblance & de persuasion qui met le prix à la composition. On conçoit que le Peintre, pour produire ces oppositions des couleurs & ces effets du clair-obscur, a des difficultés sans nombre à vaincre.

Schalken, par la magie des couleurs a heureusement surmonté ces difficultés. En un mot ce Peintre étoit original dans les morceaux de nuit. Je doute que *van der Werf*, dans un de ces fameux tableaux qu'on voit à Manheim dans le Cabinet de l'Electeur & qui représente un jeu d'enfants à la lueur un peu vive d'une chandelle, surpasse Schalken à rendre les effets piquants de la nature. Les sectateurs *de van der Werf* me passeront-ils cette remarque?

Pour donner une idée des tableaux de ce genre, j'ai voulu m'arrêter un peu plus sur *Schalken*, comme le Peintre le plus industrieux dans les morceaux de

de nuit. Si je n'avois pas eu ce deſſein, il ſuffiſoit de vous faire connoître ſous un autre point de vue, le Peintre du Concert, du Médecin auprès d'un malade, de la Mere qui réprimande ſa fille, & d'autres morceaux vantés par les Curieux.

C'eſt vers ce tems-là que parut avec le plus grand éclat *Adrien van der Werf*; il ſortoit de l'Ecole *d'Eglon van der Neer* [k] qui ſemble s'être formé d'après *Gerard Terbourg* par rapport à ſes tableaux de converſation. De la ſphere des Peintres de genre, il s'éleva à la hauteur des Peintres d'Hiſtoire, & la généroſité du Prince à qui il avoit conſacré ſes talents par prédilection, l'encourageoit dans toutes ſes entrepriſes. Nous admirons dans cet Artiſte l'inſtinct de la nature, le bon goût de deſſin, l'intelligence des drapperies, ſoit dans l'ordre des plis, ſoit dans l'expreſſions des étoffes, & la liaiſon de l'enſemble. Mais ſont-ce là les ſeules qualités qui lui ont attiré l'attention des Amateurs? Chez la plupart n'eſt-ce pas plutôt l'extrême fini qui a la plus grande part à cette eſtime? C'eſt à vous, mon ami, à décider la queſtion, vous qui connoiſſez les différents mobiles des Amateurs, & qui ſavez combien peu reſſemblent à Nathanaël Flink.

[k] *Eglon van der Neer* s'eſt acquis de la réputation par ſes Payſages d'un beau fini & par les jolies figures dont il les a embellis. Voyez ce que nous en avons dit au Chap. XXVIII.

Flink. Qu'il me soit permis ici de faire mention d'un Connoisseur si éclairé, dont les jugements ont toujours été si utiles à *van der Werf*.

Je passerois volontiers sous silence le froid de sa couleur qui règne dans plusieurs de ses tableaux & les carnations d'yvoire qu'on lui a tant reprochées, s'il n'étoit pas contagieux pour bien des imitateurs qui, pour rendre le précieux fini de leur modele pouroient manquer d'indiquer sous la peau le jeu des muscles & la circulation du sang, en un mot qui pouroient négliger l'usage essentiel des demi-teintes. Combien de fois ce fini, cherché avec tant de peine & ce poli, fruit d'un travail opiniâtre, ne détruisent-ils pas la vivacité de l'esprit & la vigueur du génie?

L'Ecole de *Gerard Dow*, se maintint en réputation, par les compositions de *Guillaume Mieris*, fils de *François*. Il savoit choisir avec succès des sujets nobles, & suivre les conseils d'un Amateur éclairé & d'un Mecène généreux, de *Pierre de la Court*. Je crois même avoir vu la Vénus de Médicis que l'Artiste a eu l'adresse de subordonner heureusement dans son tableau. Les Curieux goûtent les sujets bas de ce Maître, ainsi que les tableaux de ce genre de *van Tol*, sans toutefois se trouver dédommagés de la perte des anciens Maîtres de cette Ecole. La science numismatique, a

enlevé

enlevé à la Peinture *François Mieris* le jeune, & je le pardonne à la science numismatique.

Vers ce tems-là *Gerard Hoet* parut faire revivre la maniere de *Poelenbourg*, dans laquelle un *Daniel Vertangen* & un *Jean van Haensbergen* s'étoient fait un nom. Pour perpétuer le genre des morceaux de nuit, *Schalken* réveilla non seulement le penchant naturel d'*Arnold Boonen*, qui le communiqua à son tour à *Corneille Troſt*, mais encore, comme on l'a remarqué, il excita l'émulation de *Nicolas Verkolie*[1]. Pour se former une idée plus nette de ces Peintres, ainsi que d'autres Artiſtes modernes, il faut conſulter van Gool, ou Deſcamps.

Je ne remarque dans l'ordre ſucceſſif que quelques uns des Flamands les plus ſoignés, dont les Curieux cherchent avec tant d'empreſſement les ouvrages dans les cabinets. Cette petite digreſſion n'eſt peut-être pas ſuperflue pour ceux-même que l'étude plus importante des écoles d'Italie, n'empêche pas de connoître d'autres écoles. La partie critique de ces Réflexions ne ſauroit être approuvée par ceux qui ont le goût excluſif.

Cependant qu'eſt-ce qui empêche la Hollande de produire encore des Peintres de ce mérite? Le vol

[1] Le tableau de St. Pierre qui renie notre Seigneur, de *Verkolie* le jeune, eſt très-connu. J'en conſerve le deſſin qui eſt lavé à l'encre de la Chine & qui eſt de l'année 1707.

vol inégal des Artistes sortis de l'école de *van der Werf*, est connu. *Douwen* le jeune ne manquoit pourtant pas de talent : mais bientôt l'esprit de paresse étouffa le génie d'invention. Et comment? C'est que non seulement les Marchands de tableaux guidés par des vues d'intérêts, s'adressoient à un *Douwen*, à un *van der Schlichten* [m], à un *Abraham Carrée* & à d'autres Peintres, faits pour produire de leur fonds, voulant avoir des copies précieuses de leurs mains; mais encore les Amateurs de la Peinture avoient recours à eux pour le même objet, dans le dessein de réparer en quelque sorte la disette des tableaux originaux.

Un abus succéda à l'autre : au goût des bonnes copies se joignit la mode de former des collections de dessins. Un Plutus protecteur força souvent le Peintre de convertir le pinceau en crayon.

Il est vrai, les dessins ont une valeur réelle. Ce premier feu avec lequel l'Artiste exprime sa pensée, rend les dessins aussi utiles qu'agréables : rien de plus instructifs pour l'Eleve que les changements, ou les corrections que le Maître fait dans ses premieres idées jettées sur le papier. Vous trouvez de

[m] *Van der Schlichten* a fait nombre d'excellentes copies d'après *van der Werf* pour M. le Baron de Sickingen Ministre de l'Electeur Palatin. On trouve moins d'esprit dans les ouvrages de son invention que dans ces copies.

de ces fortes de corrections que les Italiens appellent *Pentimenti*, repentirs, dans les deſſins du *Parmeſan*, gravés dans le goût du crayon par *Arthur Pondt*: & qui n'aime à comparer les différentes épreuves, après leurs changements, de ce Payſage de *Rembrant*, dans la maniere d'*Elzheimer*? Mais les Grands Maîtres s'en ſont-ils tenus là? Fixés au ſimple deſſin, ſe ſont-ils bornés, comme *la Fage*, à ne *vivre que la vie du Deſſinateur*. Tâchons plutôt de ſuivre l'Artiſte dans la filiation de ſes penſées, & de paſſer avec lui du deſſin à la Peinture. Les collections de cette nature ſervent à exciter l'enthouſiaſme des autres Artiſtes; mais la fin de leurs travaux, doit être la Peinture & la Sculpture. A moins de cela, les arts ſont à la veille de leur décadence.

Dans le Chapitre ſuivant, je vous rappellerai un tableau qui ſe trouve dans ma collection.

CHA.

CHAPITRE XXXI.
De l'embellissement des sujets, & particulierement des Tableaux de famille & de conversation.

Jettons en esprit nos yeux sur cette Marine peinte de main de maître; promenons nos regards sur ce rivage de la mer, où le Marchand actif, l'émule du superbe Phénicien, échange les productions de son pays pour les richesses de l'étranger. L'amour du gain lui a fait abandonner les rives paternelles, & confier sa vie & ses biens à un élément qui n'est borné que par l'horizon. Un tapis de Turquie, relevé de couleurs bigarrées, mais artistement assorties, est étendu sur des coffres qui renferment ces trésors immenses. Assis sur un balot, le possesseur de ces richesses promene ses regards d'un air en apparence satisfait sur les marchandises qu'il vient d'échanger. Il semble calculer le profit infaillible, & balancer l'intérêt certain qu'il tirera des besoins factices de l'Européen. Pendant ce tems le matelot & l'esclave sont en action: le chameau docile s'agenouille pour recevoir un nouveau fardeau, d'un être souvent plus tourmenté, plus malheureux que lui. Un Turc & un Maure debout & d'un air grave, montrent par leur attention à tout ce qui se passe autour d'eux qu'ils prennent

le

le plus vif intérêt au marché qu'on vient de conclure. Le foin d'égayer la scene est confié à quelques pauvres animaux : un chien se démene contre un singe attaché & veut lui disputer la possession du tapis & les faveurs du Maître. A gauche vous voyez un âne débarassé de son fardeau, qui broute tranquillement l'herbe que les ardeurs du soleil ont épargné. Dans le lointain vous appercevez des Navires qui, comme dit le Poëte : *Volent, sur les ailes de l'intérêt, aux rives lointaines.*

A l'inspection de ce tableau, ne croyez-vous pas trouver un *Weeninx* ? Non, mon ami, c'est un *Berghem*. Vous ne perdez rien au change.

Mais ce sujet n'étoit-il pas susceptible d'être annobli, & digne ensuite d'être placé parmi les tableaux héroïques ?

Dans les sujets d'un genre plus élevé, l'Artiste représentera le Sauveur d'un citoyen le front orné de la couronne de chêne, & le Libérateur d'un camp, ou d'une ville, décoré de la couronne d'herbage. Ami de l'humanité il donnera le dernier rang à la couronne de laurier " dont il parera le front du conquérant. Je vous avoue même que

dans

" *Graminea autem corona nulla plane nobilior fuit ; gemmatae, aureae, vallares, murales, civicae, triumphales. post hanc fuere.* Plinius, *L. XVI. c. 4.* Guischardus *de triumphis antiquis.*

dans un genre de peinture moins élevé, dans un port de mer d'un Jean *Lingelbach* ou d'un *Thomas Wyk*, je ne pourrois voir sans émotion l'expression de la joie & de la reconnoissance, empreinte sur la Physionomie d'un esclave rendu libre, & le caractere du sentiment & de la satisfaction, marquée sur le visage de son généreux libérateur. Dans ces derniers tems, je ne sache point d'exemple qui nous rende l'humanité universelle plus recommandable, que le récit de la délivrance & de la reconnoissance de Topal Osman [o]. Sujet, assez touchant par lui-même pour échauffer l'imagination de l'Artiste.

Mais veut-on que le tableau manifeste le goût de l'antiquité, les ajustements & les mœurs des Athéniens, que l'Artiste devienne Peintre d'histoire & nous offre un Socrate qui délivre Phédon de l'esclavage. Il conservera le rivage de la mer. Par une licence pittoresque, il lui sera permis de placer la scene qui avoit été proprement à Athene, dans le bourg de Pirée attenant à la ville & dominant sur la mer. Phédon assis sur le seuil de la porte de son maître, intéresse Socrate à son sort par les traits touchants de sa Physionomie. Par un regard détourné le sage attendri fait connoître son intention

[o] V. Pour & Contre de M. l'Abbé Prévôt T. II. N. LXX. & surtout les voyages de Hanneway.

tion à Cébès. Celui-ci se sépare des autres disciples & conclut un marché qui fait goûter à Socrate les fruits d'une sagesse fondée sur l'humanité. Dans cette circonstance ainsi que dans d'autres semblables, je ne répete que le précis de l'histoire: c'est à l'Artiste à choisir pour son tableau l'instant le plus convenable *p*, & à rester fidele à l'unité de l'action.

Les Peintres de Perspective & d'Architecture, les *Ghisolfi* & les *Panini*, nous offrent les ruines de l'antiquité avec des agréments, auxquels il faut que nous rendions justice. Ils animent leurs tableaux de figures en action: ici nos acteurs considèrent un tombeau, là une inscription ou un vase. Ailleurs ces Peintres nous représentent des voyageurs curieux qui s'entretiennent avec leur guide. Ceux-ci placés à une certaine distance, nous apprennent par la vivacité de leurs gestes, qu'ils se montrent les uns les autres de certaines curiosités. Ce stratagême sert à lier naturellement les grouppes. Un des premiers soins du Paysagiste, ainsi que de tout Peintre quelconque, est de placer ses figures de maniere, qu'elles se trouvent dans un rapport harmonieux, & qu'elles ne fassent que des gestes motivés.

p Par rapport au choix de l'instant le plus favorable pour un trait d'Histoire, on peut consulter le *Traité de la Peinture de Richardson* Tom. I. p. 41.

motivés. Dans un Paysage *du Poussin*, gravé par *Louis Chatillon*, on voit les deux principales figures la vue tournée du même côté. A un examen plus exact de ce morceau, on trouve qu'elles regardent un serpent qui fuit au haut d'une coline.

L'Artiste ne nous forceroit-il pas d'accorder notre estime à son art, s'il rappelloit quelquefois à notre esprit le souvenir des grands hommes de l'antiquité: s'il nous représentoit un Cicéron, qui découvre le tombeau d'Archimède: S'il nous offroit un Marius, au moment qu'il dit ces fameuses paroles à l'Officier de Sextilius qui lui fit défendre l'entrée de l'Afrique: „Mon ami, dis à Sextilius, que „tu as vu Marius fugitif assis sur les ruines de „Carthage."

Ceux qui savent l'Histoire gagnent à ces sortes de représentations, & ceux qui ne la savent pas n'y perdent rien. Autrement un Peintre n'oseroit jamais représenter dans un naufrage l'aventure de ce Philosophe Grec qui, voyant des figures géometriques tracées sur le sable du rivage, jugea que la terre sur laquelle la tempête venoit de le jetter, étoit habitée par des hommes policés. La représentation de cette histoire aura toujours le mérite d'un embellissement ordinaire pour celui qui ignore le fait, & pour peu qu'il étende ses connoissances historiques, il saura gré à celui qui aura enrichi son tableau d'un trait d'Histoire.

Je ne désaprouve pas un *Pierre de Laer*, un *Philippe Wouverman*, ou un *Marco-Ricci*, lorsque ces Artistes estimables font contraster la vue d'un bois agréable, avec l'aspect effrayant des brigands qui pillent les voyageurs. Mais quelle noble sensation ne fait pas sur moi, l'histoire de Marguerite d'Anjou, femme de Henri VI. Roi d'Angleterre. Cette Princesse après avoir perdu la Bataille d'Exham, s'est refugiée à pied dans l'épaisseur de la forêt voisine, avec le Prince Edouard son fils, âgé de huit ans. Dépouillée par des brigands, elle s'échappe de leurs mains pendant qu'ils se battent pour le partage de ses joyaux, &, voyant le jeune Prince, prêt à tomber de foiblesse, elle le prend dans ses bras & continue sa route. A peine se croit-elle hors de danger, qu'elle rencontre un autre voleur qui vient à elle l'épée à la main. Dans cette extrémité la Reine prend une résolution digne de son grand courage, & dit au voleur, en lui présentant le jeune Prince: „Tiens, mon ami, „sauve la vie de ton Roi." A ces mots la férocité & la rapacité de cet homme se convertissent en surprise & en respect. L'Histoire détaille ce que la Peinture ne sauroit exprimer dans un seul tableau: le Prince est sauvé. Mais aussi dans bien des sujets historiques, on n'est pas borné à un seul tableau. Le triste sort du Palatinat remplit tout un appartement dans le château Electoral de Bensberg près de

Dusseldorf, & la maniere dont ces sujets historiques sont traités atteste les talents d'un *Antoine Pellegrini*.

Cependant n'est-il pas à craindre que l'histoire moderne, comparée à l'histoire ancienne, ne soit trop ignorée, & que l'Artiste ne traite des sujets, inintelligibles pour la plupart des spectateurs? Assurément, mais une ignorance, à laquelle il est si facile de remédier, mérite-t-elle de donner du poids à une objection? Au reste cette objection ne concerne-t-elle pas également les nouveaux sujets de Peinture par lesquels le Comte de Caylus a voulu étendre le cercle des arts & simplifier les redites des mêmes modeles? Cet inconvénient est le sort qui attend tous les sujets historiques traités pour la premiere fois. Comptez depuis la statue qu'on a nommée la *paix des Grecs*, & sous laquelle on a reconnu Papiria, qui veut savoir de Papirius son fils les secrets du Senat, jusqu'aux amours de Renaud & d'Armide, & vous sentirez la vérité de mon assertion. Le fait parut d'abord nouveau, & le premier Artiste qui traita ce sujet fournit un modele à son successeur; la main habile de l'ouvrier, en répandant la gloire de son ouvrage, faisoit connoître en même tems un trait d'Histoire.

Je demande si la plupart des *van der Meulen*, sans l'explication qui les accompagne, seroient fort intelligibles pour ceux qui ne connoissent pas bien l'Histoire

l'Histoire de Louis XIV ? Et qu'est-ce qui empêche qu'on n'en fasse autant par rapport aux tableaux qui retracent les vertus militaires & civiles des illustres maisons ; qu'est-ce qui empêche les peres de laisser à leurs enfants des monuments de leur intrépidité dans les dangers, de leur fidélité pour leur Prince & de leur amour pour la patrie ? Prenez pour sujet de votre tableau le moment de la bataille où un Maréchal de Foix, & où un Sebastien Reibisch, forment de leurs corps un rempart à leurs maîtres, & sauvent la vie au péril de la leur, l'un au Roi François I, & l'autre au Duc Maurice de Saxe, ou choisissez le trait d'Histoire d'un Froben qui, en obligeant son Maître, Fréderic Guillaume Electeur de Brandebourg, de changer de cheval, s'expose à un danger imminent. Peut-on produire des tableaux de famille plus intéressants !

Les actions vertueuses des Modernes méritent tout aussi bien que celles des Anciens de recevoir des mains des Beaux-Arts une récompense, propre à exciter l'émulation de la postérité. Quelle occupation pour l'esprit de contempler un sujet cent fois rebattu ! Une grande Princesse aussi connue par la sagesse de sa conduite que par son amour pour les Beaux-Arts, vient de nous donner une leçon sur cet objet par la distinction qu'elle accorde aux monuments de nos jours : la Reine d'Angle-

terre n'a pas trouvé de plus dignes ornements pour décorer un de ses châteaux de plaisance, que les statues de marbre des plus grands hommes qui ont illustré la nation. O mon ami! souhaitez avec moi que tous les sujets, ceux-même que l'Artiste tire de la vie ordinaire, s'il borne là son essor, puissent renfermer une certaine utilité morale, & faire naitre dans notre ame ce sentiment agréable qu'excite en nous la représentation d'un drame! Les plaisirs des sens peuvent être ramenés aux idées les plus nobles.

„A quoi bon feindre?" demande M. l'Abbé Batteux, & voici comme il répond. „C'est pour „mettre devant les yeux des exemples d'une per- „fection telle, qu'on ne la trouve point dans les „exemples réels de la société, ni de l'histoire."

Laissons le sens de M. Batteux dans toute son intégrité! Gardons-nous seulement de négliger les exemples réels que nous fournissent la société civile & l'histoire politique. Tâchons de relever ces exemples pour servir de modeles à la postérité, ou à la famille qui y prend un intérêt particulier; cherchons à faire des partisans à la vertu, soit que nous l'exposions à la méditation des hommes en général, soit que nous l'offrions à la réflexion des sociétés en particulier. Songeons à ne pas trop nous ravaler nous-même, &, au-lieu de rester

d'éter-

d'éternels admirateurs du fabuleux & de tirer vanité d'avoir approfondi le sens des fables, replions nous sur nous mêmes & prenons confiance en nos propres forces. Gardons-nous bien d'éteindre dans notre ame cette étincelle d'un feu divin, qui nous embrase de l'amour des choses honnêtes; loin de montrer un respect aveugle pour les modeles de la fiction, suivons le sentiment intime qui nous fera atteindre plus surement à notre but. Voulez-vous des exemples récens de bienfaisance, je n'ai qu'à vous nommer mes amis de Hambourg *?* Sans méconnoître les agrémens de la fable, osons l'envisager selon son véritable usage : qu'elle nous amuse quelquefois par les charmes de ses fictions, mais qu'elle ne nous empêche point de représenter les actions de nos contemporains dans toute leur vérité, qu'elle ne nous écarte jamais des modeles réels. Par ces modeles, nous pouvons rendre la vertu aimable dans des exemples pour ainsi dire palpables depuis le palais superbe du souverain jusqu'à l'humble demeure du sujet.

Les tems héroïques, écrit le Comte de Bussy au Pere Bouhours, est une expression qui fait honte à nos tems: j'y mettrois les tems fabuleux. En

q Après le bombardement de Dresde, plusieurs particuliers, envoyerent des sommes considérables à l'Auteur de ces *Réflexions*, pour être distribuées à ceux qui avoient perdu tous leurs biens.

effet un Gaston de Foix, un Chevalier Bayard, un Prince Eugene & une infinité d'autres grands personnages des tems modernes, ne pouroient-ils pas figurer à côté des Héros de l'Iliade? Un Homere auroit-il fait difficulté d'embellir son Poëme de pareils caracteres? Non certes, ou Homere n'auroit pas été Homere: mais le Poëte, avant de les faire agir, en auroit fait des demi-Dieux. Les derniers moments d'un Bayard, lorsque, blessé à mort & appuyé contre un arbre, autour duquel on a pratiqué un pavillon, il recueille ses forces pour regarder le Connetable de Bourbon qui plaignoit le fort du Chevalier, & pour dire au Prince ces paroles: *Ce n'est pas moi qu'il faut plaindre, Monseigneur, je meurs pour mon Prince & pour mon Pays: mais vous, Prince du sang de France, vous qui portez les armes contre votre Roi & votre patrie,* n'offrent-ils pas le sujet le plus noble pour un tableau [y]. Le Peintre ne peut-il pas représenter

Bour-

[y] Il paroît une Estampe gravée en maniere noire par *Guillaume Pether* d'après le tableau original *d'Edmund Penny* qui représente un autre trait de la vie de Bayard & qui n'est pas moins pathétique que celui que rapporte mon Auteur. Le Peintre a choisi l'instant où le généreux Chevalier, rend aux deux filles de son hôtesse les deux mille pistoles qu'il avoit reçues pour garantir la maison du pillage après la prise de la ville de Bresse. Ce sujet, traité avec une noble simplicité, fait honneur au Peintre & au Graveur. En général les Anglois qui ont fait en si

peu

Bourbon, frappé des paroles du Chevalier sans reproche, avec cet air de réflexion, qui caractérise un Hercule, lorsqu'en suspens entre le vice & la vertu, il recueille toutes ses pensées ? *Paul Veronese* n'a pas fait difficulté de se peindre entre ces deux êtres dans un tableau de la galerie du Duc d'Orléans.

Mais quoi ? Faut-il avant tout que le Poëte garantisse la vertu & le héros à la postérité, faut-il qu'il imprime l'immortalité aux actions louables, dont le simple récit doit réveiller le sentiment & échauffer l'Artiste imitateur ? Les historiens parmi les modernes ignorent-ils l'art d'énoncer avec grace les qualités des héros : obscurcissent-ils par la fumée des louanges, ces traits forts, ces traits caractéristiques qui sont seuls capables d'exalter l'imagination de l'Artiste, d'enflammer son génie & de lui faire enfanter des ouvrages, conformes à la noble simplicité des Anciens & dignes de l'admiration d'un siecle aussi éclairé que le nôtre ? Si, au-lieu de la représentation simple du fait, vous

avez

peu de tems des progrès si rapides dans les arts relatifs au dessin, se distinguent surtout par le choix de leurs sujets, & par l'expression naïve de la nature. Les productions des Graveurs de cette nation, ne contribuent pas peu à répandre la réputation de leurs Peintres. Rien ne fait plus la satire du goût efféminé des François d'aujourd'hui, relativement aux arts, que les ouvrages inconséquens ou licencieux de la plupart des Graveurs d'à présent.

avez recours à une exposition triviale de l'Allégorie, vous pourez bien, par les charmes de l'invention poëtique & pittoresque, captiver l'attention & donner quelque occupation à l'esprit, mais par les ornements exceſſifs dont vous chargez l'action capitale, vous laiſſez le cœur froid & oiſif. Tandis que ſouvent une Allégorie ſimple, claire & reçue ſeroit capable d'expliquer l'hiſtoire qui domine le ſujet, & d'appuyer la propriété d'un attribut. C'eſt à la ſagacité à choiſir, & lorsqu'elle choiſit, c'eſt à la prévention à ſe taire.

Mais cette conſidération me conduit trop loin. D'abord la pratique de la maxime que je prêche ne convient qu'aux morceaux de famille des Grands. Pour ne pas manquer mon but, je vais donc baiſſer d'un ton mon diſcours. Peut-être le même événement, ſous des objets élevés, perdroit réellement, ce qu'il gagneroit avec des objets, ou des perſonnes d'un ordre inférieur. Je vais, mon cher ami, vous préſenter un exemple de ce que j'avance ici.

Le luxe le plus recherché préſidoit au repas que la Reine Cleopâtre donnoit à Marc Antoine, repas dans lequel, en avalant cette précieuſe perle diſſoute dans le vinaigre, elle diſſipa d'un ſeul coup autant de richeſſes que ce fameux Romain avoit dépenſé pour elle. Quel vaſte champ direz-vous, pour la touche facile d'un *Gerard Hoët* &

pour

pour le pinceau brillant d'un *George Platzer*, celui-là par le rapport harmonieux des teintes, celui-ci par le jeu frétillant des couleurs! En effet ces deux Artistes qui ont traité l'un & l'autre ce sujet, l'ont fait chacun dans la maniere qui lui est propre. Mais c'est tout : il n'ont rien exprimé pour le sentiment. Dans un tableau, un fait qui ne décele que la vanité ne dit rien à l'ame. Ce n'est aussi que la vanité qui domine dans une saillie toute semblable du Chevalier Thomas Gresham, s'il est permis d'emprunter le récit d'un événement d'un conte populaire [s]. La singularité du fait donne une sorte de relief à cet homme si riche, à ce Négociant si zélé pour la gloire de sa nation: pour une Reine d'Egypte cette ostentation est trop petite. Sire Thomas ne montre pas moins de faste que Cléopâtre La Reine insulte à son convive: le Négociant ne se propose point d'autre but. Pour humilier l'arrogance de l'Ambassadeur d'Espagne le Marchand anglois l'invite à un repas, dont les dépenses doivent surpasser les revenus d'un jour du Roi d'Espagne & de tous les Grands du Royaume. Dans ce banquet paroît aussi une perle d'un prix inestimable, & cette perle est dissoute pareillement

avec

[s] Jean Ward, auteur de la vie de Gresham, doute de la vérité du fait, & montre que le fondateur du College de Gresham savoit mieux employer ses richesses. Bibliothéque Britanique Tom. XVII. p. 75.

avec tout l'orgueil oriental. Le Ministre espagnol, témoin de ce trait d'un luxe recherché, est frappé d'étonnement. Dans la même circonstance, Antoine ne manifeste pas moins de surprise. Avec les mêmes sensations, le Romain seul paroît sans caractere. La surprise de l'Espagnol n'a rien d'extraordinaire; mais celle du Romain ne ressemble à rien: on devoit s'attendre que les yeux du Maitre de la moitié du monde seroient accoutumés de voir des gains & des pertes bien plus considérables.

Mais laissons là des folies qui sont de nature à n'être pas contagieuses! Cherchons les monuments des vertus pratiques de la vie ordinaire, pour en orner les tableaux de conversation de la classe civile. Les vertus obscures, pouroit-on m'objecter, ne sont intéressantes que pour l'homme du commun: cette objection ne seroit pas capable de me faire abandonner ma thèse. Ceux qui connoissent le train du monde savent fort bien que nous ne dépendons que trop souvent de ceux qu'on nomme les gens du néant, parce qu'ils ont l'oreille des hommes puissants: nous ne saurions donc prendre trop de soin d'élever l'ame des petits, afin que l'utilité rejaillisse sur les Grands.

Je ne parle pas maintenant des Peintures de conversation du genre noble, pour les opposer, suivant leur dignité, aux tableaux d'histoire du style élevé:
plu-

plusieurs assemblées solemnelles des Etats de Hollande, peintes par ordre de la République, offrent des exemples estimables de ce genre. Mon zele se borne à faire donner la préférence aux sujets, qui parlent au cœur & qui font naître la réflexion dans l'esprit des enfants à la vue des peintures qui représentent des actions de bienfaisance & de magnanimité des peres. En un mot je voudrois qu'on donnât plus d'élévation aux tableaux de famille, & même aux simples morceaux de conversation. L'art y gagneroit des Peintres de portraits historiés.

Le Héros Bourgeois paroît inconséquent à quelques uns pour la tragédie: mais il s'en faut bien qu'il le soit, dès qu'il nous offre le tableau des malheurs domestiques. Tel est le sentiment de Diderot, tel est aussi celui de Jean Elie Schlegel qui, avant le Critique François, avoit divisé la tragédie en héroïque & en bourgeoise. Quelle preuve plus convainquante que ce genre nous intéresse, que la Miss Sara Sampson d'un Lessing? Or si, comme je crois, les tableaux de conversation dans la Peinture sont les pendants des pieces comiques du Théatre: ils peuvent tout aussi bien, que la comédie sérieuse, nous offrir d'une maniere intéressante les vertus graves & les devoirs austeres des hommes. Que la Peinture fasse naître ou un Destouches ou un Diderot! — Ainsi l'action vertueuse d'un honnête citoyen

citoyen, traitée avec art dans un tableau de famille, sera plus intéressante pour les parents, que toute autre représentation où les figures sont dans l'inaction. Si le vicieux en contraste avec le vertueux fortifie encore l'émotion, le tableau est parfait.

Je suppose en ceci, qu'on aura le même motif qui avoit porté un du Verrier à avoir le buste de son ami Boileau de la main de *Girardon*. Nous ériger nous-même ces monuments, ce seroit flatter notre vanité, & paroîtroit aussi absurde que la manie de plusieurs Romains qui, pendant un tems se faisoient dresser des statues sur la place publique. Heureusement Scipion Nasica débarassa Rome de ces monuments de la folle vanité. Mais l'objection ne trouve pas lieu dans le cas en question : j'ai supposé des caracteres vrais, sensés & vertueux.

Mais, me direz-vous, qui est-ce qui pénétrera l'obscurité de ces faits particuliers ? Que l'histoire en reste obscure au grand nombre, il n'importe : il suffit qu'elle soit claire pour la famille. Qu'elle soit aussi inconnue que l'est pour nous l'histoire de la fille Mennonite, dans un tableau, de la main de *Jean Steen!* Mais un *Steen* ou un *Gerard Dow* n'a qu'à peindre un événement. Aussitôt on s'informe des circonstances, & on les répand. Qui est-ce qui a oublié en Hollande la mere de *Gerard Dow*, depuis que cet Artiste l'a peinte ; qui est-ce qui ne

veut

veut pas avoir son portrait, depuis qu'un *Wille* l'a gravé ? Que la main savante du Maître immortalise des actions, qu'elle érige des monuments à la vertu ! Pline l'ancien dit de la Peinture, qu'elle annoblit ceux qu'elle juge digne d'être transmis à la postérité.

Je ne sortirai pas du domaine des Beaux-Arts pour chercher des exemples, propres à éclaircir les principes que j'établis.

Je me rappelle dans l'instant une belle action de Boileau ; ce Poëte, sachant que le célèbre Patru étoit obligé de vendre sa Bibliothéque, la lui acheta un tiers de plus qu'on ne lui en offroit, & lui en laissa la jouissance jusqu'à sa mort. Je me représente Racine qui veut avoir la figure du Poëte, dans la situation la plus avantageuse de sa vie. Quelle époque plus digne d'être remarquée & d'être présentée à sa famille, que ce trait de l'histoire de son ami ? L'invention de l'Artiste nous offriroit Boileau dans la premiere chambre de Patru, & elle nous montreroit la Bibliothéque dans l'enfoncement. Le Poëte généreux, une main appuyée sur un bureau, où l'on voit étalé le catalogue des livres, fait un geste de l'autre, comme ne voulant pas recevoir la clé de cette Bibliothéque : Patru pénétré de reconnoissance, avance une main pour lui faire prendre cette clé, & de l'autre lui montre

les

les livres. Quelques détails pratiqués fur une table pouroit indiquer le montant du marché. Une parente du favant, furprife, attendrie de ce procédé honnête, pouroit encore contribuer à remplir le grouppe. Et même le manque d'un plus grand nombre d'acteurs fur la fcene du tableau, loin de nuire à l'action, ne lui donneroit que plus de nobleffe.

Je vais vous conduire en efprit de la Bibliothéque d'un favant dans le cabinet d'un Peintre & dans l'attelier d'un Sculpteur. Les tableaux que vous voyez repréfentent des Artiftes qui travaillent d'après le modele. Vous croyez peut-être que les perfonnages qui frappent vos yeux dans ces compofitions font les Peintres de Vienne dont vous avez vu les portraits dans les deux tableaux que *Janneck* a fait pour le cabinet de votre ami [f]. Je devrois vous laiffer dans votre opinion: vous avez pour vous la vraifemblance, & j'ai pour moi un nouvel exemple, combien ces fortes de tableaux peuvent devenir intéreffants étant traités de cette maniere. Mais ce que je préfente ici à votre imagination, eft une véritable Académie, dont les fondateurs font défignés par les principales figures de la compofition. N'y cherchez point la pourpre & l'hermine, ni les autres attributs des Princes.

Au

[f] Eclairciffements hiftoriques &c. p. 311.

Au frontispice de l'Horace qui vous accompagne dans vos promenades solitaires, vous trouverez les noms de ces fondateurs. Ce sont les freres Foulis, Libraires à Glasgow.

Une vertu bourgeoise, dont la pratique répand du lustre sur les Potentats a produit dans cette ville une école de Peinture & de Sculpture. Les freres Foulis *, ont si bien fait par leurs procédés généreux, que plusieurs Négociants sont entrés dans leurs vues patriotiques & ont contribué à cette entreprise utile. Dépouillés de tout préjugé national, ils y ont appellé un habile Peintre François pour enseigner les éléments de son art : leurs soins se sont dirigés d'abord à fournir l'Académie de modeles de tous genres. Les fonds sont toujours indispensables pour ces sortes d'établissements, si l'on ne veut pas voir échouer toute l'entreprise. Ces généreux citoyens ont tout arrangé, & tout prévu. La figure allégorique de la Prévoyance, que le *Brun* a exécutée à Versailles, mériteroit d'être gravée à la tête des patentes ou des prospectus de toutes les fondations de cette nature. Mais il me suffit, de vous expliquer ma thèse par le sujet d'un tableau moral représentant des vertus civiles. Que

cette

* Dangeul, Remarques sur les avantages & les désavantages de la France & de la Grande Bretagne par rapport au Commerce. &c. p. 146.

cette composition ne soit belle, ne soit intéressante que pour la ville de Glasgow, qu'importe! Puisse l'imitation de ce sujet nous donner un pendant, & renfermer la même beauté, le même intérêt pour quelque autre ville. Pour le progrès des arts, je souhaiterois que nous eussions beaucoup de villes riches & commerçantes qui voulussent s'approprier cette idée.

Les traits touchants de la reconnoissance embellissent le caractere moral de *François Mieris*[x] comme les finesses délicates de son talent ornent les tableaux qui ont fait sa réputation. Pourquoi ne nous attacherions nous qu'à connoître les traits qui caractérisent le talent, sans nous embarasser de ceux qui peignent l'ame. La gratitude auroit dû porter le meilleur disciple de ce Peintre, à tracer sur la toile le fond de cette aventure. L'Artiste ne prendroit pas le moment où *Mieris*, tombé dans un canal bourbeux, en est retiré par un savetier & sa femme: encore le tableau ne déplairoit-il pas aux Amateurs d'un certain genre, aux partisans des aventures d'un Lazarille de Tormes. Il choisiroit plutôt l'instant, que le Peintre paroît dans la chaumiere de ses libérateurs qui ne le connoissent pas,

[x] V. La Vie des Peintres Flamands &c. de M. Descamps Tom. III. p. 18.

pas, & qu'il leur préfente un tableau précieux pour leur marquer fa reconnoiffance. Sur le devant de la compofition, il repréfenteroit l'honnête *Mieris*, donnant fon tableau de la main droite, & appuyant la main gauche fur fa poitrine. Il embelliroit l'étonnement de ces bonnes gens par l'expreffion des fenfations mixtes. La différence des habillements fuffira pour ne pas induire le fpectateur en erreur & lui faire croire que le Peintre vend fon tableau. On apperçoit le canal fur le côté. C'eft aux connoiffeurs de l'Allégorie à décider, s'il ne feroit pas bien de pratiquer fur les bords de ce canal une couple de cigognes, fymbole de la reconnoiffance: c'eft à eux à nous dire fi la reconnoiffance d'un honnête citoyen, mérite la peine de leur être préfentée dans une peinture. Pour le complément de l'hiftoire, il étoit effentiel que l'Artifte adreffât fes Libérateurs à un Curieux, en cas qu'ils vouluffent vendre le tableau dont il les gratifioit. Le cabinet de Peinture d'un Amateur, & les deux époux qui reçoivent le prix confidérable du tableau en queftion fourniroient, le fujet d'un pendant, fufceptible d'une compofition agréable. L'Artifte en traitant cet événement, peut donner à fes perfonnages le caractere des paffions douces, par le mélange de la joie & de l'admiration. Je vous ai dit plus haut que *Daniel Gran* a introduit dans le tableau qui repréfente la charité

de Ste. Elisabeth [y], un jeune enfant qui, après avoir reçu une piece d'or, la confidere avec l'expreſſion naïve de la joie & de l'admiration. Toujours eſt-il vrai que ces ſortes de tableaux intéreſſeront plus que ne font les repréſentations ordinaires des Flamands, en ce qu'ils offrent, par l'attrait de l'art, l'action vertueuſe de l'Artiſte, & la rendent plus agréable aux amis de cette double beauté.

Quand je vois un morceau de nuit de *Gerard Dow*, où l'Artiſte éclairé par la lumiere d'une lampe deſſine d'après le modele ou tient Académie: mon imagination s'empreſſe à me repréſenter ce jeune homme vertueux qui étoit déja aſſez habile pour ſeconder ſon Maître accablé d'années & d'infirmités & pour continuer à ſa place les leçons académiques. Dans un tableau deſtiné à nous retracer le cœur ſenſible du jeune Artiſte, je le vois comment tout tranſporté de joie, il remet tout le gain à ſon Maître, l'oblige à l'accepter; je vois comment le vieillard attendri ne veut prendre que la moitié de l'argent. Le ſort de ce jeune Artiſte, s'il n'a pas un rapport immédiat à la Peinture, eſt fait pour intéreſſer les ames ſenſibles. Victime d'une frayeur ſoudaine il mourut à la fleur de ſon âge, & la reconnoiſſance du vieillard

péné-

[y] Ce tableau ſe voit à Vienne, dans l'Egliſe de St. Charles Borromée.

pénétré [z], accompagne encore le souvenir du jeune homme sensible. Il s'appelloit *Mylius* [a].

Je compte sur les richesses des arts d'imitation: le fonds en est inépuisable. Ces richesses peuvent-elles être mieux employées qu'à embellir les traits de la vertu dans une composition pittoresque bien entendue! Me serois-je trompé dans mon calcul! —

[z] *Paul Chrétien Zink*, fils d'un Orfévre de Dresde, & frere puîné de *Chrétien Frederic Zink* qui s'est fait connoître avantageusement à Londres par ses peintures en émail, s'étoit établi à Leipzig où il avoit formé une école de dessin. Il perdit la vue en 1756, & mourut en 1770 âgé de 84 ans.

[a] *Mylius* fut un Eleve de *Zink*. Une heureuse physionomie annonçoit la candeur de son ame. La bonté de son cœur fut la cause de sa mort. Pendant la derniere guerre, il étoit allé porter des médicaments non loin de Leipzig au pere d'un de ses amis. Il avoit voulu se charger de cette commission, pour tirer d'inquiétude cet ami qui n'avoit pu s'acquitter de ce devoir, parce qu'il étoit malade lui-même. Mylius, à son retour, fut arrêté par les Prussiens, sous prétexte qu'il n'avoit point de passe-port, & conduit devant le Commandant de la ville, le Général Haufen, qui le maltraita de paroles & qui, le déclarant espion, le fit mettre en prison au pain & à l'eau. Il ne recouvra sa liberté qu'à la sollicitation de la Duchesse de Courlande pour lors établie à Leipzig. Sa sensibilité naturelle ne put supporter de si rudes atteintes. L'ame flétrie par tant de mauvais traitements, il mourut peu de jours après son élargissement. Il annonçoit des talents pour le dessin. J'ai vu de lui un portrait de Gellert au crayon noir, fait avec esprit.

Si cela étoit, je fuirois un art inutile, pour fuivre les charmes de la Poëfie, elle qui m'offre fous les traits fimples du *pauvre Matelot* [b] la reconnoiffance & la vertu dans un des plus beaux tableaux.

[b] Ce conte fimple & touchant de Gellert fe trouve traduit dans le Ier Vol. du *Choix de Poëfies Allemandes*.

Les Portraits & les morceaux de fleurs n'ont pas befoin d'être traités dans un article à part. Dans le cours de cet ouvrage, on a remarqué les chofes néceffaires fur ces deux objets. En tout cas, nous renvoyons le Lecteur curieux de s'inftruire, à la belle differtation de M. *Cochin fur les jugements divers par rapport à la reffemblance des Portraits*. Ce morceau fe trouve traduit en Allemand dans le Journal intitulé: *Bibliothek der fchönen Wiffenfchaften VIII. B.* Il feroit à défirer que M. *Cochin* voulût donner un recueil de toutes fes remarques fur les arts: il obligeroit également les Artiftes & les Amateurs.

CHAPITRE XXXII.
De l'Allégorie.

L'art du Peintre & du Sculpteur, perdroit sa ressemblance avec l'art du Poëte, & se verroit dépouillé d'un de ses plus beaux privileges, si on n'accordoit pas à l'un & à l'autre le pouvoir de représenter par des images sensibles, les choses qui ne tombent pas sous les sens. Moyennant l'artifice de rendre les formes extérieures, on imprima aux monuments les plus anciens les qualités & les attributs des Divinités païennes. Les images de Vénus & de Minerve furent les types & les représentations de l'amour & de la sagesse. Donnoit-on la tortue sédentaire à Vénus pour symbole, on entendoit sous cet attribut l'amour chaste & céleste. Par les images d'un Hercule & d'un Thésée on transmettoit à la postérité, non seulement un monument précieux de ces Héros, mais encore on perpétuoit la mémoire de la valeur, & le souvenir de l'extirpation des scélerats & des monstres. C'est ainsi que dans son origine la représentation de la vertu, sous des personnages connus, n'étoit sujet à aucune ambiguité, & l'antiquité étoit la caution la plus sûre de l'Artiste.

La nécessité de ces sortes de représentations, ouvrit une vaste cariere à l'esprit actif, qui s'égaroit assez souvent dans les espaces imaginaires, lorsque cette nécessité n'avoit plus lieu. Les Divinités païennes, considérées comme les images des vertus, devoient paroître absurdes dans les circonstances où notre Religion & nos mœurs choisissoient les sujets. Vous trouvez cette disconvenance dans la Lusiade du Camoëns : le Poëte, pour appaiser une tempête furieuse a recours à l'assistance de Vénus & au secours du Pere Eternel. L'amour, ou la bienfaisance, pour m'en tenir à un seul exemple, parut sous une autre image : pour avoir l'air Chrétien, ce n'étoit plus Vénus, c'étoit la Charité. Les Artistes la représentoient sous la forme d'une mere tendre, entourée de ses enfants.

On continua d'inventer des signes caractéristiques, lorsqu'on vouloit personnifier les vertus & les vices sans avoir recours à la Théologie des Païens & aux monuments des tems héroiques. Le plus ou le moins de clarté acquit à l'usage des compositions allégoriques plus ou moins de partisans. Il est vrai, on a vu des gens qui ont cherché dans l'obscurité même la plus grande finesse de l'esprit. Ils ont oublié qu'on a représenté l'Allégorie sous une figure symbolique, couverte d'un voile, mais non pas cachée à nos regards. Insensiblement les inventions arbitraires & chymériques prirent le dessus ;

&

& la désignation symbolique auroit banni enfin le sentiment d'un des arts le plus beau, si elle avoit voulu remporter la gloire de la profondeur. Qu'a-t-on besoin de sentir, lorsqu'on peut expliquer?

Mais que résulte-t-il, quand l'Artiste, mystérieux comme l'Egyptien, & suffisant comme tout mauvais Peintre ou tout mauvais Poëte, lâche la bride à son imagination? Il invente des énigmes, ou comme dit *du Bos*, des chiffres dont personne n'a la clef, & même peu de gens la demandent. Tel étoit, comme je l'ai déja dit, le cas de plusieurs tableaux de *Liberi*. Ce ne sont pas les idées recherchées de ce genre qu'on loue le plus dans les compositions pittoresques de *Pietro Testa*. Il est des Galimathias en Peinture aussi bien qu'en Poësie, dit encore M. du Bos.

Il me semble que dans les arts imitatifs, l'Allégorie est en droit d'exiger tout ce que le trope de ce nom, ainsi que toute autre figure exige dans la Rhétorique. Rien ne semble mieux appuyer ma thèse, que le terme que j'emprunte de la Rhétorique comme une hypothèse; il faut que les tropes soient claires, par conséquent il faut qu'ils ne soient pas trop recherchés; il faut que la liaison du signe & de la chose signifiée, ait la propriété que la Rhétorique exige du rapport entre la signification figurée & la signification réelle; il faut se servir

avec grande difcretion des tropes, de peur de devenir obfcur par un ufage trop fréquent. Quand l'Allégorie eft une métaphore continue, & quand il faut que je finiffe un difcours allégorique comme je l'ai commencé, ma propofition, s'il m'eft permis de continuer le parallele, répand un jour également lumineux fur l'Allégorie pittoresque; il ne faut pas que je paffe d'un fujet à l'autre, c'eft à dire il ne faut pas que je mêle les images allégoriques, comme des perfonnes coopérantes, avec les images hiftoriques. Lorfqu'au contraire les perfonnages allégoriques, qui font encore tels aujourd'hui, ont été introduits dans l'hiftoire fabuleufe comme des perfonnages alors agiffants, ce n'eft plus une exception, c'eft un cas tout différent qui ne fouffre aucune difficulté. C'eft ainfi que la petite ode d'Anacréon, l'Amour réfugié chez ce Poëte, fournit une penfée auffi judicieufe qu'agréable au pinceau d'*Antoine Coypel*.

Les Critiques, pour mettre un frein à l'efprit de fingularité, & pour bannir de l'art les rapports tirés de trop loin, ont demandé de certaines qualités de l'Allégorie. L'invention Allégorique, dit de Piles [c], exige trois qualités. La premiere eft d'être intelligible; la feconde eft d'être autorifée; la troifieme eft d'être néceffaire pour éclaircir un point de l'hiftoire.

Un

[c] Cours de Peinture.

Un myſtere légérement voilé a bien le don de nous plaire, mais non pas un myſtere impénétrable. Le dévelopement de ce ſecret charme notre eſprit; & la confiance que le Peintre paroît avoir eu en notre pénétration flatte notre amour propre. Je dis plus: nous n'aimons à nous occuper qu'autant qu'il eſt néceſſaire de nous détourner un peu de notre pente naturelle à la pareſſe, ſans y renoncer entierement *d*. Dans les objets relatifs aux beaux arts, notre eſprit veut être réveillé, veut être entretenu dans un agréable exercice, mais il ne veut pas être fatigué par une trop grande contention. Par cet exercice nous n'entendons pas l'application des connoiſſances ou des principes de l'art qui doivent être familiers préalablement à un vrai connoiſſeur, & qui du moins ne doivent pas exiger une grande contention d'eſprit pour juger une compoſition pittoresque. Les Beaux-Arts abandonnent cette gloire acquiſe

d „L'eſprit aime à voir ou à agir, ce qui eſt la même „choſe pour lui: mais il veut agir ſans peine. — Il eſt „actif juſqu'à un certain point, au de-là très-pareſſeux. „D'un autre côté, il aime à changer d'objet & d'action. „Ainſi il faut exciter en même tems ſa curioſité, ménager „ſa pareſſe, prévenir ſon inconſtance." Réflexions ſur la Poëtique §. V. Ce que M. de Fontenelle dit ici de la Poëſie, n'eſt pas moins applicable à la Peinture: dans l'une & l'autre il faut que nous tirions les conſéquences des principes, que nous fournit la connoiſſance du cœur humain. Voyez auſſi: *Diſcours ſur le Dialogue de Remond de Saint-Mard.* Tom. I.

acquife avec tant de peine aux fciences fpéculatives.
Nous fommes en droit d'exiger de l'Artifte des connoiffances infiniment plus effentielles, que de favoir les fignifications myftiques & fouvent incertaines de quelques Ecrivains. Et de quelle autorité lui impoferions-nous l'obligation de s'embarraffer l'efprit de chofes qui, n'étant que des fignes arbitraires, contiennent peu pour le langage des paffions, trop pour la réflexion, & rien pour le goût.

Lucien nous inftruit de quelle maniere *Apelle* a peint la Calomnie & fon cortege. Le Peintre ne s'eft pas peint lui-même; l'image de l'Innocence plaintive eft repréfentée fous les traits d'un jeune homme suppliant, que la Calomnie traîne par les cheveux devant un juge prévenu. Toute la compofition étoit allégorique. Mais pourquoi nous diffimuler qu'il fe trouve dans ce fameux tableau, quelques perfonnages allégoriques de la fuite de la Calomnie, qui auroient befoin d'un Commentateur? Ou Lucien, pour abréger fa narration, n'aura-t-il pas mieux aimé laiffer quelque chofe à deviner aux Critiques futurs, que de s'arrêter à l'explication des figures fymboliques? Je ne prétens point plaider la caufe de l'obfcurité qui règne dans certains tableaux allégoriques, où le fens eft couvert quelque fois d'un voile impénétrable. Mais fouvent cette obfcurité n'a point d'autre principe que la pareffe du fpectateur dont l'efprit, dépourvu

des

des connoissances nécessaires, ne se conduit que pallivement ; il n'agit activement que lorsqu'il est poussé par l'intérêt personnel. Ces Connoisseurs soi-disants vous demanderont ce que signifie le petit enfant nud qui déchire un serpent dans le beau tableau de *Luc Jordane*, représentant Hercule & Omphale, & ce que fait cette femme qui présente un miroir à la Princesse *. Ils trouvent de l'obscurité dans les histoires les plus connues. Tite-Live est aussi étranger pour eux qu'Hierapollo : & Plutarque ne leur est pas plus connu comme Historien des hommes illustres de l'Antiquité, que comme Auteur du traité d'Isis & d'Osiris, où il discute les symboles & les hieroglyphes des Egyptiens.

Puisque nous sommes sur ce chapitre que vous dirai-je, mon ami, des Hieroglyphes tropiques & symboliques des Egyptiens, relativement à l'art ? L'on sait que les Hieroglyphes tropiques étoient toujours obscurs par l'imperfection de la chose même, & les Hieroglyphes symboliques l'étoient par l'artifice des Prêtres. Les Hieroglyphes peuvent plaire à des Savants infatigables dans leurs recherches, ou à ces Erudits, qui n'oseroient soupçonner les monuments antiques de porter les traces d'une triste superstition & les effets d'un soleil brûlant.

* Recueil d'Estampes de la galerie de Dresde, Tom. I. pl. 46.

brûlant. Aujourd'hui les Hieroglyphes ne me paroissent pas devoir figurer plus dans les arts du dessin, qu'ils ne figuroient chez les Grecs & les Romains qui n'en faisoient usage qu'avec la plus grande discretion. Et encore cet usage, en vertu des loix du costume, aura besoin d'être modifié suivant notre religion & nos mœurs. Je ne discuterai pas à présent, relativement à cet objet, ce qui pouroit être favorable ou défavorable à l'effet par rapport à la composition pittoresque.

Les Hieroglyphes sont même entierement bannis des devises *f* où cependant, selon la règle des emblêmes, l'image & l'inscription concourent à former un sens & où par conséquent il y a mille moyens pour éviter l'obscurité.

Nous choisirons parmi ces images celles qui cessent, par les explications des Anciens, d'être des énigmes: les monuments de l'histoire nous apprennent bien l'art de les exprimer avec clarté pour la raison, de les rendre avec intérêt pour le cœur, & de les exécuter d'une maniere ingénieuse pour l'esprit.

Par

f „On n'y doit pas même souffrir ceux qui tiennent de „l'énigme & ont une signification hieroglifique, quelques „spécieux qu'ils soient d'ailleurs & quelque belle figure „qu'ils fassent dans le champ de la Devise." C'est ainsi que s'exprime sur ce sujet le Jesuite le Moine, dans son Traité *de l'Art des Devises*, L. III. Ch. 5. pag. 95. * (à Paris 1665. 4to.)

Par exemple les fameuses statues de Mercure
& d'Hercule, qui décoroient jadis l'entrée des
écoles de la Grece ᵍ pourroient servir encore au-
jourd'hui à nous offrir l'image de la plus haute per-
fection de l'homme durant cette vie, consistant
dans l'exacte harmonie de la beauté, de l'élévation
de l'esprit & de la force du corps. Les Anciens
ont souvent réunis les deux images dans une seule
statue. Si l'Artiste songe à aller plus loin, & à
exécuter de sa tête de ces sortes d'*Hermeracles*, si
recherchés par les Anciens, notamment par Cicé-
ron ʰ, qui chargea son ami Atticus de lui en ache-
ter en Grece, on sent bien que s'il veut être intel-
ligible, il doit chercher dans l'Antiquité un mo-
dele connu par les Amateurs.

S'agit-il au contraire de nous offrir un tableau
des passions, l'histoire de Cléopâtre Reine de Syrie,
si connue par la Tragédie de Rodogune de Cor-
neille, nous présentera, dans l'attentat de cette
mere contre ses fils, un monument plus sensible
de la haine, que si, à l'exemple des Egyptiens,
nous allions prendre pour l'emblême de cette
passion, un poisson qui, selon l'explication de
Plutar-

ᵍ V. Histoire critique de la Philosophie, par Deslandes
Tom. I. Ch. XVI. §. 4.

ʰ *Cicero L. II. Ep. 6. 7. 8.* Les Remarques sur le I. Vol.
du *Museo Capitolino*, *Roma MDCCXLI.* répandent le
plus grand jour sur cette matiere. p. 6. &c.

Plutarque [i], fait allusion à la mer, c'est à dire à Typhon qui avale le Nil.

Les partisans de l'Allégorie sont d'accord avec ceux de l'Histoire en ceci, que la Peinture, après avoir donné l'expression sensible au tableau, après avoir réveillé les sentiments intimes de l'ame, devroit avoir soin de laisser quelque chose à la réflexion dans les accessoires de la composition.

Lisez, mon cher ami, la description que nous a donnée M. Wille, des deux bustes peints en pastel par Raphaël Mengs, dont nous avons parlé plus haut [k]. C'est ainsi que la belle description de la Stratonice de *Lairesse* par M. Winkelmann, est le résultat des réflexions les plus profondes sur l'art. Je ne crains pas de dire que cette description & l'inspection de ce tableau, nous en apprennent plus, que les préceptes raisonnés de cet Artiste qui, dans ses élémens de Peinture & dans quelques exemples qu'il y a inserés, a poussé les notions de l'Allégorie jusqu'à une sorte d'Hieroglyphique.

Si les accessoires dans un tableau sont symboliques, c'est à l'Artiste à les subordonner & à les rendre intelligibles. Autrement on diroit de

ces

[i] V. Traité d'Isis & d'Osiris. Voyez aussi les Voyages du D. Shaw (à la Haye 1743. 4to.) Tom. II. Chap. V. p. 107.

[k] Voyez à la page 267 la note *r*.

ces ornements dans les tableaux, ce que Fenelon dit des embellissements dans les morceaux d'Eloquence : *Tout ornement qui n'est qu'ornement, est de trop.*

Un des plus judicieux Critiques François [1] n'a admis l'usage des personnages allégoriques qu'autant qu'ils sont reçus depuis longtems, qu'ils ont acquis le droit de bourgeoisie parmi nous. Dans les compositions historiques, ils ne doivent avoir d'autre emploi, que d'indiquer les propriétés des personnes réelles. C'est ainsi, par exemple, qu'une Minerve, placée à côté d'un Prince, sera simplement le symbole de la sagesse. Pendant que Vénus & Vulcain, d'après les idées que nous nous sommes faites de ces Divinités fabuleuses, sont des personnages historiques dans les aventures d'Enée. Mais si l'on vouloit associer les Divinités fabuleuses aux personnages historiques & les placer dans une époque où ces êtres imaginaires ont perdu toute croyance, ce seroit une faute manifeste contre la chronologie. Cette faute ne se rencontre pas dans le tableau de la mort de Didon, quand Iris, employée comme un personnage historique, vient couper le cheveu fatal de cette Princesse. Au contraire l'Abbé du Bos reprend *Rubens* d'avoir introduit des Tritons & des Néréides dans son tableau

[1] V. *Réflexions critiques de du Bos.* T. I. Sect. XXIV.

tableau du Luxembourg qui repréſente le débarquement de Marie de Médicis à Marſeille. A mon avis ce ne ſont là que des ſymboles & des types de la mer: ils ne ſont pas plus énigmatiques, que le fleuve du Nil que *le Pouſſin* a introduit perſonnifié dans ſon tableau de l'Expoſition de Moïſe, & qu'il a ſupérieurement ſubordonné à l'action principale.

 Mais cette ſage ſubordination devient un devoir dans les repréſentations de cette eſpece. On n'attend pas moins de diſcretion d'un *Raphaël*, de la main de qui on vante parmi les tréſors de l'Eſcurial [m], un tableau qui repréſente la fuite en Egypte, & le fleuve du Nil placé ſur le côté. Comme, dans la deſcription de cette Peinture, on n'entre dans aucun détail, je ne ſaurois fixer le mérite des acceſſoires; mais je ne doute pas que le Peintre n'y ait repréſenté le fleuve couché ſur le rivage en forme d'une ſtatue. Le Nil repréſenté de cette maniere, offrira un ſymbole plus convenable, que s'il l'avoit introduit, comme un perſonnage allégorique vivant, dans un ſujet qui nous met devant les yeux un événement ſi ſaint. *Ici ne ſoyons que Chrétiens, ailleurs nous ſerons ſavants!* auroit dit dans cette circonſtance notre Opitz à ſon ami le Peintre Strobel, plus connu par l'amitié
 du

[m] *Deſcripcion del monaſterio de St. Lorenzo del Eſcorial.* Madr. *1681. in-Fol. I.*

du Poëte que par ses ouvrages. Mais il est moins question ici de la délicatesse de conscience que des préceptes de bienséance. — Que deviendra la convenance, que deviendra la vraisemblance, si j'introduis le fleuve personnifié dans un sujet de l'histoire sacrée: si mon tableau est destiné pour une Eglise qui est fréquentée par d'autres gens que des hommes instruits? Aucun de ces inconvénients n'aura lieu, si j'introduis dans ma composition une statue de pierre de cette espece, & si je place la scene dans un pays reconnu païen. L'image reste un attribut caractéristique; l'Artiste a atteind son but, & ouvert, par la diversité des objets, un vaste champ pour l'art. Ne craignez-vous pas, mon cher ami, que j'aille vous faire la description d'une statue, que je place cette statue, comme figure accessoire, sous des arbres touffus, & que je fasse jouer sur sa tête & sur ses épaules l'ombre du feuillage éclairé par les rayons du soleil. Oh! non, je songe à ma justification.

Tout ce que j'avance ici, ne contredit-il point ma conception au sujet des Néréïdes que *Rubens* a introduit dans une histoire effective? Le Nil personnifié de *Raphaël* est-il moins un signe distinctif du fleuve, que les Néréïdes ne sont un symbole de la mer? Ni celui-là ni celles-ci ne sont pas représentés comme des Divinités païennes effectives:

quand

quand Haller nous dit : *Tantôt Mars vent nous inonder d'un torrent de flammes, dont les étincelles couvent déja sous la cendre*, nous ne trouvons dans cette image que l'idée abstraite de la guerre que le Poëte a personnifiée.

En recommandant la modération sur cet article, je demeure d'accord sur tout cela par rapport aux Poëmes & aux Tableaux profanes. Mais la pensée de Haller, seroit-elle à sa place dans un Poëme sacré. Le Poëte alors n'auroit eu garde de se servir de cette image. Opitz ne s'est pas toujours abstenu de ce mélange. Souvent ses compositions portent l'empreinte de son siècle.

C'est dans l'observation de la convenance que se distingue le jugement de l'Artiste, ainsi que le goût de l'Architecte. Dans l'Apothéose d'Hercule que *le Moine* a peinte au plafond du grand salon de Versailles, il ne s'agit que de résoudre cette question : si le sujet que le Peintre a traité convient à un édifice royal ? La flatterie cachée dans cette composition pour le Cardinal Hercule de Fleury [n], & considérée comme une idée accessoire, ne sera jamais

[n] M. Winkelmann, dans ses *réflexions sur l'imitation des ouvrages Grecs*, avance que la composition de *le Moine* n'est qu'une froide allusion au Cardinal Hercule de Fleury. Rien de moins raisonné que cette critique, & l'Auteur y décèle sa prévention nationale : „Personne, disent les „Auteurs

jamais capable ni d'augmenter ni de diminuer le rapport capital entre le sujet de la Peinture & le lieu assigné à cette Peinture. Considérée sous ce point de vue, je ne vois pas ce qui pouroit exclure Hercule, comme l'image de la valeur, de décorer le palais d'un Monarque à qui la nation attribue plusieurs qualités de ce Héros: l'histoire d'Hercule sera toujours intéressante pour le spectateur, soit qu'il envisage son Apothéose suivant la Fable, soit qu'il considere l'image de la valeur selon l'Allégorie. Du moins *le Poussin* n'a pas fait difficulté de peindre dans le grand salon du Louvre, la naissance & les travaux d'Hercule °.

Mais quand l'Allégorie, figurée par un athlete nu, seroit la plus intelligible du monde, quand on retrouveroit le génie d'un *Agasias* p dans la

„Auteurs du Journal étranger, ne cherche ni ne sent „cette allusion; & nous osons assurer que lorsqu'on est „dans ce beau salon, on ne pense qu'à l'Hercule de la „Fable; on est uniquement occupé de lui, & on admire „en conséquence l'élévation du génie, la hardiesse du „dessein, & le coloris de le Moine. Toute autre idée „accessoire gâteroit cette composition, & la rapetisse„roit dans l'esprit des spectateurs." *Journal Etranger* Janvier 1756.

• Dans une des grandes salles du Château Electoral de Dusseldorf, on trouve ce même sujet traité par *Spielenberger*.

p Agasias, Statuaire d'Ephese, est Auteur du fameux Gladiateur de la *Villa Borghese*. V. *Villa Borghese*, p. 217.

statue moderne, elle feroit toujours déplacée, si cette statue servoit à décorer le tombeau d'un Capitaine Chrétien dans une de nos Eglises.

Singula quaeque locum teneant sortita decenter.

Je pourois vous citer le Spectateur anglois [1] & une circonstance curieuse rapportée par un de vos Auteurs favoris [2], au sujet du goût bizarre qui règne dans quelques monuments érigés dans l'Eglise de l'Abbaye de Westmunster. Rappellons-nous à ce sujet les habitants d'Alabandée dont parle Vitruve, qui plaçoient les statues de leurs Magistrats dans les places publiques, où ils faisoient leurs exercices du corps, & celles de leurs Athlètes dans les endroits consacrés aux assemblées de leurs Sénateurs.

Ici je parle en général des circonstances où la persuasion pittoresque forme l'objet principal ; je ne parle pas du sujet le plus convenable des pierres gravées & des médailles, à l'invention desquelles

la

[1] & les Observations nouvelles sur les ouvrages de Peinture, de Sculpture & d'Architecture, qui se voyent à Rome & aux environs, par Raguenet. Londres 1737. in-12. p. 27. Ainsi que Richardson Tom. III. p. 554.

[1] A ce propos je me rappelle d'avoir vu un des plus beaux plafond de *Belluci* représentant le jugement de Pâris, à la Chapelle du Château de Bensperg. Il est vrai, dans son origine cette Peinture ornoit un grand appartement dont on avoit fait ensuite une chapelle.

[2] V. Hervey, Tom. III. Dialogue XVI.

DE L'ALLEGORIE. 455

la pénétration des Modernes ne peut s'exercer, que dans le goût des Anciens, pour trouver des Allégories analogues. Les savantes remarques de M. Winkelmann sont très-capables d'étendre nos connoissances par rapport à cette science. Je ne sais si l'on pouroit trouver un Revers plus heureux & plus convenable au buste de Gustave Adolphe pour désigner ce Héros mort vainqueur à la bataille de Lutzen, que la Victoire avec des aîles de papillon attachée à un trophée. Mais une Fortune endormie, qui prend des villes dans ses filets, une Fortune aveugle pour désigner les victoires de Timothée Capitaine Athénien, peut avoir été très-convenable à l'emblême d'une médaille, ou d'une pierre gravée; mais je doute que cette figure symbolique eut convenu à un tableau, destiné à représenter quelque chose de plus qu'une allusion allégorique.

Dans la Peinture allégorique les idées accessoires de l'esprit qui cherche toujours à rafiner, ne doivent jamais s'écarter de la nature: ce qui n'est pas possible, ne doit pas être peint. L'image des trois Graces est aussi ravissante dans une savante imitation, que dans la nature: & l'application allégorique d'une peinture gracieuse dans toutes ses parties, est aussi agréable qu'ingénieuse. Quand ce Philosophe de l'antiquité consacre à ces compagnes de Vénus l'endroit le plus apparent de son Académie, il veut

indiquer par là, que la Philosophie la plus auſtere, loin de dédaigner de certains agrémens, a recours aux Graces pour rendre la vérité plus aimable; puiſſent nos Philoſophes ſacrifier aux Graces comme Speuſippe, ſucceſſeur de Platon, puiſſent nos Architectes mettre autant de décence dans leurs édifices, que ce Platonicien dans ſon élocution.

Nous n'adopterons ce principe, en oppoſition de ce qui précéde, que comme un exemple d'ornemens ſymboliques bien adaptés. Il réſulte que pour un tableau allégorique le ſujet le plus convenable eſt toujours celui qui ne contredit pas la vraiſemblance & la perſuaſion du ſpectateur. C'eſt-là le but de toute peinture en général; l'art qui ſort de cette ſphere n'eſt plus en droit de nous plaire.

En conſéquence de cela les ſymboles intelligibles dans l'hiſtoire, & les compoſitions purement allégoriques, conſerveront toujours leur valeur. La critique, en proſcrivant le mélange des perſonnages allégoriques qui dans l'hiſtoire réelle paſſent les bornes des ſymboles, excepte de la proſcription les cas de l'hiſtoire du Paganiſme, où ces perſonnages allégoriques ſont introduits avec diſcrétion: elle permet enfin ce mélange, quand ces êtres fabuleux qu'on introduit comme des perſonnages réels, n'ont rien de contraire à la façon de penſer des Héros des tems où on place l'époque. C'eſt ainſi

ainſi que paroiſſent les Amours aux nôces d'Aléxandre & de Roxane. D'après l'agréable deſcription que Lucien nous fait de ce tableau, l'Abbé du Bos, qui rapporte cette deſcription dans *ſes Réflexions Critiques*, regarde avec raiſon la compoſition d'*Action*, comme le modele, & en même tems comme la limite de l'Allégorie de cette nature. Nous pouvons ajouter, que dans toute cette compoſition nous trouvons la ſubordination obſervée : l'Artiſte doué de cette intelligence qui caractériſe l'homme de génie va rarement trop loin.

L'Inventeur le plus obſcur croit être intelligible dans ſes Allégories : dans l'embarras de rendre ſes idées, il pouroit être dans le cas de Sancho Panſa & s'écrier quelquefois : Dieu m'entend ? S'autoriſant de la licence poëtique, il trouvera néceſſaire à l'explication de l'hiſtoire, tout ce qu'il invente & qu'il n'explique pas. Il veut auſſi que l'Allégorie ſoit reçue par autorité : mais lui & ſes admirateurs lui donnent d'avance cette autorité, Que veut-on de plus ?

On ne prétend point diſconvenir que le Poëte & le Peintre ne puiſſent créer encore tous les jours de nouveaux perſonnages allégoriques. Avec cette reſtriction toutefois : *L'un s'il veut, l'autre s'il peut.* Les droits du Poëte & du Peintre ſont illimités, dès qu'ils ſeront en garde contre les écarts de l'ima-

l'imagination, & qu'ils fauront fe rendre intelligibles. Homere n'eft rien moins qu'obfcur, lorsqu'il donne des ailes aux fonges. Mais aufli à cet égard le Poëte à de grands avantages fur le Peintre. Le Poëte donne d'abord une dénomination au perfonnage allégorique qu'il vient de créer: enfuite, puifant dans les richeffes de fon art, il l'orne de toutes les qualités & de tous les charmes dont il eft fufceptible, comme Boileau a fait en caractérifant la *Molleffe*. Le Peintre qui invente une figure allégorique, eft obligé de fe contenter des fignes emblématiques. Il placera par exemple, comme *le Brun*, fa figure dans une nuée, puis, lui donnant en main un livre & un compas, il combinera cette figure avec l'action principale. Cela fait, le Peintre a rempli fa tâche: c'eft enfuite au fpectateur à deviner que cette compofition allégorique fignifie la *Prévoyance* [s]. Ici la moindre obfcurité arrête tout court le fpectateur, tandis que le Lecteur du *Lutrin* s'abandonne entiérement à la defcription gracieufe & pittorefque de la *Molleffe*; enchanté de la beauté du tableau, il eft bien éloigné de fe rappeller les objections d'un Critique Allemand [t] qui prétend que ce perfonnage allégorique n'eft pas à fa place.

Dans

[s] Ce tableau qui fait partie de la grande galerie de Verfailles, porte pour titre: *Le Roi armé fur mer & fur terre*, & il eft gravé par *Simonneau* & par *Cars*.

[t] V. *Schlegels VII. Abhandlung zum Batteux*.

Dans un tableau décrit par Mylord Shaftesbury [u], représentant le jugement d'Hercule, il en est de même de l'attitude de la Vertu, qui pose un pied sur un quartier de rocher détaché. Cette circonstance exprime d'une maniere bien plus obscure la puissance & le penchant qu'a la Vertu de monter dans l'Olympe, que lorsqu'on montre son temple bâti sur la cime d'une montagne escarpée. Un autre auroit cru qu'il manque quelque chose à cette composition, en n'y trouvant pas le marchepied cubique, attribut ordinaire de la Vertu. La Poësie trouve au contraire une grande facilité d'éclaircir ces circonstances en apparence peu importantes & de leur donner une nouvelle valeur par la beauté des détails.

Les compositions purement allégoriques, offrent les plus grandes difficultés par rapport à la disette des images connues de l'antiquité, & arrêtent souvent tout court l'Artiste qui connoit le danger. Un exemple va éclaircir mon doute. Supposez, mon cher ami, que vous eussiez dessein de faire composer par votre Artiste une estampe pour être mise à la tête du catalogue de vos tableaux.

L'Artiste offrira la Peinture personnifiée, présentant un tableau à la Critique des beaux-arts, qui

[u] V. *Shaftesbury Charakteristicks*, III. partie, & *Bibliothek der schönen Wissenschaften*, II. Band.

en apprécie la composition à l'aide du miroir double que lui présente la vérité placée dans les nuées. On dit que la vérité, représentée toute nue est aussi choquante pour certaines gens, que les effets de cette Vertu ont été désagréables pour d'autres. Pour ne choquer personne nous entourerons cette fille du Ciel de quelques nuages, sans nous écarter du costume par rapport aux attributs caractéristiques. La représentation de la Peinture personnifiée étant connue, l'Artiste n'a pas besoin de chercher pour cet objet une nouvelle invention. Mais quel parti prendre par rapport à la Critique? A quels caracteres doit-on distinguer cette Appréciatrice éclairée des beaux-arts & surtout de la Peinture, de la science subtile d'un Aristarque, de la connoissance profonde d'un Ernesti, d'un Gessner & d'un Reimarus? Cette derniere critique est-elle représentée d'une maniere distinctive dans le fameux ouvrage de Jean le Clerc? Il y en a qui en doutent.

Dans ces cas embarrassants quel Artiste voudra se décider, quel Maître osera promettre à son invention une approbation universelle, après qu'on a vu un *Rubens* & un *le Brun* ne pas réussir généralement dans ce genre? Malgré la connoissance générale du sujet, les tableaux du Luxembourg ont eu besoin de l'explication de Félibien : & quant à ceux de la galerie de Versailles, il a fallu des
descrip-

descriptions encore plus détaillées, pour dévoiler au spectateur les mysteres allégoriques de ces compositions.

Mais de quel air de suffisance ne verrons-nous pas l'ignorance nous promettre des symboles expressifs, &, au-lieu de nous tenir parole, ne nous offrir que des énigmes insipides, dont l'aspect fait perdre toute patience à un Critique, & tout agrément à un Cabinet de Peinture ! Combien de fois l'Iconologie ne devient-elle pas obscure, quand les mêmes attributs sont employés à des symboles tout différents ? *Phidias* prit la tortue pour le symbole de la retenue : un Artiste moderne [x] s'est cru en droit d'employer le même animal pour caractériser la lenteur.

Mais

[x] M. *Knœsler*, Sculpteur à Dresde, & habile homme qui s'est presque entierement formé lui-même. Cet Artiste, pour caractériser l'Amour suivant ses diverses qualités, a représenté l'Amour paresseux, ayant une tortue sous son pied, & se tenant les deux mains appuyées sur son arc. L'Amour fort, porte une peau de lion & la massue d'Hercule. L'Amour inconstant, tient dans une de ses mains une girouette, & dans l'autre le signe de la lune sur son déclin. L'Amour fidele, a un chien auprès de lui. L'Amour faux, est caractérisé par un masque & par une peau de renard. L'Amour patient porte un joug sur les épaules & a un agneau auprès de lui. L'Amour prévoyant, tient un miroir, & l'Amour aveugle paroît les yeux bandés, tâtonnant d'une main, & se servant de son arc comme d'un bâton. —

Mais supposez, mon cher ami, que les antiquités ne nous offrent aucune trace des inventions de ce genre, ou s'il s'en trouve, faudra-t-il que l'Artiste s'applique à l'étude approfondie des sujets allégoriques? On est bien en droit d'exiger de l'Artiste une sorte de connoissance, relativement au costume, mais nullement une érudition profonde dont la culture suspendroit ses occupations capitales, l'étude constante de la belle nature, la peinture fidele de l'ame dans l'expression des passions, & cette belle exécution, aussi nécessaire au Peintre, que la noble élocution est nécessaire à l'Orateur, pour captiver les suffrages du goût par les premieres impressions. La raison qui guide l'Artiste, lui montrera les points essentiels de sa vocation, le rafinement qui s'emparera une fois de lui, le conduira aux vaines recherches & à la paresse.

Ripa a frayé le chemin aux Artistes, tant qu'il n'est pas sorti de sa sphère & qu'il a suivi les médailles antiques. Je ne crois pourtant pas qu'on puisse toujours avoir recours à lui, avec cette confiance que Lairesse paroît avoir eue en ses lumieres. Vous n'ignorez pas les doutes que Winkelmann a formés sur ce sujet. Il n'est donné qu'à un connoisseur de l'antique & du beau comme lui de lever ces doutes par d'heureuses corrections. Il a montré lui-même quel ouvrage il

nous

nous manque ⁿ sur cette matiere; à l'exemple d'Annibal Caro dont l'érudition a été si utile aux freres Zucchero ᶻ, il poura toujours quand il voudra faciliter le travail & l'invention à l'Artiste.

J'ai appris avec plaisir qu'un Savant de Petersbourg se propose d'ouvrir les trésors de l'Allégorie pittoresque aux Artistes. Si l'Auteur de cet ouvrage, portant des vues profondes dans l'essence des beaux-arts & du goût, nous montre les ressemblances & les analogies, pour déterminer & fixer les attributs & les propriétés par des signes distinctifs: alors nous ne verrons pas dégénérer l'Allégorie en une Hiéroglyphique arbitraire & mystique.

Alors

ⁿ V. Les Réflexions de Winkelmann sur les ouvrages des Grecs, dans le Journal Etranger, Janvier 1756. L'Auteur a donné ensuite un petit Traité sur l'Allégorie.

ᶻ L'Auteur parle ici des tableaux que le Cardinal Aléxandre Farnese a fait faire par *Taddée & Frederic Zucchero* dans son magnifique château de Caprarola près de Viterbe. Vasari & Felibien ont fait la description de ces tableaux. Comme la plus grande partie des peintures de Caprarola représente l'histoire de la Maison *Farnese*, on sent que ces mêmes sujets n'ont pas pu être répétés, lorsqu' *Annibal Carrache* a peint la galerie du palais Farnese à Rome. — Quant au Poëte Annibal Caro qui a guidé de ses conseils les freres *Zucchero*, c'est aussi lui qui a donné l'idée de la statue de la Religion à *Guillaume della Porta*, Eleve de *Michel-Ange*. Ce morceau décore le tombeau de Paul III. dans l'Eglise de St. Pierre, & passe pour être de la premiere beauté.

Alors nous pourons espérer de voir paroître un ouvrage d'une utilité générale.

Cependant l'Auteur sera toujours dans le cas de craindre, ce que Fontenelle a craint par rapport à la langue philosophique & universelle dont Leibnitz avoit conçu le projet. „Il eut fallu que ce „Philosophe, dit l'illustre Académicien, après avoir „trouvé cette langue, quelque commode & quel-„que utile qu'elle eut été, trouvât encore l'art de „persuader aux différents peuples de s'en servir, & „ce n'eut pas été là le moins difficile. Ils ne „s'accordent qu'à n'entendre point leurs interêts „communs."

Jusqu'à ce que cela soit décidé, mon cher ami, faites toujours que votre Artiste saisisse le caractere des passions dans les empreintes d'après l'antique, dans les écoles du *Dominiquin*, *de le Brun*, *de Rubens* & *de Jouvenet*. Si d'après ces modeles, il n'exprime pas assez distinctement l'image de *l'Espérance* que nous concevons de lui, il sera toujours tems d'y ajouter l'ancre.

CHAPITRE XXXIII.

De l'usage modéré de l'Allégorie.

Vous pensez avec du Bos, que le Poëtique du Peintre ne consiste pas dans l'invention des mysteres allégoriques; vous aimez mieux le chercher dans cette disposition naturelle au moyen de laquelle l'Artiste sait enrichir ses compositions par tous les embellissements que permet la vraisemblance du sujet, & donner de la vie & de l'ame à tous ses personnages par l'expression des passions. „Telle, ajoute du Bos, telle est la Poësie de *Ra-* „*phaël*; telle est la Poësie du *Poussin* & de *le Sueur*; „& telle fut souvent celle de *le Brun* & de *Ru-* „*bens.* — Les discours que le grand Corneille fait „tenir à César dans la mort de Pompée, sont une „meilleure preuve de l'abondance de sa veine & „de la sublimité de son imagination, que l'inven- „tion des Allégories du Prologue de la toison d'or." Comme Rome & Petersbourg s'empressent à l'envi de nous offrir de nouveaux symboles, il suffira que le Savant dont j'ai parlé plus haut, les range dans un ordre alphabétique, & qu'il nous en donne une ample collection dans un Dictionnaire raisonné. Muni de ce secours, l'Artiste n'aura d'autre soin que de choisir dans le trésor des vertus & des pro-

priétés, celles qu'il veut prodiguer à son Auguste ou à son Mécene. Cette facilité ne changera rien à l'essence de la chose: loin de chercher alors le Poëtique dans l'invention allégorique, on s'attachera à le trouver dans la beauté de l'ordonnance, & dans cette sage intelligence du tableau qui donne le véritable prix à toutes les compositions historiques.

Vous ne vous déclarez pas contre l'Allégorie, mais contre la voix de l'esprit qui crie souvent plus haut que celle du sentiment. Vous craignez que si ce genre prenoit le dessus dans la Peinture, nous ne revinssions à ce goût des emblêmes & des devises qui a régné pendant un certain tems; alors on n'avoit de l'esprit, dit Gellert, qu'autant qu'on étoit fertile en productions allégoriques & en subtilités emblématiques.

La manie de faire montre d'esprit, en prodiguant l'Allégorie, fait gémir la raison: & les objections contre les inventions allégoriques, ne peuvent concerner que la prodigalité & l'abus de l'Allégorie.

Les bâtiments publics, les décorations, & surtout les plafonds des grands édifices, ne sauroient se passer de l'Allégorie.

Un esprit fécond & judicieux sait imprimer le caractere de la beauté à l'Allégorie: il sait lui donner

ner de l'unité pour le tout-enſemble, de la variété dans la chaîne des objets, du piquant par rapport au goût. Tout s'offre de ſoi-même, rien ne paroît avoir été cherché : & le ſuffrage du Connoiſſeur récompenſe le travail facile de l'Artiſte. L'eſprit de juſteſſe connoît le danger de l'abus, il ſait l'écarter. De la hauteur qu'il occupe, il parcourt le champ des arts. C'eſt ainſi que la raiſon & le goût, exempts de toute prévention, diſpoſent ſucceſſivement l'Allégorie dans un plafond, & les ſujets de la fable dans une maiſon de campagne. Dans ces ſalons, deſtinés aux ſolennités publiques, l'Artiſte repréſentera l'hiſtoire des héros de la République ou de la Maiſon régnante, & dans les pieces de rez-de-chauſſée, ou dans les colonnades qui y conduiſent, il étalera les tréſors de la Sculpture. En combinant l'art avec la nature, il aura ſoin dans les jardins d'interrompre l'aſpect de la verdure. C'eſt à l'économie de la convenance à regler la marche dans l'exécution.

Dans les Peintures de plafonds il faut que les Divinités fabuleuſes, les vertus & les génies, avec leurs attributs caractériſtiques, répandent de la variété ſur la machine pittoresque, & viennent à l'appui de la nature qui y doit être repréſentée en mouvement, ſi l'on veut que les eſpaces remplis de ces grandes compoſitions ne ſoient pas vides de penſées. Dans les tableaux de chevalet, l'Artiſte a

plus de liberté d'agir à sa fantaisie. Il peut représenter la nature en repos & dans sa beauté tranquille; il peut distribuer avec économie les richesses de l'Allégorie: comme une jeune Bergere emploie les fleurs à la parure de sa tête, ainsi il peut employer ces richesses, pour répandre plus d'expression sur son sujet, ou les supprimer sans beaucoup de risque.

Les supprimer sans beaucoup de risque ? Peutêtre l'usage de l'Allegorie devroit être plus universel, ou, pour continuer la comparaison, tous les chemins, comme dans de certaines solennités chez les Anciens, devroient être semés de fleurs. Qu'y a-t-il dans un tableau, où la nature doit agir en repos, qui puisse faire naître plus de réflexions que l'image d'une Vertu qui nous offre tout d'un coup une idée abstraite de cette Vertu personnifiée? Aimer mieux voir la vertu sous l'image d'une personne vertueuse que sous celle d'un être allégorique, n'est-ce pas encore une illusion de notre amour propre? Mais supposé que les représentations des Divinités caractéristiques, ou des figures symboliques pour nous, remplissent les ciels dans les plafonds des palais; supposé qu'ici on nous offre Phébus assis sur son char lumineux conduisant ses coursiers fougueux, fendant les nues, & dissipant la nuit & son noir cortege, l'ignorance & les vices;

que

que là on nous montre Minerve, ou le chœur des Muses formant un grouppe avec le Dieu de la Poësie, pour enseigner aux mortels la sagesse & le plaisir: à cet aspect ne nous sentirons-nous pas enflammés d'un feu poëtique, & les autres sujets purement historiques, ne nous paroîtront-ils pas froids ou indifférents? Quel charme puissant ne trouve pas le merveilleux dans l'ame des humains? Ici on trouve ce merveilleux à pleine mesure. Echauffé par mon sujet, je dirai peut-être encore avec les partisans de l'Allégorie, que son usage devroit être universel, ou que ce genre devroit être élevé au-dessus de tous les autres. *Mais*, dit Phedre [a], *les jeux d'esprit, charmants quand ils sont modérés, déplaisent lorsqu'ils sont poussés trop loin.* Et comment les autres passions y trouveroient-elles leur compte? Ceci mérite quelque discussion.

Le langage des passions, est le langage séduisant de la nature, même dans les imitations dont s'occupent les Beaux-Arts. Sans rien déterminer, examinons les sujets de Peinture & de Sculpture, qui remuent singulierement l'ame de l'observateur. Produire cette douce sensation, au moyen des embellissements dont l'art est susceptible, c'est un dessein qui a exigé dans tout le plan de la composition

[a] *— temperatae suaves sunt argutiae;*
Immodicae offendunt. Lib. V. Fab. XI.

sition ce génie & cette intelligence de l'Artiste, qui frappe & qui remplit l'esprit & le cœur du spectateur. Ces deux conséquences ne sauroient se séparer dans l'exposition des événements, propres à exciter en nous le sentiment. Mais se trouvent-elles souvent réunies dans les symboles, dont l'explication doit surtout flatter notre esprit? L'aliment qu'on présente par là ne sert-il pas plus à nourrir la vanité que l'esprit? La satisfaction, qui accompagne le sentiment du cœur dans les beaux-arts, semble laisser à l'ame quelque chose de plus doux. Suivant ce sentiment, lorsque nous rendons justice à l'esprit de l'Artiste, le nôtre n'est pas dans l'inaction. Cette finesse du tact, peut aussi flatter notre amour propre. C'est aux Amateurs des beaux-arts d'en convenir de bonne grace, de peur que les Philosophes n'en révèlent le secret.

Du moins si nous laissons prononcer l'expérience, nous trouverons que la représentation d'une action réelle & importante, intéresse plus notre cœur, que ne fera jamais le symbole le plus ingénieux. Peut-être est-ce une chose humiliante pour l'entendement humain, que ces Peintures instructives ou morales, ces Allégories savantes & sentencieuses qui, *toutes pleines de pensées & toutes vides de sentiments*, comme dit Lessing, ne nous arrêtent pas si longtems que de simples Histoires. Mais peut-être est-il plus glorieux pour l'esprit de traiter &

de

de contempler des sujets d'un heureux choix tirés de l'Histoire, ces dépositaires les plus sensibles des passions, que de concevoir & d'admirer des tableaux moraux, empruntés de l'Allégorie.

Prenez, mon cher ami, que l'Artiste vous offre tous les Arts fugitifs, poursuivis par l'Ignorance toute-puissante qui, montée sur son noir char de triomphe, les renverse dans sa course. Il s'en faut bien que le traitement qu'on fait éprouver à ces êtres allégoriques, nous affecte aussi sensiblement que le sort de l'infortuné Servius Tullius, lorsque sa fille dénaturée & ambitieuse fait passer son char sur le corps sanglant de son pere, étendu dans la rue. La représentation de la nature l'emporte sur l'invention de l'esprit ; nous nous trouvons plus immédiatement dans le tableau historique que dans le tableau composé d'êtres allégoriques & de pure fiction.

Des personnages réels peints dans une composition, semblent présents à nos sens. Nous nous associons avec eux ; nous prenons part à leurs peines & à leurs plaisirs. L'illusion pittoresque, cet attrait séduisant de l'imitation, agit sur les sens du spectateur au gré de l'Artiste. Les figures symboliques ne trouvent pas à beaucoup près notre imagination aussi souple. Il me semble que le signe, malgré les justes rapports de la chose signifiée, laisse

souvent l'idée de l'absence de l'objet : mais encore plus souvent l'idée accessoire de l'esprit de subtilité. Circonstance qui empêche le prestige, ou l'illusion pittoresque, quand d'ailleurs la réflexion y gagneroit.

 Avant toutes choses les beaux-arts se proposent de plaire, ensuite d'être utiles. Ils atteindront à ce double but, lorsque l'illusion de l'art facilitera l'impression au précepte. Quel sujet sera plus propre à produire cet effet, ou un trait de l'histoire du vertueux Socrate, ou l'image symbolique de la vertu ? Les deux images également belles, ont l'avantage d'être sans obscurité. Mais laquelle des deux nous appelle & emporte nos suffrages ? Socrate est pour moi l'image de la vertu. Qu'on me peigne Achille, qu'on me peigne Thésée & Pirithoüs, selon l'idée de Winkelmann, je verrai dans le premier sujet l'image de la valeur, & dans le second celle de l'amitié : le tableau réunira les qualités de l'Histoire & de l'Allégorie. Cette combinaison, si j'avois à choisir, seroit ce que j'aimerois le mieux. Si c'est là de l'orgueil, c'est un orgueil qui regarde tout le genre humain. Mais ce n'en est point, c'est la nature que l'art a rendu expressive. Ce n'est pas le loisir, c'est la nécessité qui a donné naissance à l'Allégorie dans les arts d'imitation : mais sous les mains de l'Artiste penseur, la nécessité se convertit en beauté, &

dès

dès qu'il fut personnifier une idée abstraite, le succès couronna l'œuvre.

De cette classe est l'image de la vérité, découverte par le tems. La sentence se trouve renfermée dans la composition. Mais, mon cher ami, j'aurois beau affecter un air dogmatique, & vous assurer, que c'est cette sentence, ou plutôt cette pensée rebattue qui nous attire dans le fameux grouppe représentant ce sujet. Vous ne m'en croiriez pas, & vous me soutiendriez que c'est le contraste des figures & la richesse de l'art qui appellent & qui arrêtent le Philosophe & l'amateur auprès de la composition. *Antoine Belluci*[b], en traitant ce sujet, a cherché à montrer sa force dans la correction du dessin, & dans la science du coloris. Rien de plus propre pour remplir son objet, que le vêtement blanc de la vérité. Dans la main du tems cette drapperie m'a paru un peu tendue, & par conséquent très-propre à servir de fond à la figure principale, dont la belle carnation contraste avec la peau tannée du vieillard & laisse l'impression la plus agréable dans l'ame. C'est ainsi que *Jean de Bologne*, dans son beau grouppe de l'enlevement d'une Sabine, s'est peu embarrassé de nous retracer ce trait des commencements de Rome, quoiqu'il eut

[b] J'ai vu ce Tableau à Dusseldorf dans le Cabinet de M. Reiner, Conseiller privé de l'Electeur Palatin.

eut peut-être pu donner au Romain plus d'empressement pour la Sabine, qu'au tems pour la vérité. Au lieu de s'attacher à la fidélité de l'Histoire, il n'a cherché qu'à montrer sa force dans l'art de traiter le nud, & à nous offrir les trois âges de la vie: la tendre jeunesse dans la Sabine, la vigueur de l'âge dans le Soldat ravisseur & l'âge décrépit dans le vieillard étendu à ses pieds. L'Artiste nous offre dans son grouppe un jeune homme audacieux qui ravit une belle fille à un foible vieillard. C'est ce contraste, & non pas l'histoire qu'il faut chercher dans la pensée du Statuaire. Il fallut un Raphaël Borghini [c] pour donner à ce grouppe la dénomination historique qui lui convient: il arriva à propos dans l'attelier de l'Artiste pour empêcher, avant l'érection de l'ouvrage, qu'on ne lui donnât le nom d'Andromede & de Phinée qu'un prétendu bel-esprit avoit imaginé. [d] — Je souhaiterois sans doute que tous les tableaux symboliques fussent aussi clairs, que l'image de la vérité & du tems dont nous avons parlé: je laisse à juger d'ailleurs si la redite d'une pensée connue, ouvre un vaste champ à l'invention poëtique, & si l'on peut tirer

[c] V. *le Riposo* de Borghini, & la *Notizia de' professori del Disegno. Sec. IV. P. II. Dec. I: p. 1. 2. 3. de Baldinucci.*

[d] Ce grouppe a été gravé anciennement en clair-obscur par *Andreani*, & depuis par *Displaces* d'après un Dessin de *Natoire*.

tirer un grand parti d'un sujet où les passions ne peuvent pas être mises en jeu.

Cependant une image allégorique peut nous instruire comme une sentence. En conséquence de cette maxime peignons hardiment autant de sentences que nous en aurons besoin. Seulement les Critiques ont remarqué, qu'une sentence est toujours mal placée, lorsque l'Artiste la substitue à un sentiment : la Peinture veut-elle frapper au but, elle doit s'adresser au cœur. C'est ainsi que Belisaire, dans l'admirable tableau de *van Dyk* [e], parle d'abord au sentiment : la sentence vient après. Tel Régent de College trouve fort instructif de faire présider Minerve à une fête d'enfants : mais dès lors la fête perd de sa gaieté & l'addition de la Déesse de la sagesse est froide. Mais introduisez dans votre composition Latone, attentive à considérer la danse de Diane sa fille : l'adresse de l'Artiste à rendre la joie douce dont la mere est pénétrée, les graces de la Déesse des bois, dansant au milieu des Nymphes des montagnes, offre au sentiment & à la réflexion un tableau harmonieux [f].

Qu'arrive-

[e] Cette belle composition est suffisamment connue par l'Estampe gravée par *Scotin*.

[f] *Qualis in Eurotae ripis, aut per juga Cynthi*
Exercet Diana choros ; quam mille secutae
Hinc atque hinc glomerantur Oreades : illa pharetram
Fert humero, gradiensque deas super eminet omnis :
Latonae tacitum pertentant gaudia pectus.
 Virg. Æn. L. I. v. 498.

Qu'arrive-t-il, lorsque la sentence n'est rien moins que claire, ou lorsque l'Artiste, au-lieu de remuer le cœur, attire l'attention sur des accessoires, & l'oblige à déchiffrer des significations énigmatiques qui, dans des circonstances moins ambiguës, ne peuvent être considérées que comme des épisodes par rapport au sujet principal? Une admiration, qui n'est que le fruit du raisonnement, n'est pas un sentiment. Quand vous réussiriez à deviner l'énigme, le cœur ne vous resteroit-il pas aussi froid, que si, au milieu de la description d'une tempête qui, après s'être emparée de votre imagination, vous auroit entraîné dans les abîmes de la mer, vous étiez obligé de prêter votre attention à l'explication grammaticale d'un terme employé dans la description: ce seroit comme si un Scholiaste, vous appellant du sein des ondes, vous citoit à son cabinet.

Mais quand tous les mysteres des Anciens seroient dévoilés, quand on sauroit enfin ce que signifie le coucou perché sur le sceptre de Junon, dont Pausanias fait mention [g], & que tous les personnages allégoriques de l'antiquité nous seroient aussi familiers, que les représentations sans fin de la vérité & de la prudence : ces compositions

[g] V. dans le Dictionnaire de Bayle, l'article de *Junon*, & *Pausanias, in Corinthiacis. c. 17.*

sitions pittoresques qui, comme le merveilleux, dans de certaines compositions poëtiques, ne doivent jamais revenir trop souvent, continueroient-elles de nous charmer? Je craindrois fort, que l'effet & la cause souffrissent également. Ces sortes de mysteres, cessant d'êtres impénétrables, ne réfroidiroient-ils pas le goût des connoisseurs de Memphis & d'Athene pour ce genre d'érudition ? La plupart des Doctes de profession, dédaignant les choses connues, envieroient le talent du Perse, Xiphodrès, qui se trouvoit en état d'expliquer à Darius son maître, l'énigme obscure & par conséquent ingénieuse du Roi des Scytes [h]. Un oiseau, une souris, une grenouille, une flèche & une charue, furent les cinq emblêmes que les Scytes envoyerent aux Perses. L'explication fut qu'il falloit que les Perses, à l'exemple de ces trois animaux, pussent se sauver dans les airs, sous terre & au fond de l'eau, sinon qu'ils n'échapperoient pas aux flèches des Scytes, ou qu'ils feroient obligés, de conduire la charue & de cultiver la terre. O grand Xiphodrès! de nos jours le mystere allégorique du jeu du piquet n'en auroit pas été un pour toi ; ce jeu que Saintfoix [i] nous a expliqué

[h] *Clemens Alex. L. V. Strom.*

[i] Dans ses *Essais sur Paris*, P. I. Mais consultez surtout *la dissertation sur l'origine du jeu du Piquet trouvée dans l'Histoire de France*, *Mémoires de Trevoux*, *Mai 1720*.

expliqué & que les joueurs ignorent. Mais parlons sérieusement.

Cette abondance & cet abus, ne nous fatigueroient-ils pas à la fin? N'en viendrions-nous pas à nous dégoûter de l'esprit qui nous étourdit & qui ne nous laisse que trop souvent le cœur vide? N'en viendrions-nous pas à nous lasser du langage de l'opinion & de l'institution, & ne serions-nous pas bien aise de reprendre l'ancien langage des passions? Langage qui ne perd jamais pour l'homme le mérite de la nouveauté: qui lui fait retrouver ses affections dans l'histoire de ses semblables: qui lui fait rencontrer ses penchants dans des objets que les productions de l'art ne lui offrent qu'avec des embellissements.

Fin du Tome premier.

www.ingramcontent.com/pod-product-compliance
Lightning Source LLC
Chambersburg PA
CBHW051343220526
45469CB00001B/91